一本就通

中國美術

楊琪◎著

目次

前言

這是為青年朋友寫的一本中國美術史，將著力說明中國美術發展的過程、規律以及它所創造的名垂青史的美術作品。了解了這些問題，對中國美術史就會有一個基本的了解。

一、中國美術發展的過程

中國美術的發展過程，不是像長安街的柏油馬路那樣，平坦筆直地延伸，而是像長江、黃河那樣，波浪滾滾地向前。我在《中國美術鑑賞十六講》中曾說過：

如果我把整個中國美術發展比作浩浩的長江，那麼就有三朵最美麗的浪花；如果我把整個中國美術的發展比作滔滔的黃河，那麼就有三朵最難忘的浪花。這三朵美麗而難忘的浪花依次是：人物畫、山水畫、花鳥畫。

最簡單地說，這就是中國美術發展的過程。

二、中國美術發展史上光輝燦爛、名垂千古的藝術作品

中國美術的發展過程，既然像長江、黃河中的波浪，那就有波峰，也有波谷。站在波峰上的藝術家，創造

了美術史上輝煌燦爛、名垂千古的藝術作品。這些作品，正如馬克思（Karl Marx）論述希臘神話時所說的那樣，具有「永恆的魅力」，是「高不可及的範本」。

讀完這本小書，雖然不能夠說中國幾千年的美術發展過程中最優秀的美術家及其作品都知道了，但是可以說，中國幾千年美術發展過程中最光輝的作品都知道了。

為了客觀地說明光輝燦爛、名垂千古的美術作品，有一個重要的前提，即對民間畫工及其作品有正確的評價。過去人們往往認為，只有文人畫家、宮廷畫師才能夠創造名垂千古的美術作品，因為繪畫是「衣冠貴冑、逸人高士」的專利，至於那些衣衫襤褸的民間畫工是沒有資格創造美術作品的。刻薄的理論家甚至說，他們的作品雖然名義上叫做繪畫，實際上不是繪畫。唐代張彥遠在《歷代名畫記》中說：

自古善畫者，莫非衣冠貴冑，逸人高士，振妙一時，傳芳千祀，非閭閻鄙賤之所能為也。

宋代鄧椿在《畫繼》中，說得更清楚明白：

畫之為用大矣！盈天地之間者，萬物悉皆含毫運思，曲盡其態，而所以能曲盡者止一法耳。一者何也？曰：「傳神而已矣。」世徒知人之有神，而不知物之有神。此若虛深鄙眾工，謂雖曰畫而非畫者，蓋止能傳其形不能傳其神也。

鄧椿是說，畫的用處大了。天地之間，萬事萬物，都能夠用畫來窮盡它的形態。怎樣才能用畫窮盡萬事萬物的形態呢？只有一個方法，就是傳神。世上的人僅僅知道人有神，而不知道萬事萬物都有神。郭若虛很看不起畫工畫，他說畫工畫雖然名義上叫畫，實際上不是畫。因為畫工畫只能夠表現事物的形，而不能夠傳事物之神。其實，鄧椿也是這樣的觀點。

後人延續著他們的偏見：

文人畫家說，畫工畫匠氣、俗氣。

宮廷畫家說，畫工畫膚淺、幼稚。

現代畫家說，畫工畫死板、程式。

這是不公正的。假如持有這樣的偏見，我們就無法正確地說明中國美術史上光輝燦爛、名垂千古的美術作品。因為民間畫工創造了許多最輝煌燦爛的美術作品。秦代的兵馬俑，漢代的畫像磚、畫像石，隋唐的敦煌石窟藝術，都是光照千秋、名垂千古的美術作品。這些作品與古埃及、古希臘、古印度的美術作品放在一起，那燦爛的光輝，那永恆的魅力，有過之而無不及。

三、中國美術發展的普遍規律

1. 規律之一：

初創─繁榮─衰敗是藝術發展的普遍的、鐵的規律。黑格爾在他的巨著《美學》中，用藝術發展的全部歷程證實了藝術發展的這條普遍規律。他說：

每一門藝術都有它在藝術上達到完滿發展的繁榮期，前此有一個準備期，後此有一個衰落期。因為藝術作品全部都是精神產品，像自然界的產品那樣，不可能一步就達到完美，而要經過開始、進展、完成和終結，要經過抽苗、開花和枯謝。

被譽為「西方美術史之父」的瓦薩里（George Vasari）在其《義大利藝苑名人傳》一書中，用義大利文藝復興的全部歷史說明，藝術的發展如同人的生命，遵循著這條普遍的規律。他說：

我想讓他們知道，藝術是如何從毫不起眼的開端達到輝煌的頂峰，又如何從輝煌的頂峰走向徹底的毀滅。明白這一點，藝術家就會懂得藝術的性質，如同人的身體和其他事物，藝術也有一個誕生、成長、衰老和死亡的過程。

法國人丹納（Hippolyte Taine）在《藝術哲學》一書中說明，藝術的發展如同植物的生長，遵循著這條普遍的規律。他說，起初藝術就像植物一樣破土而出，開始萌芽。而後，藝術開出美麗的花朵，一直達到繁榮。「但這個繁花滿樹的景象只是暫時的，因為促成這個盛況的樹液就在生產過程中枯竭。」所以，「在此以前，藝術只有萌芽；在此以後，藝術凋謝了。」

總之，藝術發展的普遍的、鐵的規律就是初創—繁榮—衰敗。這條規律同樣適合於中國美術的發展過程。本書的內容，就是對中國古代的人物畫、山水畫、花鳥畫在初創—繁榮—衰敗發展過程的簡要描述。

2.規律之二：

社會狀況—思想感情—美術美術作品是美術發展的又一條普遍的、鐵的規律。

美術作品是美術發展的又一條普遍的、鐵的規律。美術作品的思想感情從哪裡來的？最簡單地說，它是藝術家的思想感情所決定的，美術作品是美術家思想感情的表現。藝術家的思想感情不是主觀自生的，它來自兩個方面，首先，它是被社會的政治經濟狀況所決定的；其次，它是被藝術家的生活經歷所決定的。一般說來，社會的政治經濟狀況決定了藝術家思想感情的普遍性；藝術家生活經歷決定了藝術家思想感情的特殊性。藝術家的生活經歷，歸根到底，也是社會狀況的一部分。因此，我們說，社會狀況決定了思想感情，而思想感情又決定了美術作品，這就是美術發展的第二條普遍規律。

俄國藝術理論家普列漢諾夫（Georgi Plekhanov）說：

任何一個民族的藝術都是由它的心理所決定的；它的心理是由它的境況所造成的；而它的境況歸根到底是受它的生產力狀況和它的生產關係制約的。

本書的內容，首先，說明某一時代的經濟政治狀況；其次，說明藝術家的思想感情；再次，說明被社會狀況所決定的藝術家的思想感情；最後，說明表現這些思想感情的美術作品。這樣的行文思路正是為了說明美術發展的這條規律。

四、本書敘述方法的特點

本書敘述方法的特點，可以概括為一個字：簡。本書之所以能夠用很少的篇幅說明幾千年的美術史，其奧秘就在於這個「簡」字。

所謂「簡」，就是突出主要的，捨棄次要的。表現在：

1.一個時代有許多美術種類，我們不會介紹所有的美術種類，只介紹主要的美術種類。

什麼是主要的美術種類呢？就是一個時代中，雖然有許多美術種類，但其中必有一個美術種類，它具有最大量、最成熟、最優秀的藝術作品；具有最大量、最成熟、最優秀的欣賞者，並對其他的美術種類產生著重大的影響作用，這樣的藝術種類就叫做主要的藝術種類。例如，史前的彩陶，夏商周的青銅器，秦代的兵馬俑，漢代的畫像磚、畫像石等等。

2.一個時代有許多美術家，我們不會論述所有的美術家，只論述主要的美術家。

什麼是主要的美術家呢？就是具有代表性的美術家。比如在元代許多美術家中，我們重點描繪元四家。在元四家中，我們著重論述的是黃公望和倪瓚。再如，在清代的美術家中，我們會重點論述「四僧」和「揚州八怪」。在「四僧」中，我們重點論述八大山人和石濤；在「揚州八怪」中，我們著重論述鄭燮。他們的美術成就代表了這個美術家集體的成就。

3.在美術的發展過程中，形成了漫長的發展軌跡。我們不會描述發展軌跡上的每一點，只描述軌跡的主要點。

美術發展的軌跡就像河水的波浪，有高峰，也有低谷。所謂軌跡的主要點，就是波峰和波谷這兩點。特別是波峰這一點所創造的名垂千古的傑作。

4.一個美術家有許多美術作品，我們不會介紹所有的美術作品，只介紹主要的美術作品。

什麼是一個美術家主要的美術作品呢？那就是從美術發展過程來看，把美術推向高峰或低谷的作品；從美術家來說，集中地代表藝術家風格的作品。比如說，宋徽宗趙佶的作品，我們就略而不述。把美術推向高峰的作品（例如〈聽琴圖〉）、山水畫、花鳥畫都很高妙，但是，趙佶對繪畫最大貢獻是工筆花鳥畫，特別是他的〈芙蓉錦雞圖〉，不僅是他的代表作，而且，也是把工筆花鳥畫推向發展頂峰的標誌。所以，我們特別講述趙佶的工筆花鳥畫〈芙蓉錦雞圖〉，不講其他。八大山人的人物畫、山水畫、花鳥畫都是傑出的，但是他把寫意花鳥畫推向了藝術發展的頂峰，所以我們主要講述八大山人的寫意花鳥畫。

「簡」有什麼好處呢？只有「簡」才能夠清晰地表述美術發展的主流和本質，或者用宮布利希的話說，「不讓細節把讀者攪糊塗」。

提起「簡」，人們往往想到粗率膚淺、片面潦草，內容貧乏，水準低下。其實，不是這樣的。能夠把複雜的事說得「簡」，是對事物本質和主流的準確把握，是一本書的最高境界。清代學者劉大櫆在《論文偶記》中說：

凡文筆老則簡，意真則簡，辭切則簡，理當則簡，味淡則簡，氣蘊則簡，品貴則簡，神遠而含藏不盡則簡，故簡為文章盡境。

鄭板橋老年把「簡」作為自己追求的最高目標。他在〈竹軸〉上題詞道：

始余畫竹，能少而不能多；繼而能多矣，又不能少；此層功力，最為難也。近六十外，始知減枝減葉之法。蘇季子說：「簡練以為揣摩。」文章繪事，豈有二道！

繪畫與文章都遵循同樣的邏輯：最初，能「少」不能「多」；以後，能「多」不能「少」；最後，能從「多」中提煉出「少」，就是繪畫與文章的最高境界。

「簡」有種種好處，有什麼壞處呢？凡事有一利必有一弊。「簡」的優點就是它的缺點：它不能夠涵蓋中國美術發展過程的一切細節。因此，對於學習者來說，這本美術史不是學習的終結，而是學習的開始。如果這本小書能夠引起您的學習興趣，進而去學習其他版本的中國美術史，我們的目的就達到了。宮布利希（E.H. Gombrich）在寫《藝術的故事》時給自己規定了明確的寫作目的，他說：

本書打算奉獻給那些需要對一個陌生而迷人的領域略知門徑的讀者。本書可以向初學者展示事實狀況，而不讓細節把讀者攪糊塗；可以幫助初學者充實學力，以便把目標更高的著作中一頁頁不計其數的姓名、時期和風格理出清晰的頭緒，為參考更專門的書籍打下基礎。

這也是本書的期望。

五、本書的終極目的

中國繪畫理論強調「畫如其人」：「畫品高下，關乎人品高下」；「心正則筆正」；「人品不高，用墨無法」。一切名垂青史的畫家之所以能夠創作出名垂青史的繪畫作品，重要的條件之一，就是他們都有一個純潔善良的靈魂。因此，本書就是要通過那些名垂青史的藝術作品，進而揭示藝術家純潔善良的靈魂。使青年朋友們能夠在審美愉悅中，潛移默化地洗滌、淨化自己的靈魂，使我們也同藝術家一樣具有一個純潔的、善良的靈魂。

和諧、歡快、輕鬆的彩陶藝術

——史前準藝術

一、從準藝術說起

中國美術史，從何說起？

從中國美術發生的時候說起。

美術何時發生？

美術從體力勞動與智力勞動的分工，也就是從階級、國家的產生開始發生。馬克思在《德意志意識形態》一書中寫道：

分工只是從物質勞動和精神勞動分離的時候起才開始成為真實的分工。……從這時候起，意識才能擺脫世界而去構造「純粹的」理論、神學、哲學、道德等等。

這就是說，當物質勞動與精神勞動分工的時候，也就是當階級、國家產生的時候，才有完整的、「純粹的」社會意識形態：神學、哲學、道德，當然還有美術。

也許你會問，當體力勞動與智力勞動沒有分工之前，在階級、國家產生之前，也就是史前社會，就沒有美術嗎？那光輝燦爛的彩陶不是美術嗎？那薄如蛋殼的高孔鏤空黑陶杯也不是美術嗎？我們回答說，史前社會沒有「純粹的」美術，「真正的」美術，從科學的意義來說，只有是打引號的美術。德國大哲學家黑格爾說，史前藝術，「它只應看作藝術前的藝術」，「是過渡到真正藝術的準備階段」。

史前藝術就是「藝術前的藝術」，不是「真正藝術」，嚴格地說，是準藝術。也許您還會問，準藝術究竟是藝術還是非藝術呢？有人把它看作藝術的一部分，對不對呢？我們認為，這不是很準確的看法。因為「準藝術」與「藝術」雖然有聯繫，但也有本質的區別。

「準藝術」的進一步發展，才是「真正的藝術」。但準藝術不是「真正的藝術」。就好比：藝術是植物，準藝術就是種子。種子可以發展為植物，但種子不是植物。

藝術是果實，準藝術就是花朵。花朵可以發展為果實，但花朵不是果實。

「準藝術」從何而來呢？

對於準藝術的來源，中國人有幾種猜測：

1. 準藝術起源於天：

《易·繫辭》中說：「河出圖，洛出書，聖人則之。」這裡的河，指黃河；這裡的洛，指洛水。黃河裡出圖畫，洛水裡出圖畫，聖人把它們規範化，那就是準藝術。

黃河為什麼會出現圖畫，洛水為什麼會出現圖畫？是哪位聖人把它規範化？張彥遠在《歷代名畫記》中把這個故事說得更詳細。他說：

庖犧氏發於滎河中，典籍圖畫萌矣。軒轅氏得於溫洛中……

古先聖王，受命應籙，則有龜字效靈，龍圖呈寶。自巢燧以來，皆有此瑞，跡映乎瑤牒，事傳乎金冊。

張彥遠說，古代帝王聖人，接受天賜的書。「書」從哪裡來呢？是神龜把書從洛水中背出來的，所以就叫做「洛書」；也有龍馬把書從黃河中背出來的，所以叫做「河圖」（也叫「龍圖」）。自從有巢氏、燧人氏以來，都有這樣的瑞兆。在皇宮的玉牒金冊中都有記載，不信你可以去查書。「洛書」也好，「河圖」也好，那些書上的字，我們不認識。怎麼辦呢？「庖犧氏」（即「伏羲氏」）發現篆書於滎河之中，就把「洛書」、「河圖」用篆書寫出來，這就是典籍圖畫的萌芽。軒轅氏在溫暖的洛水中（古代傳說，帝王有盛德，洛水先溫）得到寶圖。正是他們把「洛書」、「河圖」規範化，創造了準藝術。

這個神秘的故事，實際上是把人們千百年來在勞動中的創造成果，蒙上了一層神秘的外衣。書也好，文字也好，都是千百年來人們在勞動中的創造。人們只是把這個過程美好化，編一個故事，託付給神仙有巢氏、燧

人氏，讓他們創造這個準藝術的奇蹟。

2. 準藝術起源於遊戲：

王國維說：

文學者遊戲之事業也。人之勢力，用於生存競爭而有餘，於是發而為遊戲。⋯⋯而成人之後，又不能以小兒之遊戲為滿足，於是對其自己之情感及所觀察之事物而摹寫之，詠歎之，以發洩所儲蓄之勢力。

王國維的意思是說，藝術起源於遊戲。那麼，遊戲又起源於什麼呢？遊戲起源於人的過剩的精力。人們為了生存，就要吃喝住穿，耗費了人的精力。如果人們滿足了吃喝住穿的需要之後，還有剩餘的精力，那就要遊戲了。遊戲與藝術有一個共同點，那就是它們都是超功利的。一個小孩子遊戲，把掃帚放在兩腿之間，高喊道：騎大馬囉！這個小孩子真有一匹大馬嗎？沒有。這就叫做超功利。徐悲鴻畫的馬不能騎；齊白石畫的蝦不能吃；吳昌碩畫的花沒有香味。這就是藝術的超功利性。那麼，藝術與遊戲有沒有不同的地方呢？有。一個小男孩與一個小女孩在遊戲，你當新郎，我當新娘，吹吹打打入洞房，過家家的遊戲玩得很高興。成人了，一個小夥子看到一個小姑娘，心生愛慕，就說，我們玩過家家的遊戲吧，我當新郎，你當新娘，吹吹打打入洞房。這是不可以的。那麼，成人的過剩精力應該怎樣發洩呢？那就是把自己心底的期望，把自己的情感以及對事物的觀察，用繪畫、跳舞、歌唱表現出來，這就是準藝術的起源。

3. 準藝術起源於情感：

〈樂記・樂象篇〉說：

凡音者，生人心者也。情動於中，故形於聲。

詩言其志也，歌詠其聲也，舞動其容也。三者本於心，然後樂氣從之。

夫樂者樂也。人情之所必不免也。

古人在生活中，有了喜怒哀樂的情感。這些喜怒哀樂的情感就要表現。怎麼表現呢？先是用語言表現自己的情感，這就是「詩」。如果僅僅用語言、用詩，還不能夠充分地表達情感，那就一邊說，一邊唱。唱就要有音樂伴奏（就是用石塊敲擊出節奏），這就是「音樂」。如果用詩、用音樂還不能夠充分地表達自己的情感，那就一邊說，一邊唱，再加上身體的動作。舞蹈就是這樣產生了。

所以，準藝術都是詩歌舞三者的統一。藝術史家叫做「三一致」。

4. 準藝術起源於巫術：

王國維說：

歌舞之興，其始於古之巫乎？巫之興也，蓋在上古之世。……巫之事神，必用歌舞，……故《商書》言：「恆舞於宮，酣歌於室，時謂巫風。」

王國維說，藝術起源於巫術。古代的《尚書》中就這麼記載著。在甲骨文中，「舞」與「巫」是同一個字。

古人以為，人世間的一切，都是由神靈主宰的。雷公電母、風伯雨師，在主管著颳風下雨、打雷閃電的事情。當人世間出現了主宰一切的皇帝後，在雷公電母、風伯雨師後面，就出現了主宰一切的玉皇大帝。因此，如果古人想風調雨順，獲得豐收，那就應當給雷公電母、風伯雨師，或者給玉皇大帝跳個舞、唱個歌，讓他們高興。這樣，風調雨順，莊稼豐收就會實現了。所以，跳舞唱歌，就成了巫術活動。

所以說，準藝術起源於巫術。

「準藝術」起源於天、宗教、遊戲、巫術、情感，這些說法，都有一定的道理。從一定意義上說，它們都是對的。我們這本小書，就從準藝術說起。是「準藝術」，也就是「藝術前的藝術」，拉開了光輝燦爛的藝術的帷幕。如果把藝術看作一部精采的多幕劇，那麼，「準藝術」，或者說「藝術前的藝術」，就是這部精采戲劇的序幕。

「準藝術」又從何開端呢？有人說，「準藝術」就從人類創造的第一把石刀開始。「準藝術」的產生與人類的產生是「同步」的。我們認為，不能這樣說。人類擺脫動物界的標誌是創造了第一把石刀，但是第一把石刀不是「準藝術」的開端。

哲學告訴我們說，人們必須先滿足吃喝住穿的需要，然後才能從事藝術活動。這是一個最普通、最簡單的客觀事實。美學告訴我們，實用的觀點先於審美的觀點。

總之，人們擺脫動物界所製造的第一把石刀，是實用品，不是藝術品，也不是「準藝術」。從實用品轉化為準藝術的關鍵是觀念的產生，這是一個非常漫長的過程，它比整個文明社會還要漫長。

在史前社會的初期，人類所製造的一切，只有兩類：工具和武器。無論工具，還是武器，都是實用品，不是藝術品。因為工具和武器是物質產品，只能夠滿足人們吃喝住穿的物質需求；而藝術是精神產品，只能夠滿足人們精神的需求。它們的區別是明顯的。「準藝術」就是從非藝術的工具和武器中發展出來的。大約在舊石器晚期，史前人類創造了一些既不是武器、也不是工具的產品，那就是身體裝飾品。準藝術的大門就這樣被打開了。

「準藝術」的開端是身體裝飾品。我們這本小書，就從這裡講起。

二、史前社會狀況

準藝術是史前社會的產物。要了解準藝術，就要了解史前社會。

提起史前原始社會，在人們腦海中往往會出現一幅野蠻、恐怖、貧困的圖畫。食不果腹，衣不蔽體，那是一個怎樣痛苦的時代！但是，在這個時代，雖然生產力極端低下，人們公平地分配產品，平等相待，和諧相處。先哲們提起這個時代，就熱血沸騰，引吭高歌！這是個「天下為公」的「大同」社會。準藝術就是這個時代的產物。

史前主要的美術種類是彩陶。和諧、歡快、輕鬆是彩陶的藝術風格。

三、準藝術的發展過程

1. 準藝術的初創：

中國的「準藝術」是怎樣發生的呢？

大約在五十萬年前，在北京周口店生活著中國人的祖先「北京人」。這是一個狩獵經濟的時代。在這個時代，產生了最初的人體裝飾品，它是中國準藝術初創的標誌。

在距今一萬八千年的山頂洞人，就有經過磨製的獸牙、小石珠、貝殼等等人體裝飾品。賈蘭坡在《「北京人」的故居》一書中寫道：

裝飾品中有鑽孔的小礫石、鑽孔的石珠、穿孔的狐或獾或鹿的犬齒、刻溝的骨管、穿孔的海蚶殼和鑽孔的青魚眼上骨等。所有的裝飾品都相當精緻，小礫石的裝飾品是用微綠色的火成岩從兩面對鑽成的，選擇的礫石很周正，頗像現代婦女胸前佩戴的雞心。小石珠是用白色的小石灰岩塊磨成的，中間鑽有小孔。穿孔的牙齒是由齒根的兩側對挖穿通齒腔而成的。所有裝飾品，幾乎都是紅色，好像是它們的穿戴都用赤鐵礦礦染過。

人體裝飾，多為在磨好的石珠、獸骨、獸角、獸齒上打洞鑽孔，以繩繫穿，掛在胸前或腕上。在山頂洞人的人體裝飾品中，就有鑽孔的獸牙，鑽孔的小石珠，染色的礫石，赤鐵礦等等。我們大體可以想像，婦女大多以貝殼、石珠、礫石為裝飾品，這與採集有關；而男人多以動物的骨骼、牙齒，特別是兇猛動物的骨骼、牙齒為裝飾品，這與狩獵有關。

這些史前人體裝飾品中包含著以下精神因素：

第一，它是獵人靈巧有力的標誌。它不僅像今天的軍功章那樣，標誌著獵人殺死猛獸的榮耀。而且，猛獸的靈巧和有力也會傳染給獵人，使他擁有猛獸一樣的靈巧和有力。

第二，它是為了死去的先祖的復活。原始人篤信生死輪迴。人死之後，靈魂可以復活。怎樣復活呢？人們之所以死亡，就在於缺乏紅色。在人體裝飾品上增加了紅色，靈魂就可以復活。人體裝飾品之所以用赤鐵礦染過，就是希望死去的先祖的復活。

由此可見，人體裝飾品雖然有實用性，但它是精神產品，它與石刀有本質的區別。所以，人體裝飾品是「準藝術」產生的標誌。

2. 準藝術的繁榮：

準藝術繁榮的標誌是彩陶的產生。

大約在距今一萬年到四千年之間，社會由狩獵經濟向原始農耕經濟轉變。這是史前社會的巨大飛躍。經濟上的轉變，帶來整個社會生活的轉變。原始人的生活方式逐漸由游牧漸趨定居，他們不再經常燒烤獸肉，而是經常食用糧食。這就需要儲存和加工糧食的各種器皿。而石製器皿搬運的笨重和製作的困難，就與生活的需要發生了尖銳的矛盾。於是，一種新的器皿就應運而生了，這就是陶器。

陶製品的出現是生產力發展的必然結果，也是社會生活轉變的結果。陶器的出現對於史前藝術的發展具有劃時代的意義。陶製材料比石質材料馴順，易於造型；比泥質材料堅硬，易於保存。因而，人們的思想感情與審美意識在陶製品上能夠得到更充分的表現，它因而成為「準藝術」繁榮的標誌。

紅陶獸形器

陶鷹鼎

陶器出現的具體過程，是一個有趣的問題。由於考古資料的缺乏，人們只能夠作一個大膽的猜測。有人說，陶器與泥器有關。泥器偶然地經歷了一場大火的劫難，原始人發現經過大火之後的泥器變得堅硬，於是，陶器產生了。也有人說，陶器與編織有關。原始人用藤條編織一個器皿，外面糊上泥巴，經過燒製，就創造了陶器。這些設想，究竟哪種符合實際，可以留給考古學家去研究，我們無法做出判定。

彩陶既具有實用價值，也具有藝術價值。彩陶的實用價值，就是說，它可以作為炊具、飲食器、儲藏器，甚至還可作墓葬的甕棺。例如，陶盆、陶瓶、陶釜、陶罐、陶甕等等。陶器的藝術價值就在於它表現了史前人類的思想感情和審美觀念。我們從器形與紋飾兩個方面說明陶器的藝術價值。

第一，陶器的器形：

陶製品的器形，有鳥、狗、豬等等。

比如〈陶鷹鼎〉，準確而生動地表現了鷹的兇猛、暴烈，姿態沉穩，雙目圓睜，好像從高空俯視大地，機警傳神。作為一件實用品，巧妙地利用鷹腹作為器身，粗壯誇張的雙足，與粗短的尾巴，巧妙地構成了鼎的三足，取得理想的實用效果。

比如〈紅陶獸形器〉，既是實用器皿，也是精美藝術品。一隻獸，也許是一隻狗，昂首張口，鼓腹翹尾，四足張開，神氣十足。這些動物器形，與畜牧業的發展有關。說明鷹、狗、獸都是原始人類的朋友。

第二，陶器的紋飾：

21

人面魚網彩陶盆

陶器的紋飾，可以是具象的，也可以是抽象的。

《人面魚網彩陶盆》是距今七千年前仰韶文化的作品。此盆由細泥紅陶製成，盆內壁用黑彩繪出兩組對稱的人面魚紋。人面、魚紋都是對客觀的人面與魚的形象的真實模擬。人面額頭的左半部塗成黑色，右半部為黑色半弧形，可能表現了當時紋面的習俗。眼睛細平，鼻梁挺直，神態安詳。魚紋很像一條真實的魚。有魚頭、魚身、魚鰭、魚尾、魚眼，那確確實實是一條魚，不是一隻鳥，不是一條蛇。

史前社會的生活是豐富的，史前人的思想情感是多樣的。史前人表現魚與人的密切關係，可能還有現代人難以理解的深意，這就是它的巫術意義。

在古代彩陶的圖案紋樣中，魚紋最為普遍。聞一多認為，魚隱喻「男女交合」之意。他在《說魚》中寫道：「魚是繁殖力最強的一種生物，所以在我國古代，男女青年間若稱對方為魚，那就等於說：『你是我最理想的配偶！』」李澤厚先生也說：「像仰韶期半坡彩陶屢見的多種魚紋和含魚人面，它們的巫術禮儀含意是否就在對氏族子孫『瓜瓞綿綿』長久不絕的祝福？人類自身的生產和擴大再生產即種的繁殖，是遠古原始社會發展的決定性因素，血族關係是當時最為重要的社會結構，中國最終成為世界上人口最多的國家，漢民族最終成為世界第一大民族，是否可以追溯到這幾千年前具有祝福意義的巫術符號呢？」

當然，魚紋的巫術意義，還可能有其他的解釋。《山海經》說：「蛇乃化為魚」，就是說，蛇與魚有關。

我們又知道，蛇與龍有關，那魚的形象是不是還有更為深刻的寓意？

《鸛魚石斧圖》，左邊是一隻水鳥，圓眸、長喙、兩腿直撐、昂首、身軀微微後傾、嘴銜一條大魚。右邊是豎立的裝有木柄的石斧，石斧上的孔眼、緊纏的繩子，真實而細緻地表現出來。這隻水鳥，我們不知道是鸛還是鷺，但是肯定是一隻吉祥鳥。那柄石斧，在史前社會，是銳利的勞動工具，因而使人們對石斧產生了崇拜，賦予它靈性，成為被頂禮膜拜的氏族圖騰。這幅圖的含意是有一隻吉祥鳥，銜了一條大魚，向氏族進獻。

鸛魚石斧圖

舞蹈紋彩陶盆

至於魚的含義，我們已經說過了。

〈舞蹈紋彩陶盆〉，畫面是三組舞蹈場面，每組五人，手拉著手，排列整齊，動作協調，面向左側，兩腿略有彎曲，好像正在踏著音樂的節拍，歡快地舞蹈。外側的兩人，一臂畫為兩道，我們似乎可以感覺到手臂舞動的幅度，既大又快。相鄰兩組人物的中間有八條下垂的弧線，令我們想到那是柳枝在春風中飄蕩。舞蹈者的腳下有四條線，令我們想像到那是池邊水旁。所有舞蹈者，頭上有髮辮，兩腿之間有尾飾，表明這不是單純的舞蹈，而是伴隨著一種巫術的活動。是祈求上蒼風調雨順，還是祈求神靈保佑子孫平安，我們就不得而知了。

但是，可以肯定一定是最美好的理想和願望。

史前沒有純粹的舞蹈，總是與巫術結合在一起。在我國古代的文獻中記載著關於原始舞蹈和巫術的傳說。《尚書‧堯典》說：「予擊石拊石，百獸率舞。」《周禮‧周官‧司巫》說：「若國大旱，則帥巫而舞雩。」《通典》說：「故聖人假幹戚羽《呂氏春秋‧古樂篇》說：「昔葛天氏之樂，三人操牛尾，投足以歌八闋。」

旐以表其容，發揚蹈厲以見其意。……此舞所由起也。」

從彩陶的紋飾，我們能夠想像到，原始的先民們在勞動之餘，手拉著手，在水旁樹下，懷著美好的理想歡快地舞蹈，那該是怎樣歡快的場面啊！

彩陶上還有一些抽象的紋飾，我們不知道它表現的是什麼，但無論怎樣抽象，它都是客觀現實生活的反映。

比如渦旋紋的具體含意就頗費猜測。有人說，那是水波形象的模擬；有人說，那是流水漩渦的模擬；有人說，那是蛇爬行的軌跡。它表現的究竟是什麼？我們不大清楚。

水波的形象也好，流水的漩渦也好，樹葉與果實也好，蛇（不是咬人的毒蛇，而是最早的圖騰）爬行的軌跡也好，請您想一想，那是一幅多麼美麗的圖畫啊！和諧、穩定、幸福、樂觀、輕鬆，成為生活的主調。原始的先民們定居在黃河兩岸，看著滔滔的河水組成的一個個的漩渦，碰撞著、擁擠著向東方流去。在河岸上，有肥沃的土地，他們種植著莊稼，畜養著狗、豬、羊等等，果樹上有繁茂的樹葉和果實。人與動物和諧相處，蛇爬行的軌跡，隱約可見。我們還可以想像，每當月夜，他們在河邊跳舞、歌唱。神靈在暗中護佑著他們，他們會誠摯地向神祈禱，希望風調雨順，莊稼豐收，家畜興旺，子孫綿延。一句話，希望明天更好。他們心靈中的神靈也確實在護佑著他們，心想事成，萬事如意，這是多麼美好的生活啊！

我們透過彩陶的器形和紋樣，能夠想像到史前人類的歡快、和諧、輕鬆、美好、穩定的生活。反過來，我們也可以理解史前準藝術歡快、和諧、輕鬆的風格。

3. 準藝術的衰敗：

大約在五千年到四千年前，社會經濟發生了重大變化，石器工具衰落了，金屬工具出現了。金屬工具的出現深刻地影響了社會生活的諸多方面。

首先，階級產生了。金屬工具是一種先進的生產工具，它極大地提高了社會生產力，使社會有了剩餘產

品，這就為階級的產生提供了物質前提。社會產生了分裂，分裂成兩個對立的階級：主人和奴隸，富人和窮人。隨著社會階級的出現，家庭也發生了劇烈的變化，父權制代替了母權制。生活中的不平等，必然反映在思想上，不平等的觀念將深刻地影響「準藝術」的命運。

其次，掠奪戰爭產生了。隨著社會生產力的發展，剩餘產品的出現，階級的產生，私有觀念的增強，掠奪戰爭成為必然。在那些原始人看來，掠奪財富要比創造財富更容易，也更榮耀。戰爭越來越頻繁，規模越來越大。與生活的變化相適應，人們的心理也發生了變化。歡快、樂觀、自由的社會心理不復存在，恐怖、威嚴、神秘的社會心理取而代之。暴力給社會帶來了災難，也成為文明社會的產婆。

最後，宗教產生了。原始社會的巫術觀念是一種朦朧的、混沌的社會意識，是人們對世界的一種幼稚的、歪曲的反映。巫術是宗教的萌芽，但巫術不是宗教。巫術與宗教的本質區別就在於宗教具有深刻的階級根源。在階級統治下，自然力量與社會力量都成為統治自己的異己力量，使人們產生了恐懼，而恐懼產生了神。由於社會生產的發展，社會生活的變化，玉器產生了，它標誌著準藝術的衰落。

為什麼說玉器是準藝術衰敗的標誌？

因為玉器的出現，標誌著史前原始社會的衰敗，標誌著社會和諧、安定、輕鬆、歡快的消失，代之以分化、特權、戰爭、恐懼的出現。美麗的玉怎麼會標誌著這些可怕的事物呢？玉，石之美者為玉。玉與石相比，不僅硬度大，而且有豐富的色彩，柔和的光澤和溫潤的感覺，因而，人們認為，玉比石更寶貴。人們一旦賦予玉以寶貴的觀念，或者說，人們以玉為寶貴的象徵，那麼，玉器，比如玉鏟、玉斧、玉刀等等，它的實用價值就會減弱、降低，以致消失，而滲透於其中的觀念卻得到加強、提升、發展和豐富。玉器中觀念的提升突出地表現在等級觀念和原始宗教的觀念。玉器成為尊者的特權和象徵，是原始宗教的祭器。一句話，玉器不是武器或工具，而是原始宗教的祭品和高貴、權力的象徵，是精神產品和象徵。

第一講　和諧、歡快、輕鬆的彩陶藝術

25

玉勾龍

玉琮

玉勾龍，它是紅山文化的玉器中最具代表性的作品。玉勾龍龍體內卷成半環形，用墨綠色的軟玉雕琢而成，光滑圓潤，龍頭用簡單的稜線雕出，龍吻前伸略向上彎曲，雙目突起，眼尾細長微揚，正面有兩個對稱的鼻孔，顎下及額頭細刻方狀網狀紋，頸後及脊背一長鬣順體上卷，與內曲的軀體相合，造成一種飛騰的效果。龍體正中有一小穿孔，穿繩懸掛，首尾呈水準狀態，這時人們可以看到即將出水的巨龍，翻騰而起，氣勢雄渾。玉勾龍造型簡練，卻蘊含了無窮的魅力，我們好像看到了一個民族的升騰。無怪乎有的學者說，「中國龍的形象是在紅山文化中創造出來的，而為商代所繼承、發展並初步加以規範的。」

龍是中華民族精神的象徵，在它的身上，表現了中國人的力量和希望。同任何一種「神聖之物」一樣，它起源於先民的圖騰崇拜，後代人用龍作自己民族的標記，稱自己是龍的傳人。帝王也借龍來神化自己。可見，在龍身上，精神的因素大大地增加了。

玉琮，後世又稱「輞頭」，呈扁矮方柱狀，內圓外方，上下對穿圓孔，打磨光澤規整，在玉琮的凸面上，有神人獸面紋，四角相同，左右對稱，共八組。關於它的用途，大約是禮器，是通天地敬鬼神的法器，是原始宗教的祭器，帶有強烈的原始巫術的色彩。

準藝術發展到這裡，就無可避免地衰落了。正如原始社會的衰落並不是一切社會形態的衰落一樣，準藝術的衰落也不是一切藝術的衰落。隨著準藝術的衰落，「純粹的」、「真正的」藝術破土而生了。

四、準藝術的特徵

1. 實用性：

一切準藝術都具有實用性。當然，有一些準藝術的實用性就表現在它能夠滿足人們實際生活的需要。比如陶器的用途就是真實的。陶器的用途，可以分為幾類：

第一，汲器。有折肩雙耳壺、尖底雙耳瓶、圓底雙耳壺、平底雙耳瓶、雙聯彩陶壺。

第二，炊器。有罐、鼎、釜、灶、甑、鬲等等。

第三，飲器。有斝、鬶、盉、爵、杯、觚等等。

第四，食器。有缽、碗、盆、豆、簋、盤等等。

準藝術的虛幻的實用性，突出表現在人體裝飾上。史前人類認為，誰佩戴猛獸的牙齒和骨骼，猛獸的有力和靈巧就會傳染給誰，這當然是虛幻的，而不是真實的。

汲器：1.折肩雙耳壺、2.尖底雙耳瓶、3.圓底雙耳壺、4.平底雙耳瓶、5.雙聯彩陶壺

2.混沌性：

準藝術的混沌性表現在：

第一，藝術與宗教、巫術、道德、哲學等等都混合在一起，沒有明確的區分。

一九七三年在青海出土的舞蹈紋彩陶盆，有人說，那是舞蹈。你看，「先民們在勞動之暇，在大樹下小湖邊或草地上歡快地手拉手集體跳舞或唱歌」。也有人說，那不是舞蹈，那是巫術。你看，那五個跳舞的人，頭上有髮辮，身後有一條「尾巴」。所以，那不是舞蹈，那是巫術，是圖騰活動。他們的爭辯，誰對誰錯呢？我們回答說，他們都沒有完全說對。爭辯雙方都忘記了，在原始社會，舞蹈與巫術、宗教沒有分開，那五個人

28

炊器：1.罐、2.鼎、3.釜、4.灶、5.甑、6.鬲

飲器：1.斝、2.鬶、3.盉、4.爵、
　　　5.杯、6.觚

食器：1.缽、2.碗、3.盆、4.豆、5.簋、6.盤

的活動，既是舞蹈，也是巫術。

第二，藝術內部各種形式處於混沌未分的狀態。比如，音樂、舞蹈、詩歌三者就是渾然一體的。《毛詩序》中說：「在心為志，發言為詩。情動於中而形於言。言之不足，故嗟歎之；嗟歎之不足，故詠歌之；詠歌之不足，不知手之舞之足之蹈之也。」

3. 過渡性：

藝術發生的過程是：非藝術──準藝術──藝術。

所謂準藝術，從整個人類發展歷程來看，就是從非藝術向藝術的過渡，它既有非藝術的因素，也有藝術的因素。說它是非藝術，是因為在史前原始人那裡，所有這些創造都有實用性；說它是藝術，是因為它表現了史前原始人朦朧的審美意識與思想感情。準藝術的過渡性就表現在它始終處於變動之中，變動的趨勢，是實用功能逐漸減弱，而思想感情和審美因素逐漸增強。一直到有一天，原始人的創造完全擺脫了實用性，而變成了純粹的審美意識與思想感情的表現，那就是我們所說的「純粹的」藝術了。

威嚴、獰厲、恐怖的青銅藝術
——夏商周美術

一、夏商周的社會狀況

中國第一個王朝是夏，大約在西元前二十一世紀建立，活躍在今河南、山西一帶。

對於古老的夏王朝，青年人感到陌生，但是，提到大禹治水的故事，大家就熟悉了。禹與夏有什麼關係呢？禹的部落稱夏，禹也就稱夏禹。禹死後，權力由其子繼承。從此，「世襲制」綿延了幾千年。禹以前為什麼實行「禪讓制」呢？禹以後為什麼實行「世襲制」呢？因為「天下為家」，社會進入了奴隸制社會，有私有財產需要繼承。禹傳位給自己的兒子啟，標誌著社會制度的根本變革。

堯讓位給舜，舜讓位給禹。在禹之前，實行「禪讓制」。天子年老，就讓位給有本事、有威望的人。禹以後為什麼實行「世襲制」呢？因為那時是原始社會，所謂「天下為公」，沒有私有財產可以繼承。禹以後為什麼實行「世襲制」呢？

為什麼社會制度會發生根本變革呢？因為社會的生產力發生了質的變化。這一變化最根本的原因是生產工具發生了根本的變革。

原始社會的生產工具是石器、木器，而奴隸制社會的生產工具是青銅器。青銅是一個劃時代的創造。所以，這個時代，又稱為青銅時代。

夏朝末代君主夏桀是一個暴君，商湯起兵滅了夏，湯即天子位，這就是商王朝。商朝到了第二十二帝武丁時代，政治、經濟、文化達到極盛時代。商最後一位君主叫帝辛，他就是荒淫無道的殷紂王。

就在殷商走向末路之際，在今陝西的周興起了。周文王勵精圖治，天下賢者都跑到周那裡去了。周武王滅商，建立周朝。

從西元前七七〇年以後，諸侯強大起來，天子在諸侯面前，有名無實，周平王被迫放棄鎬京，遷都洛陽，這就是所謂東周，東周可以分為春秋與戰國兩大歷史階段。

從夏到春秋，就是中國的奴隸社會。商代，在各個領域都有奴隸。畜牧業的奴隸叫做「芻」、「牧」；農業的奴隸叫做「眾」、「羌」；手工業奴隸叫做「工」；家內奴隸叫做「臣」、「妾」、「婢」、「僕」等。奴隸在夜晚要戴上大木枷，以防止逃跑。

殷周的奴隸可以被天子用來賞賜臣下。著名的大盂鼎銘文記載了周康王向貴族盂昭告西周的立國經驗，並賜給盂奴隸一千多人。奴隸可以被買賣。鼎銘文記載著五名奴隸的身價只等於一匹馬加一束絲。奴隸主對奴隸有生殺之權。商朝統治者在祭祀天地、祭祀祖先或將士出征時，都要殺大批奴隸作為犧牲。直到戰國時，還有「天子殺殉，眾者數百，寡者數十。將軍大夫殺殉，眾者數十，寡者數人」。（《墨子·節葬下》）

這是一個威嚴、獰厲、恐怖的時代。先哲們每提到這個時代，就滿腔悲憤，仰天長歎。《禮記·禮運》寫道：

今大道既隱，天下為家。各親其親，各子其子，貨力為己。大人世及以為禮，城郭溝池以為固，禮義以為紀。

先哲們在歎氣：美好的大同社會隱去了，大道也隨之隱去了。「天下為家」變為「天下為公」。對於老人，我只孝順自己的老人；對於孩子，我只養育自己的孩子；對於財富，我只為自己而獲取。財產和雇傭的勞力，都成了私人所有。天子和諸侯們都是世襲的了，而且把這種世襲，用「禮」的法統固定下來了。他們加固城池，以鞏固他們的權勢。制定禮義以為綱紀。

這個時代的百姓發出憤怒的呼喊：「碩鼠碩鼠，無食我黍。三歲貫汝，莫我肯顧。逝將去女，適彼樂土。樂土樂土，爰得我所。」

這個時代的先進的思想家孔子高呼：仁愛。

這個時代的先進的思想家墨子高呼：兼愛。

「仁愛」也罷，「兼愛」也罷，儘管他們追求的目標不同、手段不同，但是，他們都要用愛對抗現實的殘酷與野蠻，卻是一致的。但是，任何美好的學說，只不過是一種美好的願望，它不能改變威嚴、獰厲、恐怖的現實。

歷史是複雜的。誰也沒有想到，這個血腥黑暗的時代，卻創造了光輝燦爛的藝術。在希臘，奴隸社會創造了光輝燦爛的希臘雕塑。它就像希臘神話一樣，具有永恆的魅力，是高不可及的範本。在埃及，奴隸社會創造了光輝燦爛的金字塔。它同樣有永恆的魅力，是高不可及的範本。在中國，奴隸社會創造了光輝燦爛的青銅器。它與希臘的雕塑、埃及的金字塔一樣，有永恆的魅力，是高不可及的範本，是後世不可超越的藝術高峰。

二、夏商周美術的特徵

夏商周是中華民族邁向文明社會的開始，諸多的美術種類尚未充分展開。能夠代表這個時代風貌的主要的美術種類就是青銅器。青銅器是雕塑、繪畫乃至書法等美術的綜合體，為後來中華民族美術的發展奠定了堅實的基礎。除了青銅器之外，建築、漆器、壁畫、岩畫等等都有一定程度的發展，其中的佼佼者，那就是帛畫了。

夏商周的統治是威嚴、獰厲、恐怖的，因而，這個時代的藝術風格也是威嚴、獰厲、恐怖的；後期，隨著奴隸社會的衰敗，清新、華美、活潑的藝術風格隨之產生。但是，它無法改變這個時代的藝術風格的主流和本質。

三、夏商周的青銅器

1. 青銅器的產生：

青銅器的初創期大約是從夏到商代前期。

青銅器產生於石器。在原始社會人們使用石器，為了充分滿足石器生產的需要，製造石器的隊伍產生了分工。有一些部落專門製造石器，另一些部落專門開採石料。開採石料的人們往往會遇到大塊的石頭無法處理，

慢慢地人們發現，大塊石料用火去燒，石料就會裂開。在燒石料的過程中，往往發現有一些金屬流出。這些金屬最初是無用的，後來發現冷凝的金屬還可以再次熔化，這就是紅銅。紅銅質地較軟，不適宜製作大型的武器或工具。後來，人們漸漸地認識到，在紅銅中加入適量的錫、鉛等金屬，質地堅硬，顏色呈青灰色，這就是青銅。它適宜製作武器和工具，大大地推動了生產的發展。所以，這個時代也稱為青銅時代。

青銅器最早出現在什麼時代，我們不知道。有一則傳說，黃帝與蚩尤大戰的時候，蚩尤的軍隊節節勝利，就是因為他們的兵器是用銅製成的。後來，黃帝發明了指南車從而扭轉了戰局，戰勝了蚩尤。當然，蚩尤的銅兵器我們看不到實物。今天，我們所能夠看到的最早的青銅器是一把刀。它是一件兵器，還不能夠說是一件青銅藝術。

夏朝是進入青銅器時代的開始。夏代青銅器主要是小件工具和兵器，素面沒有銘文，數量較少，當時多為仿製陶器、木器。雖然如此，它在生活和戰爭中所起的作用，遠遠超過木器和石器。

青銅器與青銅藝術是兩個不同的範疇。在青銅器的發展過程中，實用性在逐漸地降低，精神因素在逐漸地加強，即用造型、紋飾表現了人們的審美觀念和思想感情。這樣，青銅器就越出了單純實用品的範疇，敲響了藝術的大門。青銅藝術就是這樣產生了。

夏商周時代的主要美術種類是青銅器。青銅器的藝術風格是怎樣的呢？

青銅器的藝術風格是威嚴、獰厲、恐怖。

史前時代的藝術風格是和諧、美好、輕鬆。

青銅時代的藝術風格，並未延續到夏商周時代。夏商周時代的藝術風格，不僅不是史前時代藝術風格的延續，反而與史前時代藝術風格相反。這是藝術發展的規律之一。

2. 青銅器的繁盛：

青銅器的繁榮期是商周，特別是從商代晚期到西周的初年。

繁榮的原因，從經濟上說，是青銅製作技術的進步；從政治上說，是國家的強盛；從思想上說，是禮樂制度的完善。這個時期的青銅器，真是琳琅滿目、美不勝收，其中最精采、最重要的青銅器，換句話說，就是最能夠體現威嚴、獰厲、恐怖時代精神的青銅器，也就是商代的青銅鼎、青銅酒器和西周的青銅樂器。

商代晚期的青銅鼎：

鼎本來是一個煮肉和盛肉的器皿。造型主要由腹、足、耳三部分組成。腹可以盛物，足可以揚火，耳可以搬運。早在七千年前就出現了陶製的鼎。後來，夏周時期，鼎不僅僅是實用品，而且是重要的禮器，甚至成為國家和政權的象徵。鼎大多為三足圓形，也有四足的方鼎。后母戊鼎（原稱司母戊鼎）便是最具盛名的方鼎，大約是西元前十四世紀到前十一世紀的鑄品。此鼎重達八百三十二‧八四公斤，高達一百三十三公分，器口長一百一十公分，寬七十八公分，足高四十六公分，壁厚六公分。是迄今出土最重、最大的青銅器。鼎腹內壁鑄有銘文「后母戊」三字。它的造型厚重典雅，氣勢宏大，紋飾美觀莊重，工藝精巧。「后母戊鼎」是商代王室重器。據說是商王文丁為祭祀其母「戊」而特地鑄造的，也有人說，是商王祖庚或祖甲為其母鑄造的。

「后母戊鼎」是商代青銅器藝術的代表作，它標誌著青銅器藝術由萌芽走向繁榮。一九三九年正月，河南安陽武官村農民吳培文偶然在祖墳地裡觸到一個硬東西，於是他帶著七八個壯漢，經過一夜的挖掘，看到了一個碩大的青銅器，還沒有挖出來，天就亮了。又經過兩夜的挖掘，終於發現了大鼎。為了保密，吳培文把鼎埋在自己發現后母戊鼎也有一個曲折的故事。一個硬東西，於是他帶著七八個壯漢，終於發現了大鼎。為了保密，吳培文把鼎埋在自己家的坑裡，又把坑填埋上，以免日本人發現。

后母戊鼎（原稱司母戊鼎）

饕餮紋

為了躲避豪強的追索，把鼎埋入地下，吳培文便遠走他鄉，在外流浪十餘年。抗日戰爭勝利後，一九四六年六月，他回村把鼎獻給了政府。一九五九年此鼎入藏中國歷史博物館（今中國國家博物館）。

鼎的紋飾最著名的是饕餮紋。饕餮紋不僅是鼎的紋飾的主體，而且是青銅器紋飾的主體。在青銅器一千五百多年的發展過程中，占據著統治地位。

饕餮是什麼？對於饕餮的含意，一般引用《呂氏春秋》的解釋：「周鼎著饕餮，有首無身，食人未咽，害及己身，以言報更也。」《左傳》中說，饕餮「貪於飲食」。總之，我們不知道饕餮是什麼，但可以肯定，饕餮是一個貪婪、兇殘、吃人的惡獸。

商代的饕餮食人卣，表現了一個面目猙獰的饕餮，張開血盆大口，死死咬住一顆軟弱無力的人頭。在饕餮口中的人，手拊其肩，腳踏饕餮足，神情驚恐，烘托出一片恐怖的、令人窒息的氣氛。

饕餮是人吃人的現實生活的反映。殷

家的馬圈裡。後來，終於走漏了風聲，文物販子肖寅卿願出二十萬大洋購買這尊大鼎。只是他提出，要把大鼎砸成七、八塊。村民用盡了辦法，或鋸，鋸條斷了；或砸，鐵錘砸了五十多下，只砸斷了一隻耳。後來，

饕餮食人卣

爵　　　　　　　斝　　　　　　　圓觚

母乙觶　　　　　衛父己觶　　　　晨角

紂王有「炮烙」之刑。就是在金屬柱子上抹了油，橫放在炭火之上，讓有罪的人從柱上走過。凡是勸諫紂王暴行的人都受到迫害。九侯被煮成肉湯，鄂侯被曬成肉乾，比干被剖了心。

恐怖的時代，恐怖的藝術！

商代晚期的青銅酒器精美異常，前無古人，後無來者。

酒器總的來說，可分為飲酒器、盛酒器和一般酒器三大類。飲酒器主要爵、斝、觚、觶、角五種。盛酒器一般有尊、彝、卣、壺、觥五種。一般飲酒器有盉、尊缶、杯、勺、甕等等，我們就不一一介紹了。

青銅酒器為什麼如此繁盛？最根本的原因是社會生活。藝術與生活如此合拍。不

卣　　　　　　　獸面紋壺　　　　　　　兕觥

鴞紋觥　　　　　　　　　　　鳳紋犧觥

象尊　　　　　　　　　　　彝

平等的時代產生了不平等的藝術，統治者花天酒地的生活產生了花天酒地的酒器藝術。後來，隨著社會生活的變化，精美的酒器隨著這個時代的滅亡而滅亡了。

西周的青銅樂器：

從商殷的滅亡開始，琳琅滿目、美不勝收的青銅藝術酒器衰落。酒器藝術的衰落，而樂器繁榮了。

為什麼有這樣的變化呢？因為西周的社會生活中最大的變化，那就是「禮樂」的制定和完善。

所謂「禮樂」制度，包括「禮」和「樂」兩個方面，它的精髓是「親親」和「尊尊」。所謂「尊尊」，就是尊敬自己應當尊敬的人。對自己的上級和統治者這些尊貴的人，怎樣才能「尊尊」呢？這就要講「禮」。

「禮」就是君臣父子，貴賤上下，尊卑親疏，都有不可逾越的界限。明尊卑，別上下。

禮如此重要，但是，禮不是絕對的、唯一的。「尊尊」誠然重要，但離不開「親親」。所謂「親親」，就是親近自己的親人。怎樣才能「親親」呢？這就要講「樂」。先王設立音樂的方略就在於，使君臣父子的尊卑長幼，各有次序。使萬民大眾的相互關係，更加親切、和諧。

「禮」與「樂」起著相輔相成的作用。禮要求人們遵守君臣父子、貴賤親疏的森嚴的界限，而樂要求君臣父子、貴賤親疏和睦相處。總之，「樂至則無怨，禮至則不爭。揖讓而治天下者，禮樂之謂也。」

禮與樂相聯繫，行禮之時，必有樂相配。所以叫做「禮樂」制度。周公制定了「禮樂」制度，表現了對賢人的尊重。後世流傳有「一沐三捉發」、「一飯三吐哺」的故事。

由於周朝的禮樂制度，所以，周朝的青銅樂器走向了輝煌。西周青銅樂器很多，例如，鐃、鉦、鈴、磬等等，難以一一盡述。我們認為，西周的青銅樂器主要是鐘。

青銅鐘，是一種打擊樂器。鐘的共鳴箱上是一個平面，在平面上有一個柄，用以懸掛。敲擊或撞擊腔體，利用共鳴的原理，就會產生悅耳的聲音。鐘聲悠揚，穿透力強，在莊嚴的祭祀活動中，在廟堂之上，會產生迷人的魅力。

曾侯乙編鐘

鐘，也有編鐘。我國已出土四十幾組編鐘，其中有周代的編鐘，但是，在編鐘中，最輝煌的一組是一九七八年湖北隨縣擂鼓墩出土的戰國時的曾侯乙編鐘。這組編鐘多達六十五個，其中有一個是楚王贈送的鎛鐘。編鐘架長七‧四八公尺，寬三‧三五公尺，高二‧七三公尺。鐘連同鐘架重約兩千五百公斤，個體鐘最大的一個重一〇一‧八公斤。出土時編鐘架和編鐘皆保存完好，在三層編鐘架上完整地懸掛著六十四個編鐘和一個鎛。其中上層懸掛著十九個小編鐘，中層懸掛著三十三個中等編鐘，下層懸掛著十二個大甬鐘和一個鎛鐘，排列整齊，宏偉壯觀。全套鐘的裝飾，有人、獸、龍、花和幾何紋飾，還採用了圓雕、浮雕、陰刻、彩繪等多種技法，並用赤、黑、黃色與青銅本色互相映稱，顯得莊重肅穆。整個編鐘，造型之精美，氣魄之宏偉，色彩之豔麗，使人驚歎！

編鐘的出土，震動了中國，也震動了世界。被譽為「世界奇觀中獨一無二的珍寶」，「精神世界的聖山」。編鐘，是中國古老文明的象徵，是音樂史、冶鑄史上的空前大發現，是青銅器藝術的代表作。

在氣勢磅礴、雄偉壯觀的六十五件曾侯乙編鐘裡，有一個鐘與眾不同，那就是懸掛在巨大的曲尺形中間最下層、最中間的那個鐘。這是一個特大特精美的鐘。鐘高九十二‧五公分，重一百三十四‧五公斤。花紋繁縟，造型獨特。這個

鐘是青銅器中的精品。在這個鐘上鑴刻著三十一個銘文，意思是說，楚惠王五十六年（即西元前四三三年），楚王熊章從西陽回來，專門為曾侯乙做了這個銅鐘，送到西陽，供曾侯永世享用。這段銘文，說明這個鐘與編鐘無關，也就是說，這個鐘本來不是編鐘的一部分。當編鐘下葬時，把本來是編鐘的一部分、即下層最大的一個鐘去掉了，而把楚王送來的這個鐘添上了，並且把它掛在最顯著的位置。這件事，說明對楚國的尊重，也說明楚國與曾國的非同一般的關係。

這就愈發使人難解。在春秋戰國時期，當時號稱「地方五千里，帶甲百萬，車千乘，騎萬匹」的楚國，是強大的。為什麼會給小小的曾侯送來那麼貴重的禮物呢？

《史記》中記載了一個故事，或許可以解開謎團。西元前五〇六年，即楚昭王十年，吳王闔閭攻打楚國，五戰獲勝。最後攻破了楚國的都城郢。郢國君主認為楚昭王不仁不義，要殺楚昭王。楚昭王慌忙從郢都逃走。逃到雲夢澤時，又被吳軍射傷。楚昭王來不及喘息，又跑到隨國。這時，隨侯（即曾侯）緊閉城門，調兵遣將，加強防衛。

歷史上有名的「楚昭王奔隨」的故事。楚昭王逃到郹國。郹國君主認為楚昭王不仁不義，要殺楚昭王。

隨國早晚也會被楚國滅掉。隨侯對吳王說：隨國與楚國世代友好，你不要再說了。楚昭王不在隨國，他已經逃走了。吳王無奈，只好帶兵回到郢都。後來，楚國援兵到達，吳王闔閭只好退兵。

吳王闔閭追到城下，對曾侯說：周天子的子孫，分封在江漢流域的，都被楚國滅掉，你應當早一點把楚王交出來，讓我殺掉，為大家除害。吳王闔閭要親自帶兵進城搜查，隨侯堅決不同意。

曾侯對楚昭王有救命之恩，對楚國有復國之恩。鐘上銘文所提到的楚惠王熊章，就是楚昭王的兒子。為了報答隨國的救命之恩，楚惠王才製作了如此精美的鎛鐘，送給曾侯乙。後來，江漢諸侯都被楚國滅掉，唯獨隨國平安無事。

青銅器是時代的產物。它表達了時代情感。鼎、酒器、編鐘，都是威嚴、獰厲、恐怖時代的產物。它正面地或曲折地表達了威嚴、獰厲、恐怖的情感。

子乍弄鳥尊

蓮鶴方壺

鷹首

我們通過鼎、酒器、編鐘這些青銅器，可以想像到那個威嚴、獰厲、恐怖的時代。和諧、美好、輕鬆的時代，已經一去不復返了。它只能夠留在人們美好的夢境中，或學者的理想中，而不是客觀現實中。

3. 青銅器衰敗的標誌：

一是青銅器在社會生活中的地位與作用的變化。在西周，青銅器是王室之器，國家的命運，社會的秩序，都繫於青銅器。但是，在春秋戰國時代，青銅器是諸侯之器，貴族之器，它不能夠作為禮器而存在。

二是青銅器風格的轉變。繁榮期的青銅器風格是威嚴神秘風格，衰敗期的青銅器風格是清新、華美、活潑，西周時期很流行的饕餮紋已經被淘汰，在春秋戰國的青銅器中，有吉祥的鶴，活潑的鳥，有趣的鷹，可愛的羊，佇立的馬，安詳的人等等。

羚羊紋牌

佇立馬形竿頭飾

四、夏商周的繪畫

夏商周的繪畫，能夠保留到今天的，是兩幅帛畫。但是，古書上關於這個時代的繪畫記載，卻是很豐富的。我們通過這兩幅帛畫，可以想像到那個時代繪畫的水準。

第一幅：龍鳳人物圖。

一九四九年長沙楚墓出土《龍鳳人物圖》，墓主人是一個貴婦，細腰，長袍，長髻，很虔誠地跪在地上，雙掌合十，似作祈禱。在她的頭上，有一隻飛翔的鳳，在鳳的旁邊，有一條升天的龍。這幅作品表現這位貴婦，在龍鳳的指引下，靈魂升天。關於這條龍，左側龍足破損，好像只有一足。一足的龍，稱「夔」，所以，有人說，這幅圖應該叫做《夔鳳人物圖》。夔象徵惡，鳳象徵善。所以，畫面表現的是善惡之爭。並且賦詩云：「長

人物御龍圖

龍鳳人物圖

沙帛畫圖，靈鳳鬥惡奴。善者何矯健，至今德不孤。」不過，那飛翔在天上的，不是一足的夔，而是損壞了一足的龍。

第二幅：人物御龍圖。

一九七三年長沙子彈庫楚墓出土的〈人物御龍圖〉，可以說是〈龍鳳人物〉的姊妹篇。一個男子，側身而立，腰佩長劍，手執韁繩，駕馭著一條巨龍。龍頭高昂，龍尾翹起，站著一隻鷺，昂首向天，神態瀟灑。畫面上方為輿蓋，飄帶隨風飄揚象徵著人物與龍的飛速前進。最下方為一條鯉魚，也追隨著人物與龍一同前進。這幅作品令我們想起屈原〈九歌〉中人物遊天的情景，「駕龍輈兮乘雷」，那是多麼瀟灑的東君啊！

巨大、雄偉、壯麗的建築和雕塑藝術

——秦代美術

一、秦代的社會狀況

西元前二二一年，秦統一六國，建立了完全不同於夏、商、周的高度統一的中央集權的封建大帝國。秦王嬴政統一中國後，在政治、經濟、文化各方面採取一系列強有力的措施，推動了社會的發展。他認為，在春秋戰國時的「王」的稱號，已經不能夠與他的功德和地位相匹配。於是，他從三皇五帝中取出「皇」「帝」二字作為自己的尊號，自稱「始皇帝」。他不斷地巡視天下，祭祀山川，封泰山，登碣石，刻石琅琊，向上蒼和天下宣揚威德。

秦朝，無論在思想上，還是在現實中，所追求的就是「大」。

美的含意是變動的。在史前時代，人們可能認為美是可口的味道：大羊是美。經過了一系列的演化，在先秦時代，人們認為，美就是「大」，只有「大」，才是美；沒有「大」，就不能夠稱為美。

秦朝不僅繼承了「大」就是美、美就是「大」的觀念，而且，把「大」的觀念變為現實生活，在現實生活中創造了空前的「大」。

秦朝的疆域空前的「大」。東到大海，西到甘肅、四川，西南到雲南、廣西，北到陰山，東北到遼東，秦始皇因此被後人稱為「千古一帝」。

秦始皇的氣魄空前的「大」。漢朝賈誼這樣描述過：席捲天下，包舉宇內，橫掃九州，囊括四海，併吞八荒。

秦朝的政治力量空前的「大」。一聲令下，統一制度，統一文字，統一貨幣，統一車軌，統一度量衡，修馳道，秦始皇的創造力空前的「大」。修築的長城萬里，阿房宮三百里，鑄的十二個銅人每個重千石（每石一百二十斤），秦始皇的陵墓高五十丈，具有「上扼天穹，下壓黎庶」的氣勢。

總之，秦代胸懷之大，力量之大，氣魄之大，趣味之大，空前絕後。李白曾寫過讚頌秦代的詩句：「秦皇掃六合，虎視何雄哉。揮劍決浮雲，諸侯盡西來。」如果說先秦的藝術，是表現「禮」的藝術，那麼秦代的藝術，就是表現「大」的藝術。

二、秦代的美術特徵

秦代主要的美術種類是建築和雕塑。秦代建築和雕塑的藝術風格，用一個來字概括：「大」。大規模、大氣魄、大趣味、大氣勢，更準確地說，巨大、雄偉、壯麗就是秦代的藝術風格。秦代的建築和雕塑，比希臘的派特農廟和著名的雕塑，有過之而無不及。

1. 秦代的宮殿：

秦代的宮殿是巨大、雄偉、壯麗的宮殿，其代表作就是載入史冊的、雄偉的阿房宮。《史記‧秦始皇本紀》上這樣記載：

秦每破諸侯，寫放其宮室，作之咸陽北阪上，南臨渭，自雍門以東至涇、渭，殿屋複道周閣相屬。

秦國每次攻破了諸侯國，都要把他們的宮殿描繪下來。然後，按照圖形，在咸陽的北阪，建造宮廷。南臨渭水。自雍門以東，至涇、渭兩河。宮殿、複道、周閣（複道——宮殿之間架設的通道，周閣——即過道）等，都連成了一片。

把所有六國宮殿的長處都吸收起來，阿房宮的壯麗自然是無與倫比的。秦始皇引渭水，建造人工湖泊。東西二百里，南北二百里。土石堆山，名為蓬萊山，並且雕刻石頭鯨魚，長二百丈。這是多麼巨大、雄偉、壯麗的建築啊！

2. 秦始皇陵墓：

秦始皇陵墓就像阿房宮、長城、馳道一樣，規模極其龐大。從秦始皇即位即開始建造，歷時三十七年（西

元前二四六—前二一〇），秦統一全國後，又徵集刑徒七十萬人建造，至秦始皇死後兩年才竣工，可謂世界陵墓之最。秦始皇陵墓是中國乃至世界最豪華的陵墓。

3. 秦始皇兵馬俑：

秦始皇兵馬俑被譽為世界八大奇蹟。

現已出土的兵馬俑坑共三個，分別編號為一、二、三號坑。現在已經發現陶俑七千餘件，陶馬一百多匹，駟馬戰車一百多輛。這是一個非常龐大的御林軍隊伍。一列列、一行行，排列有序，氣勢恢弘。

三號坑象徵統帥三軍的指揮部；二號坑是由弓弩手等四個小軍陣組成，以戰車、騎兵為主的軍陣；一號坑是步兵、戰車相間排列的長方形軍陣，其中兩百多名弓弩手為前軍，其後是三十八路步兵及駟馬戰車組成的軍陣主體。

秦王朝的軍隊平時有屯衛軍、邊防軍和郡國兵三種。屯衛軍是守衛京城的部隊，也可以分為三類：一是皇帝的侍衛軍；二是宮門外的屯衛兵；三是住在京城外的部隊，平時保衛京城，戰時可調出參戰，古時稱宿衛軍，類似現在的衛戍部隊。秦始皇兵馬俑屬於上述三種衛隊中的第三類，即守衛京城的宿衛軍。一號兵馬俑坑為右軍，二號俑坑為左軍，三號俑坑為指揮部，四號坑（此坑因農民大起義被迫停工，未建成）為中軍。這樣就組成一個完整的軍陣體系，保衛秦始皇的地下王國。

秦始皇兵馬俑的基本特點就是雄大。表現在：

雄大的軍陣：前端有三列步兵俑，共二〇四件，是軍陣的前鋒。其左右兩側各有一列朝外的橫隊，是軍陣的兩翼，以防敵人從兩側襲擊。軍陣的後方有三列步兵俑組成的橫隊，其中一列面朝後方，以防敵人從後面襲擊。組織嚴密，堅如磐石。

雄大的整體：秦始皇陵是歷代帝王陵墓中規模最大、埋藏物最多的地下陵墓。武士俑七千多個，陶馬一百多匹，駟馬戰車一百多輛，銅車馬兩輛，組成了雄大的整體，氣勢磅礴，是世界上最龐大的地下雕塑群。

秦兵馬俑

二號銅車馬

一號銅車馬

雄大的個體：俑高一‧八五公尺，馬高一‧七公尺，在秦以前，從未有過如此高大的陶俑。

秦始皇兵馬俑還具有以下特徵：

寫實與虛幻的統一：

所謂寫實，就是真實地表現秦代士兵拱衛秦始皇陵的真實情況。從整體上說，陶俑、陶馬與真人、真馬大小相似，一列列、一行行，排列有序，場面壯觀，氣勢磅礴，令人心靈震撼。從局部說，每件作品都極力模仿實物，陶俑、陶馬的高低，戰車的大小，武士的鎧甲和武器，戰士的服裝、冠履、髮型、隊列的編制，都是真實的寫照。

過去有人說，只有古希臘的雕塑才是寫實的，中國雕塑缺乏寫實能力，只能是粗獷的、寫意的、單一的。美術家張仃說：「以前有人認為，我國雕塑在古代時，沒有寫實能力，只能搞得很粗獷，只能是那麼一種風格。秦俑的出現，推翻了這種論斷。」台灣一位學者寫道：「秦俑從各個角度看來，都很合寫實的形象原則，每一視覺面都出現立體雕塑的空間美」，「這使我想到，近半個世紀以來，由於西方藝術的衝擊，使大家似乎只習慣希臘、羅馬……的雕塑美，而對於以漢族形象為中心的美似乎喪盡了信心。這些武士俑正是把漢族形象的美，做一次大面積的展示，使我們得到一次反省學習的機會。」

所謂虛幻，就是說秦始皇兵馬俑與真實的秦始皇的衛戍部隊的差別性。這種差別性，一是說秦始皇兵馬俑的鎧甲沒有硬度，身體沒有溫度。二是說秦始皇兵馬俑所希望達到的目的是虛假的，兵馬俑無論如何威風，也不可能拱衛秦始皇的靈魂。僅僅是秦朝士兵的反映，是虛假的，兵馬俑的鎧甲沒有硬度，身體沒有溫度。二是說秦始皇兵馬俑所希望達到的目的是虛假的，兵馬俑無論如何威風，也不可能拱衛秦始皇的靈魂。

形與神的統一：

陶俑是形神統一的雕塑。不僅形似，而且傳神。人物的身分不同，性格不同，因而精神面貌各異。將軍俑有的身材魁偉，巍然佇立，神態非凡，威嚴逼人。有的面目修長，一把長鬚，穩健風雅。有的髭鬚飛卷，目光

兵馬俑頭像

炯炯，威猛豁達。一般的戰士，或眉宇凝聚，意志剛毅；或五官粗獷，憨厚純樸；或眉舒眼秀，性格文雅；或注目凝神，機警聰敏；或繃嘴鼓勁，神情肅穆；或眉宇舒展，天真活潑。

共性與個性的統一：

比如陶俑的臉型就是共性與個性的統一。陶俑臉型的共性就在於：它有目、國、用、甲、田、由、申、風等八種基本的臉型，這就是中國人臉型的共性。我國民間雕塑家把這八種臉型叫做「八格」或「八字」，秦俑說明我國早在秦朝就掌握了這一造型的基本規律。

陶俑鬍鬚示意圖

至於臉型的個性特徵，比如，陶俑的面部表情的個性特徵，那是多種多樣的。有沉思、有微笑、有憤怒、有仇視、有平靜、有英武、有悲哀、有焦慮……，總之，生活中有多少面部表情，陶俑就有多少面部表情。以八字鬍為例說，就有各式各樣的八字鬍：板狀小八字鬍，矢狀八字鬍，雙角自然下垂八字鬍，雙角上翹大八字鬍等等，使之適合各自的儀容和生活情趣，表現不同的性格和情感。秦代的成年男子都留鬍，鬍鬚是男子美的象徵，只有罪犯才剃鬚。

我們看陶俑的鬍鬚的個性特徵，也是多種多樣的。有落腮大鬍，有一把長鬚，有各式

我們再看陶俑的髮式，有單台圓髻，雙台圓髻，三台圓髻，腦後三條髮辮相互盤結，有十字交叉形，卜字形，大字形，枝杈形，丁字形等等，真實地再現了秦代男子的生活情趣和審美觀念。秦代男子對髮髻非常重視，秦代法律規定，兵士與人鬥毆，拔劍斬人髮髻，要判四年徒刑。古人只有罪犯才剃髮。

美學家王朝聞說：「越看越覺得人物的神態很不平凡——在嚴肅中顯得活潑，在威猛中顯得聰明，在順從中顯得充滿自信等等引人入勝的個性特徵。」

總之，秦始皇兵馬俑就像古希臘的雕塑一樣，不僅是中

一號俑坑陶俑冠

國美術的珍品，而且是世界美
術的珍品。

稚拙、飽滿、清楚的
磚石藝術
——漢代美術

一、漢代的社會狀況

秦始皇統一中國，雖然對社會的發展起到了促進作用，但是，他的暴政酷刑，繁重徭役，加以災荒饑饉，民不聊生。史書記載道：「男子疾耕不足於糧餉，女子紡績不足於帷幕。百姓糜蔽，孤寡老弱不能相養，道死者相望，蓋天下始畔秦也。」終於激起了聲勢浩大的農民起義。強大的秦王朝在農民起義的風暴中，如摧枯拉朽，迅速滅亡了。

人們在思考，為什麼強大的秦朝只有短短的十幾年的命運？人們應當從中汲取什麼教訓？

漢代的人們認為，秦朝推行「法治」，依靠強大的武力，結束了春秋戰國的紛亂局面，但是，秦朝缺乏「德治」，它廢棄了禮樂制度，這就為它的滅亡創造了條件。漢朝汲取秦代的歷史教訓，反對「法治」，強調「德治」。陸賈說：「齊桓公尚德以霸，秦二世尚刑而亡」，故虐行而怨德，德布而功興。」賈山說：「秦以熊羆之力，虎狼之心，蠶食諸侯，併吞海內，而不篤禮義，故天殃已加矣。」因此，漢代重新解釋「禮樂」制度：「樂至則無怨，禮至則不爭。揖讓而治天下者，禮樂之謂也。」禮樂制度，內容極其廣泛，從祭祀到起居，從軍事到政治，從宮廷到百姓，無不包含在內。其中一個重要的方面，那就是孝悌。漢初文帝提出：「孝悌，天下之大順也。」

這樣，畫像石、畫像磚就應運而出了。

二、漢代美術的特徵

如果說，夏商周的美術的特徵是表現禮，秦朝美術的特徵是表現大，那麼漢朝美術的特徵就是表現孝。

如果說，秦代美術表現的是對皇帝靈魂的尊崇，為皇帝創造美好的陰間生活，那麼，漢代美術則是表現對普通的逝去的人的尊崇，為他們創造美好的陰間生活。

例如，漢代大將霍去病陵墓前有臥馬、躍馬、伏虎、臥象等十六件，其中〈馬踏匈奴〉高一‧六八公尺，

馬踏匈奴

一匹昂首挺立的戰馬，安詳而不失警惕，端肅而不失力量，馬腿粗壯結實，四足踏著手持弓箭的匈奴首領，那首領無望地掙扎著，形容猥瑣，面目可憎。如此這般的優秀作品，不勝枚舉。這些作品的作用就是為霍去病的靈魂創造在陰間繼續戰鬥的條件。

漢代主要的美術種類是畫像石、畫像磚。

畫像石畫像磚的風格是稚拙、飽滿、清楚。

三、漢代的畫像石、畫像磚

所謂畫像石，就是用於墓室或祠堂等建築物上的、有雕刻裝飾的石材。

所謂畫像磚，就是指用於砌築墓室的有模印或捺印圖像的磚。

畫像石、畫像磚是我國古代為喪葬禮俗服務的一種獨特的藝術形式，具有濃郁的民族特色和時代特徵。漢代畫像石、畫像磚具有極高的歷史價值與藝術價值。

漢代畫像石、畫像磚生動記錄了漢代的政治、經濟、思想、風俗等等的寶貴資料，可以說是漢代的「百科全書」。學者高度評價畫像石、畫像磚的價值。他們說，如果把這些畫像石、畫像磚系統地搜集起來，那就會成為「一部繡像的漢代史」。歷史學家翦伯贊先生在《秦漢史‧序》中說：「除了古人的遺物以外，再沒有一種史料比繪畫、雕刻更能反映出歷史上的社會之具體形象。同時，在這個歷史上，也再沒有一個時代比漢代更好地在石板上刻出當時現實生活的形式和流行的故事來。」魯迅先生說，漢代畫像石、畫像磚不僅「氣魄深沉雄大」，而且，它所反映的內容，可以窺見秦漢之典章文物及生活狀態，它的特有的藝術形式，「倘參酌漢代的石刻畫像，明清的書籍插圖，並且留心民間所賞玩的所謂『年畫』，和歐洲的新法融合起來，許能夠創造出

一種更好的版畫」。

畫像石、畫像磚與任何藝術現象一樣，歷經著產生、發展和消亡的過程。漢代的畫像石、畫像磚，大體上說，產生於西漢武帝以後，消亡於東漢末年，其間經歷了約三百年的發展過程。這裡所謂「大體上說」，就是說，畫像石、畫像磚產生和消亡的時間，因各地條件的不同而有所不同。比如在畫像石、畫像磚最為發達的山東、蘇北、河南產生時間較早，而在四川延續時間較長。但是，就全國的範圍來說，大體上說，畫像石、畫像磚出現的時間就是從武帝以後的三百年間。

1. 畫像石、畫像磚的初創：

第一，畫像石、畫像磚產生的經濟基礎。

秦始皇統一了六國，結束了春秋戰國以來諸侯爭霸的局面，建立了統一的中央集權的大帝國，為經濟的發展創造了條件。但是，秦王朝不知道休養生息，耗力過劇，民怨沸騰，陳勝吳廣，揭竿而起，社會再次陷入動盪。經歷了楚漢之爭，西漢初年，經濟凋敝。在這樣的經濟基礎上，只能夠產生薄葬。漢文帝是著名的節約的皇帝，甚至規定宮廷中垂掛的簾子不能有邊墜，妃子衣著只能是布料，他去世時留有遺詔：「厚葬以破壞，重服以傷生，吾甚不取。」因此，「治霸陵，皆瓦器，不得以金銀銅錫為飾，因其山，不起墳。」

社會生產是發展的，變化的。漢代的經濟，經過了文景之治的輕徭薄賦，休養生息，終於發展起來了。據《漢書‧食貨志》記載，「至武帝之初七十年間，國家亡事，非遇水旱，則民人給家足，都鄙廩庾盡滿，而府庫餘財，京師之錢累百巨萬，貫朽而不可校。太倉之粟，陳陳相因，充溢露積於外，腐敗不可食。眾庶街巷有馬，阡陌之間成群，乘牸牝者擯而不得聚會。」雖有溢美之詞，但經濟的恢復發展則是肯定的。這就為厚葬提供了經濟基礎。沒有經濟的發展，就不會有厚葬，也就不會有畫像石、畫像磚。

第二，畫像石、畫像磚產生的階級基礎。

大地主階級的壯大，為畫像石、畫像磚提供了階級基礎。沒有大地主階級的發展壯大，就不會有厚葬，也

就不會有畫像石、畫像磚。

自西漢中期以後，大土地所有制的地主經濟得到發展，特別是東漢時期土地兼併，豪強地主及富商大賈，都發展壯大起來。

第三，畫像石、畫像磚產生的思想基礎。

首先，以孝為本。東漢不僅把孝看作一種道德，而且是選拔官吏的一種制度，叫做「舉孝廉」。有了孝的觀念，才有了厚葬，也才有了畫像石、畫像磚。沒有孝的觀念，人死之後，就沒有厚葬，也就沒有畫像石、畫像磚。

其次：生死輪迴。人壽有期，人死就是靈魂離開了肉體。人死之後，魂歸何處？漢代人相信，人死之後，靈魂依然活著。只不過活著的時候生活在陽間，死去以後生活在陰間。行善的人可以上天堂，成為神仙；行惡之人就要下地獄，淪為惡鬼；不善不惡的人，或著轉世就有了區別。在轉世之前，他在陰間生活著。陽間需要什麼，陰間依然需要什麼。

漢代人把死人看成活人。叫做「事死如生」、「事亡如存」，所以，他們把墳墓叫做「宅」、「室」或「室宅」。人死之後，生前的一切都要帶走，以便有舒適的生活。

第四，畫像石、畫像磚發展的直接原因──厚葬。

東漢以來，奉行厚葬。孝的重要內容之一，就是大操大辦先人的喪事。「崇飾喪紀以言孝，盛饗賓客以求名」，就是說，對待先人的喪事，大操大辦以求孝；對待客人的來訪，大吃大喝以求名。這樣，在社會上就出現了一種風氣：以「厚葬為德，薄葬為鄙」。

厚葬先由皇帝帶頭。漢武帝在即位第二年就開始為自己修築陵墓，歷時五十餘年，備極奢華。在漢代，就是其他皇帝，也以每年三分之一的貢賦來修築陵墓。上行下效，諸侯王公，權貴皇戚，富商大賈，乃至中小地主，都競相模仿。

厚葬，不僅有墳墓，而且有祠堂。如果說墳墓與祠堂有什麼不同，墳墓是地下的建築，而祠堂是地上的建

第四講　稚拙、飽滿、清楚的磚石藝術

63

築。墳墓是給死人享用的，而祠堂是給活人享用的。活人在祠堂中，一是思念死去的先祖；二是祈求先祖進入極樂世界，三是祈求先祖保佑子孫繁榮昌盛。墳墓與祠堂的相同點就在於，它們都是用於祭祀的，它們都要創建一個非人的世界。

漢代祠堂的建築也是極為豪華的，祠堂的壁畫同樣是光輝燦爛的。

2. 畫像石、畫像磚的繁盛：

畫像石、畫像磚的繁盛期，有極豐富的內容。

畫像石、畫像磚的用途就是為死去的人創造在陰間生活的條件。換句話說，在陰間生活需要什麼，畫像石、畫像磚就創造什麼。陰間生活需要什麼呢？墓主人在陽間生活需要什麼，在陰間生活就需要什麼。這也就是說，畫像石、畫像磚的內容就是漢代全面的社會生活。畫像石、畫像磚的內容有：

第一，住宅和門吏。

四川德陽漢畫像磚〈甲第〉就給墓主人創造了豪華的住宅。畫面正中，是一個高大的門樓，三個頂的瓦楞清晰，主門樓上面鋪設的是雙層瓦，右邊陪頂下有一偏門，門樓下有不少柱子，顯得非常氣派。在門樓後面，有兩株樹，長著濃密的葉子，兩隻鳥停在樹上，兩隻鳥飛在空中。使整個院落生意盎然，給人以「滿園春色關不住」的感覺。

墓主人是闊綽的。不但有寬敞的住宅，而且有看門人。〈門吏〉形象多樣，構圖豐富多彩，我們逐一說明：

四川德陽漢畫像磚：甲第

門吏

執笏門吏

第一個門吏：執笏門吏。門吏大腹便便，手執笏板，雖然是門吏，他沒有瞪著眼睛警惕過往行人，也沒有手執武器隨時準備與人戰鬥，好像這個地方是平安府邸，絕對沒有人敢來騷擾。非但不帶武器，反而帶著做官象徵的笏板，他低首微笑，心滿意足，大約是想表現宰相府中的門吏，正像人們所說，宰相衙門七品官。

第二個門吏：執戟門吏。門吏雙手執戟，神情專注，默默無語地忠於職守。人物形象生動準確，面目清晰，衣紋線條舒展自如，如行雲流水。那長長的鐵戟，杵在地上，使人感覺到它的冰冷，也使人感覺到它的沉重。那真像是一夫當關，萬夫莫開的聖地。

第三個門吏，執棒門吏。兩個門吏，手執大棒，整齊地排成一排，瞪著大眼，警惕地看著過往行人，猶嫌不足，在他們的上方還有兩隻鎮墓獸，具有非凡的、人力所不及的神通，只有這樣，墓主人才能夠靜靜地安。特別有趣的是如此警戒，警惕地看著過往行人，警衛著神聖的墓主人，

執戟門吏

執棒門吏

眠。

第二，生活。

墓主人的生活狀況是豐富多彩的。有宴樂、百戲、起居、庖廚、出行、狩獵、戰爭、講經、謁見以及儀仗車馬、消遣娛樂、文物制度等等，無不齊備。

〈燕居〉的畫面上夫婦二人，並肩而坐，是新婚燕爾的親密恩愛夫妻。衣服寬大華麗，女主人髮髻與頭飾，清晰可見。在他們的兩邊有兩個僕人，好像是天氣炎熱的夏

燕居

天，僕人都在為他們打扇，左邊的僕人懷裡抱著一個大棒，我們不知道它的用途，也許是用於警戒。

〈樂舞〉構思頗為巧妙。畫面正中是一個高高的燭台，畫面表現的是燭台下的空間。畫面左上方的那個人正在跪著奏樂，他的下面有一個跪著的人，身材很小，拿著樂器在演奏。畫面正中有一個人正踏著樂曲在跳舞，帽子上的飄帶飛舞起來，有很強的動感。音樂好像是表現激烈衝突的場面。下半部兩個人被燭台隔開，暗示這兩個人是矛盾衝突的兩方，左邊的身體前傾，表現出進攻的趨勢；右邊的身體後仰，稍顯劣勢，又極不甘心，奮力反抗。一進一退，鬚髮像鋼針一樣的豎起來，表現出戰鬥的激烈。張著大嘴，表現出他們用激烈的語言攻擊對方。在二人之間的長方形的黑色器物，好像是投擲的武器，表現他們戰鬥的激烈。我們再看他們上邊的兩個人。左邊的那個人好像正在冷眼旁觀，斜著眼，很生氣，鬚髮直豎，好像離開了身體。右邊那個人，同樣激動生氣，鬚髮直豎，關切著下面兩個人的戰鬥。觀眾順著這個人的視線，就又回到了爭吵者的身上。

〈長袖舞〉，穿燈籠褲的舞女，細腰、長袖，好飄逸，好瀟灑，長袖飛舞，令人想起「寂寞嫦娥舒廣袖」的意境，好像這個舞女在太空飛舞。為了表現運動，在她的左邊，有一隻燕子翻飛，在她的右邊，有一個靜止的瓶，一靜一動，反襯了長袖飛舞的速度，我們好像聽見了強烈的音樂節奏，

樂舞

長袖舞

庖廚

飲宴

那個女人正踏著節奏在歡快地起舞。

〈庖廚〉表現了一群廚師在廚房內忙碌操作的情景。畫面正上方是一個高大的屋棚，棚下有一立架，架上懸掛著四條魚、兩隻鳥。架的左前方有一個跪著的人在砧板上切魚，架子右前方有一人牽著一頭羊進入棚內，那隻羊因懼怕掙扎向後退去。左下角有一灶，灶上有鼎，灶前有一容器，一個跪著的人正在忙碌著，他身邊的一隻狗正懶洋洋地臥著。畫面中間地上有一容器，一個跪著的人向容器內放置食物。這幅作品很好地表現了漢代大戶人家廚房內操作的真實場景。

〈飲宴〉，宴會在屋內進行，房頂上有兩個望樓，望樓外側各有一隻鳳凰。屋內三人，圍著低案跪坐，中間一人舉杯敬酒，而右邊一人手裡拿著一枝花，很可能是行酒令。

第三，生產。

墓主人的生產活動極為豐富，有農耕、狩獵、捕魚、手工業勞動等等。

〈弋射收穫圖〉，一磚分為兩個畫面。上圖為「弋射」，下圖為「收穫」。上圖表現了人們在野外池塘邊射鳥的情景。池塘內長滿荷葉，開著荷花，青天空闊，水鳥驚飛，二人引弓，一人跪射，一人臥射，直射水鳥。他們神情專注，姿態生動。在左上方有高樹，右下方是水塘，水中游魚可數。下圖表現了農家收穫的場景，六個農民，從左至右，一人挑擔，三人彎腰割稻，兩人揮鐮，表現了割稻、運稻的整個過程，畫面生動。

〈採蓮・涉獵〉，畫面左邊是一個池塘，池塘內浮著兩條小船，畫面上方的那條小船，船頭有一條狗，好像要撲上去捉前面的那隻鳥，船中尾有一人撐船。畫面下方的那條船，船頭一人俯身採蓮，船中央一人拉弓射箭，撐船的人在船尾。在船的周圍是蓮蓬、荷葉、水禽。畫面右部是岸上的風光，池岸彎曲，岸上有樹，樹上有鳥、有猴。樹下一人，仰射飛鳥。

〈農事〉，一個人鋤地，兩個人播種，很有節奏感。

〈捕魚〉，畫面下方是一個池塘，池塘中有一條漁船，船頭放著魚簍，船尾坐著漁夫。小船的周圍有池邊有三個人，專注著水中的游魚，有兩個人手中拿著魚叉，好像正要向水中的魚投擲出去。畫面的上方，有一個人肩挑魚簍而來，手中還提著一個容器，好像是為運魚而來。畫面的右側的岸上，有一個人肩挑魚簍而來，手中還提著一個容器，好像是為運魚而來。畫面右側的岸上，有兩隻展翅的大雁，從山前匆匆飛過。整個捕魚的場面，描繪

連綿不斷的遠山，山坡上有兩隻羚羊在吃草，還有兩隻展翅的大雁，從山前匆匆飛過。整個捕魚的場面，描繪

弋射收穫圖

採蓮・涉獵

得完整、生動、形象。

〈釀酒〉，畫面表現了漢代工人在工棚下釀酒的場面，右側是工棚，工棚頂部的瓦，清晰可見。中間一人正在燒鍋邊忙碌，旁邊一個人給他幫忙。在長方形的檯子下，放著三個酒罈，檯子左端有一個人抱著容器，好像沽酒而歸。畫面左上上角一個推車的人，車上放著容器，說明他買了幾罈酒離開。左下角一個人挑著擔子，買了兩桶酒回去。整個畫面把釀酒、買酒、運酒的過程表現得栩栩如生。

農事

捕魚

釀酒

第四，圖書館。

畫像石、畫像磚所表現的內容，最初就是與墓主人生活有關的事物，屋宇、樹木、人物、車馬等等，也就是說，創造墓主人在陰間生活的舒適環境。後來，人們認為，墓主人僅僅生活得舒適是不夠的，他還要學習知識、修養道德，因此，更廣泛的內容就出現了，就好像為墓主人建立了圖書館。圖書館的內容，最重要的有兩大類：

第一類是歷史故事，如聖君賢相、忠臣義士、孝子烈女、高士俠客等等，往往有完整的故事情節，如周公輔成王，藺相如完璧歸趙，二桃殺三士，荊軻刺秦王，聶政刺韓王，豫讓刺趙襄子，以及孝子董永、孝孫原谷等等。這些忠臣烈士都是墓主人學習的榜樣。

第二類是鬼神祥瑞，如伏羲女媧、玉兔蟾蜍、仙人天神、東王公、西王母等等。這些創造世界、主宰人們命運的神靈，都是墓主人虔敬供奉的對象。

總之，漢代畫像石、畫像磚全盛時期所表現的內容極為廣泛，可以說，天地、古今、人世、鬼神，不管是現實的，還是幻想的，都是墓主人感興趣的內容。我們通過這些作品看到，人死之後，進入了一個天人合一的、有神靈護佑的、可驅災避邪的、能羽化升仙的、有倫理道德的、充滿安樂祥和的極樂世界。死者的靈魂得到滿足，生者的靈魂得到慰藉。

我們來看看作品。山東嘉祥出土的畫像石有極豐富的內容，畫面分四層：

第一層：神聖人物，從右至左，依次是：伏羲、女媧、祝融、神農、顓頊、高辛、帝堯、帝舜、夏禹、商湯。這些都是傳說中的原始部落首領，帶有神話色彩。

第二層：孝子故事（以後相對固定，演化為二十四孝），有「曾母投杼」、「閔子騫失棰」、「老萊子娛

親」、「丁蘭供木人」等四個故事。

第三層：遊俠故事。有「曹子劫桓」、「專諸刺吳王」、「荊軻刺秦王」三個故事。

第四層：車馬人物。

在畫像磚上還有許多有趣的故事。

〈二桃殺三士〉，表現了西元前五四七年發生的真實故事。齊景公有三個寵臣公孫接、田開疆和古冶子，武藝高強，勇氣過人，傲慢無禮，就連宰相晏嬰也不放在眼裡。晏嬰怕他們功高蓋主，就決定除掉他們。齊景公雖然同意晏嬰的主張，但是，擔心無人能敵，於是，晏嬰便想出了一條妙計，給他們送去兩個鮮桃，並且告訴他們，誰的功勞最大就吃桃子。公孫接以為自己功勞最大，就取了一個桃子。田開疆也以為自己功勞最大，就取了第二個桃子。古冶子也認為自己功勞最大，見桃已分完，怒火中燒，拔劍而起，怒斥公孫接和田開疆，二人頓覺羞愧難當，放下桃子，拔劍自刎。面對兄弟血淋淋的屍體，古冶子後悔不已，自殺身亡。這就是二桃殺三士的故事。作品中的三個人物，鬚髮怒張，姿勢張揚，突出地表現了他們狂暴、魯莽、易怒的性格。特別是左邊兩個人的嘴巴，誇張地大張著，我們好像聽到了震天的怒吼。

山東嘉祥出土的畫像石：古代帝王、孝子與刺客故事

二桃殺三士

〈羽人日神〉，羽人為人首鳥身，頭上戴著帽子，當為男性，頭髮以及帽上的飄帶高高飛起，胸部有圓圓的日輪，在日輪中有一隻展翅的大鳥，向前飛行。

〈羽人月神〉，月神也是人首鳥身，頭上束髻，當為女性，頸部有長長的仙羽，胸部有圓形月輪，月輪中有一棵樹（大約是桂樹），樹下有一個蟾蜍。

3. 畫像石、畫像磚的藝術風格：

畫像石、畫像磚是為了墓主人創造舒適的生活環境，就是這一點，決定了畫像石、畫像磚的藝術風格。

第一，清楚明白。

漢代畫像石、畫像磚藝

羽人月神

羽人日神

術風格最突出的特點，不是好看不好看，而是完整不完整。中國的畫像石、畫像磚的藝術風格很像埃及墓室壁畫，因為他們的目的是一致的，都是為了墓主人創造舒適的生活環境。埃及墓室壁畫，正如宮布利希所說：

這些浮雕和壁畫給我們提供了極為生動的生活畫面，跟幾千年前埃及的實際生活情況一樣。可是，第一次觀看它們時，大概會覺得茫茫然不可理解。其原因是，在表現現實生活方面，埃及畫家的方式跟我們大不相同。這大概跟他們的繪畫必須為另一種目的的服務有關係。當時最關緊要的不是好看不好看，而是完整不完整。藝術家的任務……就是要把進入畫面的一切東西絕對清楚地表現出來。……埃及藝術不是立足於藝術家在一個特定的時刻所能看到的東西，而是立足於他所知道的為一個人或一個場面所具有的東西。

中國的畫像石、畫像磚也是這樣的。藝術表現的最高原則不是好看不好看，而是清楚不清楚。只有清楚的畫面，才能夠使墓主人滿意。應當怎樣耕種、怎樣製酒、怎樣打仗呢？清楚地表現出來就可以了。如果誇張能夠清楚，那就誇張。當一個人吼叫的時候，那就叫他很誇張地張開大嘴；當一個人生氣的時候，那就叫他很誇張地鬍子頭髮都直豎起來。當表現他所要歌頌的勝利者時，一定要畫得大些；當表現他所鄙夷的失敗者時，一

三騎吏

定要畫得很小。儘管，勝利者與失敗者在同一個畫面上，在我們看起來不合乎比例，但這是沒有關係的。因為它本來就不是給人看的，好看不好看不在考慮之列，只要完整整、清楚明白就可以了。

如四川畫像磚〈三騎吏〉，畫面上三個騎馬的官吏飛馳向前。這幅作品的構圖有一個違背常理的地方，按照視覺上的原理，近大遠小，離我們最近的那匹馬應當最大，離我們最遠的那匹馬應當最小。但是，我們卻發現，畫面恰恰相反，離我們最近的那匹馬最小，而離我們最遠的那匹馬最大。這樣的構圖並不好看。為什麼有這樣的構圖呢？因為只有這樣的構圖才最清楚。讓我們設想一下，假如畫面上的構圖就像我們的視覺感受一樣，離我們最近的那匹馬最大，而離我們最遠的那匹馬最小。這樣，離我們較遠的那兩匹較小的馬，就會完全被離我們最近的那匹馬擋住。這樣就不能夠清楚地表現出三匹馬，相反，如果按照畫面的構圖，離我們最近的那三匹馬，三匹馬都是清楚的。這幅作品證實了，畫像磚的構圖的最高原則，不是好看不好看，而是完整、清楚不清楚。

在這些表現完整的釀酒、製鹽、射獵過程的畫像石、畫像磚上，如果從焦點透視的角度來看，人們無法看到整個場面。比如在射獵過程中人們無法看到躲藏起來的飛鳥野獸，但是，根據清楚明白的原則，畫面把人們看不見的、躲藏起來的東西，清楚明白地表現出來。

第二，**豐富飽滿**。

畫像石、畫像磚幾乎沒有空白，畫面塞得滿滿的，在文人畫中，有所謂計白當黑、以虛代實，在畫像石、匹馬最小，而離我們最遠的那匹馬最大，那麼離我們最近的那匹馬就擋不住較遠的那兩匹馬，三匹馬都是清楚

馬紋

鶴

飛馬

畫像磚中是沒有的。如果只有一半池塘，一半樹木，一半魚雁，墓主人能夠滿意嗎？不是太寒酸了嗎？人物、車馬、魚雁、莊稼等等，都要排滿畫面，一直到畫面的邊緣。為什麼要這樣安排呢？就是要叫墓主人有盡量多的享用的物品。魚雁只有多，才能夠食用不盡；車馬只有多，才能夠乘坐不完。滿，就是多，就是無限，就是墓主人的富足和氣派。

第三，古樸稚拙。

畫像磚圖像的古樸稚拙，表現在沒有細節的刻畫，只有簡單的輪廓描述，但從藝術效果來看，不是簡單粗率，而是生動異常。構成了漢代畫像石、畫像磚特有的藝術風格。這種古樸稚拙表現在：簡單的線條，簡練的輪廓。

比如對馬的表現，捨棄了細節的描繪，它的輪廓線極其簡練，僅僅用幾根簡單的線條，塑造出鋼鐵般凝固

的馬的形象，表現出馬的力度和堅實。線條之簡約，令人歎為觀止。

比如對鶴的描繪，線條簡之又簡，不僅沒有眼睛，甚至沒有翅膀。但是，給人的印象卻是十分生動，我們甚至感到鶴在歡快地舞蹈。

豐富的想像，生動的形象。

為了表現飛奔的馬的形象，就在馬的肚子上加上了飛鳥的翅膀和雲朵，說明馬就像雲朵中的鳥一樣地飛馳而去。

4. 畫像石、畫像磚消失的原因：

畫像石、畫像磚盛行於漢代，在短短的三百多年的時間內創造了輝煌的藝術作品。足跡遍及河南、陝西、四川、山東、江蘇、山西、河北、安徽、湖北等廣大的地區。其中數量和藝術成就最高的當屬河南、山東、四川三地。但是，漢末三國以後，光輝燦爛的畫像石、畫像磚的前進足跡，戛然而止。它突然興起又突然消失，留下一個不知從哪裡來又到哪裡去的謎。

好奇的人們尋求著答案，大致有下述兩種回答：

第一，創造畫像石、畫像磚的偉人突然死去了。

有人做了這樣大膽的猜測：「或許在這裡曾經出現了一個高人——像畢昇那樣的，發明了一套活印模製磚術，他和他的傳人使這種技術流傳了一百多年，然後又悄然消失。歷史上有時候確實會有像山峰一樣突兀而起的行業領軍人物，比如醫學界的張仲景，科學界的張衡，史學界的司馬遷等，會標新立異地創造一種與眾不同的價值，並將永久地流傳下去，成為全人類的共同財富。」根據這種意見，當時不知道有像他們一樣留下姓名，我們只好憑藉著藝術作品本身來推測和想像了。可惜的是創造洛陽畫像磚的人並沒有像他們一樣留下姓名，我們只好憑藉著藝術作品本身來推測和想像了。畫像磚就隨之出現了。後來也不知道什麼原因，這位製造畫像磚的偉人突然消失了，畫像磚也隨之突然消失了。我們對這種猜測難以苟同。

法國哲學家愛爾維修（Claude Helvétius）說，每一個社會時代都需要有自己的偉大人物，如果沒有這樣的人物，它就要創造出這樣的人物。這就是說，不是因為出現了某個偉人，社會才有某種需要；恰恰相反，社會上有了某種需要，所以才創造了某個偉人。不是偉人決定社會，而是社會決定偉人。就是張衡死了，也會再創造一個張衡，或許好些，或許差些；社會需要科學家，就一定會出現張衡。就是張仲景死了，也會再創造一個張仲景，或許好些，或許差些。社會需要醫學家，就一定會出現張仲景，就是畢昇死了，也會再創造一個畢昇，或許好些，或許差些。社會需要活字印刷術，就一定會出現畢昇，就是這個人物不幸死去，那就再創造製造畫像石、畫像磚，就一定會出現製造畫像石、畫像磚的偉人。就是這個人物不幸死去，那就再創造一個這樣的人物。可能好些，也可能差些，不會像天上的流星，轉瞬即逝，永不再來。任何偉大人物都是社會的產物。

第二，豪強地主階級的力量被削弱了。

有人說，東漢末年黃巾大起義，嚴重打擊了地方豪強，不僅使畫像石、畫像磚失去了階級基礎；而且使耗費大量財物建造墓室、祠堂成為不可能。

這樣的說法，在時間上是吻合的。黃巾起義在前，畫像石、畫像磚消失在後，這兩件事肯定是有聯繫的。

問題是黃巾起義是不是畫像石、畫像磚消失的原因呢？因果聯繫是前後聯繫，但前後聯繫未必是因果聯繫。當黃巾起義的影響逐漸消失，地主豪強又有了強大的經濟實力，比如到了唐朝，地主豪強有了比東漢末年更強大的經濟實力，畫像石、畫像磚的繁榮為什麼沒有恢復呢？可見，黃巾起義削弱了地主豪強勢力，但並不是畫像石、畫像磚消失的直接原因。

既然上述兩種說法均不能夠使人信服，那麼畫像石、畫像磚消失的真正原因是什麼呢？人世間的事情，都是成也蕭何，敗也蕭何。促成它產生繁榮是這個理由，促使它衰敗也是這個理由。生死輪迴的觀念決定了畫像石、畫像磚的產生；同樣的道理，生死輪迴的觀念決定了畫像石、畫像磚的消失。

大家會問，漢代確實有生死輪迴的觀念，漢代以後，生死輪迴的觀念消失了嗎？沒有，它依然是存在的。

那麼，漢代以後為什麼沒有畫像石、畫像磚呢？因為漢代以後生死輪迴的觀念的表現形態發生了改變。過去認為，死去的先人必須先在陰間生活一段時間（中國沒有具體的時間規定。埃及有具體的時間規定，死去的先人要在陰間生活三千年，靈魂才能夠回到肉體中來，死去的人才能夠復活，只有墳墓才是永久的住宅，所以，埃及人有更好的來世。漢末以後人們認為，死去的先人完全沒有必要過一段陰間的生活，他們在死去之後，可以直接到幸福極樂世界去。

而這種轉變的原因，就是佛教中國化的完成。

漢代以後中國人已經沒有興趣、沒有必要去創造地下的輝煌燦爛的畫像石、畫像磚。漢代以後的中國人的興趣發生了轉變，他們的興趣是去創造輝煌燦爛的地上的佛教藝術。地上的佛教藝術的傑出代表就是敦煌石窟藝術。

關於這些問題，我們將在以後詳述之。

四、漢代的繪畫

1. 漢代的帛畫：

一九七二年長沙馬王堆漢墓中出土了一覆蓋在棺蓋上的喪葬時用的旌幡，這是一幅帛畫。這幅作品可以分為上、中、下三個部分，分別表現了天上、人間與陰間的景象，我們作一個簡單的介紹：

旌幡上部表現了天上的情景。右上角一輪紅日，中間有「金烏」。日下為扶桑樹，枝葉間有八個紅色的小太陽。是我國古代「日出扶桑」的寫照。左上角有一彎新月，月上有玉兔和蟾蜍。在日月之間，有人首蛇身的女媧。在女媧的兩側，有五隻仙鶴。在日月下面，各有一條龍。在兩龍之間有兩隻飛翔的仙鶴。中間是天門，有兩個守門神對坐。這個天門，是連接天國與人間的通道。在這一部分，表現了古代人們對天國的想像。

旌幡中部有展翅的「鴟鴞」（貓頭鷹），是一隻不吉利的鳥，它象徵著死亡。兩側有兩條蛇，它們的身體穿過了一個玉璧，但是，它們的頭卻像一個鳳（也許是一個鳥）。在這裡，著重表現

旌幡

了墓主人的生活。有一個貴婦人，拄杖緩行，在她的身後，有三個婦女跟隨。在她的前面，有兩個奴僕，跪在地上，端著案子，在向她進獻食物。

旌幡下部表現了陰間的景象，這裡沒有陰風慘慘的恐怖，沒有可怕的小鬼和閻王，因為這裡不是地獄，而是墓主人生活的另一個世界，這個世界依然是祥和的世界。有一個案子，案上及案前放著鼎、壺、杯等東西，可能墓主人生前喜歡飲酒，所以，把飲酒器帶到了陰間。案下左右各有三人對坐，好像在舉行宴會，或者在舉行祭祀祈禱。最下面是一個赤裸身體的壯士，他是一個神仙，叫做土伯，舉著象徵大地的平板，腳下踩著蛇、魚、龜、貓頭鷹等等動物。

2. 漢代的繪畫理論：

繪畫理論不是從天上掉下來的，是對藝術作品的概括與總結。藝術作品的水準決定了藝術理論的水準。換句話說，藝術理論的水準也反映出繪畫作品的水準。漢代的繪畫理論有重要的突破，那就是對繪畫形象中精神因素的強調。

我們說過，在春秋戰國時代，繪畫理論追求形似，認為畫犬馬比畫鬼魅難。漢代的藝術追求，有了劃時代的變化，那就是從追求形似轉變為追求神似。

人們為什麼忽然放棄了對「形似」的單純追求呢？因為人們感到，藝術的魅力不在於「形似」。漢代劉安《淮南子》中說：「畫西施之面，美而不可說；規孟賁之目，大而不可畏，君形者亡矣。」也就是說，把西施畫得很美，可是不能夠打動人；孟賁是戰國時的武士，傳說他水行不避蛟龍，陸行不避虎兕。發怒吐氣，響聲震天。把他的眼睛畫得很大，可是不能夠使人覺得威武。為什麼呢？因為失去了「君形」。什麼叫「君形」呢？「形」就是形象，「君」就是主宰、統治。形象的主宰和統治者是什麼呢？就是人物的生氣和精神。如果單純地追求人物外貌的真實，反而失去了藝術迷人的魅力。於是，人們提出「神貴於形」、「以神制形」的理論。這就為中國美術的徹底覺醒準備了條件。

美術的徹底覺醒

——魏晉美術

一、魏晉的社會狀況

魏晉是一個痛苦的時代。

漢末，社會矛盾激化，朝廷與百姓的關係猶如「使餓虎守庖廚，飢虎牧羊豚」，敲骨吸髓的剝削與壓迫，使整個社會猶如一座岩漿翻滾、行將爆發的火山。果然，不久爆發了黃巾起義，使社會陷入空前的混亂之中。黃巾起義雖然被鎮壓了，但隨之而起的三國紛爭，八王之亂，五胡亂華，南北朝分裂等等社會動盪，可謂「怨毒無聊，禍亂並起，中國擾攘，四夷侵叛」，漢朝就在大動亂中土崩瓦解了。連年的砍伐征戰、饑饉瘟疫，使得大半個中國血流成河，屍骨如山，千里無煙，白骨蔽野。

這是多麼可怕的景象啊！從漢末到隋，歷時近四百年，戰爭和饑荒，造成了社會極其慘烈的災難。這個時代，是中國歷史上時間最長、災難最重、破壞最烈的黑暗時代。然而，誰能夠想到，這個時代又是中國藝術空前繁榮的時代，許多藝術形式，繪畫、雕塑、書法、音樂、詩歌、宗教造像、寺廟建築等等，都得到了空前的發展。宗白華在《美學與意境》一書中寫道：

漢末魏晉六朝是中國政治上最混亂、社會上最痛苦的時代，然而卻是精神上極自由、極解放、最富於智慧、最濃於熱情的一個時代。王羲之父子的字，顧愷之和陸探微的畫，戴逵和戴顒的雕塑，嵇康的廣陵散（琴曲），曹植、阮籍、陶潛、謝靈運、鮑照、謝朓的詩，酈道元、楊衒之的寫景文，雲岡、龍門壯偉的造像，洛陽閎麗的寺院，無不是光芒萬丈，前無古人。

魏晉時代，真是一個奇妙無比的時代！

一方面，它以戰亂動盪、黑暗恐怖的災難著稱於世；另一方面，它又以光輝燦爛、高邁超逸的藝術名垂青史。人們往往難以理解，戰亂和白骨，饑饉和瘟疫，為什麼能夠成為藝術發展的沃土呢？

在這個年代，戰亂和白骨，饑饉和瘟疫，引起了人們深深地思索。這是為什麼呢？漢朝「罷黜百家，獨尊儒術」，完善「禮樂」，大張「孝悌」。那時的人們，是多麼自豪和樂觀啊！他們以為找到了長治久安、幸福安康的藥方。漢初著名的政治家、思想家陸賈多少帶有醉意地說道：「文武並用，長久之術也。」可是哪裡有長治久安、幸福安康的療效呢？白骨蔽野，千里無煙的客觀事實，徹底擊碎了人們的夢想。社會的出路在哪裡呢？

這是一個思想大解放的偉大時代！這是一個繼春秋戰國之後，又一個「百家爭鳴、百花齊放」的偉大時代！

玄學興起了，佛教傳來了，道教形成了。所有這些，都宣稱是擺脫痛苦、獲得幸福的新的藥方。當然，它們的療效，有真實的，也有虛幻的。但是，在那個時代，人們所獲得的最重要的思想啟示，作為思想大解放的成果，那就是認識到一個最重要、最簡單、最明顯而過去卻被忽視的真理：人是世間最寶貴的。人們最應當關心的是人的憂慮、歡快、幸福、事業、痛苦和哀傷。

這是魏晉時代最偉大的思想成果。這個時代，可以叫做人的覺醒的時代。把人作為美術的題材，可以叫做美術的自覺。

二、魏晉的美術特徵

魏晉美術在中國美術發展過程中，具有劃時代的意義。

魏晉美術的特徵，用一句話來概括，那就是美術的自覺，或者說，美術的徹底覺醒。表現在：

1.美術的目的：自從建立了封建的統一大帝國之後，美術的主流，不是給活人欣賞的，而是給死去的亡靈觀看的。無論是秦始皇兵馬俑，漢代的畫像石、畫像磚，還是長沙楚墓出土的帛畫，都是為亡靈觀看的。這種人物畫我們可以稱為巫術人物畫。而自魏晉時代起，人物畫不再是為亡靈觀看的，而是為現實生活中的活人服務的。

2. 藝術的內涵：藝術的目的，決定了藝術的內涵。在魏晉以前，亡靈需要的美術，或者說，為亡靈服務的形象，主要是形似。在魏晉時代，活人要求的美術，不僅是形似，更主要是神似。

3. 藝術的作用：在魏晉以前，藝術是為現實的人「勸善戒惡」的道德教育作用服務的，這種作用是真實的，不是虛幻的。從魏晉時代開始，藝術是為亡靈創造幸福生活，因而是虛幻的。

藝術的目的，就是要給現實的人們提供一面借鑑的鏡子。關於這個道理，曹植有一段話說得很透徹：

這是美術發展過程中帶有根本性的轉變。畫一個好人，使人敬仰，是人們學習的榜樣；畫一個壞人，使人切齒，是人們的反面教員。美術的目的，就是要給現實的人們提供一面借鑑的鏡子。關於這個道理，曹植有一段話說得很透徹：

觀畫者，見三皇五帝莫不仰戴，見三季暴主莫不悲惋，見篡臣賊嗣莫不切齒，見高節妙士莫不忘食，見忠節死難莫不抗首，見放臣斥子莫不歎息，見淫夫妒婦莫不側目，見令妃順後莫不嘉貴。是知存乎鑑戒者圖畫也。

所謂「三皇五帝」，本意是指伏羲、女媧、神農（三皇）和黃帝、顓頊、帝嚳、唐堯、虞舜（五帝）。

所謂「三季暴主」是指夏桀王、商紂王、周厲王。曹植在這裡是泛指，所謂「三皇五帝」就是好皇帝，人們看到了他們的畫像，莫不悲歡惋惜，唉，你怎麼不做一個好皇帝呢？太可惜了。見到亂臣賊子，莫不咬牙切齒，你這個壞蛋！見到高節妙士，比如，不食周粟而在首陽山餓死的叔齊、伯夷，就忘記了吃飯；見到忠臣死難，莫不昂頭敬仰；見到因為冤枉而被流放的臣子，莫不歡息；見到淫夫妒婦，莫不藐視；見到好的后妃，莫不讚歎。圖畫是幹什麼的？就是畫一個好人，叫人學習；畫一個壞人，叫人借鑑。

魏晉美術，是美術發展過程中的根本轉變。其劃時代的事件有二：一是顧愷之以形寫神的理論，標誌著中國美術的徹底覺醒。二是山水畫的初創。

86

顧愷之像

三、顧愷之

1.顧愷之的生平：

顧愷之，字長康，小字虎頭。東晉時期晉陵無錫（今江蘇無錫）人。他出身於江南的高門士族，其父顧悅之，字君叔，官至尚書右丞。顧愷之長年在大將軍司馬桓溫和荊州都督殷仲堪麾下任參軍，後來又投奔桓溫之子桓玄下。他所當的官，都是閒職，於軍國大事並無關係。但他風流倜儻，交遊廣泛，聲名卓著。人們說他有「三絕」：才絕、畫絕、癡絕。

先說「才絕」。顧愷之的聰明才智，博學聰穎，主要表現在他應答言辭的機智深刻、生動傳神上。

青年時代的顧愷之在桓溫手下任參軍，桓溫死後，顧愷之十分悲痛，他在墓前放聲痛哭。有人問他是怎樣悲痛大哭的？顧愷之道：「聲如震雷破山，淚如傾河注海。」仔細想想，沒有比這兩句話形容得更妥帖的了。

又一日，顧愷之從會稽（今浙江紹興）回來，大家都知道那裡風景秀麗，便有人問他那裡的風景怎麼個好法，顧愷之脫口而出：「千岩競秀，萬壑爭流，草木蒙籠其上，若雲興霞蔚。」

再說「癡絕」。「癡」就是「傻」。為什麼叫「傻絕」呢？不是說最「傻」，「傻」到頂點，而是說「傻」得巧妙，「傻」得智慧。試舉一例。

桓玄酷愛名畫，顧愷之把自己的繪畫精品放在箱子裡，又貼上封條，存放在桓玄處。桓玄把箱子裡的畫全部竊走，又將封條貼好。一日，顧愷之來取箱子，當著桓玄的面，打開箱子，裡面已是空空如也。桓玄把箱子裡的畫全

桓玄是桓溫的兒子，豪強一方，割據稱王。後來，在朝廷中大權獨攬，甚至要逼迫皇帝退位，自己取而代之。此人極其貪鄙，不擇手段，巧取豪奪，要把天下名畫都搜羅歸己。面對空空如也的箱子，顧愷之如何應對呢？難道可以指責桓玄盜竊嗎？那有殺身之禍。難道可以說箱中本來就沒有畫嗎？這種玩笑，也可以引來殺身之禍。

顧愷之看到自己心愛的名畫不翼而飛，竟然哈哈大笑道：「妙畫通靈，變化而去，如人之登仙矣。」世界上的好畫都是有靈魂的，好畫要選好主人，你看，畫去找他的主人去了，就像人修煉得道，進入仙境，多麼好啊！此時此境，你能想到更巧妙的回答嗎？所謂「癡」，就是裝傻，是為人處世的一種好方法。

所謂「畫絕」，是說他的畫令人拍案叫絕。只舉一例，可見一斑。

東晉都城建康（今江蘇南京），瓦棺寺要落成了，和尚請達官貴人來布施。別人捐錢，最多十萬。輪到顧愷之，他大筆一揮，捐錢一百萬。顧愷之素來貧困，大家都以為他在吹牛，和尚也請他勾去。顧愷之說：「給我準備好一面牆壁就行了。」和尚按照他的吩咐做了。只見顧愷之關上大門，來來去去一個多月，畫出一軀維摩詰像。

維摩詰像畫完了，只是沒有點眼睛。他對和尚說，明天給維摩詰點眼睛。第一天來看畫的人，布施十萬；第二天來看畫的人，布施五萬；第三天來看畫的人，就讓他們隨便捐錢吧！等到開啟門窗，觀者如雲，顧愷之當眾為維摩詰點眼睛，當眼睛點下去時，只見滿室生輝，眾人歡呼，很快就捐錢百萬。

今天我們已看不到顧愷之的〈維摩詰像〉，今天我們看一幅可能與顧愷之同時代的藝術家在敦煌石窟中畫的〈維摩詰像〉，作者不詳。畫中的維摩詰坐在胡床之上，身披氅裘，手中揮著拂塵。他的身體微微前傾，雙眉緊鎖，雙目炯炯有神，似乎正與對面的文殊菩薩進行激烈的辯論，精神矍鑠，維妙維肖。維摩詰的皮膚，尤其是面部皮膚因為用紅色進行了暈染，立體感很強，有種呼之欲出的感覺。從傳說來看，顧愷之畫的維摩詰應當比這一幅更生動、更感人。可惜，顧愷之所創造的維摩詰的形象，今天只能留在傳說之中。

據說，顧愷之畫人物像，數年不點眼睛。人問其故，他說，畫一個人，美醜都無所謂，關鍵是眼睛，傳神全靠眼睛。有一次，他為殷仲堪畫像，殷仲堪有一隻眼睛有毛病，也許是瞎了，也許是白內障。殷仲堪說：

維摩詰像

「我相貌不好，還是別畫了。」顧愷之說：「無妨，你只是眼睛有點小小的毛病，我點出眼珠，然後再覆些淡淡的白色，就好像飄過的輕雲遮住太陽，不是很美嗎？」這個故事，表現了一個高深的藝術理論：藝術可以在真實的前提下，突出人的美。德國的藝術理論家萊辛到了十八世紀才在《拉奧孔》一書中說，美是造型藝術的最高法律。

2. 顧愷之的作品：

顧愷之的繪畫作品，只散見於唐、宋的記載中，比如〈謝安像〉、〈桓溫像〉、〈雪霽望五老峰圖〉、〈蕩舟圖〉、〈盧山會圖〉、〈中朝名士圖〉等等。流傳至今的有〈洛神賦圖〉、〈女史箴圖〉、〈烈女仁智圖〉等等，雖為後人摹本，也可窺其大略。

〈洛神賦〉是曹操的兒子曹植借用神話故事表現他失意後的傷感詩篇，講了一個淒婉的愛情故事。「賦」是古代一種文體。傳說曹植才華橫溢，他愛上了美女甄氏，但曹操作主，把甄氏嫁給了他哥哥曹丕。二二二年，曹植到京師洛陽謁見天子，這時甄氏已經死去，曹丕把甄氏的遺物「玉縷金帶枕」送給了曹植，這令曹植悲痛不已。當曹植從洛陽返回自己的封地山東，路過洛水，夜晚夢見了甄氏，他想起了戰國時宋玉寫的〈神女賦〉，於是就寫了〈感甄賦〉，後來改名〈洛神賦〉。文中塑造了洛神的動人形象，情真意切，文辭華美，受到歷代文人的讚賞。

將〈洛神賦〉附會為曹植與甄氏的愛情悲劇，這只是一種猜測。即使曹植真的懷念當時的皇后、自己的嫂子甄氏，也未必敢於寫成一篇華美的文章到處宣揚。曹植的《洛神賦》最大的可能是託物詠志，感事傷懷，借洛神來抒發自己政治上的失意，哀歎自己的美好意願的破滅。

顧愷之的〈洛神賦圖〉，用圖畫的形式表現了曹植的〈洛神賦〉。顧愷之與曹植，都以奇才自負，但常年僅僅以一個舞文弄墨的清客出現在政治舞台上，政治抱負無法施展，心有不甘。於是像曹植一樣，在無法直抒胸臆的情況下，也借這個神話故事曲折地表達了內心的痛苦。

全畫共分為七段。

第一段：初臨洛水。曹植一行由京師洛陽到山東，走了一天，當太陽將要落山時，主僕在洛水邊林下小憩。

第二段：洛神初現。正當曹植一行休息時，朦朧中彷彿看到洛神宓妃的身影，洛神穿著華麗的薄紗羅衣，高高的髮髻，細長的脖子，白嫩的肌膚，欲語的雙眸，真是漂亮極了。「其形也」，翩若驚鴻，宛若遊龍」，「彷彿兮若輕雲之蔽月，飄颻兮若流風之回雪。」畫面紅日在升起，水面在飄動，驚鴻比翼，遊龍騰空。啊！洛神的身姿出現了。本來，只有一個洛神，但在畫面上我們卻看到了曹植描繪的在不同地點、不同時間所看到的不同姿態的洛

〈洛神賦圖〉：初臨洛水

〈洛神賦圖〉：洛神初現

〈洛神賦圖〉：神人對晤

〈洛神賦圖〉：離別時刻

神。

第三段：神人對晤。曹植在坐榻上與洛神見面，他們似有感情的交流。含情脈脈，維妙維肖。那一絲柔情，似無還有。這是多麼美妙的一刻！空中的風停息了，河裡的波平靜了。各路神仙，都來助興。文魚上岸準備駕車。擊鼓的神仙叫馮夷，唱歌的神仙是女媧。因為洛神說的話太使人傷心了。那洛神輕啟朱唇對曹植說：人神阻隔，無法彌補；青春年華，轉瞬即逝；歡樂聚會，彈指一揮。命運是無法改變的。

第四段：離別時刻。與洛神的歡聚很快結束了。洛神坐著六龍駕的雲車駛向了洛水。在車的左右，有鯨魚和鯢魚護駕，文魚送行。雲車異常華麗，華蓋高聳車上，彩帶飄舞。六龍駕車飛奔而去，波濤洶湧。那洛神回頭，戀戀不捨。曹植望著飛逝而去的洛神，無限惆悵苦悶。

第五段：駕舟追趕。曹植終於清醒過來，急忙命人駕輕舟，逆流而上，追趕洛神。船夫用力划槳，曹植坐在船頭，心急如焚。大浪翻滾，更能表現曹植的心情。

第六段：心灰意冷。洛神走遠了，已經看不

見了。但是曹植好像受到了特別的打擊，一時反應不過來，神情呆滯，仍然枯坐在那裡好長時間，可能坐了一夜，那兩只蠟燭還沒有熄滅

第七段：走馬上任。曹植萬般無奈，只好乘車赴任。在他與洛神之間，有不可逾越的界限，又有什麼辦法呢？畫面駟馬疾馳，四騎護駕，疾馳而去。只是曹植仍然心存僥倖，回頭顧盼，希望洛神出現。

人們通常認為〈洛神賦圖〉是顧愷之的代表作。但其是否為顧愷之所作，大可懷疑。第一，在〈洛神賦圖〉上無款；第二，〈洛神賦圖〉與〈女史箴圖〉、〈列女仁智傳〉相比較，在風格上有較大的差異。例如，〈洛神賦圖〉既有人物，也有背景；而其他作品僅有人物，沒有背景。第三，在元代以前的任何著錄中

〈洛神賦圖〉：駕舟追趕

〈洛神賦圖〉：心灰意冷

〈洛神賦圖〉：走馬上任

都不載〈洛神賦圖〉為顧愷之所作。

顧愷之著名的人物畫作品還有〈女史箴圖〉。西晉的張華寫的〈女史箴〉一文，是勸諫賈后的一篇文章。「女史」是漢代後宮管理后妃的女官，這裡說的「箴」，是規勸的意思，也是一種文體。顧愷之的〈女史箴圖〉，是用繪畫形式表現的〈女史箴〉文。〈女史箴圖〉為長卷，現僅存九段，其餘部分何時丟失，不得而知。據說一九○三年此圖被賣給倫敦博物館，至今仍藏該館。〈女史箴圖〉有一個南宋摹本，現存故宮。

我們看到的〈女史箴圖〉的九段內容，都是講后妃的道德修養的，也就是說，后妃應當怎樣對待皇帝，怎樣對待其他的后妃，怎樣看待自己的容貌等等。其中有一些內容，今天看來則沒有積極意義，比如歌頌一夫多妻等等。我們在這裡介紹其中的一段：修性修容。

畫面有一個婦女對鏡梳妝，畫面題識，說明寓意：人人都知道修飾自己的外表，而不知道修飾自己的品德。人一旦不注意修飾自己的品德，就會在禮儀方面出現過失。如果既注意修容，也注意修性，克制

93

修性修容

自己的欲望，人人都可以成為聖人。

應當說，顧愷之的繪畫作品，把曹植關於美術「勸善戒惡」的作用表現得很充分。顧愷之的美術作品，不再是為亡靈服務的，它對現實的人起到了道德教育的目的。如果說，有一些道德準則已經發生了變化，那是社會生活的傑作，不可苛求前人。

3. 顧愷之的繪畫理論：

顧愷之有三篇重要的繪畫理論著作：《論畫》、《魏晉勝流畫贊》、《畫雲台山記》。顧愷之是中國繪畫理論的奠基人。在他之前，中國沒有完整的繪畫理論著作。

顧愷之這幾篇藝術理論著作的核心思想是「以形寫神」。中國的繪畫藝術理論，是圍繞著形與神的關係展開的。顧愷之提出「以形寫神」，在中國藝術和藝術理論上具有劃時代的意義。

「形」指的是人物的形貌色彩，而「神」指的是神氣，是人物的思想感情。顧愷之認為，形與神的關係是：

第一，神是形的統帥和靈魂。

顧愷之說，人物畫的關鍵是「傳神」。「形」是為了表現「神」，「神」是「形」的靈魂。「形」是手段，「神」是目的。如果不表現「神」，「形」就沒有任何意義。

畫一個人，不僅僅應當表現這個人的「形」，更應當表現出這個人的思想感情。如果一幅繪畫作品，表現出了這個人的思想感情，就是「形」畫得不大準確，也是好作品。如果沒有畫出這個人的思想感情，就是「形」畫得十分準確，也是不好的作品。顧愷之給裴楷畫像，在他的臉頰上畫了「三毛」。裴楷的臉上本來沒

有「三毛」，但畫上「三毛」，就使裴楷「神明殊勝」。看畫的人果然覺得這「三毛」使裴楷神采飛揚。裴楷的肖像畫已經不復存在，我們無從確切知道這「三毛」是什麼。但是，給裴楷的畫像加上「三毛」，使裴楷更像裴楷，正像張飛的黑臉和鬍子使張飛更像張飛，關公的紅臉和長髯使關公更像關公。也許在生活中，張飛的臉不是那樣黑，關公的臉不是那樣紅，但這樣的臉，只要能更好地表現他們的精神，就是好的形象。

郭子儀的女婿趙縱侍郎，請畫家韓幹和周昉給自己畫了兩張肖像，大家都說畫得很像。有一天，趙夫人回來了，郭子儀就問她：「你知道這兩張畫上畫的是誰嗎？」趙夫人回答說：「畫的是趙郎。」郭子儀又問：「哪張畫得更像呢？」趙夫人說：「兩張畫得都很像，後畫的那張像更好。」郭子儀又問：「後畫的那張像更好。因為它不僅畫得很像，而且能夠表達趙郎的精神性格。」由此可見，是否能夠表現人物的精神性格，是判斷畫像好壞的標準。

顧愷之不僅提出了評價藝術作品的標準，而且提出了達到這個標準的方法。顧愷之說：「傳神寫照，盡在阿睹中。」所謂「阿睹」，就是「這個東西」，也就是眼睛。人物內心的美醜，是通過眼睛來表現的。一個正直的人，他的眼睛是有光芒的；一個心術不正的人，他的眼睛是暗淡的。現代西方文藝理論說：「眼睛是心靈的窗戶。」其實，比西方早一千多年前，顧愷之已經說得很清楚了。

顧愷之給人家畫扇面，畫了當時的名人，像嵇康、阮籍，人物畫得很生動，就是不畫眼睛。人家問，為什麼不點眼睛呢？顧愷之說：「要是點出眼睛，他們就會說話了。」

第二，「寫形」是「傳神」的基礎。

顧愷之要求「傳神」，那麼是否要求「形似」呢？顧愷之說：描繪人物形象，「若長短、剛軟、深淺、廣狹、與點睛之節，上下、大小、濃薄，有一毫小失，則神氣與之俱變矣。」意思是說，如果給人家畫像，應當筆筆謹慎，一絲不苟，在點眼睛時，一筆不慎，稍有閃失，都將導致「神氣」俱變。所以，顧愷之要求神似，但是不放棄形似。

顧愷之主張，形似是傳神的基礎。如果畫一個人物，一點也不像，是誰都看不出來，怎麼能傳神呢？顧愷

之舉例說，「畫天師瘦形而神氣遠」。意思是說，要畫張天師，就要畫得瘦，只有「瘦」的外形才能表達這個方外之人的「遠」的「神氣」。如果把張天師畫成肥頭大耳的福態像，那裡還有「遠」的「神氣」呢？所以，他主張「以形寫神」，而不是「重神輕形」，更不是「離形得神」。

顧愷之所說的「以形寫神」，實際上是要求繪畫的神形兼備。無論是顧愷之的藝術作品，還是他的藝術理論，都表明他對神、形的全面的認識。從顧愷之提出「以形寫神」以後，人們對人物畫作品的評價有了新的標準。過去的標準，就是真實。真實的作品是好的；不真實的是不好的。現在對作品的評價的標準更看重的是對思想感情的表現。凡是能夠充分表現思想感情的藝術作品是好的，反之是不好的。

顧愷之當時能夠提出「傳神論」，有社會與藝術兩方面的背景。社會背景方面，魏晉時代玄學清談的風氣大盛。評價人物的標準，不是外在的形象，而是內在的精神。在生活中「重神」，在藝術中也「重神」。有一個故事。曹操要見匈奴的使節，感到自己身材短小，不夠雄偉，於是就對衛士說，你代替我當魏王，接見匈奴來使，我代替你當衛士。於是，曹操拿著刀，站在「魏王」的旁邊。後來，有人問匈奴使者，魏王怎麼樣？匈奴使者說，對魏王沒有深刻印象，但是，「魏王」旁邊那個拿刀的衛士，精神勃發，是真正的英雄。

藝術背景方面，當時的人們開始不滿足於形似的作品。最早的人物畫，人們在繪畫中追求形似。晉人陸機說：「存形莫善於畫。」到了顧愷之的時代，人們開始逐漸感到，藝術的魅力不僅在於「形似」，對人物外貌的單純追求，反而失去了藝術迷人的魅力。於是人們提出「神貴於形」、「以神制形」的觀念。

顧愷之「以形寫神」理論的提出，標誌著中國人物畫的成熟，他的理論給中國的人物畫奠定了堅實的理論基礎。

四、山水畫的初創

山水畫的初創階段的標誌有二：第一，山水不是獨立的審美對象。在初創階段的山水畫，山水僅僅是人物活動的背景。換句話說，山水僅僅是為了烘托畫中人物的情感而出現的，例如，顧愷之的〈洛神賦圖〉。第

狩獵

二，對山水的表現技法尚不成熟。關於初創階段山水畫技法的缺陷，張彥遠在《歷代名畫記》中做了極好的說明：

魏晉以降，名跡在人間者，皆見之矣。其畫山水，則群峰之勢，若鈿飾犀櫛，或水不容泛，或人大於山。率皆附以樹石，映帶其他。列植之狀，則若伸臂布指。

他指出了魏晉以來山水技法的四大缺陷：

1.群峰之勢，若鈿飾犀櫛。那時畫的山峰，就像金片作的首飾，犀牛角做的梳子一樣。

2.水不容泛。泛是飄浮的意思，這裡指畫水時沒有波浪、水紋、細流，這樣的水不生動，是不能夠把船飄浮起來的。

3.人大於山。這是古代畫山水的普遍現象，那時的畫家還不懂空間透視關係，本來應當遠小近大，可是藝術家在繪畫中的表現卻是遠大近小。這說明畫山水的技法上處於幼稚階段。

4.列植之狀，若伸臂布指。意思是說畫樹的時候，樹幹就像伸直的手臂，枝葉就像張開的五指，單調呆板。

比如敦煌莫高窟西魏的壁畫〈狩獵〉，這幅壁畫生動地表現了飛奔的駿馬、猛虎、黃羊，在天空飛天的襯托之

下，整個畫面都在激烈的動盪之中。在畫面最下方，直上直下，好像一個金字塔那樣的東西，就是山，大約古代人的頭飾是在頭上高高聳起的。這就叫做「群峰之勢，若鈿飾犀櫛」。

在畫面的左下方，有一個騎馬的人，拉弓射箭，好像要射一隻老虎。右側還有一人，騎著飛奔的駿馬，追逐一群黃羊。但畫中的兩個人，都大於山。不僅人大於山，甚至馬和黃羊也大於山。

在畫面的左中，在畫中的三隻黃羊旁邊，有兩株樹。其中左側的一株樹，樹幹就好像伸直的手臂，另外一株樹，那樹幹就像一座山。那樹的枝葉，就像仙人球上的刺。如果我們不細細端詳，甚至以為那是一株仙人球。

總而言之，張彥遠所說的魏晉山水畫技法的缺陷確實是存在的。

道釋人物畫發展的高峰和
水墨山水畫的初創
——隋唐美術

一、隋唐的社會狀況

自從六一八年高祖李淵建立唐朝，經過一代明君太宗李世民的勵精圖治，使隋末被戰亂摧毀的社會經濟得以迅速恢復，出現了穀黍豐稔、百姓安樂的「貞觀之治」，為唐朝走向「開元盛世」開闢了道路。當歷史推進到風流儒雅的玄宗李隆基的開元、天寶年間，終於達到了中國封建社會的鼎盛時代。

在隋末血雨腥風的戰亂中崛起的李唐王朝，認識到「君主似舟，百姓如水，水能載舟，也可覆舟」的至理名言。因而廣開言路，從諫如流，輕徭薄賦，獎勵墾荒，勸課農桑，使農業與手工業得到了前所未有的發展。

總之，唐代社會穩定，經濟發達，文化繁榮。唐代的版圖，東到朝鮮，西至中亞，北括蒙古，南抵印度支那。唐初借統一的雄風，東征西討，南掃北伐，無往不勝。產生了一種昂揚向上、意氣風發的民族心態。這個時代，不僅是中國封建社會發展的頂峰，而且，當時的中國，是世界上最富庶、最文明、最強盛的國家。「九天閶闔開宮殿，萬國衣冠拜冕旒」，與軍事的開拓相適應，在文化上也顯示一種容納萬有的氣魄。既表現了唐代的昌盛，又表現了唐代的胸懷。

二、隋唐美術的特徵

如果說，魏晉時代的藝術表現了人的覺醒，那麼，隋唐時代的藝術則歌頌了人的自由。

在李白的詩歌中，那種橫掃六合的氣概，自由天地的精神，笑傲萬物的情懷，吞吐宇宙的氣魄，俯仰天地的情感，成為唐代藝術的傑出代表。唐代的詩歌如此，其他藝術形式也無不如此，美術當然不能例外。輝煌燦爛的隋唐美術，可謂琳琅滿目，美不勝收。擇其要者，載入史冊的有四件大事：

一是道釋人物畫發展的高峰。站在道釋人物畫高峰的是吳道子，道釋人物畫集大成者是敦煌石窟藝術；

二是以李昭道為代表的青綠山水畫的發展；

三是以張萱和周昉為代表的宮廷人物畫的初創和發展；

四是以王維為代表的文人畫和水墨山水畫的初創。

下面，我們就對隋唐時代的美術成就，分別加以論述。

三、吳道子

吳道子，陽翟（今河南禹縣）人。生於六八三年左右，死於七五九年以後。在中國，把站在時代頂峰、名垂千古的人叫「聖人」，他們都是功高蓋世，成績卓著，前無古人，後無來者的人。例如，孔丘叫做「文聖」，關羽叫做「武聖」，杜甫叫做「詩聖」；王羲之叫做「書聖」，唐代畫家吳道子則被稱為「畫聖」，一般民間畫工都把吳道子稱為「祖師」，他在中國美術史上有非常重要的地位。

宋代蘇軾這樣評價吳道子在藝術上的地位：「詩至杜子美（杜甫），文至韓退之（韓愈），書至魯顏公（顏真卿），畫至吳道子，而古今之變，天下之能事畢矣。」這裡所說的「畫」，是指人物畫，不是指山水畫、花鳥畫。

蘇軾說，畫至吳道子，「天下之能事畢矣」。這裡所說的「畫」，是指人物畫，不是指山水畫、花鳥畫。在人物畫中，也僅僅是指道釋人物畫，不是指宮廷人物畫、風俗人物畫、歷史人物畫、戲劇人物畫、文人人物畫等等。在蘇軾的時代，他不可能預見到後來繪畫的發展過程，我們不可苛求於前人。

吳道子最大的成就就是把道釋人物畫推向了發展的高峰。

1. 吳道子的生平：

吳道子的生活道路大體是：民間畫工─宮廷畫師─民間畫工。

吳道子的青年時代是一個民間畫工。

關於他的青年時代，史書上記載得很模糊，說他從小父母雙亡，出身孤貧。唐朝是一個很重視書法的朝代。唐朝的皇帝都酷愛書法，做官需要許多條件，而書法是必備條件之一。吳道子曾經向著名書法家張旭、賀

知章學習書法。但是，很遺憾，吳道子學書不成。

吳道子學書不成，就去學畫。吳道子究竟怎樣學畫，是有名師指點，還是無師自通。我們只能夠做一個假設。陽翟靠近洛陽，那裡有許多畫師在寺廟畫壁畫。吳道子經常觀看，久而久之，由於他的天生的悟性，使吳道子無師自通了。

吳道子的中年時代是一個宮廷畫師。

在唐代，佛教、道教得到了廣泛的發展，因而寺廟眾多。在洛陽，寺廟宏大壯麗，壁畫豐富多彩，吳道子在寺廟中汲取了民間藝術的營養，自己也從事壁畫創作，很快在畫壇上嶄露頭角。吳道子畫寺廟的壁畫，由洛陽到長安，使他名聲大噪。

吳道子第一次進入宮廷是在唐明皇時代。傳說有一天，唐玄宗到驪山去閱兵。回宮之後，感到身心不適，發熱胸悶，得了瘧疾。一個多月，御醫也未能治好。忽然，有一天夜裡，唐玄宗夢見了兩個鬼，一大一小。小的身穿絳色衣服，一隻腳光著，另一隻腳穿著一隻露腳趾的鞋，腰間插了一把竹骨扇子，偷了唐明皇的玉笛和楊貴妃的紫香囊，繞殿奔跑。大鬼戴著帽子，身穿藍衣，露一隻胳膊，雙足穿皮靴，放在嘴裡吃掉。唐明皇問大鬼：「你是什麼人？」大鬼說：「我叫鍾馗，是武舉考試落第的人。我雖然沒有考上武舉，但我誓與陛下除盡天下妖孽。」唐明皇驚醒之後，感到病情好轉。於是，叫來了吳道子，命他畫鍾馗捉鬼圖。吳道子畫完了，與夢境中所看到的鍾馗一個樣子。宮廷為唐明皇的康復舉行盛大的慶祝活動。以後，每到春節，唐明皇都要給大臣送鍾馗像，用以除鬼驅邪。從吳道子開始，歷代藝術家都畫鍾馗像，可見影響之大。這次進宮，吳道子仍然是畫工。史書上是這樣記載的：「乃詔畫工吳道子而告以夢。道子奉旨圖之。上大悅，批告天下，於歲暮圖鍾馗像，以袪邪魅。」

吳道子正式進入宮廷，是在十年以後的事情了。當時吳道子正在洛陽敬愛寺畫壁畫，玄宗也到了洛陽。這時，吳道子大約四十歲，藝術上如日中天，玄宗知道了他的名聲，宣他進入宮廷，做內廷供奉。所謂「供奉」，這是對在皇帝左右供職者的稱呼。那麼，這時的吳道子在宮廷中有什麼職務呢？內教博士。就是負責教

內宮的人學習繪畫，官階是從九品下。也就是最低級的一個小官。

後來又提升為「寧王友」。寧王，名叫李憲，是睿宗的長子，玄宗的哥哥，是他把帝位讓給了弟弟。他是一個縱情享樂的皇子，閒來揮毫，也能夠畫幾筆畫。這時，吳道子官升為五品，但是沒有實權，所謂「友」就是陪伴。「寧王友」就是寧王的陪伴，是專門陪伴著寧王「遊出」（就是遊玩）、「規諷道義」（就是聊天）、「侍讀」（就是讀書，我們不知道吳道子讀過什麼書，對於吳道子來說，大約就是「侍畫」）。伺候寧王，對於吳道子來說，不必像畫工那樣為生計奔波，這為他的藝術創作提供了優越的條件。

不過，吳道子最主要的工作還是完成皇帝下旨的繪畫任務，可以說是皇帝專用的宮廷畫師，「非有詔，不得畫」。此階段的吳道子畫了〈玄元廟五聖千官〉。《唐朝名畫錄》記載了這件事。吳道子在唐明皇時，曾經在洛陽北邙山玄元廟的牆上畫了一幅〈五聖朝元圖〉。

大詩人杜甫為此事寫了一首詩〈冬日洛陽城北謁玄元皇帝廟〉：

晃旒俱秀髮，旌斾盡飛揚。

五聖聯龍袞，千官列雁行。

森羅移地軸，妙絕動宮牆。

畫手看前輩，吳生遠擅場。

這裡所說的「五聖」是指唐代的五位皇帝，即：唐高祖，唐太宗，唐高宗，唐中宗，唐睿宗。那時，玄宗為五帝加封「大聖皇帝」號，這才有了「五聖」這個稱呼。這幅畫表現了「五聖」率領浩浩蕩蕩的文武百官去朝見道教始祖元始天尊老子的場面。「絕妙動宮牆」，既表現了當時的浩浩場面，也表現了吳道子高超的畫技。

《唐朝名畫錄》的作者朱景玄，他年輕時到長安應舉，聽一個八十多歲的老者講吳道子在興善寺畫壁畫時的盛況。他說：「吳生畫興善寺中門內神（像頭部）圓光時，長安市的老幼士庶竟至，觀者如堵。」驚呼讚歡

的聲音，街市上都能聽到。吳道子有許多絕技，例如，畫佛頭上的圓光，不用圓規，「立筆揮掃，勢若風旋，人皆謂之神助。」

這使我們想起了義大利文藝復興初期佛羅倫斯畫家喬托的故事。國王派人去找繪畫大師，以便在教堂繪製壁畫。當使者找到喬托時，他正在那裡作畫。使者說：「國王想請你去作畫。請你把自己最得意的作品讓我拿去，如果國王滿意，就會請你去繪畫。」喬托頭也不抬，用筆蘸了一些顏料，在一塊畫布上，只見手腕一抖，畫出來一個圓。隨手遞給使者，說：「拿去吧！」使者以為這是一個玩笑，就說：「只能拿這一幅嗎？」喬托說：「對，只能拿這一幅。」使者以為喬托在消遣他，很生氣。其實，畫一個圓，可以看出繪畫的全部技巧，代表了繪畫的水準。後來，由於國王很懂繪畫，就請喬托去畫壁畫。想不到，中國的畫聖吳道子與外國的大師喬托竟然有如此相同的故事。如果說差別，那僅僅是時間相差了幾個世紀。

吳道子還有一絕，他畫數仞（古代七至八尺為一仞）高的巨像，「或自臂起，或從足先」，「虯鬚雲鬢，數尺飛動」，看似任意揮毫，仍然「膚脈相連」，形象完整。

吳道子的畫具有極強的藝術感染力，他曾在長安景雲寺畫〈地獄變相〉，地獄中陰森恐怖，那些奇形怪狀的閻羅鬼魅，好像要從牆壁上走下來一樣，看了以後，使人毛骨悚然。據說，殺生的人，死後要入地獄。因此，京城裡的屠戶、漁夫，看了吳道子對地獄的描繪，害怕自己死後入地獄，竟然改行。

吳道子成為宮廷畫家，是因為得到了唐玄宗的賞識。在安史之亂後，唐玄宗失去了帝位。不久，於七六一年抑鬱而死。這時，吳道子又離開了宮廷，回到了民間。這時，吳道子，就像我們今天的民工，他幹過些什麼事，遇到過什麼坎坷，得了什麼病，最後怎樣死去，怎樣發落，在歷史上是不會記載的。所以，對於又當上畫工的吳道子的老年生活，我們知之甚少。

2. 吳道子的藝術作品：

吳道子擁有多方面的繪畫才能，從題材來說，正如《唐朝名畫錄》所說：「凡畫人物、神像、鬼神、禽獸、山水、台殿、草木，皆冠絕於世。」但是，吳道子的主要藝術成就是宗教壁畫、道釋人物畫。佛寺道觀是

送子天王圖（局部）

他施展藝術才華的主要場所。對於宗教壁畫，《唐代名畫錄》又說，吳道子「寺觀之中圖畫牆壁凡三百餘間，變相人物，奇蹤異狀，無有同者。」這裡說的「間」，不是指一間房子的「間」，而是指柱子之間的一段牆壁，叫做「間」。就是說，吳道子畫了大約三百餘堵牆的壁畫。這些壁畫，經歷過三次「滅佛運動」的浩劫，基本上都毀滅了。據《歷代名畫記》載，能夠逃過浩劫者，「惟存一二」。

吳道子的卷軸畫，就是在唐朝的著作中，也不多見。一千多年的戰火兵災，千劫萬難，到今天，吳道子真跡已不存在，只有後世不多的仿品，使我們能夠大略體驗到吳道子作品的魅力。比如，〈送子天王圖〉，對於這幅作品的真偽，一直是有不同的看法。多數人認為它是宋人的摹本。

吳道子的傳世之作首推〈送子天王圖〉。全畫分三段：

第一段，一位王者氣度的主神端坐，這位主神叫做大自在天。兩旁有執笏文臣、捧硯天女和武將衛士，面對一條巨龍。乘龍者可能是使者，使者急下龍背，他向主神報告一個重要的消息：釋迦牟尼誕生了。

第二段，大自在天這位主神變化成一個三目四臂四面四腿、手持法器、披髮尊神坐在石上的神，背後烈焰騰騰，身如火光，火中出現佛頭和龍、虎、獅、象、鹿等等瑞獸，左右有天女天神，他們好像在期待著淨飯王抱子來謁。

第三段，佛教始祖釋迦牟尼降生以後，他的父親淨飯王和王后抱

他進入神廟，向主神大自在天報告喜訊。這時，所有的神都起來向釋迦牟尼禮拜。

佛教自印度傳入中國。本來，佛教中的神仙都是印度人的模樣。後來，佛教逐漸地中國化。吳道子所做出的傑出貢獻，就是把佛教神仙的形象變成了中國人的模樣；把佛教中眾神之間的關係變成了中國傳統的君臣關係；吳道子把佛教中神仙騎的「瑞獸」變成了中國的皇帝和后妃的模樣，就是把佛教神仙中的「神」變成了中國的龍的變種。〈送子天王圖〉就是明證。眉清目秀的淨飯王抱著初生的嬰兒，那透露出父親對兒子的深切的關愛和內心的喜悅。端莊美麗的王后，緊隨其後，安詳、肅穆、自然、大方，表現出貴人的氣質。淨飯王的衣褶，遒勁挺直，王后的衣褶，柔韌圓轉，既表現出衣服質地的不同，也表現出性格的差異。

我們感到遺憾的是吳道子的作品是道釋人物畫的高峰，但是，他沒有留下什麼作品。大量的壁畫已經在歲月的消磨中失去了，無法使我們能夠切身體會到唐代道釋人物畫的高妙。〈送子天王圖〉是宋人的摹本，至於炒得沸沸揚揚的〈八十七神仙圖〉，究竟是否吳道子的作品，還大可存疑。非常幸運，有一個彌補的方法，那就是在敦煌石窟中保留著大量的隋唐時代的道釋人物畫。雖然不是吳道子的作品，但是，它同樣代表了隋唐時代道釋人物畫的最高成就。那迷人的魅力，一直到今天，仍然使我們神往。

四、敦煌莫高窟石窟藝術

莫高窟，南北綿延一千六百八十公尺，現存洞窟四百九十二個（包括北區則有七百三十五個，不過北區的洞窟裡很少有壁畫和雕像）。敦煌石窟是繪畫、彩塑、建築的綜合體，其中壁畫四萬五千多平方公尺，彩塑三千餘身，是世界上規模最大、洞窟最多的佛教藝術聖地。

當我們提到敦煌莫高窟的佛教藝術時，人們就會問，敦煌莫高窟佛教藝術最初是誰建立的？以後又是怎樣發展起來的？最後它是怎樣沒落的？

敦煌莫高窟

1. 初創：

人們今天看到敦煌規模龐大的洞窟群，自然會想到，第一個洞窟是何時、何人興建？

在敦煌莫高窟有一塊石碑，叫做〈聖曆碑〉，記載了這件事情。大意是說，前秦建元二年（三六六），有一個叫樂僔的和尚，他從中原到西方佛國取經路過敦煌，當時天色已晚，於是便打算在這裡過夜，當他揮揮身上的塵土，準備躺下時，不經意抬頭一看，只見對面的三危山上，紅光萬道，金光閃閃。這本來不算奇怪，不過是滿天紅霞，但奇怪的是他不僅看到了紅光萬道，金光閃閃，還看到了佛光燦爛中西方極樂世界的景象：如來端坐中央，正在說法，聽如來說法的弟子、菩薩，栩栩如生。聖潔的光環罩在他們的頭上，遠處天上的飛天正在飛翔，萬丈烈焰正在升騰，似有還無的美妙音樂飄蕩在空中。樂僔和

尚被這奇景驚呆了，這不就是他要尋找的西方極樂世界嗎？為什麼他能夠看到這奇異的景象？這分明是佛的旨意。此後他就遵從佛的旨意，在這裡開鑿洞窟，化緣造佛。敦煌莫高窟的佛教藝術就這樣開始了。自樂僔以後又有和尚法良，繼續在莫高窟開窟造像。這段事蹟有碑龕為證，唐代武周聖曆元年（六九八）李克讓〈重修莫高窟佛龕碑〉和莫高窟第一百五十六窟唐代咸通六年（八六五）〈莫高窟記〉記載了這件事：

莫高窟者，厥初秦建元二年，有沙門樂僔，戒行清虛，執心恬靜，嘗杖錫林野，行止此山，忽見金光，狀有千佛，遂架空鑿石，造窟一龕，次有法良禪師，從東屆此，又於僔師龕側，更即營建。迦蘭之起，

濫觴於二僧。複有刺史建平公東陽王等各修一大窟。

遙自秦建元之日，迄大周聖曆之辰，樂僔、法良發其宗，建平、東陽弘其跡，推甲子四百他歲，計窟一千餘龕，今見置其僧徒，即為崇教寺也。

莫高窟第一個洞窟建於三六六年的前秦。這裡所說的秦，不是秦始皇的秦，是魏晉南北朝時代的秦。當時北方有一個將領叫苻堅，他於三五二年稱帝，建立了一個新的朝代，叫做秦，歷史學家稱其為前秦。樂僔和尚以及繼之而來的法良和尚開窟造像，敦煌石窟藝術就這樣開始了。以後又經歷了北涼、北魏、西魏、北周、隋、唐、五代、宋、回鶻、西夏、元、明、清等十三個朝代，前後綿延一千餘年。在一千餘年的發展過程中，隋唐以前可以看作是莫高窟石窟藝術的初創期，包括了北涼、北魏、西魏、北周四個朝代，簡稱北朝時期，大約相當於五世紀上半葉至六世紀下半葉。

莫高窟藝術初創期的特點：從藝術風格角度來說是多種藝術風格並存，以外來藝術風格為主。季羨林說：

世界上歷史悠久、地域廣闊、自成體系、影響深遠的文化體系只有四個：中國、印度、希臘、伊斯蘭。而這四個文化體系匯流的地方只有一個，這就是中國的敦煌和新疆地區。

敦煌早期存在的藝術風格有希臘藝術風格、中原藝術風格、西域藝術風格和印度藝術風格等，如果說這幾種藝術風格有融合的趨勢，也僅僅是初步的，基本上還保存著原有的藝術風格的特徵。

第一，希臘藝術風格的影響。

初期的敦煌石窟藝術塑像體現了希臘藝術風格的影響。希臘與敦煌，相隔千山萬水，它們能夠有什麼聯繫

呢？事情是這樣的：西元前四世紀，馬其頓國王亞歷山大大帝東征，占領了犍陀羅，把希臘的藝術風格帶進了犍陀羅，形成了犍陀羅藝術風格。西元前二世紀，印度阿育王擴張，占領了犍陀羅地區，佛教隨之傳入了犍陀羅。於是，犍陀羅就用從希臘人那裡學來的藝術風格塑造佛像。後來，隨著印度佛教的傳入，希臘藝術風格也就間接地傳入了敦煌。

莫高窟北涼第二百七十五窟，是莫高窟現存的最早的洞窟之一。建窟的確切年代雖然難以考證，但它是樂僔開窟之後比較早建立的洞窟，這一點是沒有疑問的。其中有三·四公尺高的〈彌勒菩薩塑像〉，他頭戴化佛寶珠冠，項胸飾以瓔珞，雙目有神，面相莊嚴，上身半裸，下著短裙。交腳的坐姿，是犍陀羅風格的典型表現，那衣服上的生動褶皺（請回憶〈彌羅島的維納斯〉下身那生動的衣服褶皺），那高直的鼻梁（請回憶〈彌羅島的維納斯〉那高直的鼻梁，在希臘的塑像中叫「希臘鼻」），無不體現著希臘藝術的影響。

第二，印度藝術風格的影響。

在敦煌藝術中，很多佛像的衣服右袒，就是只穿左袖，而露出右臂。這在敦煌早期的雕塑藝術中，比比皆是。第兩百七十二窟脅侍菩薩突出地體現了印度藝術風格：豐乳、細腰、大臀、上身半裸，具有突出的性感特徵。

第三，中原藝術風格的影響。

三六六年，樂僔和尚是從東方到敦煌的。沒有中原藝術，就沒有敦煌藝術。後來，中原藝術提倡「秀骨清像」的藝術風格，也影響了敦煌藝術。西魏時代的敦煌塑像，面貌清秀，眉目疏朗，眼小唇薄，身體偏平，脖頸細長，這時，西域式菩薩演變成南朝士大夫階級「通脫瀟灑」的形象。如莫高窟第四百三十七窟的影塑飛天，第四百三十二窟的塔柱群雕，第兩百九十窟的佛和弟子菩薩。

彌勒菩薩塑像

莫高窟第兩百七十二窟的脅侍菩薩

莫高窟第四百三十二窟的塔柱群雕

莫高窟第四百三十七窟的影塑飛天

莫高窟第四百二十窟菩薩裙衫上的聯珠紋圖案

莫高窟第兩百九十窟的佛和弟子菩薩

格）。

第四百二十窟菩薩穿的裙衫上的聯珠紋圖案，體現了伊斯蘭藝術風格（也稱為西域藝術風格或胡人藝術風

第四、伊斯蘭藝術風格的影響。

2. 繁榮：

敦煌石窟藝術的全盛期是隋唐時代。與強盛的國力相適應，敦煌雕塑藝術也達到了頂峰。隋唐時代的敦煌石窟雕塑，反映了隋唐強盛的國力。其藝術特徵是大、多、美。

北大像

其一：大。

唐代最著名的巨大雕像有兩座，都是彌勒佛坐像。

第一座，北大像，高三十五．五公尺，在第九十六窟。唐高宗去世之後，武則天於六九〇年登基稱帝，改國號為周。本來就信仰佛教的武則天，更自稱彌勒再世。這座北大像彌勒佛實際上是皇帝武則天的象徵。

彌勒佛是未來佛。據佛經說，釋迦牟尼涅槃後五十六億七千萬年，彌勒佛將降生人間。彌勒世界是一個太平盛世，雨水充足，莊稼茂盛，一種七收，用功甚少，所獲甚多，樹上生衣，寒暑自用，路不拾遺，夜不閉戶，人活八萬四千歲，女子五百歲出嫁。這實際上反映了人們對未來美好生活的嚮往。

彌勒佛依崖而坐，兩腿自然下垂，兩腳著地，挺胸抬頭，目光下視，高大威嚴。大佛右手上揚，意為袚除

南大像

眾生痛苦；左手平伸，意為滿足眾生願望。整個佛像具有一種震人心魄的氣勢。

容納大佛的空間，上大下小，人在地面仰望大佛，引起透視錯覺，愈感佛的莊嚴偉大和自己的渺小卑微。這就是修造大佛所希望取得的藝術效果，或者說，這也就是一切宗教藝術所希望取得的藝術效果。

第二座，南大像，高二十七公尺，東西長十六公尺，南北寬二十一公尺，在第一百三十窟。這座雕像的建造，前後費時三十年。

南大像的洞窟，與北大像的一樣，上大下小，像一個錐形，僅容一尊大佛。瞻仰者自下仰視，愈覺其雄偉高大。窟頂為西夏時代的金龍華蓋藻井，襯托佛的偉大莊嚴。

南大佛雄偉的佛身倚崖而坐，雙腿下垂，兩腳著地，左手扶膝，輕柔自然。右腿上置經書，佛頭微俯，雙目下視，神情莊重慈祥。像高二十七公尺，頭高七公尺，這明顯不合乎人體比例。人的身子與頭的標準比例是七比一，按此來算，南大佛的頭高應當是近四公尺，而不是七公尺。但是，佛像的實際比例，矯正了自下仰視而造成的頭小體大的視覺差，表現了古代藝術家的高超的聰明才智。

不過這裡要說明一下，敦煌兩座大佛都不是中國最大的佛像，目前中國最大的佛像是樂山大佛，高七十一公尺。

敦煌為什麼會出現兩座彌勒佛的巨大塑像呢？原因有二：

第一，彌勒佛是皇帝的象徵。唐代的皇帝信仰彌勒佛，而據佛經記載，彌勒佛巨大無比，因此修造的彌勒佛自然是巨大的。

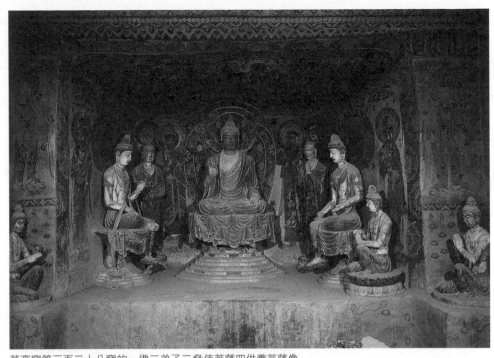

莫高窟第三百二十八窟的一佛二弟子二脅侍菩薩四供養菩薩像

第二，宗教藝術總的目的就是為了突出神佛的偉大和人的渺小，巨大的神佛像能夠起到這樣的作用。

其二：多。

敦煌石窟中的佛像，早期的往往只有一身，但是到了隋唐時代的盛期，洞窟中的塑像，就出現了多身。比如「三身」，即一佛二菩薩或一佛二弟子三座式；還有五身塑像、七身塑像、九身塑像等等。

如第三百二十八窟堪稱盛唐時代敦煌雕塑藝術的典型代表。敦煌的許多塑像已經殘破，有一些經過後世重塑。但這個洞窟保存完好，具有極高的藝術價值。唯一遺憾的是，其中一座精美異常的供養菩薩，於一九二四年被美國人盜走，現存美國哈佛大學博物館。

佛龕內有一佛、二弟子、二脅侍菩薩、四供養菩薩。佛龕中間為佛像，也就是釋迦牟尼像。他端坐於蓮花寶座之上，右手平舉，掌心向外，肉髻高聳，神情威嚴。兩眼俯視，給人一種神聖感。對迦葉的塑造，突出一個「苦」字，瘦骨嶙峋，鎖骨喉結，突出暴佛左側是阿難，右側是迦葉。

露。雙眉緊鎖，愁眉不展。表現了一個閱歷豐富、老成持重、哲思深沉的精神世界。讓人們想到他為了弘揚佛法，行乞露宿，四方遊說，歷經艱險。對阿難的塑造，突出一個「秀」字，年輕俊秀，聰明伶俐。他本身是釋迦牟尼的堂弟，十九歲皈依佛門，侍佛二十五年，多聞佛法，長於記憶，故稱「多聞第一」。身軀微斜，兩手袖籠，昂首侍立，面貌豐潤，雙目微睜，凝視空茫。好像在出神聆聽。

弟子兩側是兩身脅侍菩薩。佛教中，菩薩的地位僅次於佛。釋迦牟尼成佛之前就是菩薩。菩薩有許多，在中國最著名的有四個：文殊菩薩、普賢菩薩、觀音菩薩、地藏菩薩。脅侍菩薩也是菩薩中的一種，他一腿盤於蓮座之上，一腿下垂，足踏蓮花，作閒適的「遊戲座」。髮髻高聳，面相豐腴，雙手纖巧，兩足豐柔，體現著唐人「以肥為美」的審美觀念。胸飾瓔珞，腰圍錦裙。一手放在腿上，一手平舉胸前。

佛龕外側為三身供養菩薩（其一被盜），體態修長，眉曲頰豐，上身袒露，瓔珞長垂，肩覆披巾，腰圍錦裙，跪於蓮台之上，氣質典雅，造型準確。本來佛和菩薩，都在渺渺的天國，但在這裡我們看到的卻不是不食人間煙火、遠離塵世的神，而是可親可近、大慈大悲、救苦救難的好人。

其三：美。

敦煌石窟精美的塑像，比比皆是。但其中最美的塑像，當屬菩薩與飛天。

我們首先欣賞菩薩塑像。

所有關心藝術的人，都知道古希臘彌羅島的維納斯。但人們卻不知道，在莫高窟也有一尊東方的「斷臂維

莫高窟第四百四十五窟供養菩薩

莫高窟第四十五窟盛唐時代的塑像

納斯」可以與古希臘彌羅島的維納斯相媲美，這就是盛唐第四百四十五窟的供養菩薩。這尊雕像一・八九公尺，比真人略高。袒露上身，肩披斜巾，項飾珠鏈，胸飾瓔珞，姿態典雅，風度雍容華貴，莊重大方。身材矯健窈窕，神情靜謐恬適，確實是代表了中國古代人物塑像的最高成就。我們可以說，如果不看這兩尊菩薩，不僅不能充分了解敦煌莫高窟的藝術魅力，也不能充分了解中國古代彩塑的藝術魅力。楊雄先生在〈敦煌彩塑的藝術〉中對第四十五窟（附第四十六窟）的藝術——論莫高窟第四十五窟和第一百九十四窟的菩薩像，這兩尊菩薩像，確實是代表了中國古代人物塑像的最高成就。我們可以說，如果不看這兩尊菩薩，不僅不能充分了解敦煌莫高窟的藝術魅力，也不能充分了解中國古代彩塑的藝術魅力。楊雄先生在〈敦煌彩塑的藝術〉中對第四十五窟（附第四十六窟）的藝術——論莫高窟第四十五窟的兩尊菩薩有一段全面、精闢的論述：

斯的斷臂留給我們無限豐富的遐想，這尊供養菩薩的斷臂同樣可以給我們留下無限豐富的遐想，也許兩手合十，也許一手放在胸前，一手微微上舉，與我們心中那個美麗、純潔、神聖的形象恰恰吻合。正像人們無限美好的遐想為彌羅島的維納斯增加了無限的藝術魅力一樣，我們對這尊供養菩薩斷臂的無限遐想也增加了這尊雕像的永恆的藝術魅力。

在莫高窟還有沒斷臂的、更為完美的菩薩像，那就是盛唐第四十五窟和第一百九十四窟的菩薩像，這

第四十五窟的兩身菩薩是這一組造像中最精采的

作品，也是距離佛教教義更遠這些因而更具人間氣息的藝術傑作。兩身菩薩的造型相似：都是頭梳高髻，赤裸上身，斜披天衣，腰束長裙，站立姿勢作Ｓ形，一足實而一足虛，一臂曲而一臂垂。這是兩個奇特的形象，從造像意圖來說，應是慈眼視人，深懷愛意，溫暖眾生心靈的高高在上的菩薩。但從創造的性格和其意境來說，又是兩個唐代絕色美人，而且同中有異，各有特色。北側的一身大半面向著龕外，她頭向右側，肩向左送，胯又向右偏，重心落在右腿上，左腳又向左踏。抬起的右臂似乎在幫助全身重量落在右腿上稍事休息，而長長下垂放鬆的左臂，與放鬆的左腿一道處於休息狀態。與其說這身菩薩因久侍於佛側而偷偷休息，還不如說這是美人不勝其力的典型的婀娜多姿的媚態。這位唐時美女亭

莫高窟第四十五窟中的菩薩像（李琳臨摹）

莫高窟第一百九十四窟中的菩薩像（孫紀元臨摹）

亭而立如玉樹當風。她高束的秀髮，因為菩薩冠脫落而更接近於生活中的唐代美女。彎彎的眉弓和長長的娥眉是令人十分舒暢的曲線，高高的鼻樑與圓潤的鼻頭與眉弓是那麼和諧。而線條富有彈力、緊挨著的飽滿的紅唇，與深深的人中、嘴角含笑的笑意等竟是那麼具有質感和性格！胸部飽滿、緊湊而結實圓潤。胸部與腹部相交處的曲線都有柔美之感。因為裙子繫得很低，腹部袒露在外。塑家也許因為胸部的過於敏感而不得不省略了雙乳的壓抑，在塑造腹部時傾注了很大的熱情。天衣下露出了圓圓的腹部，到與臍平行，略有一周凹陷，腹部以下被柔軟的腰帶和絲裙所束縛，所遮蓋，但裙下面女性特有的寬大的骨盆和豐滿結實的大腿，通過裙向下的拋物線衣紋的整齊重複而得到了突出的表現。與大腿部的渾圓相比較，則以下的長裙又強調了兩腿的修長與挺拔之美。一雙赤足則表現的是一種天然的不加修飾的美。

盛唐雕塑與西方雕塑是不同的。米洛的維納斯與第四十五窟北側菩薩著上身，站立的姿勢也很相近。然而一比較，兩者的不同就顯露出來了。維納斯的頭髮及眉眼耳鼻口五官，都是寫實的，臉上肌肉的起伏及五官比例都是以人為模特兒的，流露的是天然的美。而敦煌菩薩臉上的五官卻是理想化的，是想像的美。這一點從兩者的脖子上看似更明顯：維納斯的脖子是寫實的，長長的頸項，很美；而菩薩的脖子是三條弧線疊成的，人不可能長那樣的脖子，但它也很妥帖，也很美。這簡直不可思議：那種不可能的樣子卻沒有不和諧的感覺。維納斯的表情是現實中人的表情，菩薩的表情卻是超人間的慈憫神情。再向下，維納斯胸部是美麗的雙乳；而菩薩卻只有微微隆起而圓潤的兩胸。奇怪的是，維納斯有女性美感，菩薩也同樣有！兩者的腹部給人的美感也不相同：維納斯結實平坦，菩薩豐滿柔軟，但同樣給人以美感卻無二致。腰以下維納斯的腰布厚重，衣紋再現了其下的腿、膝頭和其所受力等關係，寫實感很強。而菩薩的衣裙線條概括、整齊，雖然表現了胯部的豐滿、大腿的渾圓與雙腿的修長，甚至連膝蓋都不予表現。綜合起來，維納斯再現了女性現實的美，菩薩則表現了女性一種昇華的美。兩者表現手法上的顯著不同，在於前者手法寫實而後者手法寫意。前者注重人體的「體積」的塑造，而後者卻習慣於概括地以「線」來造型。

從楊雄先生的論述來看，莫高窟第四十五窟的菩薩像可與舉世聞名的彌羅島的維納斯相媲美。推而廣之，莫高窟的盛唐所有彩塑皆可與古希臘的舉世聞名的所有雕塑相媲美。它們都是名垂青史的傑作，它們都具有「永恆的魅力」，是「高不可及的範本」。這樣美的菩薩是中國人的傑出創造。

在佛經中說，釋迦牟尼成佛之前就是菩薩，由此可見，菩薩應當是男性。佛教傳入中國以後，早期的菩薩像確實多為男性。後來，菩薩逐漸變為女性。唐釋道宣說：

造相梵像，宋齊間皆唇厚、鼻隆、目長、頤豐，挺然丈夫之相。自唐來，筆工皆端嚴柔弱似妓女之貌，故近人誇宮娃如菩薩也。

為什麼會有女菩薩呢？或者說，為什麼男菩薩會變為女菩薩呢？原因有二：

一是欣賞者喜歡女性菩薩。菩薩與人為善，人們常說「菩薩心腸」，而女性多善良，所以，女性菩薩更容易為大眾所接受。

二是政治的需要，把菩薩與皇后聯繫起來。皇后就是菩薩，菩薩就是皇后。這樣，菩薩自然就變成了女性。

女菩薩到底什麼樣子？世界上一切神的形象，都是理想的人的形象。

中國人按照自己的審美理想塑造了菩薩的形象。這一理想形象是表現人的精神美的形象，表現了漢族的審美情趣。細目長眉，頭戴三珠寶冠，高髻長髮，溫文爾雅。西域、印度菩薩造型中豐乳肥臀的性感特徵已經消失。菩薩像顯得古樸莊重，溫柔敦厚。一句話，著意突出了恬靜溫柔、慈祥善良的精神特徵。

敦煌石窟中美的形象，除了菩薩之外，還有飛天。

飛天，是敦煌石窟藝術的名片。提到敦煌石窟，就想到飛天；提到飛天，就想到敦煌石窟。有人統計，敦煌飛天在兩百零九窟中有四千五百餘身，其數量之多，可以說是石窟之最。飛天，也是中國人的傑出創造。

在西方，人們可以看到一個小孩張開翅膀飛向天空，那就是愛神丘比特。不知道為什麼，有翅膀的小孩，甚至已經在空中穿雲破霧飛翔，我們還是感到他沒有飛起來。

在敦煌，人們可以看到沒有翅膀的美女飛向天空，那就是飛天。不知道為什麼，沒有翅膀的飛天，雖然只有兩條輕盈的飄帶，這就使我們產生了「天衣飛揚，滿壁風動」的幻覺，她掙脫了地心的引力、凡胎的沉重，飄然出世，飛向了理想的佛國世界。

敦煌石窟中，幾乎一半的洞窟中都有飛天。在敦煌四百九十二個石窟中，二百七十二窟有凌空吹笛的飛天，這是敦煌石窟中最早的飛天之一。下層是千佛，上層的形象就是北涼第兩百七十二窟有凌空吹笛的飛天，這是敦煌石窟中最早的飛天之一。下層是千佛，上層的形象就是飛天的形象。這時的飛天的特點是：頭有圓光，戴印度式五珠寶冠，身體短粗，臉型橢圓，直鼻大眼，上體半裸，腰繫長裙，白鼻梁，白眼珠，兩身飛天，一前一後，身軀僵硬，顯得笨拙，雖然被風雲托起，但缺少輕盈

莫高窟北涼第兩百七十二窟有凌空吹笛的飛天

莫高窟第兩百四十九窟西魏時期的飛天

飄逸之感，具有印度飛天的特點，說明敦煌的畫師畫工還不熟悉佛教的題材和外來的表現方式，甚至還處在模仿階段。

飛天也像菩薩一樣，其形象有一個從男到女的變化過程。敦煌早期的飛天，例如，西魏第兩百四十九窟的飛天，就是富有陽剛之氣的男飛天。雙臂、雙腿奮力大張，跳向空中，身披的長巾高高揚起，表現了舞姿的雄健。

莫高窟第三十九窟盛唐時期的飛天

莫高窟第一百七十二窟唐代壁畫中的飛天

後來，到了隋唐時代，飛天已經中國化了，創造了各式各樣的飛天。

臉型有清秀的，也有豐滿的；服飾有半裸的，也有長袍的；飛翔有順風的，也有逆風的。有腳踏彩雲、徐徐降落的；有彩帶飄揚、回首呼應的；有雙手抱頭、俯衝而下的；有並肩而遊、竊竊私語的；有昂首揮臂、騰空而上的。有手捧鮮花、直衝雲霄的；也有手捧果盤，橫空飄遊的。那種種美麗的飛天，讓人目不暇接。

盛唐時期的飛天更是優美女性的典範，第一百七十二窟的飛天，髮髻高聳，身材窈窕，伸左腿，曲右腿，面朝說法會，背向天空。右手剛剛把花撒掉，左手又高高舉起一朵鮮花，準備撒向空中。飄逸的長裙和作為底色的浮雲，更襯托出她輕盈美麗的身影，她飛翔的姿態極其優美，身體修長，而衣裙飄帶隨風舒展，勾畫出一個橫空飄遊的飄逸形象。

盛唐時第三十九窟的飛天，我們能看到飛天自上而下地散花，她們身上的衣飾花紋繁複，質地華美。隨著飛舞的身體，衣服和飄帶輕盈而舒展地圍繞在身旁，表現出一種極度優雅的旋律美。天空中的流雲和作為底色的花朵，也無不營造出一種如夢如幻的神奇意境。盛唐的飛天也正是唐代文化鼎盛的一個側面反應。

總之，敦煌飛天是中國人物畫藝術中的一朵奇葩。她介於似與不似之間，介於現實與理想之間，是動人的藝術形象。他使佛教說法的場面，在暗淡中有了色彩，在嚴肅中有了活潑，在靜止中有了運動，在無聲中有了音樂。

3. 衰敗：

「安史之亂」以後，曾經氣吞宇宙、威加四海的唐王朝開始走向衰敗。隨著唐朝的衰敗，敦煌石窟藝術開始走上衰敗之路。

後來，蒙古族興起，打亂了西北的政局。一二○五年，蒙古兵犯西夏，侵擾瓜沙。一二二四年，蒙古鐵騎圍攻沙洲，敦煌告急。一二二七年三月，敦煌為蒙古族人占領，並遭屠城。從此，敦煌石窟藝術完全進入了衰敗的階段。所謂敦煌石窟藝術的衰敗，並不是沒有新的石窟，沒有新的塑像。而是說，敦煌石窟塑像發生了根本的改變：

第一，強調藝術風格的統一性，扼殺藝術的個性化。

第二，表現皇權意識，扼殺藝術的世俗化。

總而言之，塑像和壁畫越來越像一個神，而不像活生生的、具有世俗情感的、美的人。

人們對於藝術的衰敗期，總是難以理解。藝術經過幾百年的發展，終於完善了，美麗了，情感強烈了，感人了，具有強大的藝術魅力，那麼，畫工們就如此這般地創作下去，欣賞者就如此這般地欣賞下去，不是很好嗎？為什麼要衰敗呢？

要了解藝術為什麼衰敗，首先要了解藝術為什麼興盛。藝術的衰敗與藝術的興盛的原因，從根本上說，都來自社會生活。所謂成也蕭何，敗也蕭何。是社會生活推動著藝術走向繁榮，又是社會生活推動著藝術走向衰敗。

4. 敦煌石窟藝術興盛與衰敗的原因：

敦煌石窟藝術的興盛有許多原因，其中最重要的原因是佛教中國化的完成。

佛教的故鄉是印度。佛教是怎樣傳入我國的呢？

大約在漢明帝永平年間。據說，有一天，漢明帝作了一個夢，夢中有一位神人，全身金色，右手拿兩支

箭，左手拿弓，在殿前飛繞。第二天，漢明帝會集群臣，說了自己的夢，問大家：「你們說，我夢見的是什麼神？」其實，皇帝夢見了什麼神，大臣怎麼知道？但是，就有一個很聰明的大臣——學識淵博的傅毅，回答說：我知道，這個神就是西方的佛。於是，漢明帝就派了十八個人到西方求佛。三年以後，他們請來了西域僧人，用白馬馱著佛像和經卷，來到了洛陽。漢明帝為他們專門修了佛寺，命名為「白馬寺」。「白馬寺」就成為我國最早的佛寺。

這個故事是否可信，可以叫學者們去爭議。只是故事中說，佛教是從漢明帝起傳入我國，就不對了。據佛教界公認的說法，早在漢朝之前，大約在西漢末年，佛教已經傳入我國。

總而言之，就從漢朝開始，佛教的信徒沿著絲綢之路，有東來的，也有西去的，開始了佛教的交流。東來的，是傳教的；西去的，是取經的。最著名的是唐代僧人玄奘西天取經的故事。無論是東去的，還是西來的，都在敦煌匯聚了。

佛教本來是印度的產物。為什麼佛教在中國能夠繁盛起來呢？是中國人用自己的智慧，解決了佛教的中國化問題。任何外來的宗教，要在中國發展，都必須在堅持自己的基本理念的基礎上，作若干形態上的改變，以便適應中國人的需要，也就是中國化。

佛教傳入中國以後，與中國的實際狀況是有矛盾的。在中國的歷史上發生過幾次滅佛、毀佛、廢佛運動，就是這種矛盾激化的結果。

那麼，佛教與中國的實際狀況有什麼矛盾呢？概括說來，這種矛盾主要有三個。如果中國人解決了這三個矛盾，就解決佛教的中國化問題，佛教在中國就能夠傳播和發展。如果中國人不能夠解決這三個矛盾，沒有解決佛教的中國化問題，佛教在中國就不能夠傳播和發展。

傳統的佛教與中國的實際狀況的矛盾有三個：

第一個政治矛盾，也就是傳統佛教與中國最高統治者的矛盾。

佛教與中國最高統治者的矛盾突出表現在：誰是中國大地上的最高權威和主宰？

佛教回答說：大地上的最高權威和主宰是佛，不是君主。佛教明確地說：「沙門不敬王者。」這裡的沙門，就是和尚。沙門不敬王者，就是說，和尚只敬佛，不敬國王。在佛教看來，所有的人都是平等的，國王與其他人沒有區別。

中國的最高統治者說：大地上的最高權威就是國王、皇帝，不是佛。普天之下，莫非王土；率土之濱，莫非王臣。

佛教與王到底是什麼關係，這是佛教中國化的首要問題，根本問題。只有這個問題得到解決，佛教才能夠得到政治的支持，用政權的力量推廣佛教，至少不反對佛教。不解決這個矛盾，佛教就無法在中國生存、傳播。

東晉咸康六年（三四〇），成帝年幼，庾冰輔政，代成帝下詔，要求沙門致敬帝王。斥責沙門不向王者致敬是「違常務，易禮典，棄名教」，因此要「禮重矣，敬大矣，為治之綱盡於此矣。」就是說，治國之根本，就是講究禮。所謂禮，就是敬帝王。但是，沙門破壞了禮。致使「卑尊不陳，王教不得一。」為了統一國家的禮制，維護國家的統一，沙門必須敬王。這個詔書，把國王、皇帝的意志表現得清楚明白。應當說，這是如何處理政治與佛教關係的第一次高層大討論。這個詔書有一個問題：佛教主張佛是最高權威，錯了嗎？如果錯了，佛教還能夠存在嗎？

南北朝時代的慧遠寫了一篇〈沙門不敬王者論〉，既承認佛是最高權威，論證了沙門不向帝王致敬的理由；又承認皇帝的權威，論證了佛教應當為王服務。他說，佛教有兩大任務，一是處俗弘教；二是出家修道。這兩件事，都是為了「弘教」，教人忠孝仁義。起什麼作用呢？「道洽六親，澤流天下」；「協契皇極，大庇生民」。就是說，佛教可以協助皇帝，保護百姓。慧遠的這個思想，確定了佛教為皇帝服務，以後，這個方向沒有發生重大變化。

對於這個道理，玄奘看得十分清楚。他說：「不依國主，則法事不立。」玄奘回國後，一直與唐太宗保持良好關係。唐太宗勸玄奘還俗，協助自己處理政務，玄奘不肯，但又不能得罪皇帝，他說：「仰唯陛下上智

之君，一人紀綱，萬事自得其緒。」既拒絕了唐太宗的要求，又恭維了唐太宗。至於他寫的《大唐西域記》，一定要唐太宗作序，不斷地稱頌聖明，「四海黎庶，依陛下而生。」

中國人解決皇帝與佛教的矛盾，還有更巧妙的方法。

第一種方法就是宣布皇帝就是佛。

在釋迦牟尼圓寂之後，在中國的大地上，佛在哪裡呢？不在印度的山林裡，也不在西方極樂世界裡，就在金鑾殿裡。今天的佛，就是皇帝。

北魏和尚法果說，聖上「即是當今如來，沙門宜應盡禮」。並且進一步說，王就是佛。「能弘道者人主也，我非拜天子，乃是禮佛耳。」今天，能夠弘揚佛法的是誰呢？就是當今的皇帝。皇帝就是佛。我給皇帝跪拜，就是給佛跪拜。

在雲岡石窟中，佛是什麼樣子？國王、皇帝是什麼樣子，佛就是什麼樣子。皇帝臉上有一顆黑痣，佛的臉上就有一顆黑痣。皇帝的腳下有一顆黑痣，佛的腳下就有一顆黑痣。《魏書》上說：「是年詔有司為石像，令如帝身。既成，顏上足下各有黑石，冥同帝體上下黑子。」

更直接的辦法就是皇帝自己宣布，我就是佛。武則天自稱，自己就是彌勒佛下世。但是，自己宣布，畢竟是有缺點的，因為沒有文獻的根據。人們會帶著懷疑的口吻問道：事情真的是這樣的嗎？佛經上這麼說過嗎？為了解決人們的懷疑，沒有文獻根據，可以創造文獻嗎？因為佛經也是人寫的。僧人懷義、法明就「創造」了一部經，叫做《大雲經》，在這部經裡鄭重宣稱，武則天是彌勒下世。這樣，武則天是佛，就有了文獻的根據。武則天看到《大雲經疏》，十分高興，如獲至寶，立即詔令全國，各州都要建立大雲寺，藏大雲經，並且由高僧宣講這部經。

這件事，不僅深刻地影響了佛教在中國的發展，而且深刻地影響了敦煌佛教石窟藝術的發展。在敦煌石窟中，最大的佛是北大像，在第九十六窟，彌勒佛高三十五·五公尺，是莫高窟第一大佛。彌勒佛兩腿自然下垂，兩腳著地。目光下視，高大威嚴。右手上揚，亦即被除眾生的痛苦，左手平伸，亦即滿足眾生的願望。

容納佛的洞窟，是一個高聳的空間，上圓下方，很容易讓我們想起天圓地方。上小下大，很容易讓我們想起無盡的蒼穹。不僅佛的高大，而且，佛所處的空間，使佛像具有一種震懾人心的氣勢。人們會覺得佛的莊嚴偉大和自己的渺小卑微。這座彌勒佛佛像是武則天時代建的。這座彌勒佛佛像就是武則天。

第二種辦法，就是宣布皇帝高於一切，甚至高於佛。皇帝可以給老百姓下命令，也可以給佛下命令。維摩詰病了，皇帝去看望維摩詰，皇帝頭戴冕旒，昂首闊步，不可一世，群臣小心翼翼，謹慎伺候。這哪裡是去看望病人？這是給病人下命令，要他做自己的謀臣。唐太宗不就是給唐僧玄奘下過命令，叫他「助理俗務」嗎？

一句話，中國與外國不同。外國宗教的神是至高無上的，皇帝要服從神。但是，中國的皇帝是至高無上的，神要服從皇帝。這樣，敬佛與敬皇帝的矛盾就完全解決了。

第二個文化矛盾，即佛教與中國儒家的矛盾。

佛教與儒家的矛盾表現在許多方面，試舉一例：

傳統的佛教主張：「沙門不敬父母。」他們認為，家庭與世俗社會是痛苦和煩惱的根源。應當脫離社會，脫離家庭，不能娶妻生子，不受法律和道德的約束，方能求得解脫。和尚應當出家，青燈黃卷，暮鼓晨鐘，而不是孝敬父母。

中國的傳統文化主張「孝」。儒家認為，出家修行，背離父母，超出世俗道德的約束，是無父無君。儒家主張，「身體髮膚受之父母，不可毀傷。」「不孝有三，無後為大。」而佛教使「父子之親隔，君臣之義乖，夫婦之和曠，友朋之信絕」。

只有這個問題得到解決，家庭才能夠不反對佛教，甚至喜歡佛教。只有使佛教中國化，緩和佛教與儒家的矛盾，佛教才能夠在中國發展。

怎樣才能夠緩和佛教和儒教孝悌觀念的矛盾呢？辦法有二：

第一，就是編造一部「偽經」，將儒家的忠孝思想納入佛教的範疇。佛教有一些經，把「孝」融進佛教

理念，例如《大方便佛報恩經》、《孝子經》、《父母恩重難報經》等等。這些經，都是中國人假託佛祖而寫的「偽經」。這些經雖然是中國人寫的「偽經」，但是，要編一個佛祖的真實的故事。《報恩經》開頭就這樣說：佛到王舍城說法，大比丘二萬八千人同去，食物缺乏。佛的弟子阿難到王舍城乞討食物，阿難心中特別高興。他遇到一個婆羅門的兒子也在乞討，討到的美食就孝敬父母，討到的不好的食物就自己吃，阿難回到山中就問，佛法中有無孝養父母？佛說，佛教最主張孝敬父母。何以為證？有一部經，你們不知道，叫做《報恩經》。阿難於是要求佛講《報恩經》，於是，佛說了《報恩經》。

第二，就是深入挖掘、宣傳佛教的孝悌觀念。佛教不是排斥一切「孝」的觀念，只是佛教的「孝」與儒家的「孝」有根本的區別。在佛教剛剛傳入中國後，遭到儒家學者的責難，認為佛教根本否認「孝」。其實，真是冤枉了佛教。佛教認為「孝」有三個層次：供養父母，使他們免於飢寒，是小孝；功成名就，光宗耀祖，使父母高興光彩，是中孝；引導父母遠離煩惱，解脫生死，才是大孝。所以釋迦佛的做法是真正的大孝。

經過以上兩種辦法，佛教與儒家的矛盾緩解了，在佛教中孝敬父母的故事逐漸多起來了，佛教的「孝」和中國傳統的「孝」結合在一起，使佛教逐漸走入了中國普通百姓的心中。

比如，「目連救母」的故事就表現了佛教與儒教相結合的「孝」。據《盂蘭盆經》中說，目犍連證得阿羅漢果，就想救度父母，報答養育之恩。於是，他以道眼觀察世間，發現自己的母親已經墜入地獄，沒有飲食，餓得骨瘦如柴。目犍連非常難過，就盛了滿滿一缽飯給母親送去，哪知飯未入口即成炭火。目犍連悲痛至極，求佛救度。佛告訴他說：「你母親在生時，謗佛罵僧，不信因果正法，所以受到報應。這樣的重罪，不是你一個人的力量能夠救助的，只有依仗十方僧眾的力量，才能夠使你母親脫離苦海。每年七月十五日，可準備五味珍饈，時令鮮果，供養眾僧。以此功德，可使父母脫離苦海，享無盡福樂。」七月十五日的盂蘭盆會，就說明佛教告誡弟子要奉行孝道。

佛教與儒家學說的融合是佛教中國化的重要標誌。佛教主張五戒（不殺生、不盜竊、不邪淫、不妄語、不飲酒），儒家主張五常（仁、義、禮、智、信），無論是佛教，還是儒家，都說它們是一致的。佛教徒湛然說：「殺乖仁，盜乖義，淫乖禮，酒乖智，妄乖信。」儒家《顏氏家訓》說：「仁者，不殺之禁也；義者，不

盜之禁也；禮者，不邪之禁也；智者，不酒之禁也；信者，不妄之禁也。」

後梁明帝在江陵建天皇寺。著名畫家張僧繇畫了盧舍那佛以及孔子及十大弟子。梁明帝問，周武帝尊儒滅佛，毀掉了天下寺塔，只有天皇寺倖免於難。因為在寺裡有孔子及其弟子像。可見，是否能夠協調佛教與儒家的矛盾確實關乎佛教的命運。

而佛教與道教的融合也是佛教中國化必須解決的課題。最後，確實達到了釋道合流。顧歡說：「道則佛也，佛則道也，……佛是破惡之方，道是興善之術。興善則自然為高，破惡則勇猛為貴。佛跡光大，宜以化物。道跡密微，利用為己。優劣之分，大略在茲。」

協調佛教與儒家的矛盾，是關乎佛教命運的一件大事。張彥遠在《歷代名畫記》中還講了一個有趣的故事。後梁明帝在江陵建天皇寺，為什麼畫孔子像呢？張僧繇說，這個像可以決定這個寺的命運。當時大家不明白怎麼回事。後來，周武帝尊儒滅佛，佛教聖地，為什麼畫孔子及十大弟子。梁明帝問，佛教聖地，為

第三個信仰矛盾，即佛教與廣大信徒之間的矛盾。

佛教與廣大信眾之間的矛盾，突出表現在怎樣才能夠到達西方極樂世界？

佛教主張，累世苦修。

信眾主張，方便通達。

只有這個問題得到解決，佛教的信徒才能夠信仰佛教，喜歡佛教。

佛教的根本出發點是人應當怎樣避免痛苦，獲得歡樂。佛教認為，人生就是痛苦，生老病死都是痛苦。那麼，人能不能夠避免痛苦呢？如果人們能夠避免痛苦，應當用什麼方法才能避免痛苦？什麼時候才能夠避免痛苦呢？釋迦牟尼回答說，人可以避免痛苦。用什麼方法才能夠避免痛苦呢？必須經過「累世苦修」，經過人們無法想像的艱難困苦，具有無比的犧牲精神，才有可能到達「西方極樂世界」。什麼時候才能夠到達「西方極樂世界」呢？今生今世是無法達到的。只有經過累世的修行，在遙遠的未來才能夠到達西方極樂世界。

釋迦牟尼成佛的過程，就是累世苦修的過程，可以說艱險異常，絕對不是常人可以做到的。應當說，這樣的佛教並不適合多數人的需要。信佛教的人，都想成佛，進入西方極樂世界。但是，如此困難，這實際上等

於告訴人們成佛是不可能的。那又何必信仰佛教呢？所以，佛教的大發展，一定要找到一個死後成佛、進入西方極樂世界的方便的途徑。社會需要什麼，就會找到什麼。

到了唐代，表現西方極樂世界的壁畫，赫然立在眼前，那不再是一個可望而不可即的虛幻目標，而是一個邁步就可以走入的世外桃源。人們想成佛是很容易的事。有所謂《法華經變相（方便品）》告訴人們，成佛有什麼方便的途徑。

人們往往以為成佛要通過十分艱難的途徑：出家、吃齋、念佛、苦修等等。其實，這樣的看法是不對的。

「放下屠刀，立地成佛」。不管過去有什麼惡行，只要放下屠刀，沒有必要經過「累世苦修」，就可以很方便地「立地成佛」，進入「西方極樂世界」。

如果強盜都能夠立地成佛，那麼，作為普通人應當更方便地成佛。人們尋找能幫助普通人成佛的神仙。誰能夠使人方便成佛，誰就是好神仙。

這時，作為佛教的創造者，釋迦牟尼成佛的道路，反而被人們淡化了。而可以幫助我們不經過累世苦修，立地成佛，進入西方極樂世界的神佛，反而被強化了。實際上，只有這樣的佛才是最受大眾歡迎的佛。

我以為，中國人最喜歡和信仰的佛有兩個：

一個是維摩詰。

在佛教中，修行的人可以出家，叫做比丘，就是我們俗稱的和尚。當了和尚，不結婚，吃齋，念佛，棄絕各種享受，經受各種苦難。

但是，還有一種修行的人，他不出家，不脫離世俗生活，在家修行，他們依然可以結婚，不用吃齋、念佛（或者只在初一、十五吃齋、焚香、打坐、念佛），這就是居士。當居士就比當和尚有更多的世俗的享受。但是當居士依然要受各種限制，至少初一、十五要棄絕人生的享受。就是平時可以享受人生時，也不能夠理直氣壯、明目張膽地花天酒地，自己的行為要受各種佛禮的約束，成佛的道路依然艱難。

有沒有能夠成佛，但又能夠理直氣壯、明目張膽地享受人生的方法呢？有。神仙之中有一位光輝的榜樣。

那就是維摩詰。

在古代的印度，有一位最著名的居士，叫維摩詰。他不但精通佛法，而且口才極好，博學善辯。在佛教傳入中國後，維摩詰成為了中國歷代文人學士的偶像，深受推崇。我們熟悉的唐代大詩人王維，名維，字摩詰。他的名字就取自維摩詰。按照佛教教義，維摩詰本來就是一個菩薩，為了度化眾生，他變成了一個居士來到塵世。

維摩詰最令人們喜歡的是他有兩大本事：一是「善於智度」；二是「通達方便」，就是說他可以利用大乘佛教的哲理，為自己的所有行為進行辯解。他有許多與出家人不同的行為。例如，佛教徒不許有私人財產，可是他卻資財無數。佛教徒不許娶妻立室，可是他妻妾滿堂。佛教要求四大皆空、清心寡欲，他出入宮廷，結交權貴，更有甚者，他跑賭場、逛妓院、喝酒吃肉，總之，他的行為，比濟公活佛有過之而無不及，被佛教認為是大惡行為，死後要下地獄的。但是，維摩詰精通佛法，辯論起來，又可以為這些惡行披上一件美麗的佛教外衣，他把自己的種種惡行都與佛法統一起來。

你看，既可以享受人間的榮華富貴，妻妾滿堂、金山銀海、喝酒吃肉、賭博狎妓，又能夠成佛，進入西方極樂世界，這是多麼好的事情啊！

維摩詰最精通大乘佛教哲理，就是說他精通大乘佛教哲理，善於辯論，就是釋迦牟尼手下的大菩薩、大弟子都辯論不過他，可以說打遍天下無敵手。一句話，維摩詰能說會道。但是，這不是維摩詰最使人感興趣的地方。最使人感興趣的是所謂「通達方便」，就是說他可以利用大乘佛教的哲理，為自己的所有行為進行辯解。

另一個佛是阿彌陀佛。

人們看到了壁畫〈西方極樂世界〉，熟悉了「西方極樂世界」，那裡是沒有貧困、沒有戰爭、沒有流血、沒有死亡的理想世界。那裡黃金鋪地，樹木花草都是珠寶裝飾，還有用金銀瑪瑙等珠寶砌成的寶池，池裡充滿具有澄潔、甘美、清涼等八種公德的水，水底金沙鋪底，池中蓮花，大如車輪，奇珍異鳥生活於此，鳴叫如音樂般悅耳，人們聽了它的歌唱，就從心底歌頌佛法。

這個「西方極樂世界」的主宰就叫阿彌陀佛。阿彌陀佛也叫無量佛，因為這個佛能發出無限量的光，照

亮四面八方，所以叫「無量光佛」。因為這個佛和在佛國生活的人們的壽命也是無量的，所以又叫「無量壽佛」。

怎樣才能到達「西方極樂世界」呢？人們問阿彌陀佛，成佛，到西方極樂世界，有沒有比較簡單的辦法？阿彌陀佛告訴人們，成佛有非常簡單的方法，不必「累世苦修」，不必青燈黃卷，不必吃齋燒香，只要生前天天念阿彌陀佛，當你死去之時，阿彌陀佛就會帶領眾聖賢出現在你面前，並且帶領你到西方極樂世界去。這確實使大家高興了。

後來大家覺得，天天念阿彌陀佛，太辛苦了。於是，人們又問阿彌陀佛，有沒有更方便、省事的方法？

阿彌陀佛回答說，有。如果你不喜歡天天誦念阿彌陀佛，只要念七天阿彌陀佛，死後阿彌陀佛就率領諸神出現在你的面前，並且帶領你到西方極樂世界去。這確實使大家更高興了。念七天阿彌陀佛比念一輩子阿彌陀佛簡單得多了。

後來大家覺得，要念七天阿彌陀佛，還是太辛苦了。於是，又去問阿彌陀佛，有沒有更方便、更省事的方法呢？阿彌陀佛心慈面軟，有求必應。他回答說，有。如果你不願意念七天阿彌陀佛，那麼，當你遇到危難時念一念就可以了。只要你一念阿彌陀佛，阿彌陀佛立即就出現在你的面前，就可以按照你的意志，逢凶化吉。你死後，阿彌陀佛就率領眾神去接你到西方極樂世界。這是多麼輕鬆的一件事情啊！所以，阿彌陀佛格外受到人們的歡迎。

在當時，人們用一切手段——銅鑄、泥塑、石刻、刺繡來製作阿彌陀佛的像，不論僧俗，都經常念道：「阿彌陀佛。」可謂「家家阿彌陀，戶戶觀世音」。白居易晚年，身患諸種病症，備受熬煎，便開始信奉佛教。看佛經吧，眼睛看不見。到廟裡燒香吧，又走不了道。怎麼辦呢？就是口念阿彌陀。甚至不寫詩，也要念阿彌陀佛。他曾寫道：「餘年七十一，不復事吟哦。看經費眼力，作福畏奔波。何以度心眼？一句阿彌陀。行也阿彌陀，坐也阿彌陀。縱饒忙似箭，不離阿彌陀。……達人應笑我，多卻阿彌陀。達又作什麼？不達又如何？普願法界眾，同念阿彌陀！」

直到今天，有人還把阿彌陀佛作為逢凶化吉的口頭禪。

遊春圖

五、青綠山水畫的發展

中國山水畫按照表現手法和審美情趣，一般可以劃分為兩種：一是青綠山水畫；一是水墨山水畫。所謂青綠山水畫，是用石青、石綠等礦物色為主，鋪設於畫面的山水畫。

青綠山水在描繪山石等景物時，注重以線勾勒物體的外形、輪廓，然後再用石青、石綠等重彩色渲染體積。畫面顯得細膩富麗。還有的畫家在作品中填以金色，看上去金碧輝煌，有著十分強烈的富麗堂皇的裝飾味道，所以有人把它叫做「金碧山水」。青綠山水畫著重表現山水的秀美壯麗，因此，它更能夠適合宮廷的審美需求。

1. 青綠山水畫的初創：

展子虔的〈遊春圖〉是青綠山水畫初創時期的重要繪畫作品。展子虔（約五三一—六〇四年前後），渤海（今山東陽信縣）人。在隋為朝散大夫，帳內都督。〈遊春圖〉表現了士人縱情山水、歡快遊樂的場景。在一條通向深山密林的堤岸上，有人騎馬揚鞭，滿心歡暢；有一匹馬走近朱欄小橋，畏縮不前；有兩人在

岸上觀景，怡然自得；湖心蕩著一葉彩舟，上面坐著三個女子，中間穿紅衣者，姿態優閒地欣賞春光。

這幅作品，在中國山水畫的歷史上具有重要意義。它是中國山水畫形成過程中的一大飛躍，表現在：

第一，縱深空間來看，山勢蜿蜒，層次清楚，前大後小，正如《宣和畫譜》所說，展子虔「寫江山遠近之勢尤工，故咫尺有千里趣」。取得了「遠近山川，咫尺千里」的藝術效果，正如《宣和畫譜》所說，展子虔「寫江山遠近之

第二，從水面來看，一葉小舟，蕩漾水中，那寬闊的水面，可容船隻數百，絕無「水不容泛」之感。

第三，山路上有很多人，四人乘馬，二人步行，還有紅衣白裙女子依門而望，山是空曠的，人與山的比例適當，絕無「人大於山」之感。

第四，遠近的樹，穿插變化，疏密有致，有直有彎，與「伸臂布指」有很大的改善。但是，應當說，改變得不夠徹底，那一堆一堆的樹冠，依然不夠真實。

這幅作品受到歷代畫家的高度評價。宋代黃庭堅稱讚展子虔的畫：

人間猶有展生筆，事物蒼茫煙景寒。
常恐花飛蝴蝶散，明窗一日百回看。

意思是說，展子虔的畫，表現了茫茫煙景山水，一片春光。那蝴蝶像真的一樣在翻飛，那花朵像真的一樣在開放。我真怕蝴蝶飛走了，花瓣也被風吹散了，只好一天好多次來看畫，看看是不是蝴蝶和花瓣都飛散了。

2. 青綠山水畫的兩次變化：

在山水畫的發展過程中，最重要的轉變有兩次。張彥遠在《歷代名畫記》中說：「山水之變，始於吳，成於二李。」這裡的「吳」，是指吳道子，「二李」，是指李思訓、李昭道。這句話的字面意思是說，山水畫的轉變自吳道子開始，最後由李思訓、李昭道完成。可是這樣的解釋顯然不符合歷史事實，因為李思訓死在吳道子之前。歷史事實是，山水畫的變化確實是從吳道子開始的，後來李思訓從吳道子的手中接過了接力棒，但是

他沒有完成轉變就去世了。這時，李昭道又從李思訓手中接過了接力棒，最終完成了轉變。所以，山水畫的變化最後是由李昭道完成的。對於山水畫，李思訓、李昭道都做出了貢獻，所以張彥遠要說「成於二李」。對於這個變化過程，我們作一個簡單的論述。

先說從吳道子到李思訓的變化。

吳道子一生的最大藝術成就，是把釋道人物畫推向了發展的高峰。這一點，我們已經說過了。但是，吳道子對於山水畫也有獨特的貢獻。魏晉山水畫的缺陷，在吳道子手中有了劃時代的根本的改善。

吳道子青年時代曾經到過四川，巴山蜀水給了他深刻的印象，他的山水畫之所以能夠改善魏晉山水的缺陷，巴山蜀水的啟示起了重要的作用。張彥遠對吳道子的山水畫是非常推崇的，他說，青年時代的吳道子就能夠「自成一家」，「因寫蜀道山水，始創山水之體」。

吳道子的山水對魏晉山水作了根本的改善，表現在：

第一，給人以強烈的真實感。吳道子的山水畫作品，沒有留到今天，我們看不到吳道子山水作品的真實面貌，但《歷代名畫記》中說，吳道子「往往於佛寺畫壁，縱以怪石崩灘，若可捫酌」。

第二，形成了獨立的藝術風格。吳道子創造了筆簡意遠的「疏體」。蘇東坡曾見過吳道子的作畫，對他這種「疏體」近乎粗放的逸寫曾經有過這樣的描述：「道子實雄放，浩如海波翻，當其下手風雨快，筆所未到氣已吞。」

第三，改善了山水畫的表現方式。過去表現山水，多採用「春蠶吐絲」式的細勻的、沒有變化的線描，這種傳統線條，格調高古，對於人物的表現有一定的優點，但對於表現山石、樹木，則有缺憾，而吳道子使線條產生了變化，畫出了勾、皴、擦、點，將山石、樹木的品質充分地表達出來。

總之，吳道子的繪畫風格豪放、氣勢磅礴，用筆變化多端，過去山水畫那種「鈿飾犀櫛」等等的缺陷，都被改變了。

張彥遠說，山水畫的變化，「始於吳」，這是千真萬確的，不容懷疑的。

在吳道子之後，對山水畫的變化產生了巨大影響的，最重要的是人物當屬李思訓。

李思訓（六五三—七一八），字建睍，或建景，是唐朝宗室的後裔。他在唐高宗李治的時代，以其二十多歲的年紀，就因才華橫溢，「累轉江都令」。但是，誰也想不到，這卻給他帶來了災難。

弘道元年（六八三）十二月，唐高宗李治去世，武則天為了稱帝，大肆迫害殘殺唐朝李族宗室，朝廷上下，人心惶惶，李族宗室，人人自危，朝不保夕。作為皇室宗親的李思訓，自然也是十分惶恐，為了保全身家性命，放棄了官位，潛匿民間。

十七年後，也就是唐中宗李顯的神龍元年（七○五），武則天去世。此時，已是五十四歲的李思訓才得以復出，任左羽林大將軍，所以人們稱李思訓為李大將軍。

李思訓對繪畫的最大貢獻就在於，他是青綠山水的繼承者、完善者和推進者。青綠山水在隋代大畫家展子虔的作品中就已經顯現萌芽了。之所以叫做「萌芽」，就是因為在展子虔的作品中，所謂青綠山水，只不過是作為人物背景出現，而非獨立的審美對象。

李思訓繼承並且發展了展子虔等前輩畫家的優秀繪畫技法，從傳統起步，將青綠山水畫推向前進，最突出的是他開始把青綠山水作為獨立的審美對象來處理。這是一個劃時代的進步。李思訓的山水畫，多是畫雲霞縹緲，峰巒遮掩。在清幽的山水之間又有嚴整精巧的亭台樓閣，畫棟雕欄，真算得上是可遊可居的仙境。在用筆上，線條勻細勁挺，似春蠶吐絲；設色上，富麗堂皇，金碧輝映，一派富麗、尊貴、豪華的氣派。「以工巧富麗、精細雅致見長」，這是人們對李思訓山水畫風格的定位。

李思訓是如何推進了吳道子的山水藝術呢？有這樣一個故事：

唐明皇天寶年間，一天玄宗突然很想念蜀道嘉陵江風景。於是派吳道子前去嘉陵江寫生作畫，吳道子在嘉陵江暢遊飽覽多天後回到長安。玄宗召見他，問道：「你都畫了些什麼啊？」吳道子答道：「臣並沒有畫寫生稿本，嘉陵江山水都已記在心中了。」唐玄宗聽了之後，就命令吳道子在大同殿圖寫嘉陵山水。吳道子胸有成竹，信筆揮灑，圖寫三百里嘉陵山水，一日而成。

當時，李思訓畫山水也是聲名遠播。玄宗又召見李思訓，讓他也去大同殿圖寫嘉陵山水。李思訓花了幾個月的時間完成了這幅作品。玄宗高興地評價說：「李思訓數月之功，吳道子一日之跡，皆極其妙也。」

不過這個膾炙人口的傳說卻有悖真實。李思訓死於開元四年（七一六），唐明皇天寶年間，吳道子在大同殿畫嘉陵山水的時候，李思訓已死二十多年了，他怎麼可能再與吳道子同殿作畫呢？

這個故事雖然是杜撰的，但不是沒有意義的。從故事描述中我們可以了解到，吳道子的山水畫風格是簡筆意遠的「疏體」，而李思訓的藝術風格是「精巧細密」的「密體」，其藝術風格精巧瑰麗，工細典雅，富麗堂皇。吳道子的山水偏向寫意，李思訓的山水偏向寫實。這就足以說明了李思訓對吳道子山水畫的推進。

李思訓的〈江帆樓閣圖〉，構圖闊遠，站在江岸，但覺煙波浩渺，心曠神怡。畫家用細筆描繪出魚鱗一樣的層層波浪，水面泛著幾隻小舟，飄蕩在江中。近處可以看到，高松蒼勁，樹木成蔭，山石突兀，屋舍隱現。在山旁樹下，有樓閣亭台，其中有一人獨坐，或在賞景或在讀書。岸邊有二人，好像是站在那裡，觀看這美好的景致，又像是在依依惜別。畫面右下方，有四人身著唐裝，其中一人騎馬，大約是遊春的主人，其餘為僕從，或在前引路，或挑擔隨後。左下角有老樹兩株，盤條錯節，枝杈交聳，狀若屈鐵。

這幅作品與魏晉時期的作品相比，細飾犀櫛，水不容泛，人比山大，伸臂布指等等的缺陷，已經完全一掃而光。實現了山水畫發展過程中的重大飛躍。李思訓的青綠山水還有一幅〈長江絕島圖〉，但今天已經無法看到。

蘇軾曾欣賞過這幅作品，並且寫了一首詩，來表現自己的感受。蘇軾在《李思訓畫長江絕島圖》這首詩中寫道：

山蒼蒼，江茫茫，大孤小孤江中央。
崖崩路絕猿鳥去，惟有喬木參天長。
客舟何處來？棹歌中流聲抑揚。
沙平風軟望不到，孤山久與船低昂。
峨峨兩煙鬟，曉鏡開新裝。

江帆樓閣圖

舟中賈客莫漫狂，小姑前年嫁彭郎。

我們從蘇軾的評論中可以想像到李思訓的原作是多麼感人。詩中所說的「大孤小孤」，是指兩座山。「大孤」是指「大孤山」，在今江西九江市鄱陽湖中，四面洪濤，孤峰挺峙。小孤山在今江西彭澤縣北、安徽宿松縣東南的大江中，屹立中流，兩山遙遙相對。大孤、小孤兩座山非常險峻，喬木森然。在畫面上，有一條小舟，人們似乎能夠聽到划槳的人的悠揚歌聲。詩人好像坐在了小舟之中，那小舟隨著波浪在起伏。詩人依靠想像，把大孤、小孤兩座山擬人化了，變成了大姑、小姑兩個人，寬闊的江面就像兩個女子梳妝的鏡子。那是多麼美麗啊！舟中的客人不要想入非非啊，小姑前年已經嫁給彭郎了。在兩座山的附近有一個彭浪磯，民間把「彭浪」叫做「彭郎」。

繪畫是靜止的、無聲的，只有最高明的繪畫才能夠使人感到畫面的運動和有聲。李思訓的《長江絕島圖》就是這樣一幅優秀的山水畫。

我們再說從李思訓到李昭道的變化。

李思訓被人們尊稱為「大李將軍」，因為李思訓曾經做過武衛將軍。他的兒子李昭道繼承父業，在山水畫方面也取得了十分輝煌的成就。於是後人乾脆尊稱他為「小李將軍」。其實李昭道本人並沒有做過將軍。他曾經做過太原府倉曹，直集賢院，官職只到中書舍人。後人尊稱他為「小李將軍」，是出於對李昭道繪畫藝術的肯定，也是出於對李氏丹青門第的敬慕。

在李昭道面前有兩位偉大的山水畫家，一位是其父親李思訓，另一位是「畫聖」吳道子。李昭道的畫與這兩位偉大的山水畫家有著什麼樣的關係呢？

李昭道自幼學習父親的青綠山水，因為秉承家學，所以他的很多山水畫作品，開始自然和父親李思訓比較相似。但是李昭道對李思訓的青綠山水，並不是亦步亦趨，他冷靜地看到，他父親的青綠山水雖然有巨大的進步，但仍有不足。在李昭道看來，他父親青綠山水的優點是工整豔麗，但豔麗過甚，就筆力氣勢不足。而

吳道子的山水畫的優點是有筆力氣勢充足，但韻味不足。

李昭道是一個優秀的山水畫家。他汲取了吳道子的「山水之體」，繼承了他的山水畫的豪縱氣勢，克服了韻味不足的缺點；同時又汲取了李思訓山水畫的工整豔麗，克服了筆力氣勢不足的缺點，從而開創出青綠山水的新局面。

李昭道之所以能夠做出傑出的貢獻，是災難培育了他的才智。

李昭道早期的繪畫作品，正如《唐朝名畫錄》中說，「筆力不及思訓。」因為那時候李昭道過著富貴的宮廷生活，他的思想感情與審美情趣，與李思訓絢麗工整的藝術風格是一致的，都是宮廷富貴生活的表現。後來發生了「安史之亂」，李昭道隨皇帝逃難到四川，用沉重惶恐的情感去觀察路上的窮山惡水，山是那樣高，路是那樣險，水是那樣急。哪裡有自己原來畫中所表現的富麗堂皇呢？這些經歷，使他改變了原有的藝術風格，如實地表現客觀真實的山水，這時李昭道就很自然地到表現的吳道子的山水畫中去汲取營養，學習並掌握了吳道子山水畫的筆力與氣勢，此時李昭道的山水畫的境界已完全超過了他的父親。張彥遠說，李昭道「變父之勢，妙又過之」。李昭道的山水畫改變了並且超過了李思訓的山水畫的「勢」，這裡說的「勢」，就是氣勢、筆力。

李昭道的青綠山水作品流傳至今的只有〈明皇幸蜀圖〉，「安史之亂」中李昭道隨唐玄宗入蜀，他應當看到聲勢浩大而又狼狽不堪的逃難隊伍，看到逃難路上荒蕪的土地，離鄉背井的人們，哭泣的嬰兒和空空如也的村鎮。但是，李昭道是宮廷官員，不能或不願意如實地表現戰亂中皇帝的狼狽，所以在這幅表現安史之亂唐明皇逃往四川避難的〈明皇幸蜀圖〉中，表現為聲勢浩大的帝王在春天的一次富有詩意的出行。畫家用重青綠設色，表現了濃郁的「春」的氣氛。

畫面描繪了一個生動而有趣的途中小憩的場面，在濃濃春意的籠罩下，山嶺崇峻，雲霧繚繞，棧道臨壑，山徑迂迴。一支龐大的帝王隊伍，在踏春以後停留休息，唐玄宗和嬪妃、侍臣等許多貴人，他們本該成為畫面主體人物，卻壓縮在畫面的右下角上，作者有意把一群負管行李的侍從放在了畫面的中心位置，畫家這樣安排，反映出他內心的一種矛盾心情。一方面這次帝王皇族的逃難，在李昭道的心中，留下了刻骨銘心的恥辱，他想掩蓋、抹殺它。另一方面，他出於一個藝術家的良心，又想如實地表現、記錄它。正是這種矛盾的心情，

明皇幸蜀圖

使他小心翼翼地將唐明皇一行畫在了畫面上的一個偏僻的角落，似乎是不想被人看到昏庸皇帝的狼狽。

蘇東坡正確而深刻地理解了這幅作品表現的內容，他對此曾有過一段記述：「嘉陵山川，帝乘赤驃，起三駿，與諸王及嬪御十數騎，出飛仙嶺下，初見平陸，馬皆若驚，而帝馬見小橋作徘徊不進狀。」

我們看到，畫面右下角的小橋前面，那匹徘徊不進的駿馬上，穿著紅色衣服的人正是唐明皇。畫家雖然是將明皇等人畫在了偏僻的角落，但他似乎還在努力地將這一行人描繪成遊春的隊伍，而非逃難的隊伍。

關於這幅畫的收藏，也有一段很有趣的故事。

北宋徽宗宣和年間，內府急於搜尋李思訓、李昭道的繪畫作品，有人找到了這幅〈明皇幸蜀圖〉，但卻不敢進獻。因為這幅畫描繪的是帝王逃難，宮廷會認為這是不吉祥的，搜尋到這幅畫的人害怕將這幅畫進獻內府之後反而獲罪。

這幅畫後來歷經幾代，輾轉流入了清朝宮廷中，到了乾隆皇帝那裡。乾隆很喜好書畫，並且他在書畫方面的藝術修養也很深厚。這幅李昭道的傳世佳作是難得一見的珍品，乾隆皇帝非常喜歡。可是這題材所描寫的帝王逃難卻是犯忌諱的事情，於是乾隆乾脆在畫上題詩一首：

青綠關山迴，崎嶇道路長。

客人各結束，行李自周詳。

總為名和利，哪辭勞和忙。

年陳失姓氏，北宋近乎唐。

詩的大意是說，青綠色的叢山，春意濃濃，山中道路，崎嶇漫長。行旅的商人們正要途中歇息，行李也都安放妥當。這些商人們一生只為追逐名利，哪管他旅途勞頓，生活繁忙。年復一年，甚至都已經忘記了自己的姓氏，也更不清楚這是發生在什麼時代的故事，是北宋，還是唐朝呢？其實，對於商人們來說，北宋與唐朝沒有什麼區別。

對於乾隆來說，他不可能不了解這幅畫的背景，但卻偏偏題了一首毫不相干的詩在上面。這首詩妙就在妙在把描繪帝王逃難的繪畫，解釋成了描繪商旅的作品。由此一來，既能將這珍貴的畫作收藏身邊把玩觀賞，又避開了帝王逃難的忌諱，真可算是一舉兩得。

最後我們還要談談這幅作品所表現的山水。作品構圖雄奇，險峻的山嶺，盤曲的石徑，危架的棧道，雲繞的天際，林木森森，水流潺潺，其華麗的色彩，像李思訓，而遒勁的筆力，又像吳道子。充分體現了張彥遠所說的「變父之勢，妙又過之」，為青綠山水達到發展的高峰創造了條件。

六、宮廷人物畫的初創和成熟

人物畫有漫長的發展過程。在不同的年代，某個種類的人物畫會有所突出。人物畫有許多種類。從題材區分，包括道釋人物畫、歷史人物畫、戲劇人物畫、風俗人物畫、寫照人物畫（也叫肖像畫）等等；從作者身分區分，包括宮廷人物畫、文人人物畫、畫工人物畫等等；從繪畫風格區分，包括求真寫實的人物畫、簡筆人物畫等等；從作用區分，包括巫術人物畫、勸善戒惡人物畫、自娛人物畫等等。

吳道子使道釋人物畫攀上了發展的頂峰，在他之後道釋人物畫雖然綿延不斷，但總的說來，已經走上了衰敗的道路。當道釋人物畫衰敗之後，更加輝煌的宮廷人物畫逐漸走上發展的頂峰。

所謂宮廷人物畫，是指由宮廷畫師所創作的人物畫。宮廷人物畫的作者是宮廷畫師，其作用是為宮廷服務，歌頌宮廷，繪畫風格是求真寫實。

東晉顧愷之的〈列女仁智圖〉、〈女史箴圖〉以及唐代閻立本的〈步輦圖〉，可以看作是宮廷人物畫的初創。因為這些作品對宮廷人物的表現還處於幼稚階段，第一，畫面對人物的表現，不是按照真實的樣子去表現。例如皇帝比臣子大，男人比女人大，主人比僕人大等等；第二，畫面只有孤立的人物，沒有背景（〈洛神賦圖〉雖然有人物活動的背景描寫，但〈洛神賦圖〉只是傳說中的顧愷之的作品，未必是真正的顧愷之的作品），還不會用背景來表現人物的思想感情和性格特徵，不能夠做到寓情於

景；第三，沒有複雜的、連續的故事情節，只能夠表現孤立的故事片段。

在宮廷人物畫的發展過程，隋唐時代出現了一大批優秀的宮廷畫家，最卓越的有展子虔、閻立本、李思訓、李昭道、張萱和周昉，其中唐代的張萱和周昉，在中國繪畫史上具有重要的地位，因為他們是宮廷人物畫的開創者。

張萱與周昉對人物畫的發展產生了重大的影響。如果沒有張萱與周昉的藝術探索，也就沒有而後的顧閎中與張擇端的人物畫。另外隨著藝術題材的轉變，藝術風格也出現了相應的轉變，閻立本、吳道子所表現的人物剛勁雄健，像北方大漢。而張萱、周昉所表現的人物柔美華麗，似江南美女，所以後人也把張萱與周昉筆下的人物叫做「綺羅人物」。

張萱與周昉對人物畫的最大貢獻在於繪畫題材的轉變。在他們以前，閻立本畫帝王將相，吳道子畫神仙鬼怪，而張萱與周昉則開畫現實生活中人物之先河，他們主要描繪的是宮廷婦女，這種藝術題材的轉變對後世產生了重大的影響。如果沒有張萱與周昉的藝術探索，也就沒有而後的顧閎中與張擇端的人物畫。另外隨著藝術題材的轉變，使得後來的藝術家把目光轉向了更廣大的現實生活。下面我們介紹這個時代一些重要的畫家和他們的作品。

1. 閻立本的〈步輦圖〉：

閻立本，雍州萬年（今陝西臨潼）人，他是初唐最重要的畫家之一。他與哥哥閻立德很早就追隨李世民，當李世民還是秦王時，他們就是秦王府中的幹練人才。後來，當李世民成為唐太宗時，閻立本就成為宮廷中的工部尚書，相當於建設部部長。到了唐高宗時，閻立本當上了刑部侍郎，最後當了右丞相。當時，有左右兩個丞相。左丞相叫姜恪，是屢立戰功的武將，右丞相閻立本，是最著名的畫家。閻立本作為畫家，大家是很佩服的；閻立本作為丞相，大家就不太佩服。人們說：「左相宣威沙漠，右相馳譽丹青。」多少有一些諷刺的意味。實在說，畫家當丞相，畢竟不大適當。

閻立本名聲大振，與皇帝的推崇、喜愛不無關係。閻立本曾畫了一幅〈宣王吉日圖〉，唐太宗親自給畫題了「越絕前世」四個字，意思是說，這幅作品比前代的任何作品都好。

閻立本因為對中國古代人物畫的巨大推動作用在美術史中占據很高的地位。閻立本的人物畫較之顧愷之的人物畫有質的飛躍，他的作品使繪畫擺脫了對文學的依附地位，能夠獨立地表現複雜的思想感情，使得人物畫有了巨大的發展。

〈步輦圖〉，描繪了唐貞觀十五年唐太宗把文成公主嫁給吐蕃王松贊干布，松贊干布派使者祿東贊迎娶文成公主的故事，這本來就是一個有複雜內容的故事，而對這個故事的藝術表現更是複雜的。輦，是車，但是這個車沒有轂轆，形似桌案，下面有四條腿，前後各有一對把手，由四個人抬著，坐在上面的是唐太宗。在唐太宗李世民的身邊有九個宮女，手執華蓋、長扇，簇擁而立。對面有三個人，中間的是祿東贊，他是吐蕃松贊干布派來迎娶文成公主的使者，祿東贊的前面穿紅袍、留虯髯者是唐朝的典禮官，祿東贊身後站立者是他的侍從官。

唐太宗這位「英明人主」身著紅色便裝，雍容大度，面目和善，目光深邃，表情莊重，體魄魁偉。豐滿的臉龐，長長的耳朵，細長的鬍鬚，都顯示出「帝王之相」。

所有這些人物，每一個人都有自己的思想感情，藝術家沒有靠任何文字說明，而是用繪畫形象表現了這個複雜的故事以及每個人的思想感情，與顧愷之時代相比確實體現了人物繪畫的巨大進步。

閻立本還有一個重要的作品〈歷代帝王圖〉，無論在思

步輦圖

想上還是在藝術上都有極大的價值。從思想上來說，他通過不同的帝王形象，為統治者提供借鑑，強調了藝術的道德教育作用。〈歷代帝王圖〉描繪了從西漢到隋的十三個皇帝。每個帝王獨立成一組，一般有兩名侍者，其中陳後主只有一名侍者，而陳宣帝則有十名侍者。構圖有兩種形式，一種是立像，侍者在旁邊。另一種是坐像，侍者穿插左右。這些皇帝都具有王者風度，因而高大，而侍者相對矮小，與皇帝不成比例，這是當時中國繪畫常用的表現手法，不是按照人物的實際狀況去描繪人物，而是按照人物的重要程度去描繪人物。君王大些，臣子小些；主人大些，僕人小些；男人大些，女人小些。每一個像都有題名，按照畫面的順序和作者的題名，計有〈漢昭帝劉弗陵〉、〈光武帝劉秀〉、〈蜀主劉備〉、〈吳主孫權〉、〈魏文帝曹丕〉、〈晉武帝司馬炎〉、〈北周武帝宇文邕〉、〈陳文帝陳蒨〉、〈陳廢帝伯宗〉、〈陳宣帝陳頊〉、〈陳後主叔寶〉、〈隋文帝楊堅〉、〈隋煬帝楊廣〉。我們來欣賞其中一幅具有代表性的作品。

蜀主劉備

〈蜀主劉備〉，劉備是蜀國的開國皇帝。他終生忙碌，但是他的謀略不如曹操，他的才智不如孫權，所以他的國勢較弱。畫中的劉備，面容憂鬱，緊鎖眉頭，身體疲憊，口微微張開，好像有許多心事，不知如何說起，更不知對誰言說。

2. 張萱《虢國夫人遊春圖》：

張萱，京兆（今陝西西安）人。生平事蹟不詳，做過史館的畫職，擅長畫宮廷貴族婦女，是人物畫發展史上有特殊貢獻的畫家。在宗教人物畫發展高峰的唐朝，他以極大的熱情注重現實生活人物的表

號國夫人遊春圖

現。在他之前，雖然也有人創作過現實生活的人物畫，但是沒有形成風氣，只能夠算作風俗人物畫的萌芽，所以張萱可以視為現實生活人物畫的開創者。其作品真跡沒有流傳下來，〈搗練圖〉和〈虢國夫人遊春圖〉均為後人臨摹的作品。

這幅〈虢國夫人遊春圖〉畫面的右上有「天水摹」字樣，天水，是趙姓的郡望，這裡是指趙佶，也有人認為這不是趙佶本人摹寫，而是由當時翰林圖畫院某高手代筆。

畫面表現了楊貴妃的姊妹虢國夫人和秦國夫人在宮女的簇擁下遊春的場面。楊家姊妹深得唐玄宗的恩寵，以貌美和奢侈，傾動朝野。據史書記載，楊貴妃有姊三人，才貌出眾，深得唐玄宗之寵愛。每年十月，唐玄宗幸華清宮，楊國忠姊妹五家扈從，每家一隊，著一色衣。沿途香氣漂浮，奢侈豪華，令人目瞪口呆。

傳說虢國夫人在楊氏姊妹中，自認為美貌無比，尤為驕縱。唐朝詩人張祜寫了一首詩表現三姊虢國夫人的氣勢貌美。

虢國夫人承主恩，平明騎馬入宮門。
卻嫌脂粉污顏色，淡掃蛾眉朝至尊。

〈虢國夫人遊春圖〉真實地反映了這一歷史事實。

在畫面上有八馬九人，錯落有致，前鬆後緊。最前面一騎是領道的女官，騎淺黃色駿馬，女扮男裝，戴烏紗帽，著青色窄袖圓領衫。女扮男裝是當時一種風俗。領道官身後是兩個宮女，稍前者著女裝，騎菊花青馬，

頭梳髮髻，身穿胭脂紅窄袖衫，下襯紅白花錦裙。稍後者著男裝，乘黑色駿馬，穿淺白色圓領窄袖衫。在她們的後面，就是這幅畫的中心人物，虢國夫人與秦國夫人。她們二人都乘淺黃色駿馬，手持轡繩，頭梳「墮馬髻」。畫面近處的是虢國夫人，身穿淺青色窄袖上衣，下穿金團花胭脂色大裙，在裙子下面，微露繡鞋。儀態端莊，悠然自若，氣質高貴。正如杜甫在〈麗人行〉中所說，「態濃意遠淑且真，機理細膩骨肉勻。」畫面遠處的是秦國夫人，紫衣淡裙，面向虢國夫人，述說著什麼。畫面最後，並列三騎，居中的是保母，一手執轡，一手護著鞍前的幼兒，眉宇間流露出小心謹慎的神情。保母右側騎馬侍從著保母，好像在為她擔心。保母左邊的騎馬侍從，著女裝，穿紫色衣，騎棗紅馬。

畫面沒有人物活動的背景，沒有花紅柳綠，鳥語花香，通過人物的衣著和表情，使人們想像到春天的花紅柳綠，鳥語花香，從而點出「遊春」的主題。這幅作品對於虢國夫人與秦國夫人既不是嘲諷，也不是歌頌，是一幅客觀反映現實風俗的人物畫。

3. 周昉的〈簪花仕女圖〉：

周昉，生卒年月不詳。字景玄，京兆人，他學習張萱的人物畫，畫史將他與張萱相提並論。

這幅畫作表現了宮廷貴婦的閒適生活。她們蛾眉高髻，紗衫長裙，舉步緩慢，優閒自得。作品畫面由右至左，由四段組成，表現了仕女遊春的四個典型的場景，每段的人物不盡相同，但又有聯繫。

第一段，戲犬。一個貴婦，體態豐腴，肌膚白嫩，髮髻高盤，頭上戴

簪花仕女圖（局部）

一朵牡丹花，兩撇濃眉，一雙細眼，胸頸半祖。她的精神倦懶庸怠，手拿杆頭紅穗在逗著一條小犬，那小犬十分可愛，隨著貴婦的挑逗奔跳。

第二段，漫步。小狗對面有一個貴婦，正在漫步。

第三段，賞花。前面一個貴婦，眉眼細小，手裡拿著一朵鮮花，很專注地觀賞，似乎沉浸在對花香的體味中，也似乎表現出對春光的留戀。在她的身後，有一個侍女舉著團扇，隨其前行。這個侍女比主要人物小許多，比例不合。這不是由透視關係所決定的，而是她們的身分地位所決定的。主人要高大些，侍女要小一些。

第四段，采蝶。一個貴婦，面對著一株盛開的辛夷花，手中抓住一隻彩蝶。在她的身後，有一個小一些的侍女。還有那條可愛的小犬，好像從畫面的右側跑到畫面的左側。忽然，一隻仙鶴，不知從何處飛來，好像剛剛落地。整個畫面，每一節都是獨立的精采篇章，但同時又流動多姿，典雅含蓄，首尾呼應，渾然整體。

《宣和畫譜》高度評價周昉的仕女圖，說周昉「傳寫婦女，則為古今之冠。其稱譽流播，往往見於名士詩篇文字中。……世謂昉畫婦女，多為豐厚態度者，亦是一蔽。此無它，昉貴遊子弟，多見貴而美者，故豐厚為體。而又關中婦人，纖弱者為少，至其意濃態遠，宜覽者得之也。」

七、水墨山水畫和文人畫的初創

1. 王維的生平：

王維的詩寫得很好，被人們稱為「詩佛」，與詩仙李白、詩聖杜甫齊名。王維的畫也很好，在中國繪畫史上有崇高的地位，他是水墨山水的開山鼻祖。王維把「維摩詰」三個字分開，名「維」，字「摩詰」。

王維，字摩詰，太原祁州（今山西祁縣）人。從王維的名字就可以看出他篤信佛教。在中國士大夫階級中，最喜歡的佛教人物就是維摩詰。王維二十一歲中進士。因為他有音樂才華，便被任命為太樂丞，這是一個在祭饗時管音樂的小官。後因伶

人擅自表演專供皇帝欣賞的黃獅舞受到牽連，被貶為濟州（今山東長清縣）司庫參軍。

開元二十七年，王維回京，在京中供職，後來升為五品庫部郎中，掌管兵器儀仗。又轉任吏部郎中，負責官員人事。雖然仕途順利，但已經學禪的王維淡泊名利，清心寡欲，不熱中於權勢，一切順其自然，寄情山水，過著半官半隱的生活。先是在終南山半隱，後來又在終南山下藍田輞川半隱。或「彈琴賦詩，傲嘯終日」，或修道念佛，返璞歸真，與自然融為一體。

五十六歲時安祿山發動的叛亂，王維成了叛軍的俘虜。

王維被俘後，究其本心來說，願意當忠臣，不願意歸附叛軍，但他又無法抵抗安祿山的脅迫，不能以死抗爭。他曾寫下「百官何日再朝天」詩句，表明了自己的政治態度，這句詩在以後肅宗平定叛亂後救過王維的性命。

王維的晚年，孤寂而痛苦。「雀噪荒村，雞鳴空館，還復幽獨，重欷累歎。」也許這時唯有繪畫才能夠略減輕心中的哀愁。他寫道：「老來懶賦詩，唯有老相隨。宿世謬詞客，前身應畫師。」

但是生活不是以王維的意志為轉移。就在王維優哉游哉之時，社會生活掀起了狂濤巨浪。這就是王維五十六歲時安祿山發動的叛亂，王維成了叛軍的俘虜。

2.水墨山水畫的初創：

水墨山水畫是王維的創造。

王維的水墨山水畫存世作品，多為後世人的仿作。有〈江干雪霽圖〉、〈長江積雪圖〉等。他的山水畫，沒有群山大壑、激流險灘，而是水平山秀，渡水漁莊。就像一個人，平平靜靜地坐在岸邊，望著淡淡的遠山，靜靜的近水，沒有煩惱，沒有憤怒，沒有哀愁，沒有追求，沒有歡欣。

對於王維山水畫的平遠構圖，我們想不出巧妙的詞句去描述它。最好的描述，大概就是王維自己的詩句了。比如「渡頭餘落日，墟里上孤煙」，「湖上一回首，青山卷白雲」，「山下孤煙遠村，天邊獨樹高原」，讀著他的詩句，好像看到了一幅迷人的畫。看到他的畫，又好像在品著一首韻味無窮的詩。

王維為什麼能夠創造水墨山水畫呢？這與王維意識中深層次的宗教信仰有密切關係。

江干雪霽圖

長江積雪圖

先看道家對他的影響。

王維自己說「中歲頗好道」。道家崇尚自然，追求樸素，反對五彩繽紛的豪華。莊子說：「樸素而天下

莫能與之爭美。」「故素也者，謂其無所與雜也。」去掉五色，代之以墨，與道家的美學觀相合。張彥遠說：

「運墨而五色具」，「墨色如兼五彩」。

王維用黑白去表現山水，表現出了山水最深層次的奧秘。他說：「夫畫道之中，水墨為最上。肇自然之

性，成造化之功。」水墨山水畫，「筆墨婉麗，氣韻高清」，不貴五彩，唯重抒情，是比青綠山水畫更高級、

更深奧、更幽遠的山水畫。

其次，佛家對他的影響。

佛教認為，在物與心的關係上，起決定作用的是心。如果心能夠擺脫客觀事物的影響，心離諸境，心就自

由了，就不受客觀事物的羈絆。

因此，王維在其繪畫作品中，無拘無束地用黑白兩色來表現五顏六色的斑斕世界。

最後，儒家對他的影響。

儒家主張陰陽，認為天地之間的萬事萬物都由「陰陽」所生，而「黑白」則是陰陽的表現。

綜上所述，正是在佛、道、儒家的共同影響下，王維創造了水墨山水畫。

3.文人畫的初創：

文人畫是中國美術史上一個重要的、影響深遠的畫種，從元代開始，取代了院體畫的主流地位，成為繪畫

的主流。王維就是文人畫的始祖。

文人畫的本質特徵有三條，一是自娛，二是作畫不求形似，三是詩書畫的統一。「自娛」這兩個字，王維

沒有提出，但他通過其繪畫創作告訴了人們，有一種有別於宮廷繪畫和畫工畫的作品的存在。它的創作目的不

是為了別人，而是為了自己，也就是為了藝術家的「自娛」。

王維作畫的目的何在呢？首先，繪畫不是為了政治上的騰達。他雖然官至尚書右丞，但四十歲時，就處於

半官半隱的狀態，身在魏闕，心隱山林，「晚年唯好靜，萬事不關心」正是他生活的真實寫照。其次，繪畫更不是為了求得經濟上的富有。究其一生，甘守貧困，沒有經濟上的欲求，朋友來看他，只見「雀噪荒村，雞鳴空館」。

那麼，王維究竟為什麼要繪畫呢？就是為了喜歡。他有一首詩，「老來懶賦詩，惟有老相隨。宿世謬詞客，前身應畫師。不能捨餘習，偶被世人知。名字本皆是，此心還不知。」王維喜歡作畫寫詩，因為前生就是詩人、畫師，前生的喜好，今生也無法捨棄。所以詩人、畫家的名字才偶然被人知道，其實，這些名字他根本就沒有放在心上。

以上內容有力地證明王維作畫的目的純為「自娛」而已，別無他圖。

關於王維作品不求形似的特點，我們可以通過〈袁安臥雪圖〉見出。在王維的人物畫中，最有趣的當屬〈袁安臥雪圖〉。今天我們雖然看不到這幅作品，但是北宋沈括《夢溪筆談》中曾經記述過這幅作品，因他家中收藏有王維的〈袁安臥雪圖〉。袁安，後漢汝陽人。年輕時曾住洛陽，家中貧困。有一年下大雪，洛陽縣令巡視，到了袁安門前，看見沒有腳印，就叫人進去查看，發現袁安躺在床上，沒有飯吃，縣令問他為什麼不求人幫助，袁安說，下大雪人洛陽縣令深受感動，舉薦他為孝廉。後來，袁安當了大官。王維在這幅畫上表現的正是大雪天洛陽縣令去看望袁安的情節。這本來沒有什麼奇怪的。但是，王維在這幅畫上，在漫天大雪中，畫了一棵翠綠的芭蕉。

大家知道雪與芭蕉是不相容的，北方，有大雪而無芭蕉；南方，有芭蕉而無大雪。所謂「雪中芭蕉」，在生活中是沒有的。

這幅畫作引起了很多爭議。有人說：「雪裡芭蕉失寒暑」，意指繪畫中出現雪裡芭蕉，是由於畫家沒有對寒暑做出正確的表現，雪裡芭蕉表現的是夏天還是冬天呢？宋人朱翌則說，有人反對雪裡芭蕉，實在是少見多怪。南方嶺南，在大雪之時，「芭蕉自若」。清人邵梅

（明）徐渭　芭蕉梅花圖

臣也說，客居沅州時，親眼所見，雪裡芭蕉，「鮮翠如四五月」。

有人對此又提出反駁，說袁安臥雪係在洛陽，不在嶺南，不在沅州，誰見過洛陽大雪中的芭蕉呢？

張彥遠說：「王維畫物，多不問四時，如畫花往往以桃、杏、芙蓉、蓮花同畫一景。」他也注意到王維作畫時這種隨興而為的做法。

沈括在《夢溪筆談》說，「雪中芭蕉，此乃得心應手，意到便成，故造理入神，迥得天意，此難可與俗人論也。」意思是說，藝術不是與客觀事物的完全一致的摹寫，而要「造理入神」，就是要創造一個道理，表現人的情感。這個道理，一般俗人是不懂的。王維要造什麼「理」呢？雪是白的，焦是青的。就是要表現袁安的「清白」的靈魂。

這個雪中芭蕉的例子說明，王維繪畫作品追求的是不求形似。王維的雪中芭蕉，我們雖然看不見了。但明代的大畫家徐渭的〈芭蕉梅花圖〉，卻把夏天的芭蕉與冬天的梅花畫在一幅畫中，並且題詞道：「芭蕉伴梅花，此是王維畫。」

王維寫詩，與其他人的詩不同，他是以畫家的眼睛來觀察自然的，所以對自然有新的感受。王維的畫，與其他人的畫不同，他是以詩人的眼睛來觀察自然的，因而對自然有新的感受。所以，如果要用一句話概括王維詩的最重要的特點，那就是蘇東坡所說的，「詩中有畫，畫中有詩」。

王維的許多詩句就像一幅色彩斑斕的畫。如果青年朋友們體會不深，我們來看看《紅樓夢》中的香菱是怎麼體會王維詩的。

《紅樓夢》第四十八回中，林黛玉給香菱講解王維的詩，香菱給林黛玉彙報自己學習王維詩的體會。香菱說：詩的好處，有口裡說不出來的意思，想去卻是逼真的。有似乎無理的，想去竟是有理有情的。比如，「大漠孤煙直，長河落日圓」，想來煙如何直？日自然是圓的，這「直」字似無理，「圓」字似太俗。合上書一想，倒像是見了這景的。若說再找兩個字換這兩個字，竟再找不出兩個字來。再還有「日落江湖白，潮來天地青」，這「白」「青」兩個字，也似無理。想來，必得這兩個字才形容得盡，念在嘴裡，倒像有幾千斤重的一個橄欖。還有「渡頭餘落日，墟裡上孤煙」，這「餘」字和「上」字，難為他怎麼想來！我們那年上京來，那日下晚便挽住船，岸上又沒有人，只有幾棵樹，遠遠地幾家人家做晚飯，那個煙竟是碧青連雲。誰知我昨日晚上讀了這兩句，到像是又到了那個地方去了。

王維的詩，正像香菱所講的，在人們的眼前，描繪出一幅畫，不僅有迷人的風景，而且有斑斕的色彩，甚至還有悅耳的聲音。當然，在王維身上，詩書畫的統一，就體現在他既是偉大的畫家，又是偉大的詩人，還是偉大的書法家。這樣的統一，對於繪畫作品而言，還是外在的，是初步的。如何在繪畫作品上體現出詩書畫的統一，還有待於後人的努力。

基於上述三點，我們說，王維是文人畫的鼻祖。

放眼中國美術發展的整個歷程，王維是一個劃時代的、有深遠影響的偉大畫家。

第一，王維在院體畫之外，創造了文人畫。從此，繪畫沿著兩條路線發展：一條是宮廷繪畫沿著「求真寫實」的道路前進；另外一條是文人畫沿著「不求相似」的道路前進。在唐朝，繪畫的主流是院體畫，而不是文人畫。文人畫還是幼小的，但是，它有宏大的發展前途，到了元朝，文人畫將取代院體畫，成為繪畫的主流。

這是後話。

第二，王維在青綠山水畫之外，創造了水墨山水畫。雖然，在唐朝，山水畫的主流是青綠山水畫，而不是

水墨山水畫。這時的水墨山水畫的技法還是幼稚的，但是，它有宏大的發展前途。以後，到了元朝，水墨山水畫將取代青綠山水畫，成為山水畫發展的主流。這是後話。

第三，王維是第一個從失意的官僚隊伍中分裂出來的文人畫畫家。繪畫對於他來說，是業餘的，而不是專業的，繪畫的技法還是幼稚的。這時，畫家隊伍的主流，是宮廷畫師，而不是文人畫家。文人畫家的隊伍還是幼小的，但是，他們有宏大的發展前途。到了元朝，大量的、沒有能夠進入官僚隊伍的畫家進入了文人畫家的隊伍。繪畫對於他們來說，是專業的，而不是業餘的，繪畫的技法是純熟的。這時，畫家的隊伍的主流，是文人畫家，而不是宮廷畫師。這是後話。

宮廷人物畫發展的高峰和
水墨山水畫的發展
——五代十國美術

一、五代十國的社會狀況

「安史之亂」之後，藩鎮割據的局面進一步擴大，以致形成了「五代十國」，這是中國繼魏晉南北朝之後，又一次陷入分裂混亂的時期。

所謂「五代」，就是在北方出現五個朝代，它們是後梁、後唐、後晉、後漢、後周，史稱五代。所謂「十國」，就是在北方出現五代的同時，在南方和河東地區，先後出現了十幾個割據政權，主要有吳、前蜀、後蜀、南唐、閩、楚、北漢、南漢、南平、吳越等十國。

唐朝，創造了一百二十年的「河清海晏」、「物殷俗阜」的「古昔未有」的繁榮。到了天寶十三年，「漁陽鼙鼓動地來」，爆發了「安史之亂」。轉瞬之間，席捲了大半個中國，使一個繁華社會，頓時變成「積屍如山」、「煙火斷絕」的廢墟。內亂正急，外患又起。內亂外患，使唐王朝危如累卵。

「安史之亂」雖然勉強平定，但唐王朝的國力消耗殆盡。朝廷如同虛設，政令不出都門。連年戰爭、災荒、瘟疫，把人民推向死亡的深淵。處在水深火熱、求生無路的人民，終於爆發了以黃巢為首的農民大起義。當黃巢起義被鎮壓之後，逐漸地釀成五代十國的混亂局面。這是遍及全國的混亂。北起朔漠，南至閩粵，東起東海，西到巴蜀，無處能夠置身於干戈擾攘、天災人禍之外。

這個時代，就像魏晉南北朝一樣，是一個黑暗和痛苦的時代。

這個時代，就像魏晉南北朝一樣，是藝術大發展的輝煌時代。

二、五代十國的美術特徵

所謂五代十國，只存在了短短五十三年。在歷史的長河中，那只是短暫的一瞬。但是對於中國美術的發展來說，卻是一個非常重要的時期。五代十國期間中國美術有了劃時代的變化。以前，宮廷人物畫占據著主導地

位，在五代十國時期，文人水墨山水畫一度占據著主導地位。以前，青綠山水畫占據著主導地位，在五代十國期間，水墨山水畫一度占據著主導地位。

產生這個歷史性的變化的原因是宮廷影響的衰落。

在唐天寶之前，宮廷的影響是強大的。宮廷強調繪畫的社會功能，特別是曹植對人物畫的勸善戒惡的功能作了經典性的表述之後，對宮廷人物畫的發展產生了巨大的推動力。藝術發展的主流是宮廷人物畫。唐代天寶之後，宮廷影響大大降低，皇帝自顧不暇，哪裡有興趣於繪畫呢？這時，擺脫了政治影響的高人逸士的文人水墨山水畫就走到了前台，並且逐漸成為繪畫發展的主流。

隱士的出現與增多。在唐末五代，戰亂紛爭，民不聊生。武夫當道，殺人如麻。文人雅士所看到的就是社會上各種勢力為了各自的利益而燒殺劫掠，「亂哄哄，你方唱罷我登場」，對老百姓「不問老幼皆殺之，血流盈城」。其中極其慘烈者當推九三六年唐河東節度使石敬瑭以割燕雲十六州為條件，勾結契丹，推翻後唐的戰爭，百姓受害尤甚。畫家對表現這些醜態，沒有任何興趣。畫家荊浩就大罵這些醜類：「嗜欲者，生之賊也。」在這樣的大背景下，人物畫就無可避免地衰敗了。文人高士隱居山林，臥青山，望白雲，寄情山水，開田數畝，耕而食之。山林成為他們的精神寄託，這樣水墨山水畫就興旺發達起來了。

總之，水墨山水畫與亂世結緣。每當天下大亂，山水畫就發展，這可算是山水畫發展的一條規律。

在五代十國時期，就全國範圍而言，戰爭頻繁，經濟凋敝。但是間或也出現和平與繁榮的局部。因此，藝術的發展也是不平衡的。在五代十國之中，南唐和西蜀，興修水利，鼓勵農桑，發展經濟，「與民休息」，因而都創造了許多優秀的藝術作品。在南唐，宮廷人物畫達到了發展的頂峰；在西蜀，工筆花鳥畫取得了長足的進步。

五代十國美術的重大事件有三：一是南唐宮廷人物畫的發展達到了高峰；二是西蜀工筆花鳥畫的長足進步；三是文人水墨山水畫獲得了巨大的發展。

三、宮廷人物畫發展的高峰

南唐處於長江下游，地廣人多，又有長江天險，儼然大國。多年獎勵農桑，興修水利，國富民強。於是，像唐朝一樣，開科取士，成為江南文化中心。中主李璟，後主李煜，一代詞人，熱愛丹青，恩寵畫士，將流散各地的畫家召集宮中，仿效西蜀翰林圖畫院，於大保元年成立翰林圖畫院。其中最著名的畫家有顧閎中、周文矩、董源等十餘人在畫院供職，表現宮廷生活，「極一時快樂之需」。其中不乏優秀的作品，但被世人公認的、最傑出的宮廷人物畫是顧閎中的〈韓熙載夜宴圖〉。

顧閎中是五代南唐的畫家。生平不詳，只知道他是南唐後主畫院的畫家。至於其作品，現在能夠知道的也僅有這幅〈韓熙載夜宴圖〉。這幅作品，具有極高的藝術價值，人稱「以孤幅壓五代」，意思就是說，五代藝術作品雖然很多，但最著名的藝術作品只有這幅。如果我們從藝術發展的歷史長河來看，這幅作品則標誌著宮廷人物畫發展的最高峰。

韓熙載是北方的貴族，年輕時聞名於京洛一帶，考中進士。後來由於戰亂，父親被殺，避難江南。他是一個博學之士，因為能詞善文，胸懷大志，才華橫溢受到南唐的重用。在南唐國力強盛之時，他力主北伐，一決雌雄。但南唐後主李煜，雖是一個天才的藝術家，留下過許多傳世的詞作，但卻是一個昏庸的不作為的皇帝，只願苟安。非但如此，李煜對北方人心懷猜忌，甚至無端殺害，內部黨派之爭激烈，這些都讓韓熙載很寒心，躲在家裡，縱情聲色，頹廢無為。有人密報韓熙載的所作所為，李煜就派畫家顧閎中到其家中一探究竟。顧閎中是一個「目識心記」的高手，他把在韓熙載家夜宴上看到的人和事，一一畫出，舉止神情，維妙維肖，生動地再現了當時官僚貴族享樂生活的真實場景，成為了千古不朽的名畫。

此時李煜有意任他為相，但韓熙載已經看透了李煜是一個扶不起來的天子，不願為相。於是就採取了逃避政策，躲在家裡，縱情聲色，頹廢無為。

〈韓熙載夜宴圖〉長卷，表現了一段時間內的不同場景，用屏風把相互間隔開，可以分作五段欣賞。

〈韓熙載夜宴圖〉：端聽琵琶

第一段，端聽琵琶。

夜宴開始了，賓客滿堂，一共有七男五女，十二人。宴會在內室中舉行，坐榻前的漆几上擺滿了酒菜鮮果，一個磁盤中有紅柿子，我們可以想像，時間大約在深秋時節。整個畫面，最值得注意的有四個人。畫面右側，韓熙載留著長長的鬍子，戴著高高的帽子，著深色的衣服，端坐榻上，心情沉重，好像在凝思。旁邊穿紅衣者，是狀元郎粲，一手撐在榻上，一手撫著膝蓋。身體前傾，全神貫注聽著琵琶演奏。韓熙載對面的小几旁坐著一男一女，男人是教坊副使李嘉明，李嘉明的左側是韓熙載的寵妓、小巧玲瓏的王屋山（即在第二段跳「六么」舞者），右側彈琵琶者，是李嘉明的妹妹。全場所有的人都專注地聽她彈撥琵琶，無論是主人還是客人，他們的目光都集中在王屋山的纖纖玉指上，已經進入了音樂的奇妙世界，渾然忘卻了一切，沉醉在旋律之中。在畫面角落，有一個側室，朱門半掩，內有一個侍女，被音樂所吸引，露出半個身子，為妙解音樂而會心微笑。

繪畫長於表現形貌色彩，顧閎中卻通過人們的神情，把無形無色的音樂表現得繪聲繪色，讓人感覺到整個內室，似乎都充滿了奇妙的音樂，觀畫者好像能夠聽到琵琶美妙的旋律。

163

〈韓熙載夜宴圖〉：擊鼓助舞

第二段，擊鼓助舞。

韓熙載換了一件淺黃色的衣服，挽袖舉槌擊鼓，但眼神呆滯，雙眉緊蹙，面色凝重，好像心事重重。與歡樂的場面形成鮮明的對照。在他的對面，就是嬌小美麗的王屋山。她身穿窄袖長袍，扠腰抬足，正在跳當時非常流行的「六么舞」。這是女子獨舞，舞姿十分優美。穿紅衣的狀元郎粲，坐在鼓邊，斜著身子，神情專注地看王屋山跳舞。

其餘的人，都在拍手，打著拍子，聲音響亮。有人敲大鼓，許多人拍手，中間有人跳舞，可以想像，氣氛是多麼熱烈！有一個人物特別值得注意，即左側第四個人物，他是韓熙載的好友、和尚德明，他剛剛進來，向韓熙載拱手行禮。出家人涉足聲色之場，連他自己也覺得不好意思，低著頭，半閉著眼，想看，又不敢看，不看，心裡還想。那種手足無措的拘謹神態，表現得非常細膩。

第三段，盥手小憩。

歌舞進行了一段時間，賓客稍事休息。

韓熙載退入內室，床空著，他洗了洗手，不

164

〈韓熙載夜宴圖〉：盥手小憩

想睡，四個侍女圍著他交談。榻前有一支燃燒著的蠟燭，點出了夜宴的主題。這時，王屋山拐過屏風，扛著琵琶進來了，她一下子吸引了韓熙載的目光，我們似乎可以窺視韓熙載的內心世界。

第四段，閒對簫管。

轉過屏風，韓熙載又和侍女在一起。我們完整地看看這幅圖。擊鼓飲酒後，韓熙載覺得身體發熱，於是，便脫掉外衣和鞋子，祖胸露腹，坐在椅上。身後那個侍女，垂首而立，似乎等待他的召喚。身旁，有一個手拿執扇的侍女。他的對面，一個侍女好像正在向他稟報什麼事情。畫面中間有五個綺羅豔裝的侍女，她們或吹簫，或吹笛，好不熱鬧。還有一個男人，大約是韓熙載的門人，正在用木板打出節拍。

第五段，依依惜別。

歌舞盛宴結束了，客人陸續離開了。右側有一男三女。那個身穿黑衣男人坐在椅子上，他看著一個很漂亮的女人，大約就是王

165

〈韓熙載夜宴圖〉：閒對簫管

四、工筆花鳥畫的發展

所謂「花鳥畫」，有狹義與廣義之別。狹義的花鳥畫，就是指題材是花鳥的繪畫作品；廣義的花鳥畫，其題材不僅包括花鳥，而且還包括了除人物、山水以外的所有題材，例如松竹梅蘭、走獸家畜、草蟲魚蝦、蔬菜瓜果等等，一句話，幾乎所

屋山，想叫她留下來，可是，那個漂亮女人向他擺手離開，好像在說，我累了，要休息了，再見！另外兩個女人，她們似乎並不想離開，很親熱地說著什麼。畫面最左側，有一個男人擁著一個女人，女人半推半就，男人正在給她說些什麼。從畫面來看，在音樂宴會之後，還有更荒唐的風流韻事。韓熙載看到了，知道了，但是，他很平靜地站在那裡，沒有制止。也許，這是每天都要上演的最後一幕吧。雖然畫面上沒有表現，但是畫外之音我們似乎看到了。

顧閎中通過「目識心記」把韓熙載的夜宴描繪得繪聲繪色，真實可信。李煜看到了這幅圖，知道了一切，就把它拿給韓熙載看。韓熙載看後依然故我，沒有如何改變。這幅作品確實是中國繪畫史上膾炙人口的稀有珍品，它不僅真實地表現了韓熙載夜宴人物的相貌色彩，而且逼真地表現了他們的思想感情，無論是內容還是形式，都標誌著中國的宮廷人物畫已經達到了發展的巔峰，是中國宮廷人物畫的典範之作。

〈韓熙載夜宴圖〉：依依惜別

鸛魚石斧圖

有的動植物，都包括在「花鳥畫」的範圍內。我們要介紹的花鳥畫是指廣義上的花鳥畫。

1. 工筆花鳥畫的初創：

在距今四五千年新石器時代的仰韶文化時期，彩陶上就有鳥、魚、蛙、鹿、蟲的形象，這些應該算是花鳥畫的最初萌芽。其中最著名的是河南臨汝閻村出土的彩陶缸，其上繪有「鸛魚石斧圖」，左繪一隻鸛鳥，昂首直立，口銜一條大魚，右繪一把石斧，石斧捆綁在豎立的木棒上。我們不了解鸛、魚、石斧的含意，這些圖畫可能具有圖騰崇拜的寓意。比如，那石斧可能是部落的徽記，那鸛是吉祥的鳥，那魚是鸛向部落

照夜白

敬獻的祭品。在中國古代文化中，魚往往是子孫綿延昌盛的象徵。在夏商周時代，花鳥畫就產生了。

在魏晉南北朝時期，中華各民族在血與火的洗禮中，大遷徙，大融合，思想活躍，這就為花鳥畫的創作注入了強大的活力，使花鳥畫的創作有了巨大的進步。據文獻記載，衛協創作了〈卞莊子刺虎〉、〈鹿圖〉，戴逵創作了〈三牛圖〉，顧愷之創作了〈鬥鴨圖〉，還有曹不興「誤點成蠅」的故事，都是這時產生的。這時的詩歌中也出現了對花鳥的表現，最著名的是陶淵明的詩句：「采菊東籬下，悠然見南山」，「孟夏草木長，繞屋樹扶疏。眾鳥欣有托，吾亦愛吾廬」等等。

唐代，花鳥畫作為一個獨立的畫科誕生了。張彥遠在《歷代名畫記》中第一次把花鳥畫與人物畫、山水畫並列，成為一個獨立的畫科。他說，畫分六科，人物、屋宇、山水、鞍馬、鬼神、花鳥。

據《歷代名畫記》和《唐朝名畫錄》中記載，唐朝能夠畫花木禽獸的畫家有八十多人，專門畫花鳥者也有二十人。在花鳥畫家中，最著名的有下面幾位。

韓幹，生卒不詳，長安人。少年時家貧，得到王維的幫助，才能夠專心學畫。善畫馬。

〈照夜白〉，此圖右上題「韓幹照夜白」，有人說這幾個

字是南唐後主李煜所書；畫左上角有「彥遠」二字，因此也有人說是《歷代名畫記》的作者張彥遠所題。

畫面中「照夜白」形象生動，高昂駿首，鬃毛乍立，耳朵豎直，張鼻喘氣，對天嘶鳴，兩眼圓睜，四蹄飛動，顯示出焦躁不安，好像要掙脫羈絆，好像要隨著主人馳騁戰場，衝鋒陷陣。

韓滉（七二三—七八七），字太沖，長安人，是唐德宗朝宰相，封晉國公。就是這樣一位高官顯貴，不喜表現宮廷豪門，卻好表現田家風俗，對人物和水牛的表現，尤為生動逼真。

〈五牛圖〉除一叢荊棘之外，別無景物，五頭牛的姿勢各不相同。中間一頭牛，正面而立，其餘四頭牛，自右至左緩慢行走。我們從右邊看起。第一頭牛身軀肥壯，頭扭向正面，似欲吃草。第二頭牛體格高大，昂首前行。第三頭牛神色專注，張口鳴叫，似有所見，第四頭牛回首卻步，伸舌舔唇。第五頭牛粗矮敦壯，似立似行。五牛造型準確，姿態生動，它們一舉一動，一仰一俯，腿蹄一曲一伸，可謂妙筆生花。

〈五牛圖〉最成功的地方，就在於通過姿勢、眼神，表達了牛的情感。有的憨厚，有的沉著，有的堅韌，有的執拗。無怪乎明代李日華在《六研齋筆記》中說：「雖著色取相，而骨骼轉折肉纏裹處，皆以粗筆棘手取之，如吳道子佛像衣紋，無一弱筆求工之意，然久對之，神氣溢出如生，所以為千古絕跡也。」這段話，說得很好，五頭牛，形貌逼真，神氣十足。我們不僅看到牛的形貌色彩，也感到牛所傳達的強烈情感。

2、工筆花鳥畫的繁榮：

花鳥畫按表現手法可以區分為工筆花鳥畫和寫意花鳥畫。從歷史發展的角度考

五牛圖

察，工筆花鳥畫在先，寫意花鳥畫在後。

在安史之亂及其以後的社會動亂中，唐玄宗、唐僖宗先後逃難入蜀，不少中原宮廷畫家隨主入蜀。西蜀一角，經濟繁榮，唐末著名畫家，薈萃於此，使西蜀畫壇空前活躍，俊秀競起，加上西蜀帝王雅好丹青，把許多優秀的繪畫人才網羅到宮廷中去。

明德元年（九三四），孟知祥在成都稱帝，史稱後蜀。在孟知祥之前的蜀，史稱前蜀。孟知祥在前蜀雄厚繪畫班底的基礎上，建立了翰林圖畫院，擔負著宮廷繪畫的創作任務。這是中國繪畫史上第一次建立的獨立的宮廷繪畫機構。對於宮廷繪畫來說，實在是一件有重大歷史意義的事件。

掌管翰林圖畫院的是著名畫家黃筌，他被「授翰林待詔，權院事，賜紫金魚帶」，在畫院擔任待詔的畫家還有趙忠義等十餘人，達五十年之久，是典型的宮廷畫家。黃筌花鳥的藝術風格，用一個詞來概括，那就是「富貴」。這是因為他接觸到的都是皇帝御苑裡的珍禽異獸，名花奇石；他是按照皇帝的旨意進行創作，作品要通過花鳥表現宮廷富貴豪華；黃筌的創作花鳥畫的目的是宮廷的需要，為討皇帝的歡心。

現在存世之作有《寫生珍禽圖卷》。左下角寫有「付子居寶習」五個字。黃筌的次子叫居寶，這幅作品就是給兒子居寶作臨摹用的稿本。這幅作品幅面不大，卻有禽鳥昆蟲二十四隻，大小間雜，互無聯繫，但每一蟲鳥的特徵都畫得準確、工整、細膩、絲毫不苟，可見畫家寫實功力。而且畫中的鳥，有靜立，有飛翔，有覓食，形神兼備，富有情趣，耐人尋味。例如，有兩隻麻雀，一老一小，相對而立。小雀撲張翅膀，我們似乎可以聽到它的叫聲，嗷嗷待哺。而那隻老雀，低首而視，好像無食可餵，無可奈何。下面一隻老龜，不緊不慢，目不斜視，不達目標，絕不甘休，堅持到底，神氣有趣。

黃筌（九○三—九六五），字要叔，四川成都人。十三歲學畫，十七歲就被授以「翰林圖畫院」的官職，漸漸地掌管西蜀畫院的領導權，掌管翰林圖畫院。宮廷內的花鳥畫固有奇妙，宮廷外的花鳥畫也十分迷人。宮廷內的黃筌與宮廷外的徐熙，他們的繪畫風格是不同的。黃筌是西蜀翰林圖畫院的領導，他的繪畫風格適合於宮廷的需要，而徐熙終老於民間，他的繪畫風格適合於民間的需要，人稱「徐熙野趣，黃筌富貴」。

五代，畫院內的黃筌（西蜀）與畫院外的徐熙（南唐），形成了雙峰對峙。

170

寫生珍禽圖卷

他畫的蜜蜂和蟬的翅膀有透明感，小蟲的鬚有彈性，麻雀有展翅欲飛的動態。在中國古人看來，自然界的花鳥魚蟲，都與人一樣，是有情感的，他們都是人類的好朋友。黃筌就是用花鳥魚蟲表達自己的情感，因而，欣賞者感到親切、生動。明代文徵明說，「自古寫生家無逾黃筌，為能畫其神，悉其情也。」這種評語，強調了花鳥的「神」，可謂知音，是恰當的。

徐熙，生卒年月不詳，金陵（今江蘇南京）人，也有人說，他是鍾陵（今江西進賢）人，出身於「江南名族」，一生沒有做過官。當他在畫壇興起時，黃筌如日中天，徐熙的作品送到畫院品評時，黃筌害怕徐熙超過他，就說他的作品「粗惡不入格」。於是，徐熙始終被排斥在畫院之外。他所畫花鳥的藝術風格，用一個詞來概括，那就是「野逸」。這是因為徐熙一生沒有官職，自稱「江南布衣」；他接觸到的都是表達自己「志節高邁，放達不羈」的高雅志趣，不用看別人的臉色去創作。

徐熙真跡，多存爭議。《雪竹圖》無題款，在石旁竹竿上有篆書「此竹可值黃金百兩」，沒有直接的證據說明此畫出自何時何人之手。但是從內容上看，那雪後高寒中勁挺的竹的風貌，表現了志節高邁、放達不羈的畫家品格。從筆勢來看，粗細混雜，從墨彩上看，深淡相間，這

雪竹圖

與史書上記載的徐熙風格，大體吻合。〈豆花蜻蜓圖〉，那蜻蜓，那豆花，栩栩如生，神情兼備。

李煜投降宋朝以後，南唐所藏徐熙作品，都歸宋朝。宋太宗看到徐熙的〈石榴圖〉說：「花果之妙，吾獨知有熙矣。」米芾說：「黃筌畫不足收，易摹；徐熙畫，不可摹。」

此後，黃荃與徐熙兩種風格的花鳥畫，影響了此後中國工筆花鳥畫不同風格的發展。

五、文人水墨山水畫的發展

自從王維創造了水墨山水與文人畫以後，雖然當時弱小，但它強大的生命力，逐漸地顯現出來。

在王維之後，水墨山水畫家荊浩、關仝、李成、范寬和董源、巨然，都學習王維的水墨山水畫。當然，一龍九子，大家都學王維，結果卻大不一樣。荊浩、關仝、李成、范寬，創造了北方山水畫的風格：雄奇險峻。

豆花蜻蜓圖

董源、巨然，創造了南方山水畫風格：平淡天真。

水墨山水畫風格多樣性的出現，標誌著水墨山水畫的發展。

1. 北方水墨山水畫的風格：雄奇險峻。

唐末五代，北方畫派的主要代表是荊浩、關仝、李成和范寬。他們的水墨山水畫作品雖然各有特點，但是也具有共同的風格：雄偉峻厚，一峰峭拔，直衝雲霄，長松巨木，飛泉直下，有崇高感。

荊浩是中國繪畫史上帶有轉折性的、劃時代的偉大畫家。在荊浩之前，人物畫是主要的繪畫種類，而在荊浩之後，山水畫逐漸成為主要的繪畫種類。雖然如此重要，但是人們對於荊浩的生平，卻知之甚少。

荊浩，字浩然，自號洪谷子。生卒年月不詳，人們大體上斷定生於唐末，死於五代。河南沁水（今河南濟源）人。沁水位於河南西北，北有太行山，西有王屋山，是傳說中愚公移山的地方。

關於荊浩的早年生活，《五代名畫補遺》中說，荊浩早年學習儒家文化和歷史典籍，學識淵博，可能做過唐末或後梁的小官。後來，由於政局的動盪，遂隱居太行山。

荊浩隱居在太行山洪谷，那裡雄奇壯麗，幽深奇瑰，苔徑怪石，蒼蒼巨松，歷代不知道多少文人高士隱居於此。

荊浩在太行山洪谷隱居，究竟做了一些什麼事情，我們不很清楚。但有一件事，在《五代名畫補遺》中有清楚的記載。那時鄴都青蓮寺，有一個叫大愚的和尚，給荊浩寫了一封信，希望荊浩畫一幅畫，並且把畫的內容凝縮成了一首很有趣的詩：

六幅故牢建，知君恣筆蹤。

不求千澗水，只要兩株松。

樹下留磐石，天邊縱遠峰。

近岩幽濕處，唯藉墨煙濃。

這首詩的前兩句，六幅故牢建，知君恣筆蹤。好像是說了過去的一件事情。「六幅」，可能是過去荊浩曾經給大愚畫過六幅畫，也可能是過去荊浩曾經給大愚畫過一幅很大的畫。幅是長度單位，為二尺二寸。《漢書・食貨志》中說：「布帛二尺二寸為幅。」這裡六幅也可以理解為長為一丈三尺二寸的一幅大畫，「故牢建」，依然堅固地放著，很牢固。大愚和尚說，你過去曾經給我的畫，依然很牢固地樹立著。因為這些畫，我了解你繪畫的筆蹤很豪放。我今天希望你再給我畫一幅畫，不必畫很多山澗中的水流，我只要你畫兩株松樹。松樹下面要有大石，天邊要有遠遠的、淡淡的山峰。在石頭的近處是黑的、濕的土地，只要你施些濃墨就可以了。

後來，荊浩根據大愚和尚的要求，畫成了這幅畫（可能叫做〈松石圖〉）。在交給大愚和尚時，也寫了一首很有趣的詩：

恣意縱橫掃，峰巒次第成。
筆尖寒樹瘦，墨淡野雲輕。
岩石噴泉窄，山根到水平。
禪房時一展，兼稱苦空情。

荊浩這首詩的意思大致是說，好像我隨意地拿筆來橫掃，遠處的山峰，一座座地就出現了。你要的松樹，我用筆尖去畫，冷天的松樹顯得瘦；你要的野雲，我用淡墨去畫，天上的浮雲顯得很輕。在岩石旁，有一噴泉，泉眼很窄，泉水很急，流向遠方，在遠處山根，有一汪水，靜靜地像一面鏡子一樣。這幅畫在禪房展開的時候，你就會看到山山水水中，滲透著我自己退隱後的空漠酸苦的感情。今天雖然無法看到這幅作品，但從他們往來詩句對畫作的細微描述中，人們依然可以想像出荊浩的藝術風格。

荊浩是北方山水畫「雄奇險峻」風格的奠基人，是水墨山水的推進者。關於這一點，可以通過荊浩對吳道子、李思訓和王維的山水畫繼承和發展清楚地看出來。中國山水畫的變革是從「畫聖」吳道子開始的。但是荊浩對吳道子的山水畫有重要的批評，他曾說：「吳道子畫山水有筆而無墨，項容有墨而無筆。吾當采二子之所長，成一家之體。」項容是唐代中期的一個畫家。荊浩批評吳道子和項容這段話頗為費解。水墨畫就是用筆用墨畫成的，缺一不可，怎麼會有筆無墨或有墨無筆呢？後來唐岱對荊浩的話作了解釋：「蓋有筆而無墨者，非真無墨也，是皴染少，石之輪廓顯露，樹之枝幹枯澀，望之似乎無墨，所謂骨勝肉也。有墨而無筆者，非真無筆也，是勾石之輪廓，畫樹幹枝，落筆涉輕，而烘染過度，遂之掩其真，損其真也，觀之似乎無筆，所謂肉勝骨也。」在唐岱看來，吳道子和項容，一個是「骨勝肉」，一個是「肉勝骨」，都失之偏頗。反觀荊浩的水墨山水，既有骨，也有肉，既有筆，也有墨。所謂「筆」，就是有勾有皴；所謂「墨」，就是有陰陽向背。

荊浩批評李思訓的青綠山水畫，「雖巧而滑華，大虧墨彩」，讚揚王維的水墨山水畫，「筆墨宛麗，氣韻高清，巧寫象成，亦動真思」。

從上述介紹中不難看出荊浩是水墨山水畫的繼承者和推進者。

荊浩的山水畫作品很豐富，據《宣和畫譜》等書的記載，大約有四十多幅。但是存世作品極少，真偽難辨，得到多數專家認可的僅僅有〈匡廬圖〉。

〈匡廬圖〉現存台北故宮博物院。這是一幅描繪廬山的山水畫。匡廬即廬山，廬山也稱匡山，傳說周朝初年，有一個名叫匡裕（也有說叫匡俗）的大賢結廬隱居在這裡，後來定王招他出山做官，被他拒絕。於是定王就派專使者去請，結果到了那裡，只見空廬，賢者已經不知何處去了。事實上，荊浩隱居在太行山，沒有去過廬山，他畫這幅作品其實是借隱居在廬山的匡裕來表達自己的思想感情，表示隱居在太行山的自己與隱居在廬山的匡裕有情感上的一致。

此圖右上端有「荊浩真跡神品」六字，傳為宋高宗所題，鈐「御書之寶」印，柯九思在〈匡廬圖〉上題詩道：

匡廬圖

嵐漬晴薰滴翠濃，蒼松絕壁影重重。

瀑流飛下三千尺，寫出盧山五老峰。

詩中「瀑流飛下三千尺」，來自李白詠盧山的「飛流直下三千尺」，也說明這幅畫表現的是盧山。

這是一幅全景式的大山大水，藝術風格雄奇險峻，我們可以分為上、中、下三個層次，由遠而近，由無人之境到有人之境，逐層欣賞。

這幅作品給人最深刻的印象是遠景，畫面上部中央高高的主峰巍然挺立，層巒疊嶂，氣勢壯闊，兩側煙嵐縹緲，諸峰如屏。飛瀑如練，直瀉九天。令人想到李白「飛流直下三千尺，疑是銀河落九天」的詩句，大氣磅礴，既是北方太行壯麗山河的寫照，也是畫家宏偉胸襟的表現。

畫面中部兩座山崖之間有飛流瀑布，直瀉而下，在寂靜的山巒之上，我們似乎可以聽到山間瀑布的轟鳴。有一座小橋，橫架在山澗之間。兩邊直上直下的石壁，松柏高入雲霄。橋左方有庭院一座，窗明几淨。畫面下部，可見一窪澗水，一葉扁舟，船夫似乎正欲靠岸，觀賞者似乎可以順著石坡小徑而上，走到山麓的院落，竹籬環繞，煙水蒼茫。一人騎馬，面對美景，不知道是悠然自得，還是吟誦佳句？

如此佳境，那屋子空無一人，豈不可惜？其實，那座屋子庭院，就是荊浩自己理想的隱居之地。屋子的主人就是荊浩，怎麼能夠說沒有人呢？

荊浩在中國美術史上的影響極其深遠。

首先，他對於山水畫的影響是深遠的。清代孫承澤談其藝術風格時說過，荊浩的〈匡廬圖〉所表現的雄偉的藝術風格，「中挺一峰，秀拔欲動，而高峰之右，群峰巑岏，如芙蓉初綻；飛瀑一線，扶搖而落。亭屋、橋梁、林木，曲曲掩映，方悟華原（范寬）、營丘（李成）、河陽（郭熙）諸家，無一不脫胎於此者。」這是對荊浩的〈匡廬圖〉以及荊浩的山水畫對後世影響的準確評價。所以說，荊浩是北方山水畫派的奠基人。關仝是

荊浩最傑出的學生，李成、范寬也以荊浩為師。

其次，荊浩在山水畫理論方面的貢獻，其影響也是深遠的。荊浩對山水畫作了理論上的概括與總結，他的《筆記法》是中國古代山水畫理論的重要理論著作。《筆記法》的核心思想是「圖真」。荊浩所謂「圖真」，不是形似。荊浩認為，「似」與「真」是兩個有本質區別的概念。「似者，得其形，遺其氣」，「真者，氣質俱盛」。可見，所謂「似」，僅僅是指形似。所謂「真」，才是「形神兼備」，才是「得其氣韻」。「真」才是水墨山水畫的要求。

怎樣才能「圖真」呢？就要「傳神」。怎樣才能「傳神」呢？荊浩提出要達到「六要」，一曰氣，二曰韻，三曰思，四曰景，五曰筆，六曰墨。

山水畫中如何「傳神」，如何表現「氣韻」呢？就是通過山水恰當地表現人的思想感情。比如松樹，應當表現為「君子之德風」，那就應當畫「�T而不屈」的松，如果畫松「飛龍蟠虯，狂生枝葉」，那就不是「松之氣韻」。比如柏樹，應當表現為「動而多屈，繁而不華，捧節有章」。

荊浩說，要通過真實的山水才能表現人的思想感情，而要表現真實的山水，就要師法造化。他為了表現真實的松，在太行山寫生松樹就達「數萬本」，「方如其真」。他甚至提出「忘筆墨而有真景」，是說畫家作畫時，應當克服筆墨的局限，寫景時如果還想著筆墨，就不能夠表現「真景」，筆墨其實僅是表現「真景」的手段。

要表現真實的景，真實的情感，表現山水的真實氣韻，除了要師法造化，還要有一顆純潔的心，要摒棄功名富貴的雜念，他說：「欲者，生之賊也。」荊浩把顧愷之「以形寫神」的理論運用於山水畫。在顧愷之那裡的「神」，是指人物畫的「神」，而在荊浩那裡的「神」，不僅是指人物畫的「神」，而且也指山水畫的「神」。

荊浩之所以能夠表現山水畫的「神」，創造出獨特的雄奇險峻的藝術風格，第一是對北方雄奇險峻的山水，有真實的理解；第二就是他那顆純潔的心，造就了雄奇險峻的人格。二者缺一不可。

山溪待渡圖

史料上對關仝的記述極少，只知道他是陝西長安人。在宋初劉道醇《五代名畫補遺》中有簡單的記述：

「關仝初師荊浩，刻意力學，寢食都廢，意欲逾越。後俗諺曰『關家山水』。」這段記述說，關仝青年時期就由家鄉長安到開封拜荊浩為師。關仝學習刻苦，心懷大志，就想超越老師。後來果然學得不錯，酷似老師，以至於大家都把他與老師的作品統稱之為「關家山水」。

關仝雖然是荊浩的學生，但青出於藍而勝於藍。「學從荊浩，有出藍之美，馳名當代，無敢分庭。」關仝的山水作品有百幅左右，現在流傳於世的有《山溪待渡圖》、《關山行旅圖》等等。

《山溪待渡圖》這幅作品映入我們眼簾的首先是中間聳立的主峰，山勢巍峨，直插蒼穹，兩側山峰，左右環抱。雲霧繚繞，瀑布高懸。山崗峰巒，自近至遠，盤礴而上，遠山迷濛，意境幽深。左側有樓閣掩映，在左下角有一個趕驢的人，正在召喚渡者。對岸有一葉小舟，在溪流中搖蕩。樹叢之後，危崖之下，有一座茅屋，那是渡者之家。

這幅作品強調的是山和溪。那山，突兀而起，山勢直立，巍然壯觀，撼人心魄。那溪，在巨石夾縫之中，飛流直下，瀉入深淵，一股清寒之氣，撲面而來。整幅畫充分表現了山林之士的隱逸情趣。這種仙境，是一種理想的境界，借用宋朝有人說過的一段話，「大石叢立，屹然萬仞，色若精鐵，上無埃塵，下無糞壤，四面斬絕，不通人跡，而深岩委澗，有樓觀洞府鸞鶴花竹之勝。杖履而遨遊者，皆羽毛飄飄若仰風而上征者，非仙靈所居而何！」

〈關山行旅圖〉，我們依然看到畫面上部直插雲端的主峰，氣勢雄偉，雲霧繚繞，兀石聳立。中間溪流曲折，從深谷中瀉下。近處小橋橫架於溪上，沿著岸邊的小徑，通往遠處的村落。村中茅店幾家，旅人往來，雞、犬、驢、馬活動其間，表現了關山行旅的主題。

關仝繼承了荊浩的藝術風格。主要表現在：第一，他們的山水畫，最突出、最引人注意的是直插雲霄的主峰，又直又高，群山環繞，雲霧繚繞，瀑布高懸，飛流千尺，所有這些都體現了北方山水畫「雄奇險峻」的藝術風格；第二，他們所表現的山水，不單是自然的風景，更是人們隱居的理想境界，所以畫面上有男女老少，有亭台樓閣，有車馬驢騾，有渡船小舟，這一切都表明荊浩、關仝兩人有共同的思想感情。

關仝與荊浩山水畫的風格基本上是一致的，但也有不同。在關仝的山水畫中，多了一些古淡寒荒的意境，在這一點上關仝超出了荊浩。宋《宣和畫譜》說：

早年師荊浩，晚年筆力過荊浩甚，尤喜作秋山寒林，與其村居野渡，幽人逸士，漁市山驛，使其見

關山行旅圖

者，悠然如在灞橋風雪中，三峽聞猿時，不復有市朝抗塵走俗之狀。蓋全之所畫，其脫落毫楮，筆愈簡而氣愈壯，景愈少而意愈長也。而深造古淡，如詩中淵明，琴中賀若，非碌碌之畫工所能知。

文中有幾處需要解釋一下。先說「灞橋風雪」。灞橋指的是長安東面灞水上的一座橋，古人一般送別至此，所以灞橋又叫銷魂橋，在風雪之時與親人別離，那是一種怎樣惆悵的心情呢？其次，「三峽聞猿」。古人有詩云，「曾向巫山峽裡行，羈猿一叫一回驚。」第三，「賀若」。這是一首古琴曲名，像陶淵明的詩一樣，意極古淡。蘇軾曾說，「琴裡若能知賀若，詩中定合愛陶潛。」文中使用這些比喻，均說明關仝畫中超凡脫俗、古淡寒荒的意境。

歷史資料對范寬的記述很模糊，甚至他叫什麼名字，至今都尚無定論。有兩種說法，一說他因為性格對人寬厚，所以人們稱他為范寬，這種說法流傳甚廣。但其真實性頗受懷疑，因為范寬的繪畫作品，通常署名華原范寬，而一般說來，外人起的名字，叫做外號，畫家自己是不會在正式的作品上這樣署名的。還有一說是范寬，名寬，字中立。究竟真相如何，還有待專家的考證。

范寬的生卒年月也不清楚，目前只知道他生於五代，死於北宋。現今有把握的是他的籍貫，華原（今陝西耀縣）人。

傳說中說范寬性格寬厚，善於與人相處。可是從史料上看，他卻是一個性格古怪的人，他不僅相貌奇怪，而且行為奇怪，穿著古代的衣服，喝得酩酊大醉，說些人們聽不大懂的道教的道理。范寬認為，道教之理與畫理是相通的，自己的精神與山林的精神也是相通的。因此他以道教虛靜之心，拒絕功名利祿，除去私欲雜念，專門關注山水。他「居山林之間，常危坐終日，縱目四顧，以求其趣。雖雪月之際，必徘徊凝覽，以發思慮。」

范寬的山水畫，學荊浩，學王維，雖然學得了他們的精髓，但他總覺得「雖得精妙，尚出其下」。他不滿足於走前人的老路，歎曰：「與其師人，不若師諸造化。」於是到終南山安家落戶，飽覽「雲煙慘澹，風

谿山行旅圖

「月陰霽難狀之景」，把自己的思想感情與真山真水相融合。

「對景造意，不取繁飾，寫山真骨，自為一家」。他逐漸覺悟到，「前人之法，未嘗不近取諸物。吾與其師於人者，未若師諸物也；吾與其師於物者，未若師諸

心」。所謂「心」，就是主觀世界對造化的取捨和改造之後在心中所形成的審美意象。他說，在作畫時「蓋天地間無遺物矣」。

總之，范寬創作山水畫的過程是，師古人—師造化—師心。

范寬往來於洛陽、西京之間，我們不知道他做過什麼事情，也不知道往來的目的。只知道他是一個落魄文人，他的蹤跡也沒有引起人們的注意，最後很寂寞地死去。

范寬的山水畫有五十八件，現在存世的有〈谿山行旅圖〉、〈雪山蕭寺圖〉、〈雪景寒林圖〉、〈群峰雪霽圖〉等等，其中最能夠代表范寬藝術風格的是〈谿山行旅圖〉。

〈谿山行旅圖〉，這幅作品依然是荊浩的藝術風格，突兀的主峰和人們的活動，一隊驟馬商旅，穿林而過，點出了谿山行旅的主題。范寬的藝術風格與荊浩、關仝基本上是一致的。如果說有區別，那就是把山水畫的北方風格推向極致。畫面中央，巨峰聳立，氣勢磅礴，屏障天漢，石破天驚，極目仰視而不能窮其高。飛泉一線，下臨深谷，俯窺而不知谷之深。谷之深，愈發使人感到山之高。

荊浩山水畫的主峰，欣賞者遠觀而知全貌，讚歎說，「好高的山峰啊！」關仝山水畫的主峰，欣賞者可近前仰視細細端詳然後問，「山的頂在哪裡呢？」而范寬山水畫的主峰，欣賞者只能感受那座高山充滿氣勢，好像對著自己直壓下來，自己卻不知道能說些什麼，只想向後退去。如范寬的《雪山樓閣圖》，高聳的主峰，山頂的密林，水邊突兀的巨石，粗壯的巨樹，細密的山石皴點，一間小小的居室，令人產生遐想，一個欣賞者應當邁過怎樣雄奇險峻的道路，才能夠到達那個小小的、理想的世外桃源。

范寬的藝術成就對後世的影響深遠。湯垕讚其作品「照耀千古」。董其昌稱他為「宋畫第一」。郭熙說，「關陝之士，唯摹范寬。」郭若虛說，關仝、李成、范寬「三家鼎峙，百代標程。」米芾說，「本朝無人出其右。」蘇東坡說，「近歲唯范寬稍存古法。」對於這些評價是否合適，見仁見智，但無論後人對其評價高低，范寬是一個有深遠影響的藝術家則是公認的，是沒有爭議的。

李成（九一九—九六七），字咸熙。祖上是唐代皇族宗室。李成的祖父李鼎，是唐末國子祭酒、蘇州刺史，在唐末、五代之際，從蘇州避難遷至營丘（因營丘山得名，在今山東淄博市北）。李成出生時，唐朝已經滅亡，家道也已經中落，但這個高貴的士大夫家庭還是給予了他良好的教育。他博通經史，善詩詞歌賦，喜撫琴下棋，水墨山水造詣深厚。李成雖然喜歡山水，但從來不會用丹青博取功名，他說自己「性愛山水，弄筆自適耳，豈能奔走豪士之門」。

李成性情豪放，處世光明，面對

雪山樓閣圖

晴嵐蕭寺圖

最引人注意的是蕭寺背後的兩座山峰，部分重疊，其左右其餘山峰，低小淡遠。這些山峰，層巒疊嶂，瀑布高懸，一瀉千里。下半部是一組房舍，前後兩組建築，那是人們活動的場所。由通道將前後建築聯繫起來。簡陋的房舍內有桌凳，桌上有茶碗，一人獨坐，兩人對飲，房前土坡上有一挑夫，緩步而行。瀑布匯成一條小小的河流，一座小橋，架在河上。橋的對面，有人騎驢，兩個侍者隨後。一個挑夫，準備上橋。在橋的對面，一處茅舍，有酒旗飄動，應當是一個小小的酒館。那些人正是向酒館走來。河面空白，留下了想像的空間。近處枯樹，枝幹挺立，多曲複雜，疏密有致。

李成的山水畫與范寬的有顯著的區別。北宋大畫家王詵把李成和范寬的山水畫放在一起觀看，說李成的畫「墨潤而筆精，煙嵐輕動，如對面千里，秀氣可掬」，而范寬的畫則「如面對真列，峰巒渾厚，氣壯雄逸，筆力老健」。李成要表現的山水，疏朗柔潤，惜墨如金，清潤秀逸，風格秀美。而范寬要表現的是山水的真實風骨，雄健堅實。李成的「文」，范寬的「武」。這種區別同樣適用於李成與荊浩、關仝的區別。另外李成的秀

社會對他的冷落排斥，一邊揮毫作畫，一邊飲酒狂歌，四十九歲時，醉死在客舍。他一生大部分時間生活在五代時期，在北宋只生活了八年。

〈晴嵐蕭寺圖〉是李成的代表作品。畫面上半部為蕭寺，精巧的古塔，多處房舍，有廊道連接，成為有機整體。每層塔周圍有欄杆，供遊人眺望四周景物。

美，不同於南方山水的秀美，是雄健中的秀美。或者說，在與范寬作品相比較時，李成山水畫的風格是秀美。

北方山水畫的整體風格是雄奇險峻，但其中還是有微小的差異。

李成的山水畫風格之所以有別於荊浩、關仝、范寬，是因為李成生活的地方沒有雄奇險峻的山峰，不像荊浩生活在雄偉的太行山，也不像范寬，生活在險峻的終南山。

李成在當時有很高的聲譽，有人把他的山水畫列為「神品」，說他的山水畫「古今第一」，「咫尺之間，奪千里之趣」。很多達官貴人，為了得到李成的畫，不惜手段。有一位劉鰲，看到一幅李成的山水畫，興奮不已，寫詩讚道，「六幅冰綃掛翠庭，危峰疊嶂鬥崢嶸。卻因一夜芭蕉雨，疑是岩前瀑雨聲。」這不是誇張，而是對李成山水畫的真實感受。蘇轍有詩讚美李成的山水畫：「縹緲營丘水墨仙，浮雲出沒有無間。」

李成的山水畫之所以取得如此成就，一是師法造化，二是融入了強烈的思想感情。李成能夠把客觀山川與思想感情融而為一，創造了「胸中丘壑」，所以他的山水，「惟意所到」，「自創景物」，特別是李成的「胸次」，「磊落有大志」，是其山水畫的靈魂。

總之北方山水畫的總體風格是雄奇險峻，但各人之間風格還是有差別，荊浩的風格是險峻，關仝的風格是峭拔，范寬的風格是磅礡，李成的風格是曠遠，他們從不同方面表現了北方的高山巨壑。

2. 南方山水畫的風格：平淡天真。

南方山水畫的代表人物是董源、巨然。主要特點則是輕煙淡巒，山石溫潤，灌木叢生，平沙淺渚，洲汀掩映。

沈括在《夢溪筆談》中對於唐末五代南北方山水畫的藝術風格作了很好的概括，他說：「江南中主時，有北苑使董源善畫，尤工秋嵐遠景，多寫江南真山，不為奇峭之筆。其後建業僧巨然，祖述源法，皆臻妙理。大體源及巨然畫筆，皆宜遠觀，其用筆甚草草，近視之幾不類物象，遠視則景物粲然，幽情遠思，如睹異境。」

沈括又說：「江南董源僧巨然，淡墨輕嵐為一體。」沈括這段話包含有豐富的內容。第一，五代、北宋時期南

方山水畫的主要代表人物是董源、巨然；第二，江南山水畫的風格與北方山水畫作的風格不同，北方山水畫作「奇峭之筆」，南方山水畫的風格是「淡墨輕嵐」；第三，在欣賞南北方山水畫時，北方山水，宜近觀，你會感到奇峰大山，向你壓了下來，南方山水，宜遠觀，你會感到江南秀麗，盡收眼底；第四，南方山水用筆草草，近觀幾不類物象，遠視則景物粲然。

我們對董源與巨然的生平及其藝術風格作簡單的描述。

董源是江南山水的開山鼻祖。他的生平很模糊，不知道他生於那一年，估計死於九六二年，字叔達，原籍鍾陵（今南京一帶）人。董源與北方的關仝、李成大體是同時代的畫家。南唐中主時為北苑副使。北苑是皇宮北面的園林。南唐建都建業，有苑在北，所以叫北苑。北苑使，是皇帝派到北苑負責管理園林的官員，副使，即副官員。這是個沒有權力的閒職，大約相當於現在的植物園副園長。這是董源一生所做的最大的官，他覺得很有面子，是一種榮耀，所以他總自稱董北苑，他在自己的畫作上也往往書寫「北苑副使董源」。

董源的藝術道路就如同其生平一樣，至今也是所知甚少，幸運的是他的作品有較多流傳於世。

董源的山水畫可以分為兩類，「水墨類王維，著色如李思訓」。在五代，由於水墨山水的興起並占據了主流位置，青綠山水已經很少了，能夠像李思訓那樣畫青綠山水的就更少，董源畫的青綠山水，「景物富麗」。

但是，我們公正地說，董源的青綠山水，其成就並沒有超過李思訓，對後世影響不大。

董源的主要成就就是水墨山水，這些作品充分表達了董源的思想感情，對後世產生了非常重大的影響。他的水墨山水留存於世的有，〈溪岸圖〉、〈秋山行旅圖〉、〈龍袖驕民圖〉、〈瀟湘圖〉、〈夏景山口待渡圖〉等等。

〈瀟湘圖〉，是董源晚期水墨山水的代表作。這幅作品本來取「洞庭張樂地，瀟湘帝子遊」的詩意，但給我們最顯著的印象是江南的青山秀水的如實描繪。對比荊浩、關仝、范寬雄偉險峻的北方山水，這裡的山，不是直插雲端的高峰險嶺，而是浮在水面上的秀麗的山巒；這裡的水，沒有翻滾的巨浪，而是像鏡子一樣平平靜靜的秀水。在董源筆下江南秀麗的山水，清潤幽深，連綿山林，映帶無盡，山村漁舍，煙水蒼茫，扁舟遊渚。

瀟湘圖

這幅作品引人注意的地方還有對水的表現，竟然是大片的空白，這片空白變幻迷人，它引起你無限的遐想，這種計白當黑的表現方法後來對南宋的山水產生了深刻的影響。

在心曠神怡的江南水鄉，不僅有秀麗的山水，還有秀麗的人。灘頭五名樂手，正對著徐徐而來的小舟，吹奏出美妙動人的音樂。小舟在水面上蕩漾，一個人端坐舟中，一個侍者舉著傘蓋，恭立身後。一人跪在舟中人面前，好像是稟報什麼事情。小舟首尾，各立一漁人，持篙搖櫓，船向灘頭蕩去。這是一個達官貴人，乘著小舟，蕩漾在水面，暢遊瀟湘美景，有美妙的音樂相迎，有美麗的女子相伴，這是何等愜意的場面！

在遠山茂林之前，有十個漁人在張網捕魚，有的人在岸上拉網，有的人在水中握網，網拉成一個大大的圓弧，也許那裡面有活蹦亂跳的大魚即將出水，這是多麼美妙的時刻！岸上還有三個女子在說著什麼，水中另有一條小舟，正在向岸邊駛來。也許船中有一瓶老酒，他們正準備回家享用。

〈龍袖驕民圖〉，所謂「龍袖驕民」就是天子腳下的幸福百姓，實際上董源表現的是南唐都城金陵（今南京）附近的山水。圖中山勢，雖然比〈瀟湘圖〉要險峻，但比起范寬北方的山水，要平緩得多。山頭圓厚，人們只感到溫潤柔和，無險峻之勢。遠處山岡，高低不同，一條河流，蜿蜒曲折，水面空闊。山麓人家，依山面水，水邊有兩條大船，上豎彩旗，岸上有許多穿白衣服的人，列隊迎接那兩條彩船。船頭及岸上都有人搖鼓，打破了山水的寧靜。在青山綠水之中，老百姓是多麼幸福啊！

〈夏山圖〉，這幅作品與〈瀟湘圖〉一樣，是董源藝術風格的代表作。這幅作品是水墨山水，但在局部有輕微的色彩點染。畫面崗巒重疊，煙樹渺

龍袖驕民圖

茫，其間有人物、牛馬、橋亭等等。初看起來，這幅作品使人感覺模模糊糊，沒有神清氣爽之感，但一旦遠觀，就會感到其遼闊的氣勢，強烈的情感。這恰是沈括講過的，對於董源的作品，皆宜遠觀，其用筆甚草草，近視之幾不類物象，遠視則景物粲然，幽情遠思。

這幅作品的布局極繁而見單純，平淡而見變化，通篇的樹葉、雜草、苔蘚，不僅使整幅畫面和諧統一，而且有強有力的跳動感與生命感，就好像樂譜上的音符在跳躍、在飄忽。

董源雖然與北方的關仝、李成同時代，但他的名氣遠遠不及他們。北宋郭若虛在《圖畫見聞誌》中，提到山水畫時，只舉三家：

「營丘李成、長安關仝、華原范寬」，董源不在山水名家之列。可見五代、北宋前期，董源的山水畫還沒有引起人們的重視。至少他還不能夠與李成、關仝、范寬這些北方的山水畫巨匠相提並論。到了北宋後期，米芾高度評價了董源的山水畫，他在《畫史》中寫道：「董源平淡天真多，唐無此品，在畢宏上。近世神品格高，無與比也。峰巒出沒，雲霧顯晦，不裝巧趣，皆得天真。嵐色鬱蒼，枝幹勁挺，咸有生意。溪橋漁浦，洲渚掩映，一片江南也。」米芾所說的平淡天真，恰是抓住了董源山水畫的根本。

由此可以看出董源作品的生命力。

水墨山水的發端始於王維，但由於王維幾乎沒有作品流傳於世，所以及至明代，董其昌便把董源推為山水畫的盟主，奉為正統。元明的山水畫家，都是董源的學生，董其昌自己也臨摹了一輩子的「北苑筆意」，一直到清初四王，都是董源風格的延續，由此可以看出董源山水畫的根本。

巨然，五代末北宋初的山水畫家，江寧（今南京）人。他是一個和尚，在江寧開元寺出家。巨然是董源的學生，南唐後主李煜降宋後，他也隨李煜到了開封，在開封期間，受到北方山水畫的影響，同董源的秀麗平遠的藝術風格，產生了小小的偏離。

〈秋山問道圖〉，是巨然的代表作。我們看到這幅作品最初的印象，就是撲面而來的一座大山。高山大嶺，重巒疊嶂，高聳

夏山圖

秋山問道圖

入雲，幾出畫外。在山壑中，有幾間茅屋，一位高士，屋中端坐。茅屋前面，曲徑通幽。最下面是溪水，山中雜樹，鬱鬱蔥蔥。粗看起來這幅山水畫與董源的山水畫相距甚遠，而與范寬的山水畫倒有幾分相似。但是仔細觀看就會發現，他的山水還是輕嵐淡墨，煙雲流潤，給人的印象是溫潤，而不是北方山水的險峻。

政治經濟對藝術的影響體現在當政治混亂、經濟凋敝時，宮廷的影響力必然衰微，宮廷畫也隨之衰微，卻對文人畫的發展有促進作用；相反，當政治清明、經濟繁榮，宮廷的影響力加強，它必然促進院體畫的發展。相反，對文人畫的發展卻是一種阻力。

風俗人物畫、青綠山水畫和
工筆花鳥畫發展的高峰
——北宋美術

一、北宋的社會狀況

自從九六〇年趙匡胤陳橋兵變，宋朝建立，到一一二七年「靖康之恥」為金所滅，歷經九帝，共一百六十八年。

北宋初年，統治階層汲取了唐朝藩鎮作亂的教訓，加強了中央集權制度，著名的「杯酒釋兵權」就是在這樣的背景下產生的。與軍權相似，財權、司法權也都收歸中央，大大地加強了中央集權的力量。非常著名的王安石變法，其目的就是要壓制大商人、大地主、大官僚的勢力，以加強中央集權的力量。

趙宋王朝建立之後，為了恢復和發展經濟，獎勸農桑，興修水利，引進良種，改革工具，廢除苛捐雜稅，荒蕪漸消，社會繁榮。科學技術，比如指南針、活字印刷術、火藥、火器等相繼發明。與工商業的空前繁榮相適應，產生了世界上最早的紙幣。

應當說，在北宋的一百六十餘年之中，經濟雖然一直是向上發展的。但是，對於北方強敵遼國的入侵，卻是屢戰屢敗。它不僅沒有收回五代時被割走的燕雲十六州，而且一再割地賠款，倍加屈辱。後來，在遼國北方的金國崛起，有人提出了「聯金滅遼」的方針，想借此收回已經失去的領土，北宋採納了這個戰略。以後，遼雖被金所滅，但是北宋非但沒有收回失去的領土，反而被金國滅亡了。

金人滅了北宋，將北宋宮廷收藏的繪畫作品，共計六千三百九十六軸，統統運走。同時將畫院的畫家，甚至散落民間的畫家也一同擄去。北宋就這樣滅亡了。

提到宋朝，人們總會覺得那是一個喪權辱國、令人喪氣的朝代，這當然是不爭的事實。但是，宋朝還有另外一面，它的物質文明和精神文明的建設，標誌著中國封建社會發展的高峰。著名歷史學家鄧廣銘先生說：「宋代是我國封建社會發展的最高階段，兩宋時期的物質文明和精神文明所達到的高度，在中國這個封建社會歷史時期內，可以說是空前絕後的。」英國歷史學家湯恩比說：「如果讓我選擇，我願意活在中國的宋朝。」美國歷史學家羅茲．墨菲在《亞洲史》中說，宋朝是「中國的黃金時代」，是「一個前所未見的發展、創新和文化繁盛期」。

二、北宋的美術特徵

北宋是中國美術發展的光輝燦爛的時代！

北宋之所以是中國美術發展的光輝燦爛的時代，源於北宋是圖畫翰林院發展的光輝燦爛的時代！

北宋的高度中央集權的制度，對美術產生了深刻的影響，那就是北宋的翰林圖畫院高度地完善，達到了發展的高峰。這就導致了院體畫達到了發展的頂峰，產生的前無古人、後無來者的光輝作品，真可謂琳琅滿目，美不勝收。擇其要者，主要有四：

工筆花鳥畫，趙佶達到了發展的頂峰。

風俗人物畫，張擇端達到了發展的頂峰。

青綠山水畫，王希孟達到了發展的頂峰。

文人畫，蘇軾奠定了堅實的理論基礎。

我們以下分別予以說明。

三、工筆花鳥畫發展的頂峰

勾勒精細、賦彩豔麗的工筆花鳥畫在兩宋時代空前繁榮。

飽受異族戰火襲擾，受異族統治的漢人，尤為強調品德人格之重要。這種社會意識，自然也會反映到藝術之中，成為品評藝術品位高下的標準。當時人們所畫的蒼松、古柏、寒梅、雪竹、白鶴、鷗鷺，都是品德人格的表現。

在這種思想指導之下，花鳥畫繁榮起來了。表現在：北宋花鳥畫畫家及作品多。北宋宣和殿收藏北宋三十多人花鳥畫作品，竟達二千件以上。所畫蘭梅竹菊，以及牡丹桃花，月季海棠，荷花山茶，藤蘿水仙等等不下二百餘種；北宋花鳥畫作品品質高。北宋著名花鳥畫家有黃筌的兒子黃居以及趙昌、崔白、易吉元等人；北宋

花鳥畫家掌握了正確的創作方法，師法造化。或每天清晨，趁朝露未乾，就於花圃中，調色寫生，或不辭辛苦，入深山密林，觀猿猴獐鹿等等。

在所有的工筆花鳥畫家之中，最優秀的就是宋徽宗趙佶，他使中國工筆花鳥畫達到了發展的高峰。

1. 宋徽宗的生平：

宋徽宗趙佶（一〇八二──一一三五），是宋代第八個皇帝，二十八歲即位，在位十六年，五十四歲去世。一一二五年，金人入侵。宋徽宗倉皇讓位其子趙桓，自己逃往揚州。一一二七年，靖康二年，宋徽宗與其子趙桓一齊被金人擄到冰天雪地的黑龍江邊，當了九年俘虜，備受煎熬。五十四歲時，在金國小鎮五國城（今黑龍江省依蘭縣），因不堪凌辱，身心憔悴，鬱鬱而終。

宋徽宗作為國君，是昏聵的，腐朽的；作為藝術家，是傑出的，天才的。史書上說，「藝事之精，冠絕古今」，天資超邁，琴棋書畫、金石鑑賞，無不造詣高深，品位雅正。藝術創造之精，可以彪炳史冊，光照千秋。

2. 宋徽宗的工筆花鳥畫：

宋徽宗最大的功績就是把工筆花鳥畫推向了發展的頂峰，創造了光輝燦爛的作品。現藏北京故宮博物院〈芙蓉錦雞圖〉，全圖繪芙蓉及菊花，芙蓉枝頭微微下垂，枝上立一五彩錦雞，扭首顧望花叢上的雙蝶，生動地描寫了錦雞的動態。五彩錦雞、芙蓉蝴蝶，華麗輝煌，充滿活趣。那雙勾線條，筆力挺拔，色調秀雅，工細沉著；渲染填色，細緻入微。錦雞、花鳥、飛蝶，皆精工而不板滯，達到了工筆畫中難以企及的形神兼備、富有逸韻的境界。畫上有趙佶瘦金書題詩一首：

秋勁拒霜盛，峨冠錦羽雞；

這首詩的意思是說，秋天了，葉綠花豔的木芙蓉，蕭疏挺立的秋菊，翩翩起舞的蝴蝶，雍容富貴、濃麗典雅的錦雞，所有這些，表明它們都不怕霜凍。五彩斑斕的錦雞，在它的身上，已經集中了五種道德（西漢初期，韓嬰在《韓詩外傳》中說雞有五德：頭戴冠者，文也；足搏距者，武也；敵在前敢鬥者，勇也；見食相呼者，仁也；守夜不失時者，信也），但是，還有另一種沒有表現出來的高貴品質，就是它的安逸，人們常說野鴨鷗鷺是安逸的，其實錦雞的安逸要勝過野鴨鷗鷺。

在宋徽宗筆下，錦雞是道德的化身，只不過宋徽宗作為一個帝王，他所歌頌的道德，與常人不同，不是捨己救人，淡泊名利，奮發向上，造福天下，而是安逸閒適。

這幅作品作為工筆花鳥畫發展的巔峰之作具有以下幾個突出特點：

第一，寫實。觀察物象的細微和描繪的寫實。芙蓉的枝葉，精妙入微，

秾勤拒霜盛
我冠錦羽雞
已知全五德
安逸勝鳧鷖

宣和殿御製并書

芙蓉錦雞圖

每一片葉，均不雷同。錦雞的斑斕羽毛和神態，栩栩如生。

第二，意味。芙蓉、錦雞、秋菊，是對皇家的氣魄和富貴的歌頌，也是對五德和安逸的歌頌。美術史上有許多工筆畫，真實但難脫匠俗之氣，可是這幅工筆作品卻有深刻的含意，有典雅而無俗氣，有意味而無匠氣。

第三，詩、書、畫、印的統一。一首五言絕句表達了畫的主題。這首題詩，實際上已巧妙地成了畫面構圖的一部分，從中可以見出趙佶對詩畫合一的大膽嘗試和顯著成就。畫上的題字和簽名一般都是用他特有的瘦金體，秀勁的字體和工麗的畫面，相映成趣。尤其是簽名，喜作花押，據說是「天下一人」的略筆，也有認為是「天水」之意。蓋章多用葫蘆形印，或「政和」、「宣和」等小璽。用詩來表現畫，那是很久遠的事了。唐朝的杜甫，就寫過許多詠畫的詩。宋朝的蘇軾，寫詩表達了「詩畫本一律」的思想，但真正地把詩書畫統一起來的是宋徽宗。他每次畫完一幅畫後，都會在空白處，用瘦金體書寫一首表達畫主題的詩，第一次把詩、書、畫三種不同的藝術門類，和諧地構成藝術的整體。應該說，這是我國繪畫史上嶄新的里程碑。

〈蠟梅山禽圖〉，畫面上有蠟梅一枝，自右下方向左上方伸展，枝雖瘦而堅挺，花雖少而有生氣。左下方有瘦金體題詩一首，表達了這幅作品的主題：

　　山禽矜逸態，梅粉弄輕柔。
　　已有丹青約，千秋指白頭。

這首詩，第一句是說，山野裡的白頭翁，停留在梅枝上，自由自在，情閒態逸，很有幾分自負。山禽，就是指白頭翁，矜，矜持，就是自負的意思。第二句是說，蠟梅花綻，擺弄著輕柔的姿態，散發著清馨的香氣。丹青約，是指友情、愛情，就像丹青一樣，不易泯滅。那麼，友情、愛情，能夠堅持多久呢？千秋指白頭，千年萬載，直到白頭，堅貞不渝。

丹青，是指繪畫所使用的顏料，不易泯滅。丹青約，是指友情、愛情，就像丹青一樣，不易泯滅。那麼，友情、愛情，能夠堅持多久呢？千秋指白頭，千年萬載，直到白頭，堅貞不渝。

詩的下半首，是從白頭翁而產生的遐想。

蠟梅山禽圖

柳鴨蘆雁圖

〈柳鴨蘆雁圖〉，此圖中柳鴨蘆雁採用沒骨畫法，竹以雙鉤法繪出，設色淺淡，勾畫洗練。粗壯的柳根、細嫩的枝條、姿貌豐腴的棲鴨、蘆雁畫得都很精細工整。棲鴨雙雙憩棲嬉戲，蘆雁飲水啄食，形態自在安詳。點睛用生漆，更顯得神采奕奕。此圖在黑白對比和疏密穿插上取得了很大的成功。整個畫面恬靜雅致、神靜氣閒。

我國現代畫家張大千對宋徽宗趙佶的畫有中肯的評價。他說：

花鳥畫，以宋朝最好，因為徽宗自己就畫到絕頂，兼之大力提倡，人才輩出。宋人對於物理、物情、物態觀察得極細微。

宋徽宗畫鳥用生漆點睛，看起來像活的一樣，這就是傳神妙筆。鳥的腳爪也要特別留意，不但站姿要有勢有力，而且腳上的紋和爪，都足以表現畫的精神，必須要一絲不苟地畫出。

宋徽宗花鳥畫藝術的獨創性對後代的影響極大。他的作品總能獨出心裁，構思巧妙。趙佶花鳥畫的構圖，匠心獨運。雖然畫中所擷取的都是自然寫實的物象，但由於安排得巧妙和獨特，從而表現出超出時空的理想化的藝術世界。他的繪畫作品經常有題詩、款識、簽押、印章，由此開啟了後世構圖改革的先聲。

3. 高度完善的翰林圖畫院：

宋徽宗建立的翰林圖畫院叫做宣和（宣和是徽宗年號）畫院。

宋徽宗對於翰林圖畫院的工作可謂盡心盡力。考試選錄學生，布置畫院繪畫的題材，探討筆墨技巧，品評作品優劣，親自作畫示範，凡此種種，忙得不可開交。

他對畫院，事無巨細，事必躬親。他親自為翰林圖畫院選拔人才，就是畫師的一幅作品，也要親自審查。

對於選拔的試題，宋徽宗也總是選擇韻味悠長的詩句，考查學生對「畫外之意」、「以詩入畫」的體會和表現。比如「野水無人渡，孤舟盡日橫」，這個試題具象，好像不難表現。許多人根據詩句的提示，畫郊野孤舟，空泊岸邊，還有人在孤舟上畫一鷺鷥，或烏鴉，表示無人渡舟。但這都是平庸之作。奪魁者畫了一個和衣而臥的舟子，旁邊有一孤笛。這幅畫好在哪裡？不僅表現了無人渡舟，而且表現了沒有行人。不僅表現了舟的孤獨，而且表現了人的孤獨，別有情思。

這樣的考試方法，大大地提高了繪畫的文學水準。南宋鄧椿說：「畫者，文之極也。……其為人也多文，雖有不曉畫者寡矣；其為人也無文，雖有曉畫者寡矣。」

當然，宋徽宗嚴把翰林圖畫院的考試關，也有一些不盡人意的地方。比如，對繪畫的嚴格要求是正確的，但是，對外貌的嚴格要求就不正確了。有畫師名劉益者，就是因為外貌欠佳，儘管一直為皇帝代筆，卻終生未被召見，埋名終生。宋徽宗經常指導圖畫院的繪畫創作。

有一次，宮中宣和殿前的荔枝樹結了果，徽宗特來觀賞，恰好見一孔雀飛到樹下，徽宗龍顏大悅，立即召畫家描繪。畫家們從不同的角度刻畫，精采紛呈，其中有幾幅畫的是孔雀正在登上藤墩，徽宗觀後說：「畫得不對。」大家面面相覷，不知所以。徽宗說：「孔雀升高先抬左腿！」這時畫家們才猛然醒悟，這從一個側面也反映出徽宗觀察生活之細膩。

任何事情，有一利必有一弊。畫院促進了繪畫的發展，也有阻礙繪畫發展的一面。對於這些問題，我們這裡就不詳述了。

歐陽詢張翰帖跋

徽宗不僅擅長繪畫，書法也有很高的造詣。其書法相容並蓄，自成一家，稱「瘦金體」。其筆勢瘦硬挺拔，字體修長勻稱，用筆瘦勁、挺拔、舒展、遒麗，橫畫收筆帶鉤，豎下收筆帶點，撇如匕首，捺如切刀，豎鉤細長而內斂，連筆飛動而乾脆，能把楷書寫得這麼奕奕有神，的確是很不容易的。而且這種瘦勁至極的字，精神外露，不易遮醜，沒有很強的筆力是難以把握的。

這位皇帝獨創的瘦金體書法獨步天下，其傳世不朽的瘦金體書法作品有〈瘦金體千字文〉、〈欲借風霜二詩帖〉、〈夏日詩帖〉、〈歐陽詢張翰帖跋〉等，可稱為古今第一人。

宋徽宗可以稱得上是中國二千多年封建社會歷史中最才華橫溢的帝王。他雖然是一位昏君，但他的藝術成就是不可磨滅的。在中國書法史和中國美術史上，他享有無可爭辯的崇高地位。

四、風俗人物畫發展的頂峰

人物畫有很多種，歷史人物畫、風俗人物畫、寫照人物畫（外國叫肖像畫）、道釋人物畫、宮廷人物畫、戲曲人物畫等等。吳道子是道釋人物畫的「畫聖」。顧閎中使宮廷人物畫達到了發展的頂峰。在他們之後，更輝煌的風俗人物畫逐漸地走向了高峰。

所謂風俗人物畫就是表現市井百態、風俗習慣，一般帶有一定情節的人物畫。風俗人物畫也歷經了一個從初創到繁榮的發展過程。

描繪風俗的繪畫，淵源頗早。五代以後，由於城市的發展，風俗畫的題材大大地豐富了，技法也大大地完善了。

為什麼宋代風俗人物畫能夠達到發展的高峰呢？從客觀上說，是源於市民階層的壯大，風俗人物畫更適合於他們的審美要求。從主觀上說，是由於當時風俗人物畫的表現技法得到了提高和完善。

宋代風俗人物畫發展的高峰是張擇端的〈清明上河圖〉。

張擇端，東武（今山東諸城）人，生卒年月不詳，主要活動在宋徽宗時代。史書上說，他自幼好學，曾遊學於京師，宋徽宗時供職於翰林圖畫院。其傳世作品就是〈清明上河圖〉，這是我國十二世紀傑出的風俗人物畫，光照千秋。這幅作品，無論是社會價值、歷史價值還是藝術價值，都是具有里程碑意義的作品。可以說，〈清明上河圖〉標誌著中國風俗人物畫發展的高峰。

〈清明上河圖〉表現了清明節那天，北宋首都汴京（今河南開封）人們的各種活動。內容極其豐富，技巧極其精湛。畫中人物超過五百五十人，船隻二十餘艘，車、轎二十餘乘，店鋪房屋，不可勝計。可謂北宋汴京社會風俗的全面反映，是前無古人的宏偉史詩。

當我們欣賞〈清明上河圖〉時，有一點要特別注意。中國畫與西方畫在畫面透視關係上有很大的區別。如果把畫家比作一個導遊，看畫的人比作一個遊客，那麼西方的導遊是站著不動的，整個畫面只有一個視點，他看到什麼，就給遊客介紹什麼，遊客就看什麼，這是在西方藝術作品中常見的「焦點透視」。中國的畫家與西方的畫家不同，他並不是站在一個地方不動，而是引導著遊客一道行走，走到哪裡，就看到哪裡，同時也講到哪裡。觀畫者跟著畫家一同走動，他在我們的前面引導大家，中國畫的這種表現方式叫做「散點透視」。在〈清明上河圖〉這幅畫作裡，畫家領著我們一路去看汴京清明節時的情景。因為要看的東西很多，我們要走很長的路，在一個地方停留，就畫一部分畫。於是整個畫面被分成了六個部分，我們分別加以介紹。

〈清明上河圖〉：近郊景色

〈清明上河圖〉：進城路上

第一部分，近郊景色。

寂靜的郊區的早晨，遠處煙樹迷茫，一道小橋橫在剛剛解凍的小河上。在通往城裡的小道上，有兩個少年，趕著幾頭馱炭的驢，姍姍而來。他們即將越過小橋，踏上通往都城的官道。幾株欹斜的老楊樹，剛剛吐出新綠。在小橋這邊，散落著一些農舍。屋前房後，打麥場上，石凳旁邊，空無一人。此時天色尚早，但是人們的活動更早，屋主人已經外出踏青、祭掃或探親訪友。大地很安靜，一片蕭疏之色。

第二部分，進城路上。

我們沿著崎嶇的小路往城裡走。樹木和房子漸漸地多起來了。在將要走到一個十字路口時，迎面來了兩群人馬。

第一群人從小道上過來，遠遠看到一頂插滿了柳枝這個細節，說明他們在清明節起了個大早，已經祭掃完先人的陵墓，往回走了。在小轎後面，有不少跟班的僕從。另一群人馬在另一條路上。我們看到有兩個騎驢的婦人漸漸走近，在驢的前面，還有牽驢人。他們也是祭掃以後回來的。

沿路可以看到樹木、溪流、原野、竹籬、茅舍等等，都有了春天的氣息，表現是「清明」時節的情景。走過了這個十字路口，茶坊、酒肆漸漸地多起來了。有的茶坊、酒肆還沒有營業，有的茶坊、酒肆已經坐滿了顧客。這時，我們的目光被河面和大船所吸引。有一條大船，停靠在岸邊，有苦力在幹活，也有人監督。有的船隻正要出發，畫面對船隻大批的糧包。有的船隻正要出發，畫面對船隻的描繪，精細已極，非常逼真生動。水紋多漩渦，表現了

204

〈清明上河圖〉：河上風光

水的波浪激流。

第三部分，河上風光。

表現汴京，就不能不表現汴河。汴河是皇家漕運的河流，汴京是漕運的終點。通過汴河，把江南豐富的糧食、物資運到汴京來。一條貨船，逆水而上，飛速而來，已經划到河心。搖櫓的人十分吃力，每排五個，共有兩排。船尾有一個掌舵的人。河的兩邊，有幾條客船，在甲板上有撐船的人。在河的兩岸，酒肆、茶房越來越多，其中有的好像南方的高腳樓。還有一些飯店，大約還沒有營業，桌子已經擺好，但空無一人。街道上，有馬車，有行人，有扛麻袋的苦力。

第四部分，虹橋上下。

我們已經來到最繁華的市中心，也是全畫的高潮。一座不設梁柱的「虹橋」已歷歷在目。一條大船，在激流中通過橋洞。船夫二十多人，他

〈清明上河圖〉：虹橋上下

205

們緊張極了。有人趕快放倒桅杆，有人在船舷用力撐篙，還有人在艙頂用竿抵住橋洞，還有人從橋上扔下繩索，正在合力奮戰。在河岸，在橋欄，在船頂，也有老船工或在指指點點，或在高聲呼喊。在橋的另一邊，還有一條上水船已經駛來，船尾的船夫們，也在緊張地瞭望。雙方都在為順利通過橋洞，避免碰撞而奮鬥。

在斜跨畫面的橋上和橋頭，路的兩旁，人流擁擠，商販眾多。有一輛奇怪的車，能夠載重，名叫「串車」。「串車」到今天已經絕跡，但是繪畫卻使我們可以具體地看到其面貌。還有少年趕著拖糧的毛驢上橋。有兩個小販在路心爭奪顧客，在橋頂，有抬著女眷的小轎和騎馬的官人迎面走來，雙方都有奴僕在前面開道，互不相讓。兩邊看熱鬧的人群，或者指指點點，或者側目閃避。這些富有戲劇性的場面，既表現了交通要道的擁擠，也表現了生活氣氛的熱烈。在橋頭的近處，有一家旅店，搭了一個高聳的彩樓，惹人注意。門前有店夥計正在往「串車」上裝一串串的錢幣，暗示這家旅店因為地理位置而生意興隆。畫面的下方，有重重的屋脊，顯示這家旅店的規模。透過樓窗，我們可以看到飲酒、吃飯的顧客，氣氛十分熱烈。

汴河漸漸地從畫面的上方流出，在河灣的岸邊，有許多船舶，或停留，或行駛，逐波往來，水面開闊，很是熱鬧。

第五部分，城樓前面。

汴河已經流出了畫面，我們沿著進城的路前行，終於可以看到宏偉的城門了。在城門之外，有兩個十字路口。一個十字路口離城門遠些，一個

206

〈清明上河圖〉：繁華景象

離城門近些。

我們先看離城門遠些的十字路口。這裡有富家眷屬乘坐的棕頂車，也有窮人乘坐的席頂車，還有女眷乘坐的轎子。街面上很熱鬧，有騎馬的，有步行的，有推車的，有挑擔的，有大車鋪在修車，有老人在賣藥，有竹棚內算卦的先生，有賣杏花的，有賣大餅的。在一個官府的門前，兩個衙役坐在地上，昏昏欲睡。

第二個十字路口，是護城河的橋頭，河面上沒有船隻，河的兩岸綠柳成蔭（城裡要比城外溫度高些，城外的柳樹剛剛吐出新綠），顯得清新寧靜。在平橋上，又有一個「串車」，一頭驢和一個人在拉這輛車。許多人扶著橋欄杆，眺望河水。城門前，有一個騎馬的富人，後邊跟著僕人，面對一個跪地乞食的老人，無動於衷，昂首而過。在城門洞裡有幾匹駱駝，正在從城裡走向城外，暗示出汴京與塞北的經濟聯繫。

第六部分，繁華景象。

我們終於進了城門，看到了城裡的繁榮景象。最醒目的是對面一家搭著「彩樓雙棚」的「正店」，估計應當是一個豪華的酒樓。門口停著馬車、驢車，賓客盈門。在近處還有可以「久住」的「王員外家」，一個士子正在專注地讀書。我們可以想像，這大約相當於今天的公寓。到了城裡，官紳、富商、文人、和尚，漸漸多了。大家互相作揖，彬彬有禮。十字街頭肉鋪前面，有一個黑鬚的道士，在向人群宣講著什麼。路口的棚下，有許多人坐聽老者說書。十字路口的對面，有兩輛四匹馬拉的車，疾馳而來。最下面有一個騎馬的文官，前後有九名差役隨行，表現了官僚們遊春的雅

興。街上有綢緞莊、藥鋪、香店等等。街對面一個敞開的大門前，既有僕役閒坐，又有人攜包裹在等待，似為送禮或探親而來，一切都顯示是清明節。

在畫面的最後，是「趙太丞家」，幾株樹木遮擋了人們的視線，好像一齣迷人的戲劇拉上了大幕。

〈清明上河圖〉是中國風俗人物畫發展的頂峰，這是因為：

第一，〈清明上河圖〉在繪畫的題材上出現了重大的突破。縱觀過去的人物畫題材，閻立本表現的是「衣冠貴冑」的帝王將相，吳道子表現的是遠離塵世的神佛仙道，顧閎中表現的是花天酒地的腐敗官僚，張擇端表現的則是現實生活中的真實人物，特別是下層人物，士、農、工、商、僧、道、醫、卜、官吏、婦孺、車夫、船夫等五百多人的形象，都收入畫中。他們的日常活動，趕集、買賣、飲酒、進食、閒逛、聽書、拉車、推船、乘轎、騎馬等等，無不曲盡其妙，可謂洋洋大觀，百肆雜陳。這是具有劃時代意義的重大突破。為什麼張擇端在自己的作品中能夠表現十分廣闊的下層人民的生活呢？這是因為宋朝是中國封建社會發展的轉捩點，隨著商品經濟的發展，城市中市民階級產生並壯大起來，逐步成為中國社會的新生力量。張擇端敏銳地發現並表現了人數眾多的市民階級，這在繪畫史上，無論如何，也是一個重大的事件。

第二，〈清明上河圖〉在表現人物的神形兼備上出現了突破。首先，作品真實地表現了人物的形貌，作品涉及數百人物，對各種行業，各種年齡，各種性格，各種姿態，各種活動，都作了精確的描繪，人物高不過寸，但鬚眉畢現，栩栩如生。其次，作品真實地表現了人物的思想感情。或閒適（如清明節遊春的官僚仕女），或冷漠（如騎在馬上對乞討者昂首而過者），或緊張（如過橋時的船夫），或勞累，或無聊，都作了生動的表現。

第三，〈清明上河圖〉在藝術的真實性方面出現了新的突破。這幅作品為我們留下了社會的、歷史的真實畫卷，具有不可估量的價值。如畫面所出現的宋代宣和年間汴京街道上的店鋪，都與宋人撰寫的《東京夢華錄》相符合。畫面出現的虹橋，沒有一根支柱，像一條長虹一樣橫跨在河上，據橋梁專家研究，藝術家真實地表現了橋梁的結構和比例。

《清明上河圖》是宋朝城鄉的百科全書。宋朝街道上有什麼店鋪，人們穿什麼衣服，戴什麼帽子，乘什麼車子，吃什麼食物，住什麼房子，有什麼職業等等，這幅作品都如實地告訴了我們（據說拍電視連續劇《水滸傳》時就參考過這幅作品）。

最後，我們簡單解釋一下這幅作品的題目。「清明」有兩方面的意思，一是指清明節，從畫面上初春景象來看，這樣的理解是有道理的，多數人也是這樣理解的。也有少數人說，畫面上表現的根本就不是清明節時候的景象，而是秋天的景象。因此，「清明」二字與節令無關。二是指政治清明。據《詩經》中說：「肆伐大商，會朝清明。」《後漢書》中說：「固幸得生於清明之世。」這裡的清明，是指政治清明而言。張擇端是翰林圖畫院的畫家，他的職責就是為皇家歌功頌德。因此，這樣的理解也是有道理的。金人在畫面上留下了跋文：「當今翰林呈畫本，承產風物正堪傳。」這就是說，張擇端（他是翰林圖畫院的畫師，所以，稱為翰林）這幅作品，就是呈送宋徽宗的，所以要通過汴京的景象，歌頌政治的清明。關於「上河」，卷後有李東陽的跋作了這樣的解釋：「『上河』云者，蓋其時俗所尚，若今之上塚然，故其盛如此也。」也是對政治清明的歌頌。

五、青綠山水發展的頂峰

唐末五代，是水墨山水畫大發展的時代。荊浩、關仝、范寬、李成、董源、巨然，這些水墨山水畫的巨匠創造了永垂史冊的水墨山水畫作品。到了北宋，宋徽宗不僅自己是傑出的藝術家，而且把翰林圖畫院高度地完善了，創造了名垂千古的傑作。那麼，水墨山水畫是否能夠在唐末五代的基礎上，創造出更大的輝煌呢？不是這樣的。在北宋，水墨山水畫非但沒有繼續發展，它原有光輝也暗淡了。究其原因，還是由於社會生活的變化。

唐末五代，戰亂頻仍。高人逸士，遠離塵世，隱居山林。中國的知識分子主張：「天下有道則仕，無道則隱。」在動亂的年代，在民族矛盾，階級矛盾，統治者內部的矛盾，都十分尖銳的時候。士大夫感到惶惑不

安，內心痛苦。因此，隱遁山林，寄情山水。淡紛爭之心，啟仁愛之性。一句話，不能兼濟天下，就獨善其身。在山林之中，淨化自己的靈魂。隱士，促進了水墨山水畫的發展。郭熙、郭思在《林泉高致》中寫道：

君子之所以愛夫山水者，其旨安在？丘園素養，所常處也；泉石嘯傲，所常樂也；漁樵隱逸，所常適也；猿鶴飛鳴，所常親也；塵囂韁鎖，此人情所常厭也；煙霞仙聖，此人情所常願而不得見也。

郭熙是說，山水是高尚道德的體現。山丘田園，那是君子韜養寧靜淡泊心性的地方；泉石，那是君子吟詠嘯傲的地方；漁人、樵夫、隱逸之士，那是與君子和諧的人；鳴猿飛鶴，那是君子親近的東西；塵世喧囂，猶如困鎖人的韁繩，那是君子厭惡的地方；居於煙霞之地的仙人，那是君子嚮往而不得見到的。

但是，不是每一個君子都能夠隱居山林，與山林為伍。那應當怎樣辦呢？沒有山林，有山水畫也好，山水畫，也是君子的嚮往。因為山水畫是真實山林的代用品。就是這些原因，促進了水墨山水畫的發展和繁榮。

到了北宋，在很長的一段時間，天下太平，經濟發展，生活安逸。隱士的情懷，已經褪去。宋代著名繪畫理論家郭熙說：「直以太平盛日，君親之心兩隆。」也就是說，現在太平盛世，既要事君，又要事親，這兩件大事忙不過來，怎麼可能隱居山林呢？

沒有隱士，就沒有表現隱士情懷的水墨山水畫。北宋的山水畫，是對秀麗江山的歌頌，是對太平盛世的歌頌，是對皇恩浩蕩的歌頌。正是因為這些理由，水墨山水畫在光輝燦爛的五代之後，逐漸變得暗淡了，而富麗堂皇的青綠山水畫出現了繁榮並且攀上了發展的頂峰。

把青綠山水推向頂峰的代表人物是王希孟。

王希孟（一〇九六—？），宋徽宗時代招入畫院，徽宗親自傳授筆墨技法，畫藝精進，半年後畫了〈千里江山圖〉。這幅作品，王希孟獻給宋徽宗，宋徽宗賜給太師蔡京，蔡京在卷後寫了題跋：「政和三年閏四月八日賜。希孟年十八歲，昔在畫學為生徒，招入禁中文書庫，數以畫獻，未甚工。上知其性可教，遂誨諭之，親

千里江山圖（局部）

授其法，不逾半歲，乃以此圖進。上嘉之，因以賜臣京，謂天下士在作之而已。」

這幅作品以概括的手法，精細的筆致，絢麗的色彩，描繪了壯麗的山河，可以視為青綠山水發展高峰的代表作。全畫可分五段，每段以水面、遊船、沙渚、橋梁相銜接。

第一段，直插雲際的高山，延伸而下的峰巒，遼闊平靜的水面。村舍數座，人跡罕至，幽深寧靜。細浪起伏的江水，縹縹緲緲的遠山，更顯出江面的寬闊無垠。

第二段，絕壁山崖，瀑布高懸，盤旋九曲的山路，通向深處的院落。水閣亭榭，漁舟畫舫，均有人活動。一座大橋，橫跨江面。中間建兩層閣樓，宛如長虹，十分壯觀。

第三段，從大橋開始，山巒逐漸平緩，漁舟、貨船停泊在港灣中，村舍綠田，有生活氣息。

第四段，山勢由平坦轉入高峻，行人稀少，水面仍然有舟船，房舍閣樓，有人居住，橫跨山溪的攔水壩，上面建造了水磨坊，依稀可見水輪在轉動。

第五段，水面如鏡，輕舟蕩漾，漁人撒網，士子觀景，綠樹修竹，一片江南水鄉風光。

這幅作品，從大處看，表現了千里江山壯闊的氣勢，既有連綿起伏的雄偉山勢，又有水天一色的浩淼江河。從細處看，水村野市，樓閣亭榭，長橋磨坊，捕魚駛船，刻畫細緻。可謂一點一畫，均無敗筆，山村人物，細若小點，無不精心。北宋的青綠山

水畫的代表作品還有〈江山秋色圖〉、〈萬壑松風圖〉、〈長夏江寺圖〉、〈江山小景圖〉等等。

翰林圖畫院是工筆花鳥、青綠山水畫發展的組織保證，工筆花鳥與青綠山水畫是翰林圖畫院的藝術表現。

在北宋，山水畫的主流是青綠山水畫，並不是說，水墨山水畫已經完全絕跡。只是說，水墨山水畫不是山水畫的主流。有些人既畫青綠山水，也畫水墨山水。畫青綠山水是投時尚之所好，畫水墨山水則是表現胸襟。

六、文人畫的理論基礎

我們說過，唐代的王維是文人畫的創始者。在王維之後，五代的荊浩、范寬、董源等人大大地推進了文人畫的創作。北宋的蘇軾總結了文人畫的創作經驗，為文人畫奠定了堅實的理論基礎。

1.蘇軾生平：

蘇軾，四川眉山人，字子瞻。宋代傑出的詩人、畫家、書法家。他二十一歲時參加科考，考中第二名進士。

二十六歲時，蘇軾進入官場。蘇軾一生，在官場上並不順暢。從主觀條件來說，他受儒、佛、道的深刻影響。儒家要求入世，而佛道要求出世。這就決定了蘇軾在官場上的矛盾態度。不做官，就想做官；做了官，就想歸隱。這個矛盾是中國知識分子的普遍矛盾。從客觀條件來說，蘇軾並不適合官場。蘇軾是一個才華橫溢、胸懷正義、不拘俗禮的才子。但是，官場上需要的是看風轉舵、左右逢源、老謀深算的政客。

一〇七九年，蘇軾六十二歲，調任湖州太守，給朝廷寫了一篇謝表。其中寫道：「知其愚不適時，難以追陪新進。」就是說，我愚笨，跟不上時代，我不能與年輕的新人一道追隨新政。結果惹了大禍，貶到黃州。這時，蘇軾看透了人生，著名的〈念奴嬌·赤壁懷古〉就是這時寫成的，這是他對人生意義追思的千古絕唱。

蘇軾在黃州時生活很困難，於是，有人送給他城東一塊幾十畝的坡地，蘇軾一家人在此種地，還蓋了一所房子，叫「東坡雪堂」，蘇軾也叫「東坡居士」。

蘇軾在做官的道路上，幾經磨難，最後，被貶至海南。後來，終於恩准回京，在回京的路上因病去世，享年六十六歲。

2. 蘇軾對文人畫理論的貢獻：

蘇軾對文人畫理論的貢獻有兩個方面：一是提出了文人畫這個概念的人。不過，他把「文人畫」叫做「士人畫」。所謂「士」就是指介於民與官之間的知識階層。「士」，有知識，有氣節，有學問，就是「文人」。了解了文人，才能夠了解文人畫。

蘇軾系統地論述了文人畫的特徵：

第一，藝術的目的不是為了別人，而是「自娛」。

文人畫與畫工畫、宮廷畫的最重要區別之一就是繪畫的目的。畫工畫與宮廷畫都是為了別人，叫做「經世致用」。文人畫是為了自己，叫做「自娛」。蘇軾說：「能文而不求舉，善畫而不求售，文以達吾心，畫以適吾意而已。」就是說，藝術不是為了賺錢，不是為了升官，那麼，藝術究竟是為了什麼呢？藝術就是為了自娛。「自娛」是文人畫的根本特徵。其他特徵，都由此而來。

第二，輕形似，重神似。

文人畫與畫工畫的重要區別之二就在於：畫工畫重形似，而文人畫重神似。蘇軾說：「觀士人畫，如閱天下馬，取其意氣所到。乃若畫工，往往只取鞭策皮毛、槽櫪芻秣。無一點俊發，看數尺許便倦。」怎樣看文人畫呢？就像看天下的馬一樣，應當看馬的意氣。如果一個畫工去畫馬，往往只畫馬的鞭策（策，趕馬用的鞭子），馬的皮毛，馬的草料，都畫得很真實，就是沒有畫出馬的神氣，看幾尺，人們就厭倦了。

蘇軾又說：「論畫以形似，見與兒童鄰。作詩必此詩，定知非詩人。」意思是說，如果論畫時，以形似作標準來區分畫的高下，這種見解，就是兒童的見解。如果一個詩人說，作詩一定要形似，那肯定這個人不是詩人。

蘇軾畫竹，與別人不同。別人畫綠竹，或者畫墨竹。而蘇軾畫紅竹子。別人問他，世上有朱竹嗎？蘇軾回答說，世上有墨竹嗎？中國畫應當塗什麼顏色？謝赫說，應當「隨類賦彩」。就是說，事物本來是什麼顏色，要根據藝術家表達情感的需要去賦色。但是，蘇軾有新的主張，應當塗什麼顏色，與客觀事物是什麼顏色沒有關係，要根據藝術家表達情感的需要去賦色。

蘇軾貶到黃州之後，仍然有豁達之氣。所以，他畫竹時，不是逐節分開而畫，而是從根到梢，一筆揮成。

人問：「你畫竹為什麼不逐節分開？」蘇軾答：「你看竹子生長，是逐節生長的嗎？」

第三，得之象外。

畫工畫與文人畫的重要區別之三就是得之象外。蘇軾有一次論吳道子與王維二人壁畫的優劣時說：「吳生雖絕妙，猶以畫工論。摩詰得之於象外，有如仙翮（音河，鳥的翅膀）謝樊籠。」蘇軾說，吳道子的畫，雖然很好，但他仍然是畫工畫。王維的畫就不一樣了。王維的畫「得之於象外」，就是說，在畫面以外還有深意，我們可以看見畫面以外的形象，就像仙鶴振翅飛出樊籠。

那麼，什麼是「得之於象外」呢？如果一個畫工，畫一幅山水，我們就看到了山水。除此而外，什麼也沒有看到。但是，如果文人畫一幅山水，我們除了看到山水之外，還看到了另外的形象。我們會看到，有一個隱者，遠離塵世的是非，與清風明月為伴，以竹林松柏為友，隱居在山水之中。這個形象，是欣賞者根據自己的想像而產生的，畫面是沒有的。因此，這個隱者的形象，就叫做「得之於象外」，或者用蘇軾的話說，「妙在筆墨之外」。文人畫好在哪裡？好在畫筆之外，「言有盡而意無窮」，或者叫做「象外之象」，景外之景」。在有限的景物中包含著無限的意味。觀桃花流水，讓人黯然神傷；臨清風明月，讓人神清氣爽；睹大漠落日，讓人蒼涼悲壯。

應當怎樣表現無邊的春色呢？難道要把滿園春色都畫下來嗎？不。對於文人畫來說，正像蘇軾所說：「誰言一點紅，解寄無邊春。」這就叫做「得之於畫外」。在王維的山水畫中，我們好像看到了一個清靜敦厚的人，隱居在其中。

第四，詩書畫一體。

文人畫與畫工畫的重要區別之四是詩畫一致。文人畫含有濃厚的文學因素。可以說，文人畫是文學化了的繪畫，繪畫就是一首詩。蘇軾說：「詩畫本一律，天工與清新。」為什麼說「詩畫本一律」？因為詩與畫存在著共同的內容：「天工與清新」。什麼叫天工？就是詩與畫都有自然之巧，沒有雕琢的痕跡。什麼是清新？就是詩與畫都要推陳出新。一句話，詩與畫都具有共同的新奇的意境。凡是文人畫的畫家，比如蘇軾，不僅是大畫家，而且是大詩人，大書法家。

第五，畫是人格的體現。

無論是詩、是畫、是書，都是藝術家人格的體現。

漢代揚雄提出：「言，心聲也；書，心畫也。聲畫形，君子小人見矣。」

有人問唐代大書法家柳公權，怎樣能寫好字。柳公權說：「用筆在心，心正則筆正。」

元代楊維楨說：「畫品優劣，關乎人品之高下。」

明代文徵明說：「人品不高，用墨無法。」

清代王昱說：「學畫者，先貴立品。立品之人，筆墨外自有一種正大光明之概。否則畫雖可觀，卻有一種不正之氣，隱躍毫端。」

近代陳衡恪說：「文人畫有四個要素：人品、學問、才情和思想，具此四者，乃能完善。」

文人畫在中國美術史上起了非常重要的作用，從元代以後，文人畫逐漸成為中國繪畫的主流。

繪畫主流 從寫實到寫意的過渡
——南宋美術

一、南宋的社會狀況

一一二七年靖康之變時，沒有被金人擄走的皇族有一個半人。那一個人是徽宗第九子康王趙構，那半個人就是早年被廢的皇后孟氏，她因不住在皇宮，因禍得福，未被擄去。後來，康王趙構在南京（今河南商丘）由宗澤等人擁戴，登上帝位，是為宋高宗。這就是南宋的開始。

南宋延續了一百五十三年。當時的政治經濟環境是：

1. 逃跑和投降：

宋代面對外族的侵略，一直是無能為力。對遼戰，敗於遼。對西夏戰，敗於西夏。對金戰，敗於金。所以對外族的統治者，總是忍讓、乞和。最初，把外族侵略者稱作是兒子，「奉之如驕子」；後來，把外族侵略者稱作是兄長，「敬之如兄長」；最後，把外族侵略者稱作是父親，「事之如君父」，年年進貢，歲歲乞降。金銀財寶、美女名馬，源源不斷地輸往敵國。最後，皇帝被擄走，北宋滅亡。當宋高宗即位之後，立即成為金人打擊的對象，趙構面臨金國的軍事壓力，一面南逃，一面乞降。他給金人奉書乞降說，我朝夕戰戰兢兢地乞求閣下「見哀而赦」。我願意削去封號，不作皇帝，天地之間，都是大金國的國土，您已經是「尊無二上」的領袖，現在您還要勞師遠涉，為什麼呢？難道這樣就快樂嗎？金國並不因為趙構乞降就罷兵，繼續南下。趙構聽到金兵南下的消息，就從南京（今河南商丘）跑到建康（今江蘇南京），又從建康跑到鎮江，再到常州，最後到達臨安（今浙江杭州）。

2. 聯蒙抗金：

南宋因始終面臨著強大的金國的威脅，一跑再跑，朝不保夕，惶惶不可終日。當知道蒙古族在鐵木真的率領下強大起來的消息後，有人建議皇帝「聯蒙滅金」，借機收復北方。北宋面臨著強大的遼國的不斷侵略，感

到屈辱，採取了「聯金滅遼」的方針，結果最後被金滅亡。

在北宋滅亡的一百年後，南宋面臨著與北宋同樣的選擇。他們被復仇的情緒所支配，採取了「聯蒙滅金」的戰略。宋理宗端平元年（一二三四），金國最後一個據點被蒙宋聯軍攻陷，金國滅亡了。但是，南宋並沒有乘機收回北方的領土，宋蒙聯盟反而宣告破裂。四十二年之後，蒙軍開進臨安。一二七九年，宋元兩軍在崖山決戰，宋軍幾乎全軍覆沒。南宋就這樣滅亡了。

3.經濟、科技高度發展：

北宋滅亡，大量的農民、手工業者跑到了南方，促進了南宋經濟的發展。當時的農業生產，畝產提高了兩三倍。有一句諺語：「蘇湖熟，天下足。」就出自南宋。這樣的社會政治經濟狀況決定了人們如下的思想情感：

愛國主義：

面對國破家亡，人民情緒激昂，「怒髮衝冠」、「鐵馬金戈」、「狂呼猛叫」，拿起刀劍，進行抵抗，甚至一些大畫家也參與抵抗，變成所謂「盜」，比如蕭照。李唐、辛棄疾、陸游等人，曾經親率義軍，激昂殺敵。殺敵！愛國！是南宋時期社會普遍的思想感情。

苟且偷安：

南宋是偏於一隅的小朝廷，自從與蒙古族議和之後，社會相對安定，經濟繁榮，人口增加。於是，在殺敵、愛國的思想情感之外，還有一種風花雪月，花街柳巷，偎翠依紅的思想感情。林升有一首著名的詩，把南宋的苟且偷安、得過且過、不思進取，描繪得入木三分。那首詩寫道：

山外青山樓外樓，西湖歌舞幾時休。
暖風熏得遊人醉，錯把杭州作汴州。

對富足生活的歌頌：

南宋雖有戰亂，要賠款，但其經濟獲得了空前的發展，人們生活富足，這也是不爭的事實。就是「醉裡挑燈看劍，夢回吹角連營」的辛棄疾，也不是每時每刻都想著殺敵，他依然有「稻花香裡說豐年，聽取蛙聲一片」的情感。就是「夜闌臥聽風吹雨，鐵馬冰河入夢來」的陸游，也有閒散之時，我們讀著他「莫笑農家臘酒渾，豐年留客足雞豚」的優美詩句，沒有一點點戰亂的痕跡，我們甚至以為他進入了與世無爭、和諧美滿的世外桃園。

二、南宋的美術特徵

南宋的美術是南宋思想感情的表現。從繪畫發展的長河來看，南宋繪畫是中國繪畫史上非常重要的轉捩點。

我們說過，自從王維之後，繪畫沿著兩條路線前進：一條是以「求真寫實」為特徵的院體畫路線；一條是以「不求相似」為特徵的文人畫路線。在北宋之前，除了五代短暫的五十三年以外，雖然存在「不求相似」的文人畫，但繪畫的主流是「求真寫實」的院體畫。從元代開始，雖然還有「求真寫實」的院體畫，但繪畫的主流是「不求相似」的文人畫。南宋繪畫就是從「求真寫實」的院體畫向「不求相似」的文人畫的過渡，這就是南宋繪畫的根本特徵。

南宋的山水畫，是從北宋宮廷的青綠山水畫向元代文人水墨山水畫的過渡。

南宋的人物畫，是從北宋的宮廷人物畫向元代文人人物畫的過渡。

南宋的花鳥畫，是從北宋的宮廷工筆花鳥畫向元代文人寫意花鳥畫的過渡。

三、南宋的水墨山水畫

山水畫的風格是多樣的、變化的。南宋與北宋的山水畫風格有本質的不同：北宋強調整體性的描繪，全景式的畫面，表現了山川的雄偉壯麗。南宋強調截取「一角」或「半邊」，達到「以少勝多」、「以一當十」、「小中見大」的效果。北宋的山水畫是寫實的，南宋的是寫意的。從

南宋的山水畫發展的長河來看，南宋的山水畫是從寫實到寫意的過渡。

南宋的山水畫的代表人物是李唐、劉松年、馬遠、夏圭等，他們被合稱為「南宋四大家」。其中李唐的作品體現了北宋到南宋山水畫風格轉變的開始，而在馬遠、夏圭的作品中則體現了這種轉變的完成。也就是說，在馬遠、夏圭的山水畫作品中，並不是對南方山水的如實的、客觀的描繪，而是畫家個人主觀情緒的宣洩。那「類劍插空」的山，看不出「一片江南也」，只能夠看到喪權辱國以後人們的痛苦和憤怒的情緒。

1. 李唐：

李唐（約一〇六六—一一五〇），字晞古，亦作希古，河陽（今河南孟縣）人。他是南宋四大家之首。不了解李唐，就不能夠了解南宋繪畫。李唐的山水畫，標誌著山水畫從北宋風格向南宋風格的轉變。

李唐曾是北宋畫家。他四十八歲那一年，到開封參加翰林圖畫院的考試，宋徽宗的題目是「竹鎖橋邊賣酒家」，畫了一個大大的酒樓，清清楚楚，人來客往，好不熱鬧。而李唐以他獨特的視角，在「鎖」字上做文章。畫面上橋頭竹叢中，高高地挑著一個酒簾。宋徽宗親自閱卷，很賞識他的構思，於是李唐就以第一名的成績補入畫院，從此成為一名專業畫家。

李唐是宋高宗最寵信的畫家。宋高宗曾經在一匹絹上寫〈胡笳十八拍〉的詩句，每一拍都留一段空白，等待李唐依詩意作畫。現存李唐〈晉文公復國圖〉上還有宋高宗題寫的《左傳》文。李唐畫的〈長夏江寺圖〉上有高宗題字：「李唐可比李思訓。」

我們說過，北宋的青綠山水畫達到了發展的高峰。但是，北宋的水墨山水畫卻沒有延續五代時期青綠山水畫的繁榮，原因是複雜的。主要的原因是社會生活的變化，我們已經講過了。還有一個次要的原因，就是北宋盛行摹古，那時，大家都學李成，學范寬，但學來學去，學生不如老師，沒有出現偉大的水墨山水畫畫家。

而李唐卻使北宋的山水畫擺脫了摹古的流弊。

假如沒有北宋巨大變故，李唐可能會在北宋畫院中平靜地摹古下去，他也不可能成為一個影響深遠的偉大畫家。誰也沒有想到，北宋的滅亡，這對國家、民族最大的不幸，卻成為畫家個人最大的幸事，成就了李唐在中國美術史中的重要地位。

李唐是一個有民族氣節的人，一個懷有強烈愛國激情的人。靖康之變，李唐也為金人所擄，但他沒有受到什麼迫害，因為金人對宋代文化是極其尊重的，如果安心留在北方，榮華富貴是會有的。但是，李唐不願忍受異族統治，不惜冒著生命的危險，一路靠賣畫維持生活，逃回南方。經過千辛萬苦於宋高宗紹興二年到達臨安（今杭州）。後進入南宋的畫院，這期間大約有近二十年的時間。估計那時李唐多畫山水梅蘭之類，藉以表達自己孤高傲岸的情感。但是，時人不能賞識，他們更希望看到象徵大富大貴的紅牡丹。

李唐離開畫院，生活在底層，使他對生活有了新的感悟，產生了新的思想感情。李唐開始在作品中表現自己的真情實感，開始了藝術風格的轉變。

李唐到達臨安很久以後，南宋小朝廷開始富裕，各種機構逐漸恢復起來，畫院亦在招募舊時畫家進入畫院，李唐聽說之後，就投名帖，希望再進畫院，李唐進入畫院已經八十餘歲了。在畫院中，年齡最老，畫藝最高，高宗賜金帶。

李唐的山水畫風格的變化，非常典型地表現了從北宋到南宋山水畫風格的歷史性轉變。

〈萬壑松風圖〉是李唐北宋時期的代表作。此圖作於北宋宣和甲辰年間（一一二四），落款在一座尖聳遠峰裡，上書：「皇宋宣和甲辰春，河陽李唐筆。」

這幅作品，山石嶙岩，峰崖險峻，山腰白雲繚繞，嵐氣飛動，飛瀑珠垂，一瀉千里。全圖頂天立地，雄渾森嚴，氣壯山河，極有氣勢。在這幅作品中，既有摹古的影子，又有真實的北方山水的影子。典型地表現了北宋山水畫的藝術風格。

到了南宋時期，李唐山水畫的風格發生了顯著變化。〈清溪漁隱圖〉是李唐南宋時期的代表作，署款「河

陽李唐筆」，中段上有「李唐清溪漁隱」六字，上鈐「御書之寶」。

臨安的山水與北方的山水不同，山明水秀，樹翠石潤，雲淡風輕，這幅作品表現錢塘一帶雨後景色，綠樹濃蔭，溪水緩流，坡泥濕翠，小舟上一漁翁垂釣其間，點出「清溪漁隱」的主題。這麼詩情畫意的景色在李唐筆下發生了變化，那山石，猶如刀削斧砍，劍劈斧鑿，稜角分明，大斧劈皴，就好像有多少仇恨要發洩。這幅作品充分體現李唐的山水畫風格已經由寫實向寫意轉變。

我們通過比較〈萬壑松風圖〉與〈清溪漁隱圖〉來分析北宋與南宋不同的藝術風格。

第一，畫面內容由繁密而趨簡練，由濃重而趨清淡。

第二，畫面布局由全景而趨於半景。〈萬壑松風圖〉

萬壑松風圖

的山石樹木，頂天立地，而〈清溪漁隱圖〉中的山石樹木則擠到了畫面的半邊，另外半邊是空白。

第三，由煙雨朦朧到大劈斧皴。〈萬壑松風圖〉的山石巍然傲據，而〈清溪漁隱圖〉的山石如刀劈斧鑿，堅硬無比。而像劍一樣的山石表達了李唐的真實的情感。

李唐所開闢的山水畫風格的轉變，用一句話概

清溪漁隱圖

括，那就是從寫實到寫意的轉變。

2. 劉松年：

劉松年，錢塘人，南宋畫院待詔。

山水畫風格的轉變，從李唐開始，到馬遠、夏圭結束，而劉松年是從李唐到馬遠、夏圭的過渡性的人物。劉松年是一個特點鮮明的畫家，通常人們提到宮廷畫師，往往會想到一個唯唯諾諾、謹小慎微、缺乏獨立人格的畫匠的形象，與那些才高八斗、學富五車具有林泉之志的文人有天淵之別。但劉松年不是唯唯諾諾的畫師，在他的畫裡，有俞伯牙、鍾子期、謝安等文人高士，或者優雅聚會，或者研經論道，或者春遊賞月，或者山野隱居，或者寒江獨釣，或者對弈品茗，既表現了他們的生活，也表現了劉松年自己的理想和志向。

〈四景山水圖〉表現了春、夏、秋、冬的景象，是劉松年的代表作。

第一幅表現春。堤邊小院，桃李爭豔，嫩柳泛綠，湖上水氣迷濛，雜樹小草，到處春意盎然。重樓深院，掩映在林木之間，幽靜雅致，也許就是牽馬的兩侍者的主人的居所。

第二幅表現夏。湖邊水閣涼亭，庭前水面浮起睡蓮，四周花木叢生，高柳濃密，石砌涼台，圍以欄杆，水閣向湖中延伸，很像西湖十景中的「平湖秋月」。主人端坐在庭中納涼觀景。

四景山水圖（其一）

第三幅表現秋。老樹經霜，紅葉斑斕。庭院圍牆，樹石小橋，曲徑通幽。庭中窗明几淨，老者獨坐，侍童煮茶，閒情逸趣，分明是文人雅士。

第四幅表現冬。四合庭院，高松挺拔，遠山近石，地面屋頂，鋪滿積雪，茫茫一片。後庭一女子掀簾探望，好像害怕寒風侵襲。但橋頭一老翁騎驢張傘，似乎尋詩覓句，踏雪尋梅，無憂無慮，悠然自得。

在這些作品中，人們能看到文人學士的理想，還能看到李唐式的半邊構圖。

3. 馬遠：

踏歌圖

馬遠（一一四〇年前後—一二二五年前後），字遙父，號欽山。南宋畫院祗侯、待詔，河中（今山西永濟）人，但馬遠本人生在杭州，供職畫院。馬遠出身於繪畫世家，他的曾祖父、祖父、父親、伯父以及弟兄，都是畫院待詔。花鳥、山水、人物，無所不工。

馬遠〈踏歌圖〉，這幅作品可分上下兩部分，中間以雲氣相隔。上半部我們看到筆直的山峰，「類劍插空」，簡約的筆墨，雲氣繚繞，城郭隱約可見。大斧劈皴，顯然學習李唐。下半部為近景，溪水石橋，翠竹垂柳，有幾個農民，邊走邊唱，踏歌而行。畫面上有當時的皇帝寧宗趙擴寫的五絕一首：

宿雨清幾旬，朝陽麗帝城。

豐年人樂業，壟上踏歌行。

這首詩的意思是說，隔夜的雨水，使京郊的原野，清涼爽朗。朝陽映照著宮殿，格外明麗雄壯。今年喜遇豐收，百姓安居樂業，人們在壟上踏歌而行，表現出發自內心的喜悅。

唱歌的人物一共有六個。中間一老者，右手拄杖，左手抓耳撓腮，雙腳踏著節拍，憨態可掬。褲子上綴著補丁，掩蓋不住唱歌的幸福。在老者剛剛走過的石橋上，有一壯年漢子，雙腳踏著節拍，雙手拍著巴掌，咧開大嘴笑著唱著走來。在他後面有一人，抓住他的腰帶，跟跟蹌蹌地跟在後面。最後，在竹林邊上，有一個壯漢，肩扛竹棍，竹棍上挑著一個酒葫蘆，趁著酒興，踏歌而歸。田壟左側，有兩個兒童，一大一小，神情茫然。

這幅作品可以說是南宋山水畫風格的最有代表性的作品。那「類劍插空」的山峰，好像表現了南宋軍民反抗侵略的怒火。但是那幾近世外桃源般的歡歌笑語，卻又是年豐人樂、政和民安、富足歡快的表現。至於他的〈寒江獨釣圖〉，則表現了他遠離塵世的隱逸幻想。

4. 夏圭：

夏圭，字禹玉，錢塘人，與馬遠同時而略後。畫院待詔，賜金帶。歷來把「馬、夏」並稱。因為他們都是李唐的學生，他們都喜歡畫面留有大片空白供欣賞者想像，所以馬遠還稱為「馬一角」，夏圭叫「夏半邊」。

〈溪山清遠圖〉，用長卷表現江山的遼闊深遠，連綿不斷。近景巨石，塊面分明，大斧劈皴，岩縫雜樹叢生，遠處松林，樓閣隱現其中。石畔灘頭，漁舟三兩，漁人歸去。院前小橋，有人策杖而過。山下草廬，逸人高士，臨風吟誦。畫卷後段，危峰如削。總之，深山與闊水，高遠與平遠，遠山闊水，景色迷人。在山下草廬，逸人高士，臨風吟誦。畫卷後段，危峰如削。總之，深山與闊水，青山秀水，使人心曠神怡。

漫漫，遠處松林，樓閣隱現其中。石畔灘頭，漁舟三兩，漁人歸去。院前小橋，有人策杖而過。山下草廬，逸人高士，臨風吟誦。畫卷後段，危峰如削。總之，深山與闊水，青山秀水，使人心曠神怡。

高遠與平遠，利用散點透視的表現方法，遊動地觀察對象，青山秀水，使人心曠神怡。

這幅作品，與馬遠的作品一樣，表現了複雜的思想感情。既看見「類劍插空」的憤怒，也看見和平景象的

溪山清遠圖

安逸。

總之，南宋馬、夏的山水畫，不是客觀山水的真實反映，那「類劍插空」的奇絕險峭的山，那歡歌笑語的和平景象，那留待觀眾想像的大片空白，都不是客觀寫實之作，而是表達複雜情感的寫意之作。

四、愛國人物畫和簡筆人物畫

南宋的人物畫，是當時社會複雜情感的直接表現。這個時期的人物畫所表現的主題是：

1. 是對氣節的歌頌：

李唐的〈采薇圖〉，表現的是叔齊、伯夷的氣節。這個故事取材於司馬遷《史記》中的〈伯夷列傳〉。

圖中正面坐著的是伯夷，他雙手抱膝，頭微側，面容幽憤而略帶沉思。側面傾身而坐的是叔齊，他一手支起傾斜的身體，一手揚起，激動地批評武王伐紂是以下亂上，是以暴易暴。後人張庚評論說：「二子席地對坐相話言，其股股淒淒之狀，若有聲出絹素。」畫面上這兩個人的對話，我們是聽不見的，但是我們從他們的姿態，看到他們幽憤悲傷的表情，就好像聽到了他們說話的聲音從畫面飄出來。

〈采薇圖〉的畫面很值得玩味。有兩個淡色衣著的人物，在這二人的前後，有藤條纏繞的古松，使人們想到，這荒山野嶺，是周朝管轄不到的地

采薇圖

華燈待宴圖

方，他們遠離塵世，只與禽獸為伍，林泉作伴，表現他們不食周粟的氣節和決心。兩個鋤頭，一個竹籃，是他們採薇用的。有趣的是兩把鋤頭不是鐵質的，而是木質的，可以想像到他們二人離開周時，什麼也沒有帶走，這兩把鋤頭是到首陽山以後自己製作的。

《采薇圖》所表現的，一是氣節，二是隱居。這是藝術家靈魂深處的理想。

2.對宮廷生活的表現：

馬遠的作品〈華燈待宴圖〉表現了宮廷歌舞昇平的享樂生活，他的表現方式很巧妙。從這幅畫的題目很自然地就會想像到宮廷豪宴的情景：如雲的賓客，歡快的場面，豐盛的菜肴，悅耳的音樂，美麗的舞女，醇香的美酒。但是所有這一切畫面上都沒有，這是一個很值得玩味的畫面。

在一個華燈初上的夜晚，遠處的山峰，險峻峭拔，直插雲霄。山麓灌木，松柏屹立。在靜寂的環境中有三重宮殿，一叢叢梅樹，繞殿而立，仔細觀察前面的宮殿，有一些小的難以分辨的人物，在堂內左右兩室，各有兩個侍女，有七個穿官服的人在恭候賓客，在堂前平台上，有十六個舞女，錯落有致，執燈而舞。由此不難想像前面的宮殿中正在舉行盛大的宴會，黑暗中的華燈，格外明亮；靜寂中的華樂，格外悅耳；人際稀少的山谷中的宮殿，格外熱鬧。從畫面上無法看見宴會廳內的情

景，也沒有看見宴會的主人，但是我們完全可以想像到宴會主人的氣派和威嚴。

中國古代人物畫發展的高峰是五代顧閎中的〈韓熙載夜宴圖〉和張擇端的〈清明上河圖〉，從此而後，人物畫的發展又是怎樣的呢？

在南宋，出現了一個重要的創造，就是梁楷的寫意人物畫，或者叫做簡筆人物畫。這種人物畫，不求形似，著意於精神氣質的表現。這是南宋對人物畫的重要貢獻。

梁楷，山東東平人。南宋寧宗嘉泰（一二○一─一二○四）時畫院待詔。

梁楷雖出身官宦，但性情疏野，不拘小節，常常飲酒自樂，豪放不羈，性格高傲，不肯隨波逐流。喜歡與和尚來往，參禪論道。他曾在畫院供職，但他厭惡畫院的束縛，皇帝賞賜的金帶，他竟拒而不受，掛在牆上，飄然而去，最後竟不知所終。人們把他叫做「梁瘋子」。所謂「瘋」，是當時自視「正統」的人強加給他的，其實，這正是梁楷敢於反對因循守舊，敢於標新立異的表現。梁楷在中國人物畫發展史上有重要的地位。

〈潑墨仙人圖〉是梁楷與畫院風格決裂之後，在繪畫領域自闢蹊徑、獨樹一幟的具體表現。畫面墨色酣暢，縱肆狂放，水墨淋漓，已經達到旁若無人的程度。畫面表現了一個爛醉如泥、憨態可掬的和尚，詼諧滑稽，令人發笑。我們仔細去看，能發現人物外形的誇張之處，他的額頭竟占據了頭的三分之二，五官都擠在下部很小的面積上，垂眉，細眼，鼻子扁而大，嘴角下垂。不知為何，一點也不覺得醜陋，而是非常可愛。在這個和尚身上，可以看出梁楷本人的影子。乾隆皇帝在畫上題了一首詩，點出了主題：

地行不識名和姓，
大似高陽一酒徒。
應是瑤台仙宴罷，
淋漓襟袖尚模糊。

地行不
識名和
姓大以
高陽一
酒徒遮
老姕臺
仙宴罷
淋漓襟
袖尚模
糊

潑墨仙人圖

李白行吟圖

這位不知名姓的和尚是地行仙，像一個不知天高地厚的高陽酒徒。高陽酒徒是一個典故，漢朝初年，酈食其去見劉邦，劉邦正在洗腳，見他是一儒生，便拒絕接待。酈食其很生氣，瞪著眼睛，按著劍說，「我不是儒生，我是高陽酒徒！」這位仙人喝醉了，應當是剛剛參加過瑤台的仙宴。他的衣服，水墨淋漓，好像灑滿了仙酒，把本來好好的衣服弄得模糊了。

〈李白行吟圖〉，寥寥數筆，勾畫出詩人胸襟豁達、才華橫溢的精神氣度。畫中的李白，瀟灑自若，緩步低吟，翹首遠望。也許，李白的形貌，不完全是這樣，但是，李白的氣度，相信就是這樣，那凝思遠眺的眼神，那淺吟低唱的口形，那粗曠奔放的衣服，都使我們想起他正在吟出名詩佳句。特別是那空空如也的背景，使我們想到，那是世上唯一的詩人，他那博大的胸懷與寥廓的天地已經融為一體。藝術家所用的筆墨越少，表現的內容就越豐富，欣賞者的想像也就越豐富、越美好。

出水芙蓉圖

碧桃圖

![雪竹寒雛圖]
雪竹寒雛圖

在梁楷之後，牧溪、玉澗、李確等人繼承、發展了寫意人物畫的風格。到了元朝，發展為文人人物畫，這是後話。

五、由工筆花鳥畫向寫意花鳥畫的過渡

寫意花鳥畫的開山鼻祖是蘇軾，他不僅為文人畫奠定了理論基礎，而且，為寫意花鳥畫奠定了理論基礎，他的〈枯木怪石圖〉可以看作是寫意花鳥畫開山之作。

寫意花鳥畫雖然產生於北宋，但在北宋沒有成為潮流。無論是宮廷內還是宮廷外的畫家，他們的花鳥畫都是工筆的，色彩是豔麗的。南宋是從工筆花鳥畫向寫意花鳥畫過渡的時期。直至元代，寫意花鳥畫方成為繪畫主流。

值得一提的是在南宋，佚名的工筆花鳥畫出了很多精品，例如，〈出水芙蓉圖〉、〈碧桃圖〉、〈雪竹寒

四梅花圖

雛圖〉等，其數量之多，令人驚歎；其品質之精，可謂千古絕唱。那些精美的圖畫，寄託著在南宋偏安的局面下人們對祥和、安寧、美好、幸福的生活的嚮往。

當然所有這些，都不是當時的主流，當時繪畫發展的主流是從工筆花鳥畫向寫意花鳥畫的過渡。這種過渡，也許在南宋還看不清楚，但是，到了元代，就清楚地顯現了。

南宋的花鳥畫發展潮流，情感的成分越來越重要。我們看南宋的花鳥畫，能夠感覺到一種隱秘的內心情感如潮流般湧動，那是一種動人心魄的魅力。

限於篇幅，我們只簡單地介紹兩位畫家。

揚補之是南宋畫梅高手。據說北宋時期華光和尚於月夜看到窗間橫斜梅影，受到啟發而畫墨梅，成為寫意畫的新品種，與文同的墨竹並稱，揚補之就是華光和尚的入室弟子。

〈四梅花圖〉是揚補之的傳世傑作。揚補之在自題跋語中說，朋友要他畫梅四枝，「一未開，一欲開，一盛開，一將殘」。第一枝梅由右下角出，穿插有致，力透枝梢，以新枝為主，花苞雖未開放，但生氣勃勃。第二枝梅出自下端，枝條向上，含苞欲放，生機盎然。第三枝枝條順勢而生，梅花盛開，春色滿園。第四枝枝條稀少，殘花凋零，空中還有飄落的花瓣。作者將未開、欲開、盛開、將殘四種梅花集於一卷，大有深意。未開時，「漸進青春，試尋紅蕾」，就好像一個少年人，雖然功名未就，但前途遠大。欲開時，「如對新妝，粉面微紅」，就好像一個青年人，躊躇滿志，意欲爭春。盛開時，「一夜幽香，惱人無寐」，就好像一個中年人，功成名就，志滿意得，風華正茂，不盡風流。將殘時，「長怨開遲，雨浥風欺，雪侵霜妒，卻恨離披」，春色褪去，只剩錚錚瘦骨就好像一個老年人，遲暮之年，空有豪情，自悲自憐。揚補之作此畫時，年六十九歲，歡

234

道：「騷人自悲，賴有毫端，幻成冰彩，長似芳時。」
揚補之的畫對後世的影響是深遠的。元代的王冕，清代的揚州八怪，都是揚
補之畫風的繼承者。

繪畫主流的四大轉折

——元代美術

一、元代的社會狀況

元代是蒙古族在中國建立的一個王朝。蒙古族是一個生活在大興安嶺北段的落後的游牧民族，但創建了一支強悍的軍隊。一一八九年，鐵木真被推舉為蒙古族首領，尊稱「成吉思汗」。一二〇六年，成吉思汗建國於漠北。一二六〇年，元世祖忽必烈即位，並將政治中心南移至燕京。一二七一年，取《易經》「大哉乾元」之意改國號大元。一二七六年，破臨安，一二七九年，南宋大臣陸秀夫背負幼帝跳海身亡，標誌著南宋政權的徹底滅亡。

蒙古族統一中國之後，破壞原有的封建農業經濟，想把中國變作牧場，使中國的經濟大大地倒退了。宋代重文輕武，元代則相反，是重武輕文。元代取消了科舉取士，使士人失去了晉升的機會。蒙古民族雖然企圖把中國土地變成牧場，用落後的文化代替先進的文化，但這只能是一個幻想，不可能獲得成功。馬克思所說：「野蠻的征服者總是被那些所征服的民族的較高文明所征服，這是一條永恆的規律。」不是落後的蒙古族的文化征服了漢族的先進文化，而是漢族的先進文化征服了蒙古族的落後文化。

二、元代繪畫的特徵

元代繪畫是中國繪畫發展史中的轉捩點，具有劃時代的意義。具體說來，轉折有以下幾個方面：

第一方面，元代繪畫種類的主流發生了根本轉變：文人畫代替院體畫成為繪畫的主流。

在元代之前，除了五代短暫的五十三年之外，院體畫一直占據著統治地位，是繪畫的主流。元代的統治者，對於繪畫沒有濃厚的興趣（元軍東征西討，戰功卓著，但是，在元代的繪畫中，幾乎沒有任何表現），取消了圖畫翰林院。宮廷繪畫與宋代相比，可謂一落千丈。這就使文人畫代替院體畫，躍居繪畫的主流。文人畫之所以能夠躍居繪畫的主流，還有一個不可忽視的原因，那就是文人畫家的隊伍發生了變化。在

唐代，文人畫家大多是從失意官僚中分離出來的，繪畫對於他們來說，是業餘愛好。這種狀況，在五代十國時期，有了改變。荊浩、董源等文人畫家，繪畫不再是業餘愛好，而是專業。但是，這只是短暫的一瞬。到了宋代，仍然故我。從元代開始，文人畫家大多從沒有進入官僚隊伍的文人中產生的。繪畫對於他們來說，是專業，不是業餘。因而，繪畫技法高超。例如，黃公望、倪瓚等人。

第二方面，元代繪畫風格的主流發生了根本轉變：寫意畫代替寫實畫成為繪畫的主流。

元代之前的花鳥畫的主流，是工筆花鳥畫。從元代開始，花鳥畫的主流，不再是工筆的，而是寫意的。

元代之前的人物畫的主流，是求真寫實的宮廷人物畫。從元代開始，人物畫的主流不再是求真寫實的人物畫，而是不求形似的文人人物畫。

元代之前的山水畫的主流，是宮廷的青綠山水畫。從元代開始，山水畫的主流不再是宮廷的青綠山水畫，而是文人的水墨山水畫。在元代，倪瓚使水墨山水畫達到了發展的高峰。

第三方面，元代繪畫的目的由「自娛」代替「教化」成為繪畫的主流。

南宋國勢危難，畫家有強烈的社會責任感，奔走呼號，沒有閒情逸致，他們筆下的山水，都是愛國激情的表現，藝術家將一腔激憤和怨氣，都凝聚在畫筆上。

元代畫家大多隱居山林，臥青山，望白雲。不關心國家的命運，對社會沒有責任心。他們用繪畫表現自己閒逸、苦悶、悲涼、絕望、淡漠的精神世界。元代繪畫的目的就是「自娛」。因此繪畫高下的評價標準也發生了轉折，繪畫評價標準就是高逸。所謂高逸，就是脫俗。所謂脫俗，就是既不關心國家、民族的命運，也不關心個人的功名利祿。

第四方面，元代繪畫的創作方法的主流發生了根本轉變：摹古代替創新成為繪畫的主流。

在元代之前，中國的封建社會總的來說，是上升的、前進的。從元代開始，中國的封建社會，總的來說，

是下降的、沒落的。因此，藝術創作方法的主流，在元代之前是創新，在元代之後是摹古。誠然，在元代之前，也有摹古，但是，它不像元代繪畫摹古那樣有系統的理論指導，影響那樣深遠，也不能夠成為繪畫的主流。

三、趙孟頫

1. 趙孟頫的生平：

趙孟頫（一二五四─一三二二），字子昂，號松雪道人。浙江吳興人。他是宋太祖趙匡胤之子秦王趙德芳（就是戲劇小說中的「八賢王」）的十代孫。趙孟頫的父親官至戶部侍郎、臨安府浙西安撫使。趙家既是皇室嫡親，又是朝廷重臣。

歷史一再證明，一個知識分子生活在新舊王朝交替的時代，就會有許多無法避免的災難。所謂「仕二主」就是他們心靈深處的永遠的痛。

忽必烈是一個雄才大略的皇帝。在戰爭尚未結束、百廢待興的情況下，就派江南文人程矩夫（文海）到南方文人薈萃的地方網羅文化人才。當趙孟頫到達京城時，忽必烈親自出迎。忽必烈招募趙孟頫不全是裝點門面，給予趙孟頫的官職是兵部郎中，並且總領天下驛置，就是全國兵站總監。忽必烈禮賢下士，據說，有一次，趙孟頫騎馬上朝，因為宮牆外道路狹窄，從馬上摔下，跌進宮河之中。於是，忽必烈下令，宮牆縮兩丈。趙孟頫知恩圖報，寫道：「往事已非那堪說，且將忠赤報皇元。」但是，趙孟頫內心深處的矛盾和痛苦是無法解決的，「貳臣」是他永遠揮之不去的陰影。他在杭州寫過一首著名的詩〈岳鄂王墓〉，明明白白地表現出來內心的矛盾：

鄂王墳上草離離，秋日荒原石獸危。

南渡君臣輕社稷，中原父老望旌旗。

英雄已死嗟何及，天下中分遂不支。

莫向西湖歌此曲，水光山色不勝悲。

這首詩，被後世評論家認為是歷朝歷代千萬詠岳王墓詩中最好的一首。生活就是複雜的，趙孟頫也是複雜的。他既感念元朝皇帝，又愛國忠君，這兩方面都是存在的，而且是真實的。

趙孟頫逝世於一三二二年，享年六十九歲。

2.趙孟頫的摹古理論：

趙孟頫熱中摹古，他在〈雙松平遠圖〉的題跋中，有一段重要的自白：

僕自幼小學書之餘，時時戲弄小筆，然於山水獨不能工。蓋自唐以來，如王右丞、大小李將軍、鄭廣文諸公奇絕之跡，不能一二見，至五代荊、關、董、范輩出，皆與近代筆意遼絕。僕所作者，雖未敢與古人比，然視近代畫手，則自謂少異耳。

在題跋中趙孟頫說明了他學習山水畫走上「摹古」道路的心路歷程。他說，我在學書法之餘，常常畫畫，但是只有山水畫畫不好。是什麼原因呢？古代優秀的山水畫作品看得太少。唐朝山水畫的作品，比如王維、李思訓、李昭道、鄭虔等人的「奇絕」作品，已經看不見了，偶爾只能看見一兩幅。我就只能夠看五代荊浩、關仝、董源、范寬等人的作品，我在學習他們的作品時，發現了他們的作品與「近代」作品的差異，自己心嚮往之。我的作品，當然不敢與古人的作品相比，但是，我所孜孜以求的就是學習他們的「古意」而不是「今筆」。如果拿我的作品與「近代」作品的作品相比，我就敢說，我的作品與古代的作品只有很少的差異。這段跋中的「近代」作品究竟指誰的作品，為人中庸的趙孟頫始終沒有說出。他通常對自己喜歡的、崇拜的藝術家，會說得比較具體、明確。而他厭惡的、排斥的藝術家，則說得含糊、抽象。在這裡我們能夠理解趙孟頫所謂的「近

「代」就是指南宋馬遠、夏圭的藝術風格。

3.趙孟頫的繪畫作品：

趙孟頫重要的山水畫作品有〈鵲華秋色圖〉，是趙孟模仿董源藝術風格的最重要的作品。

在作品中我們看到，江水盤曲，平原上的村舍、林木環抱著鵲、華兩山。畫面的左邊，林木掩映中，有遠近屋宇四所。近處一屋，門前柳蔭下一男子在漁舟旁拉起漁網，離網不遠，一婦人依門而望。中間一屋，有人從窗口望著門前所曬的漁網，離網不遠，一人策杖西行。門外還有五條牛。畫面右半邊，溪流，漁舟，一人撐篙，一人收網。遠處水面寬闊，漁舟相向。畫中的垂柳，與董源〈夏景山口待渡圖〉、〈瀟湘圖〉、〈寒林重汀圖〉中的相似。樹身的皴法，用筆的旋轉，與董源的〈瀟湘圖〉很相似。

趙孟頫在五十一歲時畫了一幅人物畫作品：〈紅衣羅漢圖〉。

趙孟頫畫的羅漢像，深目、隆鼻、厚唇、濃髯，面、胸、手深褐色，汗毛特多。不像漢人，像西域人，這樣的羅漢形象好不好呢？趙孟頫說，只有這樣，才是好的，因為這樣才能夠說「粗有古意」。而一切有「古意」的作品才是優秀的，相反，如果把羅漢畫得像一個「漢僧」，那就是沒有「古意」的作品，就是拙劣的。趙孟頫關於人物畫的觀點是否正確呢？趙孟頫畫的〈紅衣羅漢〉是不是優秀的藝術作品？

道釋人物畫的發展過程是這樣的：最初，由於佛教從域外傳入，道釋人物像，包括羅漢像，都有西域人的影子。但是，隨著佛教的中國化，佛教藝術也逐漸地中國化佛像也由外域傳入，因此，在魏晉時代的道釋人物像，都有西域人的影子。但是，隨著佛教的中國化，佛教藝術也逐漸地中國化

鵲華秋色圖

242

紅衣羅漢圖

了。這是藝術發展之必然，是進步而不是退步。佛教人物畫的漢化，把羅漢畫成漢人的模樣，這是藝術的巨大進步。只有這樣，道釋人物才能夠達到至精至美的完美境界。

趙孟頫說，只有把羅漢畫成西域人的樣子，才有「古意」，這是對的；但是，認為只有把羅漢畫成西域人的樣子，才是優秀的藝術作品，實實在在是說錯了。趙孟頫的摹古理論，對於元代的山水畫來說，是一種推進；但是，對於元代的人物畫來說，卻是一種退步。

四、黃公望及《富春山居圖》

1. 黃公望的生平：

黃公望（一二六九—一三五四），江蘇常熟人。字子久，號大癡道人，又號一峰道人，淨豎、井西道人。黃公望不姓黃，姓陸，名堅。為什麼叫做黃公望呢？原來陸堅七八歲時，認溫州黃公為義父，那時，黃公已經九十歲了，所以，當他看見這個孩子時就很高興地說：「黃公望子久矣。」就因為這句話，陸堅就改姓黃，名公望，字子久。

黃公望大約二十三四歲開始為吏。所謂「吏」，就是辦事員。就是這個小小的「吏」，也並非一帆風順。大約在一三一一年左右，黃公望已經四十多歲了，經過徐琰的推薦而被江浙行省

平章政事張閭任用為書吏。但張閭是一個貪官，為非作歹，敲骨吸髓，最後逼死九條人命，導致「人不聊生，盜賊並起」，張閭下獄。黃公望因為是張閭的書吏，經管文書帳目，也被牽連下獄，時年四十七歲。

黃公望出獄時已五十歲，深感世事難料，官場險惡，就皈依了道教。從此，在他的靈魂深處，儒家的積極入世思想讓位於道家消極避世的思想，完全斷絕了仕途幻想，過起了寄情山水的隱士生活，「自是燕山尚清貴，不與桃李爭芳榮」。

黃公望五十歲以後才開始繪畫生涯。雖然學畫很晚，但起點很高。他是在斷絕了功名利祿之念後才拿起畫筆的，心如止水，虛一而靜，這為他的繪畫生涯奠定了堅實的基礎。大器晚成，不是偶然的。他皈依道教以後，便雲遊四方，優游於名山勝水之間。這為黃公望的創作提供了豐富的素材。

晚年的黃公望，思想趨於空寂。他有時在草木叢生的荒山亂石中枯坐，就是風雨驟至，雷電交加，他仍然枯坐在那裡。有時月夜乘孤舟，攜酒瓶，坐湖橋，吹鐵笛，獨飲清酌，酒罷，投瓶於水中，撫掌大笑，聲震山谷。有人說，黃公望就是脫離塵寰的神仙。有一次，他立於深山石上，忽雲霧四溢，不見子久，人說，黃公望化仙騰霧而去。這當然是一個美麗的傳說，不足為信，但是，可以想像黃公望在人們眼中已經是不食人間煙火的仙人了。

黃公望大約在五十三歲左右，曾經師從趙孟頫。由於趙孟頫主張摹古，畫貴古意，所以，黃公望也摹古，以提高繪畫的「古意」。

黃公望雖然尋山問水，探奇歷勝，觸景生情，但付之丹青，終覺美中不足，缺乏趙孟頫所要求的「古意」。於是，從七十一歲起，作〈仿古二十幅〉，到七十五歲方成。仿唐代的王維、李思訓、李昭道，仿五代的荊浩、關仝、黃筌、董源、巨然，仿北宋的范寬、郭熙等人作品，計二十幅。他在這些畫完成之日，在畫上題詞道：「晉唐兩宋名人遺筆，雖有巨細精粗之不同，而妙思精心，各成其極。余見之不忍釋手，迨忘寢食，間有臨摹必再始矣，此學問之吃緊也。……非景物不足以發心胸，非遺筆不足以成規範，是二者，未始不相須也。」

〈仿古二十幅〉是黃公望積數年之功方得完成，十分珍愛。一日，朋友危素來訪，看到黃公望對畫冊極其喜愛，就問他：「你畫這本畫冊，是為了自己珍藏，還是為了傳名呢？」黃公望說：「你要是喜歡，我就把畫冊送給你。」危素驚喜，就說：「翌日當有厚報。」黃公望聽了以後，勃然大怒，說：「你把我看成什麼人了？難道我就是為了利而活著的人！」

黃公望的一生可以概括為：前半生力求入世而「兼濟天下」；後半生因入世不成而「獨善其身」。

一三五四年，黃公望去世，享年八十六歲，歸葬故鄉常熟。

2. 黃公望的〈富春山居圖〉：

〈富春山居圖〉不但是黃公望晚年的代表作，也是他一生藝術創造的最高成就，是對後世影響最大的山水畫作品。

這幅長卷，山巒起伏，平崗連綿，江水如鏡，簡潔清潤，境界開闊遼遠，觀後令人心曠神怡。畫面上有數十峰，一峰一狀，有數百樹，一樹一態，變化極多。山或濃或淡，疏朗簡秀，把元代山水推向了新的高峰。

黃公望為創作這幅作品嘔心瀝血，從一三四七年他七十八歲高齡起，再次踏足富春江，不禁畫意濃濃，開始了這部長卷的創作。因其常年雲遊在外，每每興之所至，畫上幾筆，多年過去了還沒有畫完，後來他索性將畫卷隨身攜帶，終於在八十二歲時完成了此畫。

這幅作品存世六百年間，在它身上發生了很多曲折和有趣的故事。

第一個故事，〈富春山居圖〉一分為二的故事。

這幅作品，先後被明清兩代大收藏家收藏。這幅作品的第一位收藏家是黃公望的道友無用禪師。無用禪師考慮到這幅傑作又可能被人「巧取豪奪」，於是在畫完成之前就請黃公望「先書無用本號」，明確作品的歸屬。

一百多年過去了，這幅作品輾轉流傳，到了明代大畫家沈周手上。六十二歲的沈周，反覆欣賞，一再題

第十講　繪畫主流的四大轉折

245

跋，仍覺不足，請朋友們都來題跋，誰知惹出大禍，朋友的兒子見利忘義，偷偷將畫卷賣掉，沈周失魂落魄，懊悔不已。

一百多年又過去了，傳到了明代大畫家董其昌手上。董其昌看到這幅作品，大呼「吾師乎！吾師乎！」又說：「此卷一觀，如詣寶所，一丘五嶽，都具是矣！」「此卷一觀，如詣寶所，一丘五嶽，心脾俱暢。」

董其昌晚年，高價將畫賣給宜興收藏家吳之矩，吳之矩臨死前又傳給兒子吳洪裕。吳洪裕酷愛收藏，甚至到了為收藏而不願做官的地步。他臨死前留下遺囑，在他去世時，要燒黃公望的《富春山居圖》和唐代智永的《千字文》摹本給自己殉葬。吳洪裕死後，《千字文》先燒了，次日再燒《富春山居圖》時，被他的侄兒吳子文從火中搶救出來，但是已經被燒斷了，從此這幅作品一分為二。

後一段，縱三十三公分，橫六百三六・九公分，被清皇室收藏，現在台北故宮博物院，叫做〈無用師卷〉。

前一段，縱三十一・八公分，橫五十

無用師卷

剩山水

一‧四公分，私人收藏，叫做〈剩山水〉。一九三八年秋，吳湖帆臥病在家，汲古閣老闆帶著剛剛收購的破舊的〈剩山水〉請他鑑賞，吳湖帆只見畫面雄放秀逸，山巒蒼茫，神韻非凡，立即斷定為黃公望真跡。雖然只有「山居圖卷」四字，但他自稱「大癡富春山圖一角人家」。解放後在浙江博物館供職的沙孟海得知這個消息，擔心這件國寶以個人之力無法保存，反覆動員吳湖帆轉讓，〈剩山水〉最終成為浙江博物館鎮館之寶。

第二個故事，〈富春山居圖〉真偽的故事。

清乾隆十年（一六四五），乾隆得到了〈山居圖〉，他寫道：「偶得子久〈山居圖〉，筆墨蒼古，的係真跡。」但是同年夏天，乾隆又從沈德潛那裡得知，還有人藏有黃公望的〈富春山居圖〉。後來那人家道中落，乾隆花了兩千兩銀子輾轉買回〈富春山居圖〉。這樣乾隆手裡就有兩幅黃公望的作品，一幅叫〈山居圖〉，一幅叫〈富春山居圖〉。這兩幅作品，哪一幅是真的，哪一幅是假的呢？乾隆「剪燭粗觀」，思慮再三，最後決定，「舊為真，新為偽」。也就是說，〈山居圖〉是真的。他認為這幅作品本來的名字就叫〈山居圖〉，沒有「富春」二字，「富春」兩字是人們口口相

傳，以訛傳訛的結果，所以他斷定〈山居圖〉是真，後來得到的〈富春山居圖〉是假。但是他雖然說〈富春山居圖〉最後被證實是贋品，而〈富春山居圖〉確是真跡。「笑予赤水求元珠，不識元珠吾固有」，正是乾隆的自嘲。

居圖〉是假的，也心存疑慮，因為這幅作品「有古香清韻」，「非近日俗工所能為」。乾隆皇帝於是又問大臣們，哪幅作品是假的。因為皇帝金口早開，大臣都以皇帝之是非為是非，所以眾口一詞，都說〈富春山居圖〉「贋鼎無疑」，〈山居圖〉乃黃公望真跡。甚至最後沈德潛都順著「聖論」說，舊為真，新為假。從此乾隆對〈山居圖〉格外珍愛，甚至出外巡遊也帶在身邊。他寫了一首小詩，嘲諷沈德潛「誤鑑」：

高王目迷何足奇，壓倒德潛談天口。
我非博古侈精鑑，是是還應別否否。

從一七四五年到一七九四年，五十年間，乾隆在這幅畫上題跋五十四次。可悲的是被乾隆所鍾愛的〈山居圖〉

五、倪瓚

倪瓚在繪畫史上具有重要的地位，他把水墨山水畫推向發展的高峰。

1. 倪瓚的生平：

倪瓚（一三○六─一三七四），字元鎮，號雲林、雲林子、雲林生，還有許多別號：朱陽館主、蕭閒仙卿、如幻居士等等，他還自稱倪迂、懶瓚。無錫人。

倪瓚的青年時期，也就是在四十歲以前，過著平靜幸福的生活。他的家庭富裕，前幾代都是隱士，不做官。倪瓚一家既沒有勞役租稅之苦，也沒有官府傾軋之患。優越的家庭生活使倪瓚從小受到了很好的儒家教

育。

倪瓚的中老年時期，即四十歲至六十歲間，是倪瓚因戰亂而流浪天涯的時期。此時戰亂連連，倪瓚無處棲身，流浪天涯，飽嘗艱辛，但是誰也想不到，倪瓚的心境反而平靜了。他感到，道家的思想不能解釋紛亂的現實，於是轉而接受了佛教的思想。他追求精神的解放，他在思考用藝術體現追求自我的精神解放。繪畫不是給別人看的，是表現自己思想感情的，是畫給自己看的。畫得像與不像，有什麼關係呢？倪瓚的藝術思想發生了重大的變化，對他的藝術也產生了重大的影響。

倪瓚的晚年，也就是倪瓚生命的最後六年，對人世的看法，更加豁達。他說，天地就像帳篷，生死就像旦暮，名利就像浮雲，人們以有錢為富，我以有道為富。人生就像旅途，生命就像住在旅社的旅客，誰知道自己的故鄉在哪裡？

這時的倪瓚，心胸更加豁達。安貧樂道，哀而不怨，淡逸靜穆，他以更充沛的精力投入藝術創作之中。倪瓚愈到晚年，作品的意味愈醇厚，作品的魅力愈迷人。

一三七四年十一月十一日，倪瓚受盡屈辱離開了人世。後人為了紀念這位傑出的畫家，修了倪瓚墓。

倪瓚在世時，雖然創造了萬古流芳的藝術作品，但沒有名揚四海。他默默地生活，默默地死去。一直到了明清，他的作品才受到世人的重視，脫穎而出，名聲大震。

明代王世貞說過，宋代的畫容易模仿，元代的畫難以模仿，但也不是不可模仿，唯獨倪瓚的畫，不可模仿。從用筆來說，疏而不簡，簡而不少。從內容來說，那淡泊幽遠的意境，是完全學不來的。清代四王竭力推崇倪瓚，說倪瓚的畫在四家中，可謂「第一逸品」。甚至連乾隆皇帝也出來說話，說在元四家中，倪瓚的畫「格逸尤超」。

對倪瓚藝術作品最確切的評價是：它是中國水墨山水畫發展的頂峰。

倪瓚的藝術作品究竟好在哪裡呢？

倪瓚畫的山，不是崇山峻嶺，「類劍插空」，而是平平淡淡。

倪瓚畫的河，不是奔騰咆哮，一瀉千里，而是平平淡淡。

倪瓚畫的山水，從不著色，甚至連一顆紅色的印章也不鈐，可謂平平淡淡。

倪瓚畫的山水，不僅不著色，連濃墨也不著一筆，可謂平平淡淡。

倪瓚的山水畫好在哪裡？就好在平平淡淡。

人們會問，平平淡淡有什麼好？平平淡淡為什麼不能夠學？平平淡淡是藝術創作的最高境界。明代的董其昌這樣說：

「天真幽淡」、「閒遠清韻」，一句話，平平淡淡並不是膚淺、簡單，而是「絢爛之極」、

詩文書畫，少而工，老而淡。淡勝工，不工亦何能淡？東坡云：「筆勢崢嶸，文才絢爛，漸老漸熟，乃造平淡。實非平淡，絢爛之極也。」

2. 倪瓚的作品：

六君子圖

〈六君子圖〉，是倪瓚繪畫的典型格式，叫做「一河兩岸式」的構圖。就是說，畫面正中間是一條大河，那浩浩蕩蕩的水占據了畫面的大部分，給人們留下了想像的空白。畫面分上下兩部分，表現了河的兩岸。近景有六株樹，這六株樹代表了六個君子，這六株樹是松、柏、樟、楠、槐、榆。在河的對岸，有一抹遠山，空靈迷蒙，若隱若現，高淡疏遠，氣象蕭索。

元四家中的黃公

望對〈六君子圖〉作了更明確的說明：

遠望秋山隔秋水，
近看古木擁陂陀。
居然相對六君子，
正直特立無偏頗。

詩中寫道，遠望秋山秋水，近看古木生長在不平的山坡上。「陂陀」就是不平的山坡。「偏頗」就是不正直，「無偏頗」就是正直。畫面上的六株樹，就像是正直特立、剛直不阿的六君子。畫面上表現的是六株樹，實際是對正人君子的歌頌。〈漁莊秋霽圖〉，是倪瓚最具代表性的作品。整個畫面給人最突出的印象就是秋高氣爽，雨霽明淨。這幅畫，是一三五五年畫的，當時倪瓚五十五歲。

十八年後，在他七十二歲時又看到這幅作品，便在畫上題寫了下面這首詩：

江城風雨歇，筆硯晚生涼。
囊楮未埋沒，悲歌何慨慷。
秋山翠冉冉，湖水玉汪汪。
珍重張高士，閒披對石床。

這首詩第一、二句回憶十八年前作畫時的情景。記得那天，江城的風雨剛剛過去，晚上我便畫了這幅畫。那是一個秋天，晚上已經有一些涼意了。第三、四句又回到眼前的情景。十八年後，又看到這幅畫，「楮」，是楮木，一種造紙的原料，後來就引申為紙。紙本水墨的這幅畫竟然沒有埋沒，令人興奮不已，慷慨高歌！第五、六句表現畫上的景色。因為是秋天，因為是雨後，樹木蒼翠欲滴，所以叫做「翠冉冉」。河水像玉一樣地

漁莊秋霽圖

清澈透明，所以叫做「玉汪汪」。最後兩句表現了對保存這幅畫的人的感激。感激高雅之士張子宜（此畫的收藏者），愛惜珍重此畫，妥為收藏，閒時常常在石床上展閱這幅畫。

倪瓚早期的生活理想是「閉戶讀書史，出門求友生」。後來他的生活發生了重大的變化。錦衣玉食被粗衣蔬食所代替，高朋滿座被孤苦伶仃所代替，因此，倪瓚的思想感情隨之發生了重大的變化，這也影響到他藝術風格的變化。

江岸望山圖

〈江岸望山圖〉是倪瓚一三六三年的作品。我們再以這幅圖為例，說明倪瓚的藝術風格：

第一，「一河兩岸式」的構圖。近坡處，三樹挺立，臨江立一草亭，亭中無人。隔江峭壁高聳，突兀地立在江邊。

第二，用筆極簡。畫面有大片的空白，空無一物。留給人們以豐富的想像空間。

第三，用墨極淡。隔江一抹青山，雨後青青，筆墨清淡。

第四，意境極遠。畫面表現了蕭疏清曠的深遠意境。

第五，理想極高。在他的作品中，多數都有一個亭子或一間茅屋，坐在這個亭子裡，望著白雲，迎著清風，吟詩作賦，那就是倪瓚的崇高理想。

第六，詩畫統一。欣賞這幅畫，應當參考作者的題詩：

江上春風積雨晴，

隔江春樹夕陽明。

疏松近水聲色迥，
青嶂浮嵐黛色橫。
秦望山頭悲往跡，
雲門寺裡看題名。
騫余亦欲尋奇勝，
舟過錢塘半日程。

這首詩與這幅畫都是送朋友去會稽時所作。朋友是乘船走的，倪瓚在岸上送別。前四句表現了從江岸望山時的感受。江上的春風吹散了積雨的雲霧，分外明亮。隔江的春樹映照著夕陽，分外明麗。風吹著近水的稀疏的松樹，發出的聲音，傳得很遠。高山低巒，都是青黛的顏色。這是多麼美麗的一幅圖畫！第五、六句是描繪會稽的名勝古蹟，「秦望山」與「雲門寺」都是會稽的名勝古蹟。既然是送友人去會稽，於是想到，友人到了會稽，就會到「秦望山」去悲歡歷史的陳蹟，到「雲門寺」去看古代文人墨客的題詞。最後兩句是說，我也想到會稽去尋訪名勝古蹟，可惜朋友的船已經遠去，過了杭州有半日的路程了。這也說明站在江岸上望山的美景使倪瓚陶醉了，船都過了錢塘，他還在那裡站著欣賞呢。

倪瓚晚年的思想更加恬淡曠達，用筆更簡，用墨更淡，意境更遠。

〈虞山林壑圖〉，是倪瓚六十六歲時的作品。一三七一年十二月十三日，倪瓚受常熟友人伯琬之邀，到其家把酒論畫，同遊虞山，歡談竟日，倪瓚作畫留念。畫取「一河兩岸式」的構圖方法，近處坡石上有五株樹。倪瓚畫樹，或六株，或五株。六株樹，那是六君子。五株樹，那是五大夫。對岸高峰突起，遠處有淡淡的一抹遠山。倪瓚題詩道：

陳蕃懸榻處，徐孺過門時。

虞山林壑圖

甘洌言游井，荒涼虞仲祠。

看雲聊弄翰，把酒更題詩。

此日交歡意，依依去後思。

這首詩提到的徐孺要先介紹一下。他是東漢南昌人，躬耕而食，朝廷徵召，竟然不去。當時南昌太守陳蕃，設一榻平時懸掛起來，每次徐孺來訪時陳蕃就把榻放下來迎接他。第一、二句是說，伯琬是高士，不羨慕名利，他接待畫家就像陳蕃接待徐孺那樣。第三、四句是說，虞山有兩處勝景，一處叫做言游井，這個井中的水甘洌。另一處叫做虞仲祠。虞仲，是周太王的次子，受後人敬重而立祠，這個虞仲祠已經很荒涼了。第五、六句是說自己與伯琬的歡快相聚，一道看雲、把酒、寫字、題詩。最後兩句說今天的歡快，去後還會依依不捨，經常會想起來的。

倪瓚一生最後一幅作品是〈修竹圖〉，這幅作品所畫之竹，非常自然。對於倪瓚的藝術風格，我們講了很

255

多。如果要找簡單的方法去說明倪瓚的藝術風格，就是看他所畫的竹子。

早年的倪瓚追求寫實，因而竹子是有竹節的，例如〈琪樹秋風圖〉。到了老年，追求自然，興之所至，逸筆草草。竹子就無節了，畫竹時只是略作停頓，便一筆畫出，這幅〈修竹圖〉就是無節之竹，但是整個畫面上的竹子，生氣盎然，沒有任何衰頹之氣。以墨色濃淡區分了竹葉的老嫩，竹枝與竹葉十分和諧，隨風搖曳。畫面有幾個字：「老懶無蹤，筆老手倦。畫止乎此。懶瓚。」這幾個字，好像與世人告別。

3.倪瓚的藝術思想：

倪瓚的藝術思想，集中表現在他的兩段話中：

琪樹秋風圖

修竹圖

余之竹聊以寫胸中逸氣耳，豈復較其似與非，葉之繁與疏，枝之斜與直哉。或塗抹久之，他人視以為麻為蘆，僕亦不能強辯為竹。

僕之所畫者，不過逸筆草草，不求形似，聊以自娛耳。

倪瓚這兩段話，可以說是中國文人畫的理論綱領，也是中國繪畫四大轉折的理論表現，它深刻地影響了中國文人畫和寫意花鳥畫的走向。

倪瓚的藝術思想是：

第一，不求形似。

倪瓚說，我畫竹子，竹葉繁一些，還是疏一些，竹枝直一些，還是斜一些，都是無關緊要的事。就是別人說，你畫的不是竹，是麻，是蘆葦，我也不和你們強辯說那一定是竹。

為什麼倪瓚繪畫不求形似呢？關鍵在於繪畫聊以自娛的目的。

第二，聊以自娛。

倪瓚說，繪畫的目的就是表達胸中的逸氣，不求形似，聊以自娛。聊以自娛，是文人畫最本質的特徵。有了它，就有文人畫；沒有它，就沒有文人畫。

倪瓚的藝術作品，「不求形似」最根本的原因就是「聊以自

娛」。畫，是給我自己看的，只要我自己喜歡，別人有什麼看法，與我何干？而「聊以自娛」的根本原因，就是因為瓚是淡薄功名的人。後人說，別人的畫好學，倪瓚的畫難學，甚至根本不可能學會。最根本的原因，就是因為沒有倪瓚那樣的靈魂。

六、鄭思肖與王冕的文人寫意花鳥畫

如果說，北宋花鳥畫的主流是工筆花鳥畫，南宋花鳥畫的主流是從工筆到寫意的過渡，那麼，元代花鳥畫的主流就是寫意花鳥畫。而最著名的畫家就是鄭思肖和王冕。

鄭思肖（約一二四一─一三一八），字憶翁，福建連江人。生於南宋末年，曾任太學士，宋亡後，隱居蘇州寺廟。終生不仕。坐臥必向南，自號「所南」。自己的居室叫做「本穴世界」，「本穴」二字，可拼成「大宋」二字。每坐必面南，以示不忘趙宋。坐席間，聽有北方口音，即拂袖而去。每逢年節，必至郊外朝南方哭拜。

他將滿腔悲憤，寄於詩畫，他喜作墨蘭，因為墨蘭「純是君子，絕無小人」。他畫的墨蘭，只有幾片蘭葉，兩朵花蕊，簡潔舒展，好像漂浮在空中，無根入土，無石相伴。有人曾問他，「蘭花的土哪裡去了？」鄭思肖厲聲回答說，「土為番人奪去，你不知道嗎？」他在〈墨蘭〉上題詩一首：

向來俯首問羲皇，汝是何人到此鄉。
未有畫前開鼻孔，滿天浮動古馨香。

這首詩的意思是，蘭花從來只向義皇俯首，不向其他人低頭，「義皇」，即伏羲，傳為漢族祖先。我們問這朵美麗的蘭花，你是何人？你從什麼地方來到這裡？也許畫家不能回答這些問題。但是，畫家知道你來了，

墨蘭

因為當你沒有畫出來的時候，畫家的鼻子聞幽香之氣，滿天浮動。

蘭花生長於山野空谷，花色淡綠，幽香清遠。在中國，人們用蘭花比喻堅貞高潔的情操，抒發超塵脫俗的志向。著名詩人屈原有詠蘭的詩句：「秋蘭兮清清，綠葉兮紫莖，滿堂兮美人。」所以，蘭花是「君子」、「美人」的象徵。在文人畫家筆下，它是孤傲清高的象徵，與梅竹菊並稱「四君子」。

王冕，諸暨（今屬浙江）人。在中國古代的畫家中，最為青少年熟悉的畫家可能就是王冕。在語文課本中，就有王冕的故事。大約是說，王冕出身於貧苦的農家，小時放牛。閒暇時便在地上畫牛，後來被大畫家發現了，於是，他自己也就成了大畫家。這樣的故事很多，不可深信。畫家的成長，沒有那麼多詩意，但他確是出身貧苦農家。王冕雖然有才學，但是考進士卻總是落第。於是他放棄科舉之路，遍遊名山大川。老年，隱居在九里山，築屋三間，命名為「梅花屋」，自號「梅花屋主」。自己種地養魚，過著「與月徘徊」的清貧生活。這時已經是元朝，但他常常穿著漢朝的衣服，戴著漢朝的高帽，佩著木劍，騎著黃牛，讀著《漢書》，招搖過市，人們稱他為狂生。

王冕的梅花畫得很好。看他的〈墨梅圖〉，枝上的花

墨梅圖

朵、花蕾，都用淡墨點染，濃墨點蕊，挺拔有力，極富生氣。畫上題詩一首：

> 吾家洗硯池頭樹，個個花開淡墨痕。
> 不要人誇好顏色，只留清氣滿乾坤。

過去有一個大書法家王羲之，每天在池裡洗筆硯，結果，池水變黑。畫家也姓王，所以說「吾家」，我家洗硯的水池邊上，有一棵梅樹，水池中洗硯的墨水，把水池邊上那棵梅樹的花也染成淡淡的墨色。我根本就不要別人誇我好顏色，我只要求把梅花清香之氣，布滿乾坤。

寫意花鳥畫在發展、壯大，經過很長的時期，一直到八大山人，終於攀上了發展的頂峰。這是後話，讓我們慢慢說下去。

停
滯
中
的
局
部
發
展

——
明
代
美
術

一、明代的社會狀況

元代末年，元惠帝昏庸腐朽，廣取天下美女，帶寵臣與宮女「男女裸處」，荒淫無度，民不聊生，農民起義風起雲湧。最重要的起義隊伍有兩支。一支就是一三五二年朱元璋，帶寵臣與宮女「男女裸處」，荒淫無度，民不聊生，農民起義風起雲湧。他們利用元軍與紅巾軍血戰的時機，「高築牆，廣積糧，緩稱王」，不斷壯大自己。另一支就是一三五四年張士誠的起義部隊，這支起義軍最後為朱元璋剿滅。一三六八年，朱元璋稱帝，國號大明。

朝歷代所允許的隱士，就像荊浩、倪瓚這樣的人，在朱元璋看來，應當被殺。

但是，朱元璋以及其後的當政者思想統治是嚴苛的。規定「士大夫不為君所用者罪該抄殺」。就是說，歷朱元璋建立了明朝政權之後，鑑於元朝被推翻的歷史教訓，發展生產，鼓勵墾荒，減輕賦稅，興修水利，抑制豪強，促成了明初社會經濟的繁榮和社會的安定。

二、明代美術特徵

一三六八年，明太祖朱元璋滅掉了元朝，建立了明朝。朱元璋除了在政治上、經濟上採取一系列措施，加強中央集權的專制統治，在藝術上也採取堅決的措施貫徹自己的藝術觀點。

首先，他反對元朝的藝術風格。朱元璋起兵時就打著「反元復宋」的口號，甚至說自己就是趙氏的子孫，還找了一個小孩，名叫韓山童，說是宋徽宗的第九世孫，讓他來坐皇帝。說明朱元璋對元朝的政治對立情緒是十分強烈的。這種與元朝的對立情緒表現在一切方面，包括繪畫的風格。

第二，朱元璋欣賞、推崇南宋的藝術風格，他曾親自在南宋的畫家李嵩的畫上題字。由於元朝繪畫作品中多表現一種消極的、淡漠的遁世精神，而明朝要求對國家、對社會報有積極的、上進的精神，更不允許元朝畫家的隱逸的，甚至直接間接地予以鼓勵，但是朱元璋不允許，在他看來，一切畫家，要麼為國家所用，為宮廷服務，要麼殺掉。其他的道路是沒有的。

第三，朱元璋對繪畫的管理是殘暴的，如果畫家不表現朱元璋所提倡的南宋的藝術風格，而表現元代的藝術風格，就應當殺掉。元四家在明朝時還活著的有王蒙、倪瓚，結果，王蒙在監獄中備受折磨放出以後死去。還有一些元朝留下來的畫家，張羽是被抓到監獄將要處死時自殺的，直接死於朱元璋屠刀下的元代畫家還有陳汝言、徐賁、周位、周砥、王行、盛著、楊基、孫蕢等人。元代活到明朝的畫家，幾乎全部被殺。

朱元璋的藝術觀點及做法，扼殺了明代初期的藝術。

明代藝術基本上處於停滯之中。究其原因，從客觀上說，明代沒有秦漢的氣魄，沒有隋唐的強大，沒有元朝的自由。從主觀上說，明代政治對藝術的政策是錯誤的。我們不能夠否認這樣的客觀事實：北宋，政治關心藝術，雖對藝術有嚴格的規定，藝術家沒有創作的自由，但是，宋徽宗本人是藝術的行家裡手。雖然宋徽宗對藝術的發展也有阻礙的一面，但是，總的來看，他推動了宋代藝術的發展，創造了輝煌燦爛的藝術作品。

元代，政治不關心藝術，元朝皇帝也不是藝術的行家裡手，但是，元朝提供藝術家創作的自由。所以，元朝也創造了輝煌燦爛的藝術作品。

明代，政治關心藝術，但是明朝皇帝不是藝術的行家裡手，並且用殘酷的手段統治藝術，使藝術家沒有創作的自由。所以，明代藝術總的來說，是停滯的。

雖然宋徽宗對藝術的發展也有阻礙藝術的發展，有前進，也有停滯。從上述客觀事實可以得出結論，或者藝術家有創作的自由；或者皇帝本人是藝術的行家裡手，只要具備了任何一個條件，藝術就可以得到發展。反之，藝術就會停滯。當然，停滯不是絕對的，長期的。明代藝術的停滯中有局部的發展，那就是徐渭的寫意花鳥畫和文人人物畫。

三、唐伯虎

說到唐伯虎不得不提「吳門四家」，也稱「明四大家」，即沈周、文徵明、唐寅、仇英。所謂「吳」，就是指今天的蘇州地區。「吳門畫派」，是當時以蘇州為中心的一大批畫家所形成的派別。「吳門四家」是吳門畫派中最傑出的代表。

吳門四家是明代藝術風格變動的分水嶺，在朱元璋的時代，南宋的藝術風格占據著主導地位。這個風格的轉換，就始於「吳門四家」。「吳門四家」之後，元代的藝術風格開始逐漸回歸並重新占據了主導地位。但在朱元璋之後，「吳門四家」不如「元四家」的藝術成就。

四家」是藝術發展過程中兩次高潮之中的低谷。總的來看，「吳門四家」不如「元四家」的藝術成就。

1.唐伯虎的生平：

唐寅，字伯虎、子畏，生於一四七〇年，那年是庚寅年，所以名叫唐寅。寅與虎有聯繫，所謂「寅虎卯兔」，所以，他的字就叫伯虎。

提起唐伯虎，人們首先想到的是風流才子。這是因為在了解中國美術史之前，先讀過馮夢龍的小說《唐解元一笑點秋香》，看過《三笑》。在電影上，唐伯虎風流倜儻，神采飛揚，出口成章，才華橫溢。他偶然看到太師府的丫頭、美麗女子秋香，竟然到太師府賣身為奴，經過許多曲折，終於得到了秋香。以後參加科考，狀元及第，至於他的繪畫，更是天下無雙。

其實，電影中的唐伯虎，不是真實的唐伯虎。大家最感興趣的唐伯虎與秋香的故事，是根本不存在的。在歷史上確實有一個秋香，不過這個秋香，不是太師府的丫頭，她是妓女，與她成婚的也不是唐伯虎，而是另外一位畫家。唐伯虎自稱「江南第一才子」，傳來傳去，這句話被傳成「江南第一風流才子」，人們就把這段韻事加到唐伯虎身上。其實唐伯虎生活坎坷，使人同情。

真實的唐伯虎是怎樣的呢？

唐寅出身於平民家庭，父母在蘇州開了一個酒食店。由於蘇州是一個「翠袖三千樓上下，黃金百萬水西東」的勝境，所以，一家酒食店也可維持平靜的生活。只是父親鑑於自己沒有什麼社會地位，決心讓唐伯虎讀書中舉，於是，花重金請老師教唐伯虎讀書。

唐伯虎二十八歲時，即一四八八年八月，他在南京參加了鄉試。結果，唐伯虎高中舉人第一名，叫做「解元」。從此，唐伯虎也自稱「解元」。這就是唐伯虎一生最輝煌的時刻。今後，無論怎樣失意，遇到怎樣的不幸，他都自稱「唐解元」或「南京解元」，來誇耀自己的這段輝煌的歷史。

就在唐伯虎高中解元的這年的冬天，他坐船經京杭大運河到北京準備參加第二年的會試。這成為唐伯虎命運的轉捩點。考試以後，有人揭發，唐伯虎考試作弊。唐伯虎被錦衣衛抓到監獄中，嚴刑逼供。半年牢獄之災，唐伯虎雖然被釋放，但是，貶官為吏。這是唐伯虎一生的痛。

奇怪的是這件事當時沒有結論，給這件事做出結論是十年以後的事，那時唐伯虎已經四十歲了。結論是：所謂作弊，純屬子虛烏有。但是，這對於唐伯虎所產生的影響卻是畢生的。

唐伯虎灰頭土臉地回到了蘇州。他看到的是別人的白眼和恥笑，甚至「夫妻反目」，離他而去。這時，唐伯虎心碎了。唐伯虎此後多年未娶，一直到他四十歲時，才娶了第三個妻子，叫沈九娘。後來小說家妙筆生花，說唐伯虎有九個老婆，就是從「九娘」演繹出來的。小說家給唐伯虎安排了幸福的生活，既有「三笑」，又有「九美」。她們陪伴著「江南第一風流才子」，這是何等的幸福！但是，現實生活沒有小說的詩意。

前途，沒有了。家庭，沒有了。事業，沒有了。希望，沒有了。這就叫人生的低谷。人生的低谷應當怎樣度過？

最初，他受不了這種打擊，用苦酒去麻醉，用聲色去解脫。但是，唐伯虎畢竟不是庸人，他不可能長期在低谷中墮落下去。

擺脫低谷的道路在哪裡？這時，唐伯虎像許多藝術家那樣，出門遠遊。他感歎說：大丈夫雖不成名，但是，江南第一才子怎麼能蝸居於此！於是一五〇一年，三十一歲的唐伯虎乘船，沿大運河北上，一路上飽覽秀麗山川，奇峰異草，正是「行萬里路，讀萬卷書」，不斷得到創作的靈感，感到收穫頗豐。這時，他才感到考

場風波，好像塞翁失馬，焉知非福。如果沒有那風波，哪裡有今天的創作靈感？

這時，唐伯虎三十八歲。他建桃花庵的經費，只能靠賣畫。所以，這時的唐伯虎拚命作畫，什麼都畫，只要能掙錢就好。前後用了三年時間建成了桃花庵。這是一個很大的花園，廣種松、竹、蘭、梅，但種的最多的是桃花，唐伯虎自稱「桃花仙人」。這裡很快成為唐伯虎飲酒會友，談詩論畫的地方。沈周、祝枝山、文徵明都成為這裡的常客。

唐伯虎晚年，生活困難，「廚煙不繼」。生活困難，則心情鬱悶。心情鬱悶，則借酒澆愁。借酒澆愁則常年臥病。長年臥病則不能作畫。不能作畫則生活困難。如此循環往復，最後，唐伯虎在貧病交加中苦涯時光，終於在他五十四歲時，駕鶴歸西。

2. 唐伯虎的山水畫：

〈西洲話舊圖〉，把淡泊功名、醉心山水的精神世界，表現得淋漓盡致。畫上題詩一首：

醉舞狂歌五十年，花中行樂月中眠。

漫勞海內傳名字，誰信腰間沒酒錢。

書本自慚稱學者，眾人疑道是神仙。

些須作得工夫處，不損胸前一片天。

畫面有兩個人，一個是畫家自己，另一個是畫家的朋友西洲。周圍是茅屋、奇石、芭蕉、翠竹，我們可以想像，與畫家為伴的是清風明月，春蘭秋菊，沒有煩惱，沒有追求，畫家的心就像周圍的山水一樣，與世無爭。西洲，是畫家的朋友，分別已近三十年，今日相逢，喜不自勝，各訴衷腸。畫家的詩，緊扣「話舊」二字，詩中前兩句寫道，五十年來，淡泊名利，輕狂豁達，傲世忌俗，光明磊落。第三、四句說自己清貧，四海

西洲話舊圖

之內，都知道唐伯虎的名字，但有誰能知道唐伯虎腰中連喝酒的錢都沒有呢？第五、六句是自謙之詞，但是，家中雖然有幾本書，但是，很慚愧地告訴朋友，自己不配稱為學者，而眾人都說我是神仙，哪裡能呢？以上都是「話舊」。最後說，儘管狂放不羈，縱情詩酒，隱居世外，

但是，有一件事是不能放鬆，不敢稍有懈怠，那就是不能損傷筆下所畫的天地風景。

〈春山伴侶圖〉，是唐伯虎具有代表性的一幅山水畫。清代人吳修說：「所見子畏山水之精，無出此圖之右者。」這個評價是公允的。畫面上崇山峻嶺，稀疏的樹木，山間點綴一間茅屋。一道瀑布從岩間流出。溪邊岩石上對坐兩位高士，飲酒吟詩，觀賞山景。唐伯虎題詩一首：

　　春山伴侶兩三人，擔酒尋花不厭頻。
　　好是泉頭池上石，軟沙堪坐靜無塵。

這首詩寫道，高士二人，加上春山這個新朋友，一共三個人。高士不厭其煩地擔著酒去尋訪山中春天的美景，終於尋到一個觀賞春光的好去處，就是「泉頭池上石」，這裡可以聽泉聲，觀山色，逍遙終日。這裡「軟

春山伴侶圖

沙」堪坐，寂靜無塵。確實是一個觀賞山景的絕好地方。那麼，誰能夠坐在這裡，心無雜念，沒有功名利祿的煩惱呢？那就只能是唐伯虎自己，或者還有他的好朋友。景表現了人，人表現了情，情說明了景。

唐伯虎的山水畫沿著倪瓚開闢的道路前進，但是他沒有超出倪瓚。

3. 唐伯虎的人物畫：

當唐伯虎處在人生低谷的時候，他的人物畫，一是表現世態炎涼，這與他坎坷的人生有關。二是表現仕女美人，這與他醉心於花街柳巷的生活有關。自從唐伯虎擺脫了人生的低谷，遍遊名山大川，這時的人物畫，正像山水畫一樣，有了新的面貌。這時的人物畫，不再說仕女，而是表現自己。

〈秋風紈扇圖〉，既表現了美人，也表現了炎涼。秋風涼了，一個美人，還拿著一柄紈扇，悵然立在秋風之中。唐伯虎題詩道：

秋來紈扇合收藏，何事佳人重感傷？
請把世情詳細看，大都誰不逐炎涼。

這幅畫，集中地表現了唐伯虎人物畫的特點，可以看作唐伯虎人物畫的代表作。

〈王蜀宮妓圖〉是唐伯虎工筆仕女的代表作。畫家表現了宮妓侍宴前盛裝打扮的情景。這四個宮妓，身著

王蜀宮妓圖

秋風紈扇圖

王蜀宮妓圖（局部）

道士服，頭戴蓮花冠，兩個正面，兩個背面，服裝顏色兩濃兩淡。她們神態各異，一人側面照鏡，一人手持盤子，上面放著化妝用品，一人為女友理裙，一人雙手比比劃劃，似在說話。四人互相呼應，和諧統一。四個宮妓為什麼這般打扮？唐伯虎題跋說：「蜀後主每於宮中裹小巾，命宮妓衣道衣，冠蓮花冠，日尋花柳，以侍酣宴。」這段跋語，有事實根據，表現了蜀主的荒淫腐朽。唐伯虎又題詩一首：

蓮花冠子道人衣，日侍君王宴紫微。

花柳不知人已去，年年鬥綠與爭緋。

這首詩說，宮妓穿著道人的衣服，戴著蓮花的帽子，每日到紫微宮陪君王吃飯。這是過去的事了，從後蜀到現在，已經過去五百年了，外面的花柳不知道後蜀時代的宮妓都死去了，依舊柳鬥綠色，蓮花爭豔。自然界是永恆的，人生不過是短短的一瞬。

〈桐陰清夢圖〉，畫面上一位高士，在桐陰下閉目養神，神情閒散。唐伯虎題詩道：

十里桐陰覆紫苔，

先生閒試醉眠來。

此生已謝功名念，

清夢應無到古槐。

詩中寫道：一片桐樹十餘里，桐陰覆蓋著地上的青苔。先生無所事事，剛剛喝醉了酒，到桐陰下睡個好覺。這位先生正在作一個美麗的清夢，此生已經謝絕了功名的念頭，再也不追名逐利，所以，他作的清夢，不會到古槐國去。古槐，是唐代李公佐《南柯太守傳》中的故事。古時有一個人，叫淳于棼，飲酒於古槐之下，

桐陰清夢圖

四、徐渭

徐渭是明代最傑出的藝術家。他推動了寫意花鳥畫和文人人物畫的發展。對於明代藝術來說，是平庸中的輝煌，是停滯中的發展。

1. 徐渭的生平：

徐渭（一五二一—一五九三），山陰（今浙江紹興）人。

徐渭的號很多，其中最著名的是青藤，據說徐渭十歲生日時，就在讀書的榴花書屋前，親手種青藤一株。

後來，幼小的青藤長大，勢若虯松，茂盛曲折，綠陰如蓋，成為徐渭曲折一生的歷史見證。他非常喜愛這株青

喝醉了，作了一個清夢，夢見自己到了大槐安國，國王招其為駙馬，任南柯太守，享盡榮華富貴，醒來後，只不過是一株古槐和一個蟻穴。

唐伯虎的人物畫，既不如顧閎中，也不如張擇端，可謂平平。如果說，他的作品還有些特點，那就是香豔。這實在是不值得誇耀的特點。

藤，不但畫中畫青藤，詩中詠青藤，而且，他的號就叫青藤，又叫青藤山人，青藤老人，青藤道士。榴花書屋也改名青藤書屋。據說，這間書屋至今猶存，我們今天還能看到徐渭寫的「青藤書屋」幾個字。在青藤下面，有一個小小的清澈見底的水潭，徐渭把它叫天池，所以，徐渭的號，也叫天池。他還有一個號是把「渭」字拆開，叫田水月。

徐渭經綸滿腹，才華橫溢，但是在科考道路上卻遭受了沉重的打擊。嘉靖三十一年（一五五二），倭寇與海盜勾結，犯我東南沿海，流竄搶劫，危害極大。

一五四二年，徐渭二十二歲時開始參加鄉試，希望考中舉人，一共考了九次，依然名落孫山。這是徐渭人生遭受的第一次打擊。

徐渭人生遭受第二次沉重的打擊是其幕府生涯。

一五五七年，徐渭三十七歲時在總督東南七省負責抗擊倭寇的兵部侍郎胡宗憲的幕府中作機要秘書，提出許多建議，胡宗憲都一一採納。可以說，胡宗憲對徐渭有知遇之恩。

一五五八年，進剿倭寇取得決定性的勝利。皇帝賞賜胡宗憲，胡宗憲又賞賜部下。徐渭得到了一百二十兩白銀，徐渭又變賣了家產，湊了兩百四十兩白銀，買了一所大宅，有二十二間房，兩個池塘，種了荷花，養了魚，竹木花果，亭台怪石，無不齊備。更讓他想不到的是胡宗憲又給他提婚，那女子是杭州城裡的輕佻豔麗的女子。這時的徐渭，真是「春風得意馬蹄疾，一日看盡長安花」。有胡宗憲為靠山，有文人用武之地，有廣宅，有美妾，還要什麼呢？還能有什麼奢望呢？

人世間的一切都有一個鐵的規律，月滿則缺，水盈則溢。就在徐渭春風得意之際，巨大的災難終於要來了。徐渭四十二歲時，大奸臣嚴嵩倒台了。胡宗

憲作為嚴嵩的同黨受到牽連。以後，胡宗憲糊裡糊塗地死在獄中。不知道是自殺，是酷刑，還是謀殺。

強加在胡宗憲頭上的罪名有兩條：第一是勾結嚴嵩；第二是勾結倭寇。胡宗憲的兩條罪名，都與徐渭有關。雖然當時沒有任何人追查徐渭的罪名，但是，徐渭害怕受到牽連，先是裝瘋，後來，裝來裝去，他真瘋了，他產生了幻視與幻聽。他看到了許多可怕的人，聽到了許多可怕的聲音。先用利斧擊頭，血流滿面，頭骨皆折，不死。後用三寸長釘釘入左耳，血流如注，又不死。再後來，用鐵錘擊碎自己陰囊，又不死。有一天，他產生了幻視，看到妻子不貞，把一個男人掩蓋起來（實際上，妻子往自己的身上披一件衣服），於是徐渭用一把鐵叉奮力刺去，失手把她刺死。徐渭瘋狂地大笑。他在大堂上，由於精神病的發作，同樣大笑不止，胡言亂語，無法審判。等到清醒時，他已經在獄中。他不明白自己為什麼到這個地方，是別人告訴他，他是殺人犯。作為死囚，他帶著木枷。

七年的牢獄生活，使徐渭備受折磨。後來，神宗萬曆皇帝的登基，大赦天下，徐渭因而獲釋。徐渭在牢獄中度過七年，徐渭這年五十三歲。

徐渭出獄後，以賣畫為生。書房上貼著一副對聯：

幾間東倒西歪屋
一個南腔北調人

他深惡富貴之人。有一次，徐渭遠遠地聽到鳴鑼開道的聲音，自遠而近。這時，有一個衙役進來通報，說：「山陰知縣劉尚志求見徐先生。」

徐渭回答：「徐渭不在家。」

衙役說：「您明明在家。」

徐渭說：「你就照我說的回稟，叫我怎麼回稟我家老爺？」

那衙役面有難色，徐渭就找了一張皺巴巴的白紙寫道⋯⋯

傳呼夾道使君來，寂寂柴門久不開。

不是疏狂甘慢客，恐因車馬亂蒼苔。

衙役走後，聽到鳴鑼鑼開道的聲音漸漸遠去，徐渭的心境漸漸地平靜了。不久，聽到有人敲門，徐渭開門，看到一個風姿儒雅、氣度不凡的讀書人站在門外。

徐渭問：「你是……」

那人說：「讀書人劉尚志，拜見徐渭。」

徐渭問：「劉尚志？不是山陰知縣嗎？」

劉尚志說：「知縣劉尚志走了，讀書人劉尚志來了。此劉非彼劉。讀書人劉尚志沒有車馬，不會亂了屋前的蒼苔，先生這次不會下逐客令了吧？」說罷，主客大笑。

在他生命的最後幾年，生活十分貧困。鄰居常常送他一些食物，徐渭不願意白白接受。有人送他一條魚，他便畫一條魚送給人家；有人送他一把青菜，他在晚年，畫了許多以生活為題材的畫，叫做〈蔬果圖〉，最後，他畫不動了，沒有辦法接受人家的好意，便拒絕了鄰居的餽贈。到了最後，家中只有一張床，在床上鋪了一些稻草。他身邊沒有子女，只有一條狗終日為伴。

一五九三年的深秋，徐渭在他七十三歲時，淒然離世。據說，他死時，家中沒有一粒米，但是他卻是帶著微笑離開這個苦難的世界，因為他給這個世界留下了太多的美。

在徐渭的身後，有許多著名的藝術家，孤高傲岸，目中無人，但是都對徐渭佩服得五體投地。

在徐渭死後六十年，朱耷看到了徐渭的作品。大為驚奇，決心沿著徐渭的藝術道路，繼續寫意花鳥畫的探索，終於把寫意花鳥畫推向了高峰。

石濤說，「青藤筆墨人間寶，數十年來無此道。」

蔬果圖

一首非常著名的詩：

半生落魄已成翁，獨立書齋嘯晚風。

筆底明珠無處賣，閒拋閒擲野藤中。

黃賓虹這樣評價徐渭：

「紹興徐青藤，用筆之健，用墨之佳，三百年來，沒有人趕上他。」

徐渭對美術的最大貢獻是寫意花鳥畫與文人人物畫的創造。

2. 徐渭的水墨寫意花鳥畫：

徐渭是一個幾乎被生活潮流所拋棄的人。但是他在藝術上，是一個順應了藝術發展潮流的藝術家，他始終站在藝術發展潮流的最前沿，徐渭付出了極大的精力，用自己的天才，把寫意花鳥畫推進到一個嶄新的階段。

徐渭最著名的作品是〈墨葡萄〉，徐渭在這幅作品上，題了

墨葡萄

錯落橫斜的枝葉，墨色淋漓的葉片，特別是串串葡萄晶瑩欲滴的質感，形成了動人的氣勢。這首詩是徐渭半生真情實感的表現。前兩句說的是徐渭自己落拓半生，一事無成，已經成了老頭。單獨一個人立在書齋前面，對著晚風，發出內心不平的呼嘯。徐渭的書齋，是幾間土屋。後兩句表面上是說葡萄，實際上也是說徐渭自己的。筆底畫的葡萄，多麼像顆顆明珠。這裡的明珠，近似珠璣。珠璣即學問。一般誇某人的文章寫得好，就說是字字珠璣。每一個字就像珍珠那麼寶貴。徐渭說，可惜，學問沒有人要，賣不出去，怎麼辦呢？只好把它們扔到野外的葡萄藤上去吧！一個才華橫溢的畫家，明珠被拋，懷才不遇的情感躍然紙上。

這幅〈墨葡萄〉是徐渭繪畫的代表作，這首詩也可以看作他詩作的代表作。徐渭非常喜歡這首詩，他在很多幅畫上都題了這首詩。這首詩是他半生生活的真實寫照，也是其思想感情的真實表現。

這首詩的書法也極好，字勢跌宕，形次敧斜，很容易讓人想到他的坎坷的人生。每每看到徐渭的字，就容易使人想起一個懷才不遇的精神病人所表現出的癲狂。那流暢的線條，那濃濃的情感，多麼像張旭的狂草啊！

寫意草蟲圖

魚蟹圖

徐渭水墨大寫意花鳥畫具有以下顯著特點：

第一，「塗抹」、「狂掃」的表現形式。

藝術家在從事創作的過程中，水墨是情感的表現。徐渭的一生，與他人有著不同的際遇，在徐渭的胸中，蓄積著憤怒、激越、豪雄、狂逸、奇崛、放浪的情感。所以當他拿起如椽的大筆，風馳電掣，兔起鶻落，行筆奔放，大氣磅礴，就如野馬脫韁，崩山走石，海浪排空。所以徐渭說：「要將狂掃換工描。」他不是在「畫」，在「寫」，而是在「塗抹」、「狂掃」。

徐渭所說「塗抹」、「狂掃」就是草草揮毫，略具形似，筆不周而意周。〈寫意草蟲圖〉，可以看出其中一隻蜻蜓，但畫面其餘部分畫的是什麼就只能夠猜測了，是竹葉還是花卉？大約這就是徐渭所謂「醉抹」。

四時花卉圖　　　　　　　　　　　　　　　　　　　墨葡萄圖

〈魚蟹圖〉，無論是蟹還是魚，都張揚到極致。如果近觀，能夠看到的就是「塗抹」與「狂掃」，既不像魚，也不像蟹。但是遠觀，我們能夠看到真實的魚和蟹。甚至我們能覺出那魚好像要狂跳出水，那蟹要舉螯向前。

徐渭最喜愛的繪畫題材之一是葡萄。我們曾經看過他「畫」出來的或者「寫」出來的墨葡萄，晶瑩透亮。我們還可以看到徐渭「塗抹」或「狂掃」出來的墨葡萄。徐渭的〈墨葡萄圖〉，這幅葡萄用他自己的話說，是「點」出來的葡萄。他在上面題詩道：

自從初夏到今朝，
百事無心總棄拋。
尚有舊時書禿筆，
偶將蘸墨點葡萄。

徐渭同樣鍾愛畫竹。竹，在中國文人畫中一般作為清正純潔的象徵，而畫作中如果竹被雪所壓，則表現胸中的不平之氣。

在〈四時花卉圖〉中表現的竹，純然是徐渭心中想像的竹，是「塗抹」、「狂掃」出來

的竹。對於徐渭的「雪竹」，鄭板橋說得極好，他說徐渭畫的竹，粗粗看來，「絕不類竹」，但是好好想去，「竹之全體」隱約其間。他寫道：「徐文長先生畫雪竹，純以瘦筆破筆燥筆斷筆為之，絕不類竹；然後以淡墨水勾染而出，枝間葉上，罔非雪積，竹之全體，在隱躍間矣。今人畫濃枝大葉，略無破闕處，再加渲染，則雪與竹兩不相入，成何畫法？此亦小小匠心，尚不可刻苦，安望其窮微索渺乎！」

第二，創新而多樣的寓意。

在說到創新以前，先要說明傳統。什麼是傳統呢？一個藝術家，不管畫什麼，松竹蘭梅也好，山川河流也好，通常都有固定的含意，它與某種情感有穩定的聯繫。比如說，要祝人長壽，就要畫一個桃子。欣賞者通過桃子，就能夠理解藝術家的情感，因為桃子與長壽有穩定的情感關係。或者說，桃子就是長壽的符號。中國藝術在長期的發展過程中，創造了一系列被大家所接受的符號體系。松喻堅貞，竹喻勁節，蘭喻高潔，梅喻傲世。這都是符號。在大家約定的範圍內，任何一個畫家，都會採取這樣的表現手法，這就叫做傳統。

但是，如果成千上萬的畫家，千年萬代，都如此這般地表現下去，久而久之必然會喪失藝術魅力。所以，當有天才的畫家通過創造，賦予傳統的符號以新的含意，這是叫創新了。

徐渭就是創新的藝術家的典範。

螃蟹的寓意，你一定會以為是對橫行霸道的嘲諷。但是，徐渭另有新意，他通過螃蟹表達了對科考的不滿。在徐渭一生中，對他打擊最大的，最令他痛徹心扉的就是科考不中。在他的許多詩畫中都表達了這種情感。徐渭用螃蟹表達了這樣的情感，真是叫人拍手叫絕。

〈黃甲圖〉，那如蓋的荷葉，水墨淋漓，墨色濃淡，渲染出蕭疏的氣象。荷葉下有一隻螃蟹，蹣跚爬行，形神俱備，蟹背上濃淡交界處，極富變化，極有質感。人們都知道徐渭的螃蟹畫得好，不少人買了螃蟹去求徐渭畫螃蟹。但是，有誰知道徐渭為什麼螃蟹畫得好呢？畫上題詩一首：

黃甲圖

兀然有物氣豪粗，莫問年來珠有無。

養就孤標人不識，時來黃甲獨傳臚。

「黃甲」，一語雙關，第一指螃蟹，第二指進士。明代舉子進士及第者，因為用黃紙來寫他們的姓名，故稱「黃甲」。這首詩上來就說，「兀然」，是昏昏沉沉的樣子。你看那隻螃蟹，昏沉笨拙，外表粗豪。第二句說，不要問他腹中有沒有明珠。我們上面已經說過，在徐渭的筆下，所謂「明珠」，都是指學問。那些進士，那裡有學問呢？「孤標」，本來是指孤高，與別人不一樣。這裡是說那螃蟹裝出與眾不同的樣子，人們不能辨識。有時被選中就成為人們餐桌上的食物。這裡所說的「傳臚」，明代科舉考試，二甲第一名就叫做「傳臚」。全詩是說，螃蟹，就是黃甲，黃甲就是進士，都是一些沒有學問的東西。罵螃蟹，就是罵進士，就是罵科舉。

石榴在徐渭的畫筆下也可以表現出創新的情感。按照中國民俗，石榴是對多子多孫的企盼。但是，徐渭的〈折枝石榴圖〉卻用石榴表現了明珠暗投、懷才不遇的情感。他題詩道：

山深熟石榴，向日便開口。
深山少人收，顆顆明珠走。

山中的石榴成熟了，太陽照射到石榴上，石榴裂開了，那顆顆石榴子，就像「明珠」（關於明珠的含意，我們已經解釋過了），但是，沒有人去收穫它，那顆顆的明珠只好落在荒野裡。

對於蓮花的寓意，一般是表現出污泥而不染的清高，但是，高明的藝術家能夠給予我們意外的驚喜，徐渭用荷花表現了美人，而用荷葉表現了嫉賢妒能的小人。〈五月蓮花圖〉，兩朵荷花，一正一側，一高一低，錯落有致，濃淡分明。荷葉濃濃的墨色，荷花淡淡的白色，形成鮮明的對照。再加上幾株瀟灑的蒲草，更顯出荷花的嬌媚。畫上題詩一首：

五月蓮花塞浦頭，
長竿尺柄插中流。

折枝石榴圖

五月蓮花圖

縱令遮得西施面，

遮得歌聲渡葉不？

詩中寫道，五月的蓮花正在盛開，塞滿了水浦頭。其中的兩枝，長長的荷莖，就像一只長長的柄，插在水浦中。而荷花就像美麗的西施一樣，那荷葉就像嫉賢妒能的小人。荷葉儘管能夠遮住像西施一樣美麗的荷花的面貌，能遮住動聽的歌聲飛向遠方嗎？這是滿腔悲憤的徐渭在向世間嫉賢妒能的小人發出如此悲憤的責問。

第三，寫意傳神。

「不求形似求生韻」。徐渭認為「傳神」是衡量作品高下的首要標準。〈梅花蕉葉圖〉，這幅作品充分地

表現了徐渭大寫意花鳥畫的美學特徵。左面湖石一塊，筆墨粗狂，渾厚蒼潤。芭蕉葉已經破敗，將要枯爛。在石後隱隱可見梅竹，筆墨謹細，與粗狂的蕉石形成鮮明的對照。這裡有一個問題，芭蕉在秋後枯萎，而梅花在寒冬開放。徐渭畫中所表現的情景是根本不能出現的。那麼，為什麼徐渭要這樣畫呢？王維曾經畫了表現雪中芭蕉的畫，是為了表現清白的人格。徐渭對王維的畫很佩服，專門畫過一幅〈芭蕉梅花圖〉。他說：「芭蕉伴梅花，此是王維畫。」徐渭另一幅〈雪蕉梅竹圖〉是為了表現好事不可兼得，嘲諷貪得無厭的人。徐渭在畫上題詩一首，說得明白：

冬爛芭蕉春一芽，雪中翻笑老梅花。

世間好事誰兼得，吃厭魚兒又揀蝦。

梅花蕉葉圖

王維托雪如手百解

鹹與出燕渭寶戲作

徐澤渭

這首詩說，芭蕉冬天枯爛，春天發芽。梅花冬天開放。芭蕉不能與梅花同時存在，所以，芭蕉要笑梅花，你為什麼要早早地開放？是啊，梅花為什麼不能夠與芭蕉同時生長呢？芭蕉的綠葉，梅花的高潔，同時存在，那該多好！但是，造化偏偏不這樣安排。為什麼呢？徐渭說，人世間的所有好事，是不能兼得的，就好像有人吃厭了魚，又揀蝦吃，那裡能有這等美事呢？

〈四時花卉圖〉，一塊怪石，一株芭蕉，還有看不清楚的花卉。作為大寫意的花卉，不是這裡少幾筆綠葉，就是那裡少幾筆紅花。這本來就是大寫意繪畫的特徵，沒有什麼奇怪。但是，徐渭卻將它引出新意來。

雪蕉梅竹圖

芭蕉梅花圖

四時花卉圖（局部）

為什麼這裡差兩筆紅花，
那裡差兩筆綠葉呢？天下
事，本來都是不完滿的，
哪件事不是差兩筆呢？徐
渭題詩道：

老夫遊戲墨淋漓，
花草都將雜四時。
莫怪畫圖差兩筆，
近來天道夠差池。

〈竹石圖〉，一塊
玲瓏的湖石，淡墨表示

面，濃墨表示暗面。濃淡
的墨色表現了湖石的凹凸
不平。竹枝竹葉，濃淡相
間，可謂美景，但是徐渭卻用它表
現了人生的不平所引起的憤懣，他在畫上題詩一首，點明了主題：

紙畔濡毫不敢濃，
窗前欲肖碧玲瓏。
兩竿梢上無多葉，
何自風波滿太空？

這首詩沒有表現畫面的形象，卻表現藝術家創作時的心態和藝術追求。我在紙畔揮毫濡墨，墨色不敢太

竹石圖

濃，多摻淡水，準備畫竹子，就像在窗前描出來的竹影一樣，那樣逼真，那樣清碧，那樣玲瓏。兩竿竹梢上，本來沒有很多的竹葉，卻不知為什麼，招惹了滿天的風波。這裡顯然是說徐渭自己，我就像淡墨描繪的竹子，沒有很多的竹葉，本來，應當平平靜靜，身邊的風，無論來自什麼方向，都可以順暢地吹過，可是，招惹了這麼大的風波。這究竟是為什麼呢？老天啊，你能夠給我一個公平的答案嗎？

徐渭在寫意花鳥畫發展的歷史上具有極其重要的地位和作用。寫意花鳥畫家就像接力棒手一樣，一個一個地傳下去。徐渭這一棒跑得特別好，為勝利準備了一切條件。下一棒就要交給攀登寫意花鳥畫頂峰的藝術家——八大山人。

3. 徐渭的文人人物畫：

人物畫有許多類，我們已經講過宮廷人物畫、風俗人物畫等等，還有一類人物畫叫做文人人物畫。它是文人畫家所創造的人物畫，可謂人物畫發展的新階段。

文人人物畫並不始自徐渭。文人畫家在水墨山水畫中所創造的人物，就是最初的文人人物畫。只不過那些人物只是山水畫的附屬，徐渭把山水畫中的人物突出出來了。

在中國的山水畫，一般說來，會有人物。山水中有亭子（亭，就是停，也就是供人休息的地方），有房子，那是供人居住的地方。山水畫中的人是怎樣的人？宋代畫論家饒自然說，山水中的人物，即或是販夫走卒，「要皆衣冠軒昂，意態閒雅」，「切不可以行者、望者、負荷者、鞭策者，一例作傴僂之狀。」韓拙也說：「凡畫人物，不可粗俗，貴純雅而幽閒。其隱居傲逸之士，當與村居耕叟漁夫輩體貌不同。竊觀古之山水中人物，殊為閒雅，無有粗惡者。」

要這樣想像山水畫中的人物：比如畫一個打柴的，背上的柴，不要背得多，背多了，壓彎了腰，就不瀟灑了。我們可以想像，他們只是象徵性地背上幾根柴，看到了一條溪水，就停下來感歎道：子在川上曰，逝者如斯夫！又走了幾步，看到了山上的瀑布，就停下腳步念誦道：飛流直下三千尺，疑是銀河落九天。

本來，打柴的、砍柴的，背著東西的挑夫，彎著腰，駝著背，邁著八字步，看到了一條溪水，就停下來感歎道：子在川上曰，逝者如斯夫！是很自然的事情。為什麼要把打魚的、砍柴的，都表現得「衣冠軒昂，意態閒雅」呢？因為，那些打魚的、砍柴的，並不是勞動者，他們就是文人自己。

徐渭的人物畫，就是這樣的人物。都是隱者高士的形象，他們或松下獨坐，聆聽天籟，神情高古；或與友對弈，遠離塵世，意態安閒；或雨霽泛舟，鍾情山水，自得其樂。其實，所有這些人物的形象，都是他自己的寫照。

〈山水人物畫之一〉，表現了一個隱者高士，靜坐於松下，那麼安靜，那麼閒適，微閉著眼，沒有欲求，沒有煩惱，好像塵世的一切都靜止了。

〈山水人物畫之二〉，一個隱者高士，獨坐扁舟，雨霽天晴，浮游水上，優哉游哉。他要到什麼地方去呢？不，哪裡也不去。他沒有任何事情要做，沒有任何朋友要訪。

〈山水人物畫之三〉，兩個人在山間樹下，睡著了。無憂無慮，甚至在夢中都是美好的。

山水人物畫之一

山水人物畫之二

山水人物畫之三

五、董其昌

松江，今上海松江縣。由於工商業發展，明代繪畫中心逐漸地由吳門轉向松江。「吳門四家」不可避免地衰敗了，就在其衰敗的廢墟上，一個新的畫派成長起來了，那就是以董其昌為首的「松江畫派」在松江聚集了一批書畫家，其中最著名的就是董其昌。

1. 董其昌的生平：

董其昌，華亭（今上海松江縣）人。字玄宰，號香光，別號思白、思翁，諡文敏。又稱董華亭、董學士、董宗伯、董容台。

董其昌的先祖為河南開封人，南宋時追隨宋高宗到了華亭。據董其昌的摯友陳繼儒說：「玄宰家甚貧，至典衣質產以售名跡。」有衣可典，有產可質，有名跡可售。這樣的家庭算不上富裕，也算不上「甚貧」。董其昌十七歲時學習書法，大約二十二歲學畫。

董其昌對人生道路的設想是走科舉做官之路。一五七九年秋，董其昌參加南京鄉試，落第而歸。一五八五年，董其昌三十一歲，再次參加南京鄉

試，再次名落孫山。這對董其昌打擊很大。從此相信禪宗，這對董其昌以後的政治生涯和藝術創造產生了深遠的影響。

一五八八年秋，董其昌三上南京鄉試，果然高中。一五八九年秋，三十五歲的董其昌到北京參加會試，考中進士，第二甲第一名，被選為庶吉士，供職翰林院，終於走上了仕途。

董其昌考中進士至此十年，可謂平步青雲，官升至皇長子講官。但是，明朝宮廷以魏忠賢為首的閹黨與東林黨鬥爭激烈，董其昌受儒佛道的影響，取中庸路線，態度曖昧，圓滑保身。這是他一次次的遇難呈祥的重要原因。但他在你死我活的爭鬥中，惶惶不可終日。從此而後，忽官忽隱，官時短，隱時長，倒是書畫，聲名顯赫。

這時的董其昌由於求畫者不可勝計，所以其地位發生了重要的變化。他已經由一個書香門第變為霸地萬頃、妻妾成群、奴僕列陣的大地主。由於有錢有勢，惡霸一方，引起民憤，圍攻董家，導致董其昌帶著家人外出逃命。半年之後，方得寧息。

光宗登基，董其昌奉詔回朝為官，雖然做著高官，但他躲避黨禍，隱居江南，心儀書畫。這時，他在藝術上達到高峰。朝中無論哪一黨、哪一派，都向他索求字畫，甚至朝鮮、琉球的使臣也向他求畫，可見盛名。當他七十五歲時，手不釋卷，燈下能讀蠅頭書，寫蠅頭字。雖然宦途通暢，功成名就，但總是隱退為安。

董其昌八十二歲時，告老還鄉，為官生涯達四十餘年，但真正朝中為官也就是十餘年，多數時間，棄官高臥，隱居江南，醉心書畫，自成一家，影響深遠。

一六三六年，董其昌去世，享年八十二歲。

2. 董其昌的藝術思想：

董其昌也主張摹古。就這個意義上講，「松江畫派」是「吳門畫派」的延續。他關於藝術的基本主張就是摹古。他曾以書法學習為例說明摹古的必然性，他說「學書不從臨古，入必墮惡道。」書法應當師法古人，否則就會走入邪道。學趙體，要模仿趙孟頫；學柳體，要模仿柳公權。繪畫

其實與書法是一個道理，「豈有舍古法而獨創乎」？如果畫柳，那就應當學北宋的趙千里；如果畫松，那就應當學北宋的馬和之；如果畫枯樹，那就應當學五代的李成。這是千古不變的法則，哪裡用得著去發明什麼畫法呢？哪裡還有「自成一家」呢？

所謂摹古，不是分毫不差，是模仿「神氣」。他說，巨然、米芾、黃公望、倪瓚都臨摹董源，我也臨摹董源，大家都臨摹董源，為什麼不一樣呢？因為我們臨摹的是「神氣」。所以，我們都明白一個道理，「使俗人為之，與臨本同」。我們不是「俗人」，是高手，自然與臨本不同。

董其昌還主張師法造化，對於師古人與師造化的關係有精闢的見解。他說，「讀萬卷書」，學習古人，這是第一步。「行萬里路」，師法造化，這是第二步。只有回到大自然中去，品其真趣，寫出山水之神，才能超越古人。他說：「畫家初以古人為師，後以造化為師。」唯以造化為師，方能過古人。師古有真假之別，泥古不化，謂之假師古；與造化結合，謂之「真師古」。

董其昌師法造化，很用心，比如，觀察一棵樹，這不是最普通的事情嗎？他總要前後左右地去觀察，以便找到最傳神的角度。在董其昌看來，師法造化才是真師古，師法造化才能夠表現「古意」。

師法造化與摹古的關係：表現古意是目的，師法造化是手段。所以，他說：「畫家以天地為師，其次山川為師，其次以古人為師。」

董其昌所謂摹古，最基本的思想是摹南宗，不摹北宗。他認為，古代一切畫家，都可以分為南宗與北宗。他認為所謂北宗，就是從李思訓父子開始，最後傳到馬遠、夏圭。所謂南宗，就是從王維開始，最後傳到張璪、荊、關、董、巨、元四家等等。

南北宗區分的根據何在？董其昌說，南北宗不是「其人分南北耳」。也就是說，南北宗不是按照籍貫來區分的。不是說，北方的畫家是北宗，南方的畫家是南宗。那麼，南北宗是按照什麼來區分的呢？

第一，繪畫的目的：南宗認為繪畫的目的是自娛，表現自己的審美觀念，不為皇家和他人服務。而北宗認為繪畫的目的是為皇家服務，表現皇家的審美觀念。

第二，繪畫的風格：南宗繪畫的風格是「淡」，即平淡柔潤，文秀超脫。北宗繪畫的風格是「猛」，即剛

性線條，有猛烈的氣勢。

第三，畫家的身分：南宗的畫家是文人士大夫的高人隱士，或者雖身居高位，然心在隱逸。北宗的畫家是貴族或服務於貴族的皇室畫家，董其昌把他們稱作高級工匠。

對於董其昌的南北宗理論的是非對錯，歷來是有爭議的。但是，它影響深遠，則是沒有爭議的。我們認為，南宗有南宗的好處，北宗有北宗的魅力。同時，南宗有南宗的弱點，北宗有北宗的缺陷。但董其昌認為南宗一切都好，北宗一切都壞，後來，這種思想被推崇到極致，「崇南貶北」就不對了。

3.董其昌的繪畫作品：

董其昌的繪畫風格就是「淡」，也就是「南宗」的柔潤秀軟，反對「猛」，即「北宗」的剛猛雄健。打個比方說，董其昌的風格就像一個十七八歲的美麗少女執紅牙板在唱「楊柳岸，曉風殘月」，而不是關西大漢執銅琵琶、鐵綽板在唱「大江東去」。

〈清弁圖〉可以說是董其昌繪畫風格的典型代表。

〈清弁圖〉作於一六一七年，其時董其昌六十三歲。在這幅作品上作者自題「仿北苑（董源）筆」。我們看董其昌的這幅作品與董源的作品，構圖與筆墨，都有明顯的差異，為什麼又是仿董源呢？因為在「平淡天真」的繪畫風格上，他們是一致的。畫面近景是雜樹叢生，中景是山石相接，遠景峰巒起伏，這裡的山，是靜靜地沉睡的山，而不是「類劍插空」憤怒呼喊的山。特別是那靜靜的江水，甚至連一絲波浪也沒有。淡墨輕嵐，古雅秀潤，這種平平淡淡的山水，不就是作者的追求和心境嗎？正如作者所說「氣韻不可學，此生而知之，自然天授。然亦有學得處，讀萬卷書，行萬里路，胸中脫去塵濁，自然丘壑內營，成立郛郭，隨手寫出，皆為山水傳神。」

董其昌提倡柔、潤、淡、清、靜的藝術風格，並且，把這種風格定為藝術的正宗。他反對剛性的、躁動的、雄渾的、豪邁的藝術風格，把這種風格定為藝術的「邪學」。

清弁圖

對於董其昌繪畫作品的特點，歸結為一句話，就是把柔潤淡清的風格表現到極端。日本人古原宏神說過一段意味深長的話：

董其昌被人譽為「藝林百世大宗師」。「百世大宗師」是極高的讚譽之詞。這不是針對作為從事創作的書畫家的董其昌，而是針對作為批評家的董其昌的恰如其分的評價吧，董其昌對以後的所有批評家以至生活在當代的我輩所產生的影響是不可估量的。

我贊成這樣的評價。在繪畫作品上，董其昌不是一個劃時代的人物。在繪畫理論、藝術批評上，董其昌是一個劃時代的人物。至於藝術理論的是非曲直，那是另一個問題了。

清弁圖

寫意花鳥畫發展的高峰和文人畫的衰敗

——清代美術

一、清代的社會狀況

明代末年，漢族建立起來的最後一個封建王朝氣數已盡。一六一六年，滿族領袖努爾哈赤建立後金。一六三六年，皇太極改國號大金為大清，定都瀋陽。一六四四年順治帝即位，吳三桂引清軍入關，順治定都北京。直到一九一一年清帝溥儀退位，共持續二百六十八年。

清軍入關，給漢族地區帶來了災難，也帶來了生機。清初統治者汲取歷史經驗，社會安定，經濟發展，創造了「康乾盛世」。不過，封建社會無可避免地走向衰敗，所謂「康乾盛世」不過是整個封建社會死亡前的迴光返照而已。

這個時代的特點，就是新與舊的激烈碰撞。幾千年的封建社會正在走向滅亡，而新的經濟和思想正在孕育成長。先進的思想家用激烈的詞句批判舊的一切，呼喚新社會的產生。黃宗羲抨擊君主專制的政體，他說：「為天下之大害者，君而已矣。」唐甄大罵：「自秦以來，凡為帝王者皆賊也。」傅山說：「天下者，非一人之天下，天下之天下也。」

新舊兩種社會因素在激烈地鬥爭和碰撞著。舊的因素在迅速衰亡，而新的因素在逐漸壯大。

二、清代美術特徵

有人認為，清朝的美術就像封建王朝一樣，窮途末路，夕陽西下，乏善可陳。但是如果從客觀的美術作品出發，我們就會看到，清代美術，遜於唐宋，優於明朝，有輝煌燦爛的一面。至少有三件大事，彪炳史冊，對後世美術的發展產生了深刻的影響：

第一件大事，清代是新生與腐朽激烈碰撞的時代。作為這種鬥爭在藝術上的反映，就是「四僧」與「四王」的鬥爭。其中「四僧」，特別是八大山人，把寫意花鳥畫推向了發展的高峰，創造了輝煌燦爛的藝術作品。

第二件大事，清代是資本主義經濟萌芽、發展的時代。經濟上的資本主義因素的發展壯大，對藝術產生了兩個方面的深刻影響：一方面是人道主義藝術的發展壯大，那就是「揚州八怪」，特別是鄭板橋，創造了輝煌燦爛的美術作品；另一方面，隨著商品經濟的發展，促使了一度輝煌燦爛的文人畫，無可奈何地滅亡了。文人畫的滅亡，不是繪畫的滅亡。相反，它為更輝煌的美術的發展，提供了新的可能。

第三件大事，清代是中西政治經濟激烈碰撞的時代，也是中西美術融合的時代。這就是以郎世寧為代表的「中西合璧」的藝術風格的初創。它雖然沒有成功，但它有強大的生命力和光輝的前途，對後世產生了深刻的影響。

三、清初「四王」與「四僧」的對立

清初「四王」是指王時敏、王鑑、王石谷、王原祁。

清初「四僧」是指八大山人、石濤、漸江、石溪。

「四王」主張摹古，「四僧」主張創新，形成了尖銳的對立。

1. 「四王」的「摹古」觀點：

第一，摹古是繪畫的最高原則，是區別繪畫作品高下的標準，任何作品，有「古意」的就是優秀的作品；反之，就是拙劣的作品。

第二，摹古的根本內容是要學習古人的思想感情。

古人作品風格各異。比如在元四家中，黃公望是「蒼渾」的，倪瓚是「淡寂」的，吳鎮是「淵勁」的，王蒙是「深秀」的，究竟應當學習哪一位古人的藝術風格呢？「四王」回答說，所謂摹古的根本內容，不是學習古人的筆法，也不是學習古人的藝術風格，而是學習古人的思想感情，應當具有和古人相同的思想感情。這個道理，用王時敏的話說，就是要「與古人同鼻孔出氣」。只有這樣，下筆才能夠與古人契合。

總之，所謂摹古的核心就是「師心而略跡」。但「四王」確實模仿了古人的作品，但最缺乏的就是古人的精神面貌，所以，他們的作品不可能真正地像古人的作品。

第三，反對表達自己思想感情的創新。

如果畫出己意，表達自己的思想感情，那就尤其可怕。王時敏說，這些人的畫，「古法茫然，妄以己意炫奇」，必然會「流傳謬種，為時所趨，遂使前輩典型，蕩然無存」。

2.「四僧」的創新觀點：

與清初「四王」的摹古觀點相反，「四僧」基本主張藝術創新。

第一，情感是變化的、發展的，因而藝術也是變化的、發展的。

石濤說，學古不善於變化，就是「泥古不化」。「知有古而不知有我」是錯誤的，提出「至人無法，非無法也，無法而法，乃是至法」。強調繪畫要以自我為中心，而不能以古人為中心。

第二，藝術應當表現自己的思想情感。

石濤說：「夫畫者，從於心者也。」摹古派提出，要模仿「某家皴、某家點、某家法」。石濤說：「縱逼似某家，亦食某家殘羹耳」，「知有古而不知有我」，是錯誤的。

第三，藝術應當師法造化。

石濤有一句名言：「搜盡奇峰打草稿。」畫山川，必須熟悉山川，達到「山川與予神遇而跡化」的境地。畫山川，就是讓山川表現自我的情感。

3.「四王」與「四僧」的對立：

綜合比較「四王」與「四僧」，可以看出：若論藝術主張，「四僧」為上；若論藝術成就，「四王」為上。

雖然「四王」的藝術作品不比「四僧」的作品優秀，「四王」的才智不比「四僧」睿智，「四王」的藝術

主張不比「四僧」有更多的真理，但是「四王」卻能夠成為繪畫的「正宗」，究其原因在於：

第一，傳承原因。「四王」所謂摹古，首先是模仿明代的董其昌。而「四王」之首王時敏是董其昌的「真源嫡派」，其他三人，王鑑是王時敏的族姪，王原祁是王時敏的孫子，王石谷是王時敏和王鑑的學生。這樣說來，「四王」都可以視為師承董其昌。如果董其昌是「畫苑領袖」，那麼，「四王」當然也是「畫苑領袖」了。

第二，政治原因。「四王」的藝術風格不出己意，安順守法，溫潤和順，很適合於統治者的藝術需求。康熙說，「朕臨御多年，每以漢人為難治。」從此觀之，以適合統治的需要為唯一宗旨，至於藝術水準高低，那是次要的。「一代正宗才力薄」，惟其「才力薄」，才是「正宗」。

「四王」與「四僧」的作品，「四王」不僅藝術作品優秀，而且影響深遠。所以，我們重點介紹「四僧」，在「四僧」中，我們重點介紹八大山人與石濤。正是八大山人使中國寫意花鳥畫和文人畫攀上了發展的頂峰。

四、八大山人

寫意花鳥畫從宋代蘇軾創造以來，經過了數百年文人的天才創造，終於迎來了發展的高峰。

近代繪畫大師齊白石說：「青藤、雪個、大滌子之畫，能橫塗縱抹，余心極服之。恨不生三百年前，或為諸君磨墨理紙，諸君不納，餓而不去，亦快事也。」這裡所說的青藤，就是徐渭。這裡所說的雪個，就是八大。這裡所說的大滌子，就是石濤。這三位，就是齊白石最佩服的藝術家，佩服到恨自己不能早生三百年，能在他們繪畫的時候，恭恭敬敬地站在他們身邊，為他們理紙磨墨。如果徐渭這些大師，不讓我去磨墨理紙，我就站在他們的門外，就是餓死，我也高興。

徐渭、八大山人、石濤，他們確實創造了輝煌燦爛的美術作品，但如果從美術發展的過程來看，他們之間

是有本質區別的。如果用攀登一座高峰來比喻美術的發展，徐渭是處於向上攀登的階段，雖然他每走一步，就更接近光輝的頂峰，但他終於沒有到達光輝的頂峰。在他之後，八大山人繼續努力，終於攀登上了高峰，成為勝利的象徵。石濤無論在藝術作品上，還是在藝術理論上，都能夠「一覽眾山小」，但與八大相比，他已經開始離開頂峰下山了。徐渭與石濤雖然都站在高高的半山峰上，但徐渭每走一步，都是向上的一步，越走越接近於頂峰；而石濤每走一步，都是向下的一步，越走越遠離頂峰。至於吳昌碩，他已經在山底了。

每一個藝術家都是時代的產物，都應當完成時代所賦予的任務。就在這種意義上來說，徐渭、八大、石濤、吳昌碩，他們都完成了時代所賦予的任務，因而都是傑出的藝術家。但是，時代不同，賦予他們的任務也不同。因而，人們對他們的評價也應當有所不同。

從明清以來，或者更準確地說，自元代的倪瓚以來，最偉大的藝術家，就是八大山人。

1.八大山人的生平：

八大山人，明末清初藝術家，一六二六年生於江西南昌。

「八大山人」的名字，是一個有爭議的問題。比較多的人主張，「八大山人」的真名叫「朱耷」，或「雪個」、「個山」、「驢」、「驢漢」等等。「朱耷」這個名就很奇怪。據說，八大山人生下時，耳朵很大，所以叫朱耷。耷，就是大耳。後來，盡人皆知的名字叫「八大山人」。為什麼叫「八大山人」呢？對「八大」則有很

八大山人像

多猜測。我認為，最值得重視的還是八大山人自己的解釋。他說：「八大者，四方四隅，以我為大，而無大於我也。」所謂「八大」，就是四方，東南西北四個方向。再加四隅，東、北、西、南四個角。四方加四隅，共稱八大。朱耷是說，四方四隅，惟我為大。據說，釋迦牟尼出世時，一手指天，一手指地，說：「天上天下，唯我獨尊。」這是佛教徒的自我意識。所以，「八大」也好，「山人」也好，都是朱耷佛教思想的體現。

八大生活在明代晚期，內憂外患，明朝政權已經搖搖欲墜，注定要滅亡了。但是，八大山人卻與這個腐朽的政權有不可割捨的關係。明代開國皇帝朱元璋，有許多兒子。其中第十六子叫朱權。當朱元璋選定長子作太子時，其餘的兒子不能像普通老百姓那樣，一家人親親熱熱生活在一起。他們都應當離開京城，以免惹是生非。朱權就這樣被冊封為寧王，到江西南昌就職。他的子孫也世世代代居住在南昌。八大山人就是朱權的第九代孫。

八大山人一生大約可以分為三個時期。

第一個時期，出家為僧的時期（一六四八—一六八〇）。

這個階段，從二十二歲到五十四歲，即一六四八年到一六八〇年，他當了三十二年的和尚。

一六四四年，也就是崇禎十七年，三月十九日，李自成的大順軍攻破了北京城，崇禎皇帝親手殺死了愛妃和一個女兒後，在景山上吊死了。崇禎的死，標誌著明朝的滅亡。這一年，朱耷十八歲。這對於八大山人來說，是畢生的痛。他時常在自己的作品中記下這個刻骨銘心的日子。如〈雙雀圖〉，在畫面的正上方，有一個奇怪的標記，這個標記就暗指是三月十九日，崇禎吊死的那一天。

崇禎死後，山海關總兵吳三桂「衝冠一怒為紅顏」，引清兵入關，擊敗了農民起義軍李自成。清軍大舉揮師南下。順治二年，即一六四五年，朱耷十九歲，南昌陷落。寧王府九十餘口人被殺，只有朱耷一人幸運逃出，在荒山野嶺中避難。

雙雀圖

他應當走什麼路呢？削髮為僧，跳出紅塵。是唯一現實的道路。一六四八年，八大山人二十二歲，剃髮為僧，僧名傳綮。

八大山人出家，是不得已而為之，後來，他接受了禪宗的思想，成為一名有修養的禪僧。由於他認真學習佛法，經常講經說法，成為地方著名的高僧。如果就這樣生活下去，也算是不幸中的大幸。誰知廟裡的生活也不是超然世外的，沒有想到的一件事，打破了八大山人的平靜生活。一六五一年，順治親政。為了表現自己的寬容，頒布一道詔書：僧道永免納糧。許多交不起稅、納不起糧的窮苦農民，紛紛遁入空門。這樣，國家的稅收大減。十年後，皇帝又發詔書，規定：十五歲以上的男丁，都要繳稅納糧。對於和尚道士，也要一一登記，驗明正身。否則，一律驅趕到農村，種地納糧。八大山人到廟裡為僧，最根本的目的是隱姓埋名，避免殺身之禍。現在，廟裡的清靜也沒有了。從此他的生活發生了重大的變化：第一，他不能在一個廟裡長久停留，而是經常從一個廟到另一個廟，到處遊動；第二，他不再講佛說法，而是到廟裡的小房中，潛心繪畫。

這時，有一個人闖入了八大的生活，對他今後的生活產生了深刻的影響。這個人叫裘璉。裘璉是浙江人，他要到江西去，他的岳父胡亦堂在江西任知縣。裘璉雖然從來沒有見過八大山人，但對他的畫仰慕已久。一次見面，不僅使他們成為忘年之交，而且使八大山人的生活轉入新的階段。

第二個時期，還俗時期（一六八〇—一六九〇）。

這個時期，從五十四歲到六十四歲，即從一六八〇年到一六九〇年。

裘璉的岳父胡亦堂是江西臨川縣縣令，聽到裘璉對八大山人的介紹，很感興趣。正好臨川縣要修縣志，於是向八大山人發出邀請。從此，八大山人由僧還俗。在這段時期中，或遊山覽水，或吟詩作畫，過著優閒的生活。半年後，胡亦堂調任江蘇，八大山人短暫的優閒生活結束了。

接著是八大山人的一段悲慘的生活。不知道什麼原因他瘋了，他衣衫襤褸，戴著布帽，拖著露出腳趾的鞋子，在市井中東遊西逛，或一夜痛哭，或整天大笑。人們討厭他，知道他喜歡喝酒，就拿酒灌他，他喝醉了，就躺在街旁樹下，昏昏地睡去。八大山人就這樣在街上流浪了一年多，任人笑罵。後來被侄子發現，拉回家中，經過一年多的調養，才恢復正常，又開始了作書作畫的生涯。

這一階段，八大山人的生活不同以前，表現在：

首先，他開始使用「八大山人」這個名號，稱自己為「驢」或「驢屋」。並且，把「八大山人」四個字合寫在一起，好像「哭之」，也像「笑之」，又哭又笑，哭笑不得，表現了內心深處的悲憤之情。

其次，他靠賣畫維持生計，過著亦僧亦道亦儒亦隱的生活。八大山人的畫當時的價錢是極低的。他自己說，畫一幅河水，只值三文錢。

再次，他不說話了。大書一個「啞」字貼在門上。本來，他就有口吃的毛病，畫作的題款經常有「個相如吃」幾個字。漢代司馬相如也有口吃的毛病，八大山人與他可謂同病相憐。此時的八大山人，不僅口吃，而且根本不說話了。與人相對，或手勢，或筆談。酒量不大，與人猜拳，贏了，就笑；輸了，就喝；醉了，就哭。

最後，他對投靠清朝的官吏更仇視了。有一段時間，他借住在北蘭寺，靠畫壁畫為生。那時，常常也有一些清朝官吏慕名訪問。對於這些來訪的官吏，八大山人要求他們必須脫掉官服，摘掉花翎。江西巡撫宋犖是一個很複雜的人物。他殘酷地鎮壓反清復明的起義，但同時又是一位書畫家、鑑賞家，擅長水墨蘭竹，與文人關係很好。宋犖深深地為八大的繪畫和詩文所折服，幾次到北蘭寺，希望見到八大山人，但每次都落空。後來，宋犖不再妄想見到八大山人，只是想得到一幅八大山人的作品。八大山人討厭他，便於一六九〇年畫了〈孔雀

孔雀竹石圖

〈竹石圖〉，題寫了一首著名的詩：

孔雀名花兩竹屏，竹梢強半墨生成。

如何了得論三耳，恰是逢春坐二更。

這首詩，就是諷刺宋犖的。宋犖的府內養著一對孔雀，府前有一塊竹屏，他有時也畫幾筆蘭竹。詩的前兩句，所謂「三耳」有一個典故。說一個奴才，叫「臧三耳」，人都有兩耳，而奴才要有三耳，既要為主子打探消息，又要善於領會主子的意思，才能把主子伺候得好些。「逢春坐二更」是說，大臣上耳，既要為主子打探消息，又要善於領會主子的意思，才能把主子伺候得好些。「逢春坐二更」是說，大臣上

朝，是在五更，但怕晚了，到二更天就坐著等待了。好一幅奴才相！

這幅把宋犖搞得哭笑不得的〈孔雀竹石圖〉，卻成了中國繪畫史上的名作，也是八大山人這個時期的代表作。

第三個時期是淒涼晚年期（一六九〇─一七〇五）。

這個時期從六十五歲到八十歲，也就是從一六九〇年到一七〇五年，直到他於八十歲淒涼去世。

八大山人的晚年，雖然生活淒苦，但他的思想感情卻提高到新的境界。過去他的情感是家國之恨，而晚年的他擺脫了窮達利害的糾纏，達到了純淨聖潔的境地。他的朋友蔡受在〈贈雪師〉中說：

師奇奇若水入甕，才磨缸角塵不頑。

人言我怪怪不足，我眼底見惟一禿。

人們說，八大山人很奇怪，我說，八大山人不奇怪。在我的眼中，八大山人就是一個和尚。如果說，他有奇怪的地方，那就是八大山人的靈魂就像加了礬的水一樣的純潔明淨。

2.八大山人的作品：

關於八大山人的作品，著名畫家鄭板橋寫過一首極好的詩，做出了中肯的評價：

橫塗豎抹千千幅，墨點無多淚點多。

國破家亡鬢總蟠，一囊詩畫作頭陀。

寫意花鳥畫經過徐渭的創造，再由天才的八大推向了歷史發展的頂峰。寫意花鳥畫在八大那裡高度地完善

了，達到前無古人、後無來者的程度，表現在：

第一，八大的寫意花鳥畫是傳情的頂峰。

寫意花鳥畫從創立以來，就反對形似，強調神似，表達真情實感。八大山人畫的魚鳥鴨有一個顯著的特徵，就是它們都有一雙大大的白眼，而生活中的魚鳥鴨，都沒有那樣的眼睛。怎樣看待這種表現手法呢？

任何成熟的藝術作品，無論畫的是什麼，表現的都是他自己的情感。八大山人正是通過自己作品中的魚鳥禽等的眼睛來表達自己複雜的內心情感。那些魚鳥禽瞪起兩隻大大的白眼睛，有蔑視，有仇視，有傲視，有怒視，有漠視，有鄙視，有逼視，有審視，八大山人借此把自己內心複雜的情感充分表達出來。

〈魚鴨圖〉，那些鴨子，瞪著大大的白眼。中國人說，青眼看人，是表示尊重；而白眼看人，是表示蔑視。

〈蓮塘戲禽圖〉，提起鳥兒，總給人以美麗、活潑的印象。但是，這兩隻禽鳥，黑色的羽毛，瞪著大大的怪異的眼睛在看人，尤其是

魚鴨圖

蓮塘戲禽圖

鳥石圖

花鳥圖

左邊那隻，好像有進攻的姿態，那是仇視，也是怒視。

〈鳥石圖〉，這隻鳥雖然睜著眼，但是，他低著頭，縮著脖，什麼也不看，什麼也不關心，他在養神，也是漠視。

〈花鳥圖〉，在立軸下方，有兩隻鳥，睜著大大的白眼，在望著天。好像在問老天爺，世界為什麼那麼不公？為什麼那麼多災難？但是，我還是我，你能把我怎麼樣？那是傲視。

〈雙鶯詩畫〉，畫中兩隻鳥，完全睡著了。。他對待世界上那些災難、

雙鷺詩畫

醜惡，有自己的辦法，就是不管不顧，只要有內心的平靜就好。你看這兩隻鳥，是否有一些像八大山人？可以叫鄙視。

〈鳥〉，一隻鳥，一腳獨立。回過頭來，睜著那隻大大的眼睛，好像是仇視。

我們看了一些鳥，都是怪異的、冷峻的、仇視的、鄙視的。為什麼都是優秀的藝術作品呢？因為它完整準確地表達了八大山人的思想感情。八大山人畫的魚眼，就像他畫的鳥眼一樣，同樣表現了複雜的情感。同樣有仇視，有怒視，有傲視，有蔑視，有鄙視。

〈魚〉，一隻大大的白眼，向上看，好像在望著天。也許，他在詛咒天，是仇視。

〈魚〉，一隻大白眼，張著嘴巴，好可怕！它與前一條魚不同，它不往上看，而是往下看，是逼視。

〈魚〉，魚眼在平視，那是在看人，是怒視。

鳥

308

魚

〈游魚圖〉，用筆極簡，用墨極淡，突出了一雙白眼。好像在看人，但又不把人看在眼裡，是漠視。

魚似乎也有險惡的生存環境，例如〈魚鳥圖〉，一塊下小上大的危石，上面有一隻鳥，下面有兩條魚，巨石上大下小，象徵險惡的環境。那兩條魚，依然睜著白眼，冷眼看世界，是傲視。

總而言之，八大山人對魚鳥的表現，達到了物我同一，物就是我，我就是物。我有什麼情感，魚鳥就有什麼情感。我的情感有多麼複雜，魚鳥的情感就有多麼複雜，我的情感有多麼強烈，魚鳥的情感就有多麼強烈。

文人畫講究傳情，寫意花鳥畫講究傳情，八大山人的藝術作品達到了傳情的最高境界。

第二，八大的寫意花鳥畫是深刻寓意的頂峰。

八大山人的畫，表面上看就是一條魚、一隻鳥或一塊石，畫面極簡單。但

魚

魚

魚鳥圖

游魚圖

它的內涵極其深刻、甚至非常晦澀。啟功先生曾說：「八大題畫的詩，幾乎沒有一首可以講得清楚的。」其實，不僅八大山人的題畫詩，包括八大山人的畫，又有哪一幅是可以講得清楚的呢？

八大山人畫的花鳥從形式上看，簡，一目了然，世人皆懂。八大山人畫的花鳥從內含上看，深，深到了不能再深，誰都不懂，只有他懂。我們試舉幾例說明。

《安晚圖·巨石》，左側一巨石，無險峻，無玲瓏，一塊平平常常的巨石。巨石右側，有一朵小花，無嬌豔，無芳香，一朵平平常常的小花。能有什麼深意呢？題畫詩說明了它大有深

安晚圖·巨石

意。這首小詩寫道：

　　聞君善吹笛，已是無蹤跡。

　　乘舟上車去，一聽主與客。

　　這裡是《世說新語》中的一個故事。王羲之之子王徽之，字子猷，善鑑賞。桓伊，善音律，尤其善吹笛。他們二人互聞大名，並不認識，也不知道對方住在哪裡。有一天，王子猷坐在船上，桓伊乘車在岸上走過。這時，乘船的客人說，那就是桓伊。王子猷立即停船上岸，叫人對桓伊說，聽說你善吹笛，為我奏一曲，如何？這時桓伊已經是顯貴了，王子猷不顧禮儀、不擇場合地冒昧地請他吹笛，但桓伊毫不介意，隨即下車，為他演奏了三支曲子。演奏罷，二人沒有說一句話，子猷乘船，桓伊乘車，分道揚鑣。但是，他們的心靈是溝通的。你看那塊僵硬的石頭，不就是子猷的象徵嗎？那朵美麗的小花，對著石頭輕輕舞動，不就是桓伊嗎？君子之間，可以沒有交往，但心靈是相通的。

　　〈安晚圖·貓〉，畫面極其簡單，只有一隻貓。這隻貓，似貓非貓，孤零零地臥在地上，兩隻眼睛，似睜非睜。這隻貓究竟要表現什麼呢？畫面上有一首小詩給我們以重要的提示：

　　林公不二門，出入王與許。

　　如公法華疏，象喻者義虎。

安晚圖‧貓

「林公不二門」，這裡的林公是指東晉哲學家、僧人支道林。支道林對佛、道兩家的學說都有精深的研究。所謂「不二法門」，即佛教所說「不二法門」。「出入王與許」，東晉清談名士有許多交往。這裡說的「王」是王羲之，「許」就是許詢。有一次，孫綽帶著支道林去拜訪王羲之，當時，王羲之聲名大噪，看不起他。支道林其貌不揚，但才華絕世。那時，王羲之與許詢洽談甚歡，沒有理會支道林，連一句話都沒有跟他說。當人們退去，支道林對王羲之說「眾人都退去了，我是不是可以跟你談談我的淺薄的想法？」王羲之聽他談了對《莊子·逍遙遊》的看法，嘆服不已，把談終日，相與甚歡。

「如公法華疏，象喻者義虎」。「法華經」是一部佛教經典，這裡是說，支道林對這部經典的闡釋，就像「義虎」（是指一個對佛教經典有精闢解釋的高僧的名字）對這部佛教經典的解釋一樣。這幅畫中的貓，有幾分像貓，又有幾分像虎，就是指「義虎」。

〈魚鳥圖〉，這幅作品，表面上很簡單，就是一塊怪石，蹲著兩隻小鳥，一條大魚，後面跟著一條小魚。似乎並無深意。但是，如果我們仔細觀賞，就會發現難解之處。魚怎麼飛上天了呢？畫面上有三段題識，說明作者確有深意。其中第三段題識這樣寫道：「東海之魚善化，其一曰黃雀，秋月為雀，冬化入海為魚；其一曰青鳩，夏化為鳩，餘月便入海為魚。凡化魚之雀藉以肫。」八大山人在這裡是借用了《莊子·逍遙遊》中的故事，後面跟著一條大魚。《莊子·逍遙遊》中說：「北冥有魚，其名為鯤，鯤之大，不知其幾千里也。化而為鳥，其名為鵬，鵬之背，不知幾千里也。怒而飛，其翼若垂天之雲。是鳥也，海運則將徙於南冥。南冥者，天池也。」這幅畫講的是以此證知漆園吏之所謂鯤化為鵬

魚鳥圖

魚鳥圖

魚與鳥是可以互相變化的。魚飛上天，則化為鳥；鳥飛入水，卻化為魚。故不知何者為魚，何者為鳥。八大山人的這些深意，除了他自己，誰能夠知道呢？

〈魚鳥圖〉，對於魚鳥的關係表現得更明確。畫面上小鳥立於山上，下部有一條修長的魚，睜著怪異的眼睛平臥著，小鳥俯視，魚上望，好像他們在說話，你就是我，我就是你。這幅畫上題詩道：

目畫南天日又斜，
時人莫向此圖誇。
是魚是雀兼鴝鵒，
午飯晨鐘共若耶。

望著南天，太陽西斜，人們看到這幅圖畫，不要誇口這幅作品很好，你都很明白嗎？畫面上是魚，是黃雀還是八哥，畫面上表現的是中午還是早晨，你都能夠明白嗎？平常人一定說，都很明白。其實，你哪裡明白

呢，魚就是黃雀，黃雀就是八哥。早晨就是中午，中午就是早晨。這其中的寓意深著呢！

〈魚石圖〉，畫面上只有一塊巨石，石下一魚，很小，似游非游。這是什麼意思呢？畫上題詞，給予人們以啟示：

朝發崑崙墟，暮宿孟渚野。

博言萬里處，一倍圖南者。

這裡說的是宋玉的典故。宋玉說，鳥中有鳳，魚中有鯤。鳳上擊九千里，到達雲霓，背負蒼天，足亂浮雲，飛翔於渺冥之上。「樊籬之鷃」（即籠中小鳥）怎麼能夠對鳳說天地之高呢？崑崙是傳說黃帝居住的仙山，孟渚是傳說中虛無縹緲的地方。鯤魚早晨從崑崙出發，晚上到達了孟渚。「尺澤小鯢」（即小小池塘中的小魚），怎麼能夠與鯤說江海之遼闊呢？但是，八大山人在這幅作品中所要表現的是這條小魚要超過飛九萬里的大鵬，怎麼會呢？因為世間事物，無大無小，大就是小，小就是大。

八大山人的繪畫中的寓意，不讀書的人是無法理解的。因為，文人畫都要求畫面中要有文氣。什麼是文氣呢？就是書卷氣。可以說，有書卷氣，就是文人畫；沒有書卷氣，就不是文人畫。清代任頤說：「不讀書寫字之師，即是工匠。」文人畫，怎樣表現出書卷氣呢？繪畫的內容要符合書卷的記載。符合書卷規定的繪畫，就叫做文氣；不符合書卷規定的繪畫，就叫做野氣。

八大山人的作品是寫意花鳥畫發展的高峰，也是文氣發展的高峰。

魚石圖

孤鳥圖

第三，八大的寫意花鳥畫是孤的頂峰。

「孤」是中國文人畫所表達的情感的最高境界。在文人畫中，冷月孤懸，孤峰突起，孤鳥盤空等「孤」的形象所表達的內涵就是孤高傲岸，不同流合污，不隨波逐流的孤獨精神。比如，獨坐孤峰，常伴閒雲。不僅是禪宗的境界，也是藝術的境界，人生的理想。明代李日華題畫詩說：「江深楓葉冷，獨坐晚山孤。」在文人畫史上，倪瓚、徐渭、八大都是高手，如果要尋找他們之間的區別，那就是：倪瓚淡，徐渭冷，八大孤。

八大的作品中，頻繁地表現孤的情懷。孤枝、孤鳥、孤魚、孤雞、孤樹、孤荷、孤舟、孤峰、孤石、孤月等等，體現著孤獨的情懷和孤獨的心靈。

〈孤鳥圖〉，畫面簡單到了極致。一枝彎曲的枯枝，無葉無根，在枯枝盡頭，一隻孤獨的小鳥，一隻細細的小爪，立在枯枝盡頭，一隻眼睛，望著孤獨的世界。孤鳥、孤枝、獨腳、獨目，好像就是八大山人自己。

〈荷花小鳥圖〉，表現了同樣的主題。一枝荷莖，無根，無葉，無花，只有水面上一枝光禿禿的荷

317

荷花小鳥圖

莖，站著一隻小鳥，一足站立，一目似閉還睜，孤獨、無助，但是，他沒有驚慌，沒有絕望，沒有柔弱，在優閒和恬淡中表現著抗爭的頑強的生命。

八大山人的作品之所以孤，最根本的原因是八大山人自己孤。

孤，是八大山人的命運。孤，是八大山人的情懷。孤，是八大山人的尊嚴。孤，是八大山人的理想。孤，是八大山人的自尊。孤，是八大山人的氣度。孤，是八大山人的風格。

孤，最重要的含意是頑強不屈的生命，是風流倜儻的自由。雖歷經磨難，疾病纏身，窮困潦倒，但率真性格，獨立高標，飄然欲仙。世界上只此一人，沒有第二。他的畫就是對孤獨和對生命的率真表現。

〈雞雛〉，畫面上只有一隻小雞，天真可愛，這不是很明白嗎？假如是齊白石的作品，我們可以想像到和平寧靜幸福的農村。但是，在八大筆下，就大有深意。八大在畫上題辭道：

雞談虎亦談，德大乃食牛。
芥羽喚童僕，歸放南山頭。

鈐有一印，「可得神仙」。

所謂「雞談」是一個晉人的故事。兗州刺史宋處宗，買了一隻雞，那雞能夠長長的啼叫，宋處宗喜歡得不

五、石濤

1.石濤的生平：

石濤不姓石，姓朱。石濤的祖先是朱元璋的哥哥，叫朱興龍。朱興龍的兒子朱文正，也就是朱元璋的侄

雞雛

得了，就把牠放在籠子裡，雞籠就在窗戶上，結果那隻雞更神了，牠竟然會說人話，與處宗談論起來，極有智慧，終日不輟，處宗也因此很會說話。

所謂「德大乃食牛」講的是《莊子》裡的一個故事。有一個姓紀的人為王養一隻鬥雞。過了十天，王問，養好了嗎？那人回答說，沒有養好，那隻雞「虛驕而恃氣」。又過了十天，王問，養好了嗎？那人說，沒有，那隻雞精力不集中，總看周圍。又過了十天，王問，養好了嗎？那人說，沒有，那隻雞「疾視而氣盛」。又過了十日，王問，養好了嗎？那人說，養好了。那隻雞看起來「呆若木雞」，但所有的優秀品質（德大）都具備了。別的雞來了，不敢鬥，都走了。這隻「全德」的雞，有吃牛的力氣。「芥羽」，古人鬥

雞，為了增加雞的戰鬥力，就把芥子搗碎放到公雞的尾巴上去，以增加牠的戰鬥力。

八大山人想做哪隻雞呢？是能夠「對談」的雞，是耀武揚威的雞，是呆若木雞的雞？都不好，八大要做「歸放南山頭」的自由的雞。這隻雞既不爭鬥，也不困於籠中，是自由的雞，這才是神仙之境。

子。由於朱興龍死得早，朱文正就由朱元璋撫養。朱文正為朱元璋立下赫赫戰功。朱文正的兒子叫朱守謙，被

封為廣西桂林靖江王。傳到第十代，也就是最後一代，就是石濤。

石濤，姓朱，名若極，字石濤，小字阿長。別號很多，如「大滌子」、「清湘老人」、「苦瓜和尚」等

等。

一六四五年，清軍占領廣西桂林，靖王府經歷了一次戰火的劫難，只有一個小太監，抱著一個三歲的孩

子，乘亂逃出了王府。這個孩子就是石濤。為了躲避搜捕，保全性命，主僕二人逃到廣西全州（五代時稱清

湘），在湘山寺削髮為僧。石濤的法名叫原濟，太監的法名叫喝濤。

一六五○年到一六六○年間，石濤主要活動在以武昌為中心的長江流域，遍訪名山，寄居寺廟。這時，

他學習繪畫、詩文、書法等等。在學習書法時，「心尤喜顏魯公」，對當時的正統派王時敏所提倡的董其昌則

「心不甚喜」。

在石濤的一生中，影響最大、爭議最多的是兩次接駕。石濤雖然是和尚，但是並未脫俗。他入空門，是為

了保全性命，形勢所迫，不是真正的宗教信仰。在他的內心深處，還是有與常人一樣強烈的名利欲求。名利之

心的集中表現，就是康熙南巡時的兩次接駕。

一六八四年，康熙南巡，即將來到南京。南京官員奉旨招一批著名畫家，描繪江南名勝古蹟，供皇帝瀏

覽。石濤也在徵召之列。

石濤對自己的機會很珍惜。他繪畫的目的非常明確，就是希望直接得到皇帝的欣賞，使自己得到更好的發

展。他寫道：「欲向皇家問賞心，好從寶繪論知遇。」康熙來到長干寺，石濤也在接駕之列，而康熙對石濤的

繪畫，確實留下了深刻的印象。

一六八九年，康熙沿著大運河第二次南巡，因此，揚州是必經之地。當時的揚州，是中國最大的美術品市

場所在地，聚集著一大批美術人才。康熙到揚州的目的之一就是接見文化界和宗教界人士。無論從宗教還是從

文化方面來說，石濤都是接駕的人選。石濤被安排在通往平山堂的道路旁邊，這種安排，不過是皇帝到平山堂

之前的一次小小的精神調節。

當康熙皇帝到來時，那些文人高僧都跪下接駕。有人喊：「宣石濤大和尚。」

石濤道：「貧僧石濤叩拜皇上。」

康熙問：「聽說你畫得不錯。」

石濤說：「貧僧以畫正禪。」

康熙說：「畫可正禪，禪可命畫。二者相輔相成，異形而同質。」

石濤說：「聖上英明。」

康熙說：「朕以後向你學習繪畫如何？」

石濤說：「貧僧不敢。」

康熙說：「朕也是說說而已。真沒有這樣的好福氣。天下方定，百廢待興，朕實在無暇抽身。想我大清如畫江山，哪一處不可付諸丹青？」

石濤說：「貧僧都知道了。」

康熙說：「這樣就結束了。」

所謂接駕，就這樣結束了。石濤受寵若驚。大呼：「真明主也。」寫了兩首詩，歌頌康熙的英明。這些詩，寫得很平庸，我們就不介紹了。

兩次接駕，是石濤備受爭議的地方。人們喜歡把石濤與朱耷對比，人們說，朱耷至死也沒有與清朝統治者妥協，他有民族氣節，他的靈魂是純潔的、高尚的。而石濤兩次接駕，對異族統治奴顏卑膝，靈魂是骯髒的，卑下的。這樣看待石濤，實在很不妥當。但是，石濤歌功頌德，有強烈的名利之心，繪畫不過是他獲取名利的手段，卻是不可否認的事實。在這一點上，石濤與八大有原則的區別。

石濤在揚州接駕以後，就積極準備北上京師。他北上的目的，有政治與藝術兩個目標。首先是政治目標。如果政治目標沒有達到，那麼就求其次，實現藝術目標，與更多的文人畫家相處，謀求藝術上更大的發展。但石濤在揚州接駕以後，就積極準備北上京師。他北上的目的，有政治與藝術兩個目標。首先是政治目標。如果政治目標沒有達到，那麼就求其次，實現藝術目標，與更多的文人畫家相處，謀求藝術上更大的發展。但石濤在他希望自己的藝術作品能夠得到康熙的賞識，進入宮廷，作一個「國師」式的和尚。這是首要的目標。如果政治目標沒有達到，那麼就求其次，實現藝術目標，與更多的文人畫家相處，謀求藝術上更大的發展。但石濤在

京師，兩個目標都沒有實現。

石濤在京師受到最大的打擊是康熙皇帝要繪製大型《南巡圖》時，就沒有看中在身邊的石濤，反而捨近求遠，從千里之外請來了王石谷。石濤無法承受這個「打擊」，回到揚州，以賣畫為生。石濤的悲劇在於，他至死也不明白其中的原因。在皇家看來，「四王」才是正統的藝術風格，而石濤以造化為師的藝術風格，不過是左道旁門。

一六九二年，石濤從京師回到揚州。這一年，石濤五十一歲，從此定居於揚州十六年，直到生命終結。

石濤這次回到揚州，以賣畫為生。揚州是中國當時最大的藝術市場，雖然石濤的作品在市場上不很暢銷，但為了市場，他完成了許多重要的作品。今天我們所能看到的石濤的作品，大部分都是在揚州完成的。他說：「我不會談禪，亦不敢妄求布施，惟簡寫青山賣耳。」這句話是真的。他自己不把自己看作和尚，而把自己看作畫家。

當石濤從北京回到揚州以後，思想感情發生了重大的變化。石濤是一個功名心很重的畫家，當功名的幻想都破滅之後，他最羨慕的人就是陶淵明。

在石濤晚年，他對人世最大的貢獻是他完成了《畫語錄》，它是中國古代繪畫理論的經典。

石濤與朱耷有許多相似點。石濤與朱耷是同時代的人，都是明王朝的後裔，他們的家人都死於戰火之中。朱耷是江西南昌寧王府的唯一倖存者，而石濤也是廣西桂林靖王府的唯一倖存者。明亡後，石濤與朱耷都當了和尚，他們也有大體一致的藝術思想。

石濤與八大山人的繪畫作品有著很大的不同。粗看來就可以發現，八大山人的繪畫作品比較冷峻，而石濤的繪畫作品比較好看。我們比較八大山人的〈荷花〉與石濤的〈荷花紫薇圖〉，八大山人的〈梅花圖〉與石濤的〈花卉圖〉，就會看得很明顯。

造成這些區別的原因在於兩人繪畫的目的不同。八大山人繪畫的目的是為了自己。他在作品中表達的是自己的情感。他內心充滿著國恨家仇，他不願意屈

八大山人〈荷花〉

石濤〈荷花紫薇圖〉

八大山人〈梅花圖〉

石濤〈花卉圖〉

服，但是他對自己的前途不抱任何希望。因此，他不管別人喜歡不喜歡，更不管好看不好看。所以他的作品冷峻、孤傲。

石濤繪畫的目的是為了別人。他雖然國破家亡，但是他內心沒有國恨家仇，他屈從，他對自己的前途還抱有希望。因此，他希望別人喜歡他的作品，作為實現自己理想的手段和工具。所以，他的作品好看。

石濤其實是一個充滿矛盾的人，他的內心有許許多多的矛盾，其中最主要的矛盾是一個四大皆空的和尚與一個利欲薰心的畫家之間的矛盾，一個前朝皇族沒落的後裔與平步青雲的希望之間的矛盾。在他身上有清高也有功利，有耿介也有狡猾，有清醒也有糊塗，有空幻也有追求，正是這些矛盾，造成了他的痛苦。不了解他的矛盾和痛苦，就不了解他的藝術。

2.石濤的繪畫作品：

石濤的藝術理論主張創新。從藝術作品來看，創新表現在：

第一，山水畫風格的創新。

自從倪瓚創造了平平淡淡的山水畫風格，大家爭相學習。幾百年來，大家的山水畫作品都平平淡淡，也就確實平平淡淡了。而第一個打破平平淡淡，令人耳目一新的藝術家就是石濤。他創造了一種全新的、與平淡畫風截然相反的風格，那就是萬點惡墨和醜怪狂掃。所謂「萬點惡墨」，來自石濤的作品〈萬點惡墨圖〉，畫上題

〈搜盡奇峰打草稿〉之一

款：「萬點惡墨，惱殺米顛。幾絲柔痕，笑倒北苑。」這裡說，點，不是米芾的點，線，不是董源的線，而是石濤獨創的點和線。在石濤的這幅作品中，墨點狂飛，斯文全無，隨興而發，野性狂放。石濤還在一幅畫上題跋，說到了他的苔點的豐富性：「點有雨雪風晴四時得宜點，有反正陰陽襯貼點，有夾水夾墨二氣混雜點，有含苞藻絲瓔珞連牽點，有空空闊闊乾燥沒味點，有有墨無墨飛白如煙點，有焦如漆邋遢透明點，更有兩點未肯向學人道破：有沒天沒地當頭劈面點，有千岩萬壑明淨無一點。噫，無法定相，氣概成章耳。」

從〈搜盡奇峰打草稿〉可以看出「萬點惡墨」的好處。這幅作品，是石濤中晚期的代表作。這是一個長卷，我們分為四個部分從右至左進行欣賞。

第一，群峰層疊，危崖驟起，就像海浪翻空，排山倒海，氣勢高昂，不同凡響。收藏家潘正煒說「此畫開卷如寶劍出匣，令觀者心驚動魄，真奇筆也。寓奇思於奇筆，以奇筆繪峰奇。」

第二，劍鋒峭壁，古木怪石，錯落其間。

第三，溪流自上而下，曲曲折折。

第四，在長松雜樹的懷抱中，有屋舍數間，屋內床鋪帷帳，清晰可見。老者二人，相對清談，形態閒適。這幅山水長卷，氣勢恢宏，構思奇特。

畫面中滿山上下，都是苔點。畫家用點來表現叢草、野樹、山石、苔蘚、雲煙等等，在諸種墨點中，以濃點、枯點為主，好像用這些墨點砸出來一個世界，正所謂「此中簇簇萬千點」。

〈搜盡奇峰打草稿〉之二

醜怪狂掃，是石濤晚年才出現的藝術風格。

石濤晚年，那種追求名利，討好皇家的思想已經消失，因此藝術風格的變化就不奇怪了。

〈金山龍遊寺圖〉，這兩幅作品，滿紙墨色，縱橫飛舞，沒有紀律，沒有章法，是畫家用枯筆狂掃出來的。這就是石濤所追求的藝術效果。

第二、花鳥畫風格的創新。

石濤花鳥畫的風格是好看、漂亮、吉祥。

〈薔薇圖〉，設色薔薇三株，花三朵，兩紅一黃，不加勾勒，色彩有濃淡之分，濕潤可愛。枝上有刺，葉上有脈，枝葉的色彩濃淡相宜，生氣勃勃，襯托花朵分外嬌豔。畫面左上方題詩一首：

一樣花枝色不勻，偏教野趣鬧殘春。

分明香滴金莖露，更比荼蘼刺眼新。

這首詩的第一句說，一樣的薔薇，一樣的枝葉，顏色卻不一樣，不僅有紅黃之分，而且有濃淡之別。第二句說，生機勃勃的薔薇花生在野外，在殘春時節盛開了。這裡所謂「鬧」殘春，是用了宋

《金山龍遊寺圖》之二　　　　　　　　　《金山龍遊寺圖》之一

薔薇圖

祁〈玉樓春〉「紅杏枝頭春意鬧」的詞意。第三句說，露水從花瓣上滴下，留有餘香。「金莖露」，漢武帝時建造金銅仙人承露盤，接受天上的露水。金莖，是指支撐承露盤的銅柱。第四句說，紅黃的薔薇，與白色的荼蘼相比，有「刺眼新」的感覺，顯得格外漂亮。畫家對於這句詩的含意，特別加了一個小注：「荼蘼，白而一色，此為紅黃薔薇，故刺眼新也。」

整個畫面從側面表現了「紅杏枝頭春意鬧」的美景。石濤餘興未盡，又用題詩正面表現了「紅杏枝頭春意鬧」。王國維說，「著一『鬧』字，而境界全出。」這個「鬧」字，使人想到春風拂柳，蜂圍蝶舞，柳絮翻飛，桃紅柳綠，草青水秀，春意盎然。而石濤用繪畫表現這句詞，把人們對春天的美好想像變成了美麗的視覺形象，整個畫面漂亮好看。

石濤的〈芳蘭圖〉同樣漂亮好看，只是不像薔薇那樣寫實，把蘭花虛化了，飄蕩了，飛旋了。

鄭板橋看出石濤畫筆下蘭花的特殊美，他說，「石濤畫蘭不似蘭，蓋其化也；板橋畫蘭酷似蘭，猶未化也。蓋將以吾之似，學古人之不似，嘻，難言矣。」板橋不滿意自己畫的蘭，因為「酷似蘭」。石濤畫的蘭「不似蘭」。好看在哪裡？就在於「化」。所謂「化」，就是不露痕跡的藝術加工和美的創造。鄭板橋認為「形似」是低級的美和好看，只有「不似之似」才是高級的美和好看。

竹

芳蘭圖

石濤的〈竹〉，不依古法，有創新。鄭板橋同樣看出了石濤畫的竹的特殊的美，他寫道：「石濤畫竹好野戰，略無紀律而紀律自在其中。變……極力仿之，橫塗豎抹，要自筆筆在法中，未能一筆逾於法外。甚矣，石公之不可及也。」石濤一貫提倡「無法之法」，極力要突破古人之「法」。在古人看來是「法」的，在石濤看來卻是非「法」。石濤畫的竹，超越古法，另闢蹊徑，可是畫面上的竹，仍然是生機盎然，「極富縱橫宕逸的韻味」。

3.石濤在中國繪畫史上的地位：

石濤在繪畫史上的地位，用一句詩來概括，那就是「夕陽無限好，只是近黃昏」。表現在：

一是背離文人畫的宗旨。文人畫最本質的特徵是畫家表現自己審美情趣，用以自娛。石濤的作品，早期是求政治上騰達，晚期是求經濟上的富有，這就決定了石濤的作品，不是表現自己的審美情趣，而是迎合別人的審美情趣，一句話，不是為了自娛。在這一點上，石濤與八大山人有本質的區別，說明石濤已經開始背離文人畫的宗旨。

二是使山水畫進一步走向衰敗。山水畫從元代倪瓚以後，就開始走向衰敗。石濤不但沒有挽回山水畫衰敗的頹勢，反而加速了山水畫的衰敗。清代山水畫的衰微，一是由於「四王」的一味摹古，亦步亦趨地追隨古人；二是由於石濤的蔑視傳統之影響，萬點惡墨，醜怪狂掃。亦步亦趨地摹古也罷，蔑視傳統的創新也罷，都促使了山水畫的衰敗。

藝術是很複雜的事物。從這一方面去看，人們可以說藝術退化了。從另一方面去看，人們又可以說藝術進化了。其實，在藝術領域，從一定意義上說，進步就是退步，退步就是進步。宮布利希曾說：「在藝術中我們不能講真正的『進步』，因為在某一方面有任何收穫都可能要由另一方面的損失去抵消。」石濤反對摹古是進步，但是蔑視傳統就是退步。他的繪畫漂亮、好看、吉祥，這是進步，但是相對於文人畫的傳統「自娛」來說，又是退步。

六、鄭板橋

1.揚州八怪：

鄭板橋是著名的「揚州八怪」中的一員。

所謂「揚州八怪」，是後世的藝術家，特別是藝術史家，把一批生活在揚州有著大體一致的藝術風格的揚州畫家稱作「揚州八怪」。所謂「八怪」，不同的藝術史家有不同的說法，你說這「八怪」，我說那「八怪」，總結起來，大約有十四五位畫家，他們是鄭板橋、金農、汪士慎、李鱓、黃慎、高翔、李方膺、羅聘、高鳳翰、邊壽民、閔貞、李勉、陳撰、揚法等人。

在藝術發展史上，許多人認為傳統是正道，反傳統的就是「怪」。而這批畫家卻突破傳統，勇於創新，「不泥古法」，所以便被稱為「怪」。以今天的觀點來看，他們的作品都具有極高審美價值，沒有任何「怪異」。

「揚州八怪」的產生、極盛與消亡，與揚州鹽商的產生、極盛與消亡是同步的。它隨揚州鹽商的產生而產生，隨揚州鹽商的繁榮而繁榮，隨揚州鹽商的滅亡而滅亡。

明代中期以後，特別是清代，揚州的鹽商積累了大量的財富，也想要穿上一件文化的外衣，附庸風雅。為了達到這個目的，他們想了很多辦法來「包裝」自己。

第一是購買書畫。如果誰家的廳堂上有名畫，就顯得高雅，否則，就顯得低賤。一時間，揚州成為中國最繁榮的藝術市場，許多優秀的畫家雲集揚州。

第二是修建園林。揚州鹽商修的園林，可謂「天下之冠」。這些園林，不僅有山水花鳥，亭台樓閣，更少不了在園林中活動的文人，鹽商們請文人在園內聚會，喝茶彈琴，吟詩作畫，甚至成為館中清客。

第三就是贊助文化。過去文人出版詩文集，沒有稿費和版稅，是要自己花錢的。「八怪」中的許多人，比如汪士慎、金農、鄭板橋，他們的詩文集，都是鹽商贊助出版的。

因此畫家與鹽商有著密切的關係。

2. 鄭板橋的生平：

段：

鄭板橋，名燮，號板橋。生於一六九三年，死於一七六五年，終年七十三歲。他的一生大約可分三個階段」。

第一個階段：寒門儒士（五十歲以前）。

一六九三年，鄭板橋出生於江蘇興化縣。鄭板橋的先祖，三代都是讀書人。父親就是私塾先生，教自己的兒子也是搭個便車。

鄭板橋對生活道路的設想就是走科考之路，秀才、舉人、進士，最後做官。他二十二歲開始學習繪畫，二十四歲中秀才。一七三二年，四十歲，考中舉人。一七三六年，四十四歲，考中進士。他從二十四歲考中秀才，到考中進士，歷三朝而成正果，前後共用去二十年的光陰。用他自己的話說，就是「康熙秀才，雍正舉人，乾隆進士」。

第二階段：七品官耳（從五十歲到六十一歲）。

鄭板橋終於在一七四二年，也就是五十歲時，到山東範縣當了知縣。他有一枚「七品官耳」的閒章，表現出他自己當時的矛盾心理。他的矛盾是自己的抱負與客觀現實的矛盾。山東範縣是一個貧困的地方，只有四五十戶人家，衙門裡只有八個人。衙門裡種著豆角，鄰居的雞在牆上鳴叫，門子在長滿青苔的地上打瞌睡。這個地方，如果作為陶淵明隱居的地方，那是再好不過的。但作為大有抱負的鄭板橋，實在是很不相宜。三年以後，即一七四五年，他奉命調山東濰縣（就是今天的濰坊）。濰縣是山東的大縣。

鄭板橋當縣官，留下許多傳說。其中流傳最廣的是「難得糊塗」的故事。據說，鄭板橋有一次去濰縣西北，借宿在一茅屋。茅屋的主人是一位自稱「糊塗老人」的儒雅老翁。老人有一個大硯台，有桌面那麼大，老

人請鄭板橋題詞，以便刻在硯台上，鄭板橋提筆寫了四個大字「難得糊塗」。鄭板橋用了一個印章：「康熙秀才雍正舉人乾隆進士」。因為硯台太大，鄭板橋就請老人寫一段跋文，老人欣然同意，寫道：「得美石難，得頑石尤難，由美石而轉入頑石更難。美於中，藏於野人之廬，不入富貴之門也。」也用了一方印章。鄭板橋一看，寫道：「院試第一鄉試第二殿試第三。」鄭板橋大驚，便補寫道：「聰明難，糊塗尤難，由聰明轉入糊塗更難。放一著，退一步，當下心安，非圖後來福報也。」

什麼叫「難得糊塗」？後世錢泳在《履園叢話》中說：鄭板橋嘗書四字於坐右，曰：「難得糊塗」。此極聰明人語也。余謂糊塗人難得聰明，聰明人又難得糊塗，需要於聰明中帶一點糊塗，方為處世守身之道。若一味聰明，便生荊棘，必招怨尤，反不如糊塗之為妙用也。

其實，鄭板橋確實有糊塗之處。他的思想矛盾是無法解決的。他重視農業，尊重農民，但是他並沒有拿起鋤頭去種地。他反對讀書做官，但是他仍然讀書做官。他反對藝術「以區區筆墨供人玩好」，但是他還是「借此筆墨為餬口覓食之資」。他宣稱藝術「慰天下之勞人」，但他還是要用繪畫賣錢的。鄭板橋的書畫潤格，農民買不起。

「難得糊塗」這件事，確實使鄭板橋受到大的震動，決定辭官回鄉。一七五二年，鄭板橋終於辭去知縣。

第三階段：暮年賣畫人（從六十一歲到七十三歲）。

暮年的鄭板橋，藝術爐火純青，求畫的人越來越多，鄭板橋的脾氣也越來越怪。有人越求畫，他偏不畫；有人不求畫，他偏要畫。

3. 鄭板橋的作品：

鄭板橋與八大山人、石濤作品的本質區別，在於鄭板橋的藝術作品中有著濃濃的人道主義思想。表現在：

第一，鄭板橋的人道主義表現了對人的苦難的同情。

鄭板橋最具有代表性的作品是在濰縣大災之年畫的〈衙齋聽竹圖〉，畫上題詩一首：

衙齋臥聽蕭蕭竹，
疑是民間疾苦聲。
些小吾曹州縣吏，
一枝一葉總關情。

畫面上翠竹兩竿，枝茂葉盛。一竿墨色較濃，一竿墨色較淡，富有層次。似有微風吹拂，滿幅清氣。這首詩是說，自己在衙齋裡，聽到風吹竹子發出的瀟瀟的聲音，就彷彿聽到百姓呻吟哀歎的聲音。轉而想到自己，不過是一個小小的縣官，但也應該關心百姓的疾苦。「些小」，是低微的意思。「吾曹」，吾輩，我們的意思。詩中最精采的一句：「一枝一葉總關情」，即是說，看到竹子，就想起百姓的疾苦，這裡表現了對民間疾苦的同情。愛民之心，躍然紙上。

衙齋聽竹圖

這幅畫的風格，是鄭板橋繪畫作品中具有代表性的風格。這首詩的主題，是鄭板橋詩歌作品中具有代表性的主題。

鄭板橋主張，藝術要「道著民間痛癢」，「歌詠百姓之勤苦」。凡是「道著民間痛癢」的藝術家是優秀的藝術家，反之，不管有多大的聲望，

蘭竹荊棘圖

容。蘭花生於幽谷之中，荊棘可以起著護衛的作用。所以，沒有荊棘，就沒有蘭花。所謂「外道天魔」，就是

出了另外一種觀點，用佛家的慈悲心懷，高尚可以包容邪惡，君子可以容忍小人，因此，蘭花也可以與荊棘相

古人都以蘭花比喻君子，以荊棘比喻小人。蘭花與荊棘不能相容，正像君子與小人不能相容。畫家卻提

不容荊棘不成蘭，
外道天魔冷眼看。
看到魚龍都混雜，
方知佛法浩漫漫。

也不值得推崇。他批評王維、趙孟頫說：「若王摩詰、趙子昂輩，不過唐宋間兩畫師耳！試看其平常詩文，可曾一句道著民間痛癢？」

第二，鄭板橋的人道主義表現了他的博愛精神。

〈蘭竹荊棘圖〉是一幅有趣的作品，畫面上有山，有蘭，還有荊棘。這幅畫表現了什麼？畫中題詩做出了明確的說明：

擾亂佛法的人，後來引申為正統以外的左道旁門，他們對蘭荊相容，冷眼相看，對不對呢？世界上不都是魚龍混雜嗎？哪裡有君子與小人涇渭分明的事呢？實際上，君子與小人，正義與邪惡，光明與黑暗，都是存在的。看到了這一點，你才感到佛法之大，浩漫無邊。佛教中的所謂「外道」，最後都皈依了佛教。這裡所說的佛法，是一種博大的人道主義情懷。

第三，鄭板橋的人道主義表現了對人的發展的關切。

如〈竹圖〉，畫上題詩一首：

畫工何事好離奇，
一竿掀天去不知。
若使循循箝下立，
拂雲擎日待何時。

那竿長竹，一直長到畫面之外去了。請問畫工，為什麼喜好這樣離奇的構思和構圖？那竿掀天的長竹到哪裡去了？如果竹子都是循規蹈矩，立在屋簷以下，又低又矮，何時才能拂雲擎日呢？這裡分明是說人，要不拘一格，發展自己。

竹圖

竹石圖

第四，鄭板橋的人道主義表現了對惡勢力的憤慨和與之鬥爭的決心。

如〈竹石圖〉，一個高高的石柱，幾竿矮矮的翠竹，那竹根扎在巨石之中，畫上題詩道：

千磨萬折還堅勁，任爾東西南北風。

咬定青山不放鬆，立根原在亂崖中。

第五、鄭板橋的人道主義表現了對自我價值的肯定。

〈幽蘭圖〉這幅畫表現了山坡上的幾叢蘭花。題詩一首：

眾香國裡誰能到，容我書呆屋半間。

轉過青山又一山，幽蘭藏躲路迴環。

意思是說：幽蘭生於深山空谷之中，山路迴環，幽蘭像是為躲避塵世俗人才隱身在此。在這眾香國裡，俗

幽蘭圖

人是無緣來到的，只有心地純潔的君子，就像我這個書呆子，才能夠在那裡有半間屋子。

4.鄭板橋在中國文人畫發展史上的地位：

我們說過，一切藝術發展的基本規律就是「初創—繁榮—衰敗」，文人畫也是這樣的。在中國，曾經光輝燦爛的文人畫是什麼原因使它走向衰敗滅亡了呢？我們回答說，商品經濟。

文人畫的根本特徵是表達自己思想感情和審美情趣的「自娛」。可以說，有自娛，就有文人畫；沒有自娛，就沒有文人畫。那麼，對文人畫的「自娛」形成最強有力的衝擊是什麼呢？商品。如果美術作品成了商品，文人畫家就要表現雇主的思想感情和審美情趣，而不能夠表現自己的思想感情和審美情趣，「自娛」就消

失了。所以說，有自娛，就沒有商品；有商品，就沒有自娛。

具體來說，文人畫的發展歷程，大約經歷了三個階段：

第一個階段：有自娛而沒有商品的時代。

從文人畫初創的唐代開始，一直到明代之前，文人畫不是商品，而是自娛。在這個時代，人們普遍認為，自娛與商品是涇渭分明的，是沒有關係的。那時，沒有「賣畫」一說。黃公望貧困時，不是賣畫為生，而是賣卜為生。在這個時代，最傑出的文人畫作品，就是倪瓚的水墨山水畫。

第二個階段：自娛與商品並存的時代。

這個時代，即指明清時代。少數文人畫家，為了能夠把作品當作商品推銷出去，不表現自己的思想感情和審美情趣，而表現雇主的思想感情和審美情趣。這就叫做媚俗。例如，「吳門四家」中的某些畫家為了多繪畫，多賺錢，甚至找別人捉刀代筆，哪裡還能夠表現自己的思想情感和審美情趣呢？還有少數文人畫家，就像元代的文人畫家一樣，不把做品看做商品，恪守文人畫表現自己思想情感和審美情趣的規定，也就是恪守自娛。

這兩種文人畫家都是少數，大多數的文人畫家，既把作品當作商品，又堅持表現自己的思想感情和審美情趣。絕不為了賺錢而違背創作的規律。但同時鄭板橋又把作品當作商品出售，這也是真實的。鄭板橋從事創作時，絕不為了賺錢而違背創作的規律。但同時鄭板橋又把作品當作商品出售，這也是真實的。鄭板橋就是這樣的藝術家。首先，鄭板橋的作品表現了自己的思想感情和審美情趣，這是真實的，不是虛假的。張維屏在《松軒隨筆》中說：「板橋大令有三絕：曰畫、曰詩、曰書。三絕之中有三真：曰真氣、曰真意、曰真趣。」

鄭板橋在六十八歲時，公開公布一張告白，叫做〈板橋潤格〉，詳細標明自己繪畫的收費標準：

338

大幅六兩，中幅四兩，小幅二兩，書條、對聯一兩，扇子、斗方五錢。凡送禮物、食品，總不如白銀為妙。公之所送，未必弟之所好也。送現銀，則心中喜樂，書畫俱佳。禮物既屬糾纏，賒欠尤為賴帳。年老體倦，亦不能陪諸君作無益言語也。

畫竹多於買竹錢，紙高六尺價三千。任渠話舊論交接，只當秋風過耳邊。

這個潤格，寫得直率、風趣。鄭板橋可能是中國繪畫歷史上第一個把自己畫作公開明碼標價的畫家。

自娛與商品並存的時代，實際上，是從自娛到商品的過渡時代，不會是持久的，不變的。

第三個階段：商品戰勝自娛的時代。

清代末年，隨著商品經濟進一步發展，美術作品完全成了商品。這時，文人畫家在商品經濟的衝擊下，不能夠表現自己思想感情和審美情趣的規定，只能夠表現雇主的思想感情和審美情趣。這時，傳統的文人畫的光輝就像夕陽西下照，暮色將籠罩大地。

文人畫的滅亡，不是繪畫的滅亡。在商品經濟的衝擊之下，新的人道主義的藝術正如東方的紅日，噴薄欲出，光焰萬丈。在鄭板橋的藝術作品中，既有舊的中國傳統文人畫的因素，也有新的人道主義的因素。這就是鄭板橋繪畫的特點，也是鄭板橋在中國美術史上的特殊地位。

七、吳昌碩

1.吳昌碩的生平：

吳昌碩，生於一八四四年，浙江省安吉縣彰吳村人。原名俊，字昌碩。亦署倉碩、倉石、昌石，別號缶

盧、苦鐵、破荷、大聾、石尊者等等。一八四〇年，發生了鴉片戰爭。中國從此淪為半殖民地國家。一八五〇

年，爆發了大規模的農民起義——太平天國運動。一八六〇年，吳昌碩十七歲，太平軍進入浙江，清軍尾隨而

至，燒殺劫掠，無惡不作。吳昌碩隨父逃難，輾轉於荒山野谷，常以野果、草根、樹皮果腹，後來，父子失

散，吳昌碩一個人替人做短工，含辛茹苦，歷經艱險，流浪達五年之久。太平天國戰事平定之後，回

到家中，能夠看到的，是荒煙蔓草，瓦礫遍地，全家九口人，僅剩下吳昌碩父子兩人。這時的吳昌碩就是一個

農民，種地耕耘，所不同的，是他在苦耕的同時，也在苦讀。

吳昌碩無意走科考之路，他走了一條具有現代意義上的獨立人格的新路，這條道路就是靠藝術成就自立

於社會。為什麼在這個時代，青年人可以走一條不同於過去的人生道路呢？最根本的原因，還是商品經濟的發

展。他孤高傲岸，潔身自好，與世無爭。他不滿官宦，同情下層，具有比鄭板橋更鮮明的人文主義意識和個性

解放精神。

吳昌碩學畫很晚。用他自己的話說，「三十學書，五十學畫」。可能有一些誇張，是自謙之詞，但學畫比

較晚，大約是不爭的事實。

我們說過，清朝末年，中國繪畫的中心是揚州。揚州八怪就是傑出的代表。但鴉片戰爭以後，歷史把上海

從一個無人知曉的破陋漁村，變成了中國最繁榮的商業城市。僅僅過了一二十年，上海就取代了揚州，成為中

國新的藝術中心。一方面，國內富豪雲集上海；另一方面，人文薈萃，畫家雲集，諸如：趙之謙、虛谷、胡公

壽、任伯年、吳昌碩等等，可謂群星燦爛，耀輝畫壇。上海繼「揚州畫派」之後，形成了我國近代畫壇最後一

個畫派——海上畫派的中心。其中最傑出的代表人物就是吳昌碩和任伯年。

一八八七年，吳昌碩移居上海，賣畫為生。

一九二七年十一月二十九日，吳昌碩謝世，終年八十四歲。

2. 吳昌碩的作品：

吳昌碩的作品有兩個顯著的特點：

富貴神仙圖

第一，畫了許多紅牡丹，如〈富貴神仙圖〉和〈牡丹水仙〉。

鄭板橋喜歡畫梅蘭竹菊，沒有畫過紅牡丹。不僅鄭板橋沒有畫過紅牡丹，就是一般的文人畫家也很少畫過紅牡丹。

徐渭在藝術創造中，喜歡用梅、蘭、竹、菊表現自己清白高尚的人格，他畫牡丹，也只畫墨牡丹，他認為窮人只喜歡梅竹。光彩奪目、金碧輝煌的牡丹是榮華富貴的象徵，與貧窮之人是風馬牛不相及的事情。在文人畫家中，能夠畫金碧輝煌，光彩奪目的牡丹，就是吳昌碩。其實，吳昌碩對紅牡丹的看法，與徐渭

沒有什麼區別。他說，有一年除夕，天氣很冷，他想畫畫。畫什麼呢？他知道，人們喜歡畫牡丹。在除夕時畫牡丹，是吉祥的，是富貴的。但是，他說，這對我是不合適的。他在〈紅梅菊花歲朝圖〉上寫道：

己丑歲夕閉戶守歲，呵凍作畫自娛。凡歲朝圖多畫牡丹，以富貴名也。予窮居上海，一官如虱，富貴花

牡丹水仙

必不相稱。故寫梅取有出世姿，寫菊取有傲霜骨。讀書短檠我家長物也，此是缶盧冷淡生活。

這就是吳昌碩對牡丹的看法，與一般文人畫家對牡丹的看法一致。

那麼，吳昌碩為什麼要畫紅牡丹呢？

吳昌碩之所以畫許多金碧輝煌、光彩奪目的牡丹，與他的生平經歷，與他所處的時代，與當時商品經濟的進一步發展，與文人畫的命運等都有密切的關係。吳昌碩作為文人畫最後一位代表人物，他的繪畫作品的特徵也是傳統的、古典的、儒雅的。

當他面對清末民初的黑暗時代，情感是憤懣的，與統治者是不合作的。他曾經當了一個月的縣令，但是，「衙參喚不起，習懶難拜跪。」不久就絕意官場，過起了「除卻數卷書，盡載梅花影」的孤寂生活。就這一點講，吳昌碩與傳統文人畫家是一樣的。

但是，吳昌碩還有和傳統文人畫家不一樣的地方。中國過去的文人畫家有兩種類型：

第一種，他們雖辭官隱居，但是有生活保障。我們以最著名的辭官隱居的陶淵明為例。看陶淵明的詩，好像他自己種地，家境貧困。有時喝酒無菜，就以菊花代之。其實，陶淵明的生活是有保障的。他的祖父是東晉大司馬陶侃。有土地三百五十畝，佃戶三十五戶，到了陶淵明這裡，依然是衣食無憂。魯迅說過：

凡是有名的隱士，他總是有了「優哉游哉，聊以卒歲」的幸福的。倘不然，朝砍柴，晝耕田，晚澆菜，夜織屨，又哪有吸煙品茗、吟詩作文的閒暇？陶淵明先生是中國有名的大隱，一名「田園詩人」，自然，他並不辦期刊，也趕不上吃「庚款」。然而他有奴子，漢晉時的奴子，是不但伺候主子，並且給主人種地、營商的，正是生財器具。所以雖是淵明先生，也還略有生財之道在。要不然，他老人家不但沒有酒喝，而且沒有飯吃，早在東籬邊餓死了。

鄭板橋也敢辭官，因為他家中有三百畝地。這類文人畫家，畫畫作詩，是用以「自娛」的。

第二種，他們沒有任何財產，甚至沒有家庭和子女，但他們沒有任何的社會義務責任感，他們與社會是對立的。例如，八大山人與徐渭等人。他們繪畫的目的就是表現胸中的怒氣、怨氣、不平之氣。即或貧困而死，也毫不動搖。

吳昌碩則與上述兩種文人畫都不同，他生活在商品經濟日益發達的新時代。賣畫是他養家餬口的手段。畫能夠賣出去，一家人就有溫飽；畫賣不出去，一家人就沒有溫飽。這樣，他就不能不考慮到買畫人的思想感情和審美情趣。於是，在吳昌碩身上就存在一種基本的矛盾，他既是文人，他的畫，都該是自己隨興而畫，不必考慮別人，作畫的目的也只是為了表達自己的思想感情和審美情趣。但是另一方面，他又是個賣畫人，他不是為自己而畫，是為別人而畫。這就不能僅僅表現自己的思想感情和審美情趣，還要考慮別人的思想感情和審美情趣。這種矛盾，在他畫牡丹這件事情上突出地表現出來。吳昌碩作為一個文人畫家，按照通常的理解他不應當畫牡丹，因為牡丹太俗、太豔，是富貴的象徵。但是吳昌碩作為一個出賣自己作品的文人畫家，他應當畫牡丹，尤其是色彩鮮豔的牡丹，以投大眾所好，這樣畫才能夠賣得出去。

這種矛盾的兩難情況，在吳昌碩的藝術作品創作中自然就有所體現。吳昌碩的文人畫，與徐渭、八大的文人畫不同，因為他畫了許多過去文人畫家不屑畫的牡丹。但是他所畫的牡丹，又與畫工畫、院體畫的牡丹不同，它又帶有文人畫清高脫俗的特點。他在畫牡丹的同時，也畫梅蘭竹菊，這是他作品的第二個特點。

吳昌碩通常都會在金碧輝煌、光彩奪目的牡丹旁邊，畫上梅蘭竹菊，或者畫幾塊頑石，這就使整個畫面有了新的意味。

〈牡丹水仙圖〉，畫面中央，是一塊頑石，將構圖分成上下兩部分。上部是豔麗的牡丹，下部是淡雅的水仙。細讀那首題詩，就知道藝術家的良苦用心：

　　紅時檻外春風拂，

牡丹圖

牡丹水仙圖

香處毫端水佩橫。
富貴神仙渾不羨，
自高唯有石先生。

第一句說牡丹。李白曾有一句非常著名的詩：「春風拂檻露華濃」，吳昌碩的詩句說，檻外的春風吹拂著色彩豔麗的牡丹。第二句說水仙。水仙的香氣染透了筆端，連橫斜的水都香了。第三句是說牡丹是富貴的象徵，水仙是神仙的象徵，你是羨慕富貴還是羨慕神仙呢？我都不羨慕。第四句說，我只羨慕石頭，因為石頭是清奇、堅貞的象徵。

〈牡丹圖〉，在鮮豔的牡丹下方，有湖石，在湖石下面是白荷。湖石象徵清高，白荷象徵純潔。我們可以看到，在吳昌

碩表現紅牡丹的作品中，通常由兩個對立的因素構成：一個因素蘭梅竹菊，它們代表雅；另一個因素是色彩豔麗的牡丹，它代表俗。藝術家的本領就在於把截然對立的兩個因素協調地統一在一幅作品之中。雅人在他的作品中，看到了雅；俗人在他的作品中，看到了俗。這就構成了吳昌碩的作品的重要的特點，雅俗共賞。這與俗的矛盾中，雅，是主導，它表現了吳昌碩的靈魂，決定了文人畫的本質。而俗，是為了生計，是外表，不是本質。

吳昌碩違心地在作品中表現雇主的思想感情和審美情趣，雖然不是主導的，但是，如果再進一步，表現雇主的思想感情和審美情趣就會成為主導方面，這樣的話文人畫就完全終結了。

3. 吳昌碩在中國文人畫發展史上的地位：

對於吳昌碩在中國繪畫史上的地位，是一個可以討論的問題。

有人說，吳昌碩是我國文人畫發展史上的又一高峰，「吳昌碩是近現代交替時期傑出的中國畫大師。他的創作，涉及人物、山水諸多方面，但他的大量作品是大寫意花卉蔬果。在梅、蘭、竹、菊等傳統題材中，他以書入畫，匠心獨運，使構圖、造型、筆墨、色彩煥然一新，形成了我國文人畫發展的又一高峰。」這個觀點也確實算言之有據，齊白石不是高度推崇吳昌碩嗎？但是，這裡有一個問題不能回避，那就是吳昌碩的文人畫如此光輝，達到了又一個高峰，可是為什麼文人畫非但不能繼續光耀千年，反而在其身後就戛然而止了呢？吳昌碩究竟是中國文人畫發展的高峰，還是中國文人畫發展的終結呢？

我們現在認為，中國文人畫發展的高峰是倪瓚的水墨山水畫和八大山人的寫意花鳥畫。從石濤開始，文人畫已經走上衰敗的道路。到了吳昌碩這裡，已經窮途末路了。吳昌碩與傳統的文人畫家有本質的區別。傳統的文人畫家，把文人畫看作表達個人思想感情和審美情趣的「自娛」，想畫什麼就畫什麼，想怎樣畫就怎樣畫。本來畫的是竹，你說我畫得不像，根本就不是竹，而是麻，是蘆葦，我會說，你管得著嗎？

吳昌碩在雇主面前要彎下自己高貴的腰：您喜歡什麼，我就畫什麼。您喜歡什麼樣的，我就畫什麼樣的。

雇主說，我喜歡紅牡丹。鄭板橋說，紅牡丹是富貴之花，我是窮人，紅牡丹和我的本性不合，我就畫梅、蘭、竹、菊，你愛要不要！吳昌碩不能夠說出像鄭板橋那樣硬氣的話，他只能夠說，您要紅牡丹，我就畫紅牡丹。至於我喜歡還是不喜歡，和我的本性相合還是不相合，您就不必關心了。當然，在吳昌碩的內心深處，也覺得雇主俗氣，他雖然還是畫了，但為了表現自己的清高，往往會在畫面上不被人注意的一角，畫上能夠表現自己清高的蘭梅竹石。

這就是吳昌碩與鄭板橋的本質區別，這就是吳昌碩與傳統的文人畫家的本質區別，自娛終結了，文人畫也就終結了。這不是吳昌碩個人的過失，這是時代發展的必然。

尾聲

院體畫、文人畫都終結了。

畫工畫也正在終結。有人大聲疾呼：挽救傳統！挽救年畫！但是，生活中的人們好像聽不見這些有識之士的正義呼聲。

門神、灶王這些年畫，雖然還能夠在舊貨市場上尋覓到它的蹤跡，但是，在生活中它正在消失。當人們興高采烈地搬進了新居的時候，他們會做許多事情，唯獨「忘記了」貼上門神和灶王，所以，畫工畫正以前所未有的速度在消失，這是無法否認的歷史趨勢。任何事物，有產生，必有滅亡。永恆不變的事物是沒有的。總之，中國傳統的院體畫、文人畫、畫工畫都會消失。

中國的繪畫會怎樣發展呢？康有為說：

中國自宋前，畫皆象形，雖貴氣韻生動，而未嘗不極尚逼真。……自東坡謬發高論，以禪品畫，謂作畫必須似，見於兒童鄰，則畫馬必須在牝牡驪黃之外。是，元四家大癡、雲林、叔明、仲圭出，以其高士逸筆，大發寫意之論……盡掃漢、晉、六朝、唐、宋之畫，而以寫胸中丘壑為尚……蓋中國畫學之衰，至今為極矣，則不能不追源作俑，以歸罪於元四家也。

如仍守舊不變，中國畫學應遂滅絕。

在康有為看來，中國繪畫只能夠恢復唐宋求真寫實的傳統，否則，中國傳統繪畫必然滅亡。但是，我們知道，美術是生活決定的，不是哪個人的主觀意志決定的。社會生活已經發生了改變，恢復唐宋時代的生活是不可能的。因此，恢復唐宋時代的美術也是不可能的。

難道中國繪畫真的會滅亡嗎？就在人們惶恐不安、莫衷一是的時候，有兩個偉大的美術家，用他們天才的創作，回答了人們的困惑。

這兩個偉大的美術家，就是齊白石與徐悲鴻。

齊白石著力於中國傳統繪畫的改造，徐悲鴻把中國傳統繪畫與西方繪畫的精髓結合起來，創造了「中西合璧」的藝術風格。他們走著不完全相同的道路，卻殊途同歸，都創作出名垂千古的傑作，恢復了中國傳統繪畫的活力。他們兩位是劃時代的偉大美術家，開創了中國美術發展的新時代。

若問：齊白石、徐悲鴻開創了中國美術怎樣的新時代？這是我們必須回答的新問題。這也是我們今天無法回答的新問題。

宮布利希說：藝術史不能「一直寫到當前」。許多人不理解。歷史，就是對發生過的事實的如實的記錄。既可以記錄千年往事，也可以記錄「當前」發生的事。歷史不能寫「未來」，但歷史確實可以寫「當前」。

「當代史」不就是「一直寫到當前」的歷史嗎？為什麼藝術史就不能「一直寫到當前」呢？

好吧，藝術史家和藝術理論家的好漢們，誰不服氣，誰就寫到當前吧！

齊白石、徐悲鴻開創了怎樣的藝術發展的新時代呢？冥思苦索，得不到答案。為什麼呢？

人們觀察事物，要比千年往事，看得更清楚。但是，觀察藝術，卻是恰恰相反，越遠的事物，看得越清楚；越近的事物，看得越模糊。「不識廬山真面目，只緣身在此山中」。美術史證實了這個觀點。

王維是一個劃時代的美術家。在唐朝，他用自己的繪畫作品，啟示了人們的智慧：有一種新的畫種，它既不同於院體畫，也不同於畫工畫。那麼，這個新畫種是什麼？王維開啟了繪畫的什麼時代？王維自己不知道，別人也不知道。因為近在眼前。大約過了三百多年，從八世紀一直到十二世紀，宋朝的蘇軾回答了這個問題，他說，王維的畫叫士人畫，初步概括出士人畫的特徵。蘇軾的回答，較王維前進，但依然覺得簡單。又過了二百多年，十四世紀，元代的倪瓚對士人畫的本質特徵做出了精確的概括。又過了三百多年，十七世紀，明朝的董其昌才為王維創造的新畫種找到了正確的名稱，叫做文人畫。總之，經過了將近一千年，人們才知道，王維所開啟的繪畫的新時代就是文人畫的新時代。

我們不能不為宮布利希的睿智而嘆服。

怎麼辦呢？等待千年以後的後人來回答這些問題嗎？

借鑒西方藝術的「後印象派」、「後現代派」的概念，我們姑且把齊白石、徐悲鴻的繪畫稱作「後文人畫」。那麼，齊白石、徐悲鴻開創了「後文人畫」的新時代。至於「後文人畫」的本質與特徵的理論概括，只好等待智者了。

八、郎世寧

1.西方美術對中國美術的影響：

中國美術是發展變化的，不是靜止不動的。這種變化的原因，一是中國社會的經濟、政治、宗教、道德等等因素的推動；二是外國和其他民族的美術的推動。

外國美術對中國美術的影響，可以追溯到更古老的時代。被譽為「西方美術史泰斗」的宮布利希作了天才的猜測，他說：

論地理，歐洲跟中國遙相睽隔，然而藝術史家和文明史家都知道，這地域的懸隔未嘗阻礙得了東西方之間所建立的必不可少的相互接觸。跟今天的常情相比，古人大概比我們要堅毅，要大膽。商人、工匠、民間歌手或木偶戲班在某天決定動身起程，就會加入商旅隊伍，漫遊絲綢之路，穿過草原和沙漠，騎馬甚至步行走上數月，甚至數年之久，尋找著工作和贏利的機會。

千百年的歷史就這樣過去了。我們知道，外國和其他民族的藝術給中國藝術帶來了豐富的營養，創造了光輝燦爛的藝術作品。但是，我們不知道他們的姓名和事蹟。今天，我們能夠清楚地知道姓名和事蹟的西方藝術家是清代一批來自歐洲的畫家。他們是：

馬國賢（一六九二—一七四五），義大利那不勒斯人，傳教士，擅長繪畫，一七二三年回國。

王致誠（一七〇二—一七六八），法國人，傳教士，擅長肖像人物畫，於一七六八年去世。

艾啟蒙（一七〇八—一八一四），波希米亞人，傳教士。

賀清泰（一七三五—一八一四），法國人，在義大利學習繪畫，傳教士。

安德義（？—一七八一），義大利羅馬人，傳教士。

潘廷章（？—一八一二年之前），義大利人，傳教士。

就是這些西方美術家，與中國美術相結合，創造了一種「中西合璧」的藝術風格。表現在：

首先，光線明暗。歐洲人物畫注意光影和明暗效果，使面部具有一定的立體感，但是人物臉部在特定光線的照射下，一半臉是亮的，一半臉是暗的，這種「陰陽臉」，在清代宮廷看來，是不好的。「中西合璧」的藝術風格，既保持了西方繪畫人臉的明暗效果，又保持了中國繪畫的高光和諧，取得了良好的藝術效果。

其次，焦點透視法。中國傳統繪畫使用散點透視法，根據作者的需要隨時變換視點，這種方法在創作長卷時，能突破時空的限制，有它的優勢。而焦點透視所造成的縱深立體感，也具有很好的優點，把兩者相結合，取得了很好的效果。這種「中西合璧」式的處理得到了皇家的欣賞。

影響中國美術的西方藝術家中，最重要的畫家是郎世寧。

2. 郎世寧的生平：

郎世寧，是他到中國以後的名字，原名叫做朱塞佩‧伽斯底里奧內（Giuseppe Castiglione），一六八八年七月十九日出生於義大利北部城市米蘭。米蘭是文藝復興的聖地，這裡曾經創造過燦爛輝煌的藝術，產生了達文西（Leonardo da Vinci）等偉大的藝術天才。

郎世寧的童年、少年和青年時期是在教會度過的。十二歲時正式拜師學畫，十九歲時，也就是一七〇七年，學藝期滿，他已經長成一個有才華和抱負的青年。

十七世紀末，也就是中國的明末清初，歐洲知識分子對東方的古老文明極為嚮往。這時，郎世寧結識了一位從遠東回到義大利的傳教士，聽了他對東方文明古國的神奇描述，心嚮往之，做出一個驚人的決定，到遙遠的中國去傳教。

郎世寧到北京的初衷，是傳播基督教教義，並不是繪畫，但是遇到了康熙大帝禁教。郎世寧是不幸的，康熙不允許他去傳教。但是郎世寧又是幸運的，他遇上了一位有著極高文化藝術修養的皇帝，康熙允許他在宮廷中繪畫。

郎世寧潛心學習中國畫的技法，大量臨摹和研究傳世的國畫名作。功夫不負有心人，他在技法上有了長足的進展。

郎世寧事業發展的高峰在乾隆時代。乾隆自幼天資聰慧，勤學善思，對音樂、詩詞、建築、繪畫、書法都有極大的興趣。他在做親王時就與郎世寧有來往，關係密切。乾隆當政後，郎世寧更加受到重用，從「宮廷供奉畫師」升為「御前畫師」，可以隨意出入三宮。

一七四七年至一七五九年，乾隆欲在圓明園內建歐式風格的建築，郎世寧與另一位法國傳教士蔣友仁參與了設計。例如，長春園（俗稱西洋樓）、海晏堂、遠瀛觀、花園迷陣、大水法等等。郎世寧充分發揮自己的藝

術才華，在那些建築物中，不僅可以看到「巴洛克」風格的豪華富麗的螺旋形柱頭，而且可以看到中國傳統式樣的屋頂上金碧輝煌的琉璃瓦和獸形裝飾的飛簷。

郎世寧在宮廷內作畫，獲得了許多榮耀，不但超過了其他歐洲傳教士畫家，而且令眾多供奉宮廷的中國畫家也無法望其項背。乾隆二十二年（一七五七），郎世寧七十大壽，皇帝特地為他舉行盛大的祝壽儀式。

乾隆三十一年六月初十日（一七六六年七月十六日），郎世寧在他七十八歲生日的前三天，帶著無限榮耀離開了這個讓他難以割捨並為之奮鬥了半個世紀的古老國度。

3. 郎世寧的作品：

郎世寧的作品是豐富的，主要有兩類：

第一，紀實繪畫。

郎世寧在清宮中創作了不少以重大歷史事件為題材的繪畫作品。在照相技術發明之前，再現歷史場景的最佳手段就是繪畫。誠然，在清代以前，也有紀實繪畫作品，但就其真實性而言，沒有任何一個人能夠超過郎世寧。首先，郎世寧所表現的那些場景，都是當事人親歷的，因而是可靠的。其次，郎世寧的歐洲油畫技法的最大特點就是真實。這一點，是其他畫家所不具備的。

〈馬術圖〉，表現了乾隆十九年（一七五四）秋冬之際，乾隆皇帝在熱河行宮避暑山莊接見準葛爾蒙古首領，當時，有十八個蒙古貴族被冊封為親王、郡王、貝勒和貝子。在冊封儀式結束以後，乾隆皇帝設盛大宴會招待蒙古族首領，並放焰火及表演馬術，氣氛熱烈。

畫面描寫乾隆皇帝率領文武百官觀看馬術表演，畫面上的兵卒盡顯其能，有的在馬背騎射，有的雙手據鞍，馬背倒立，或馬上彎弓，馬匹呈飛馳狀，緊張刺激，動感強烈。畫面正中，是歸順的蒙古族首領，排列整齊，神情肅穆。站在第一排的人已經換上清朝服裝，後排仍然穿著本民族服裝。乾隆皇帝率領的王公大臣、文武百官，站在右半部，乾隆皇帝騎馬位列最前面。過去的中國畫家表現皇帝時，總要把皇帝表現

馬術圖

得比別人高大，從而突出皇帝的尊貴。但是，歐洲畫家注重寫實，沒有這樣處理，皇帝並不比別人高大，畫家安排皇帝騎馬站在一個特別的位置，從而突出了皇帝的尊嚴。這都表現了「中西合璧」的特殊風格。

《萬樹園賜宴圖》，表現了乾隆皇帝在承德避暑山莊接見並賜宴歸附的蒙古貴族首領的情景。作品構圖複雜，場面宏大，人物眾多，其中包括皇帝在內的許多主要人物都具有肖像的特徵，甚至連皇帝的坐騎都是以真馬為依據，畫面描繪了談笑風生的乾隆皇帝坐在十六人抬的肩輿上，在王公大臣、文武百官的簇擁之下，款款走進宴會場地，眾多的蒙族與回族的官員們跪地拜迎的盛大場面。畫面下方搭有表演的戲台，左邊樹林中有兵卒殺雞宰羊準備宴會膳食，大帳旁邊還有樂隊和喇嘛。乾隆帝和四十名官員的頭像，栩栩如生。

第二，人物肖像畫。

郎世寧擅畫肖像，具有極強的寫真能力，深得雍正、乾隆以及皇親國戚、文武百官的喜愛。他們通過郎世寧的畫筆，留下了自己的容貌。由於宮廷禮制的需要，每位皇帝、皇后、嬪妃都留下穿戴朝服的肖像，華麗工細。

《乾隆皇帝與皇后肖像卷》，這幅作品畫於乾隆元年，描繪的是一七三五年乾隆登基時的模樣，畫面中的乾隆皇帝身著朝服，端坐在龍椅上，不怒而威。服飾華貴，圖案精

萬樹園賜宴圖

乾隆皇帝與皇后肖像卷

354

美，郎世寧將年輕的乾隆皇帝的神態畫得十分得體，尊貴睿智，大度安詳。造型準確、富有立體感，取正面光照，避免由於側面光線照射下所出現強烈的所謂「陰陽臉」，從而使人物面部清晰柔和，符合東方民族的審美和欣賞習慣。這是郎世寧來中國後，「中西合璧」的繪畫風格的成功之處。

4.「中西合璧」藝術風格的初創：

清朝宮廷的「中西合璧」的藝術風格有兩種表現形式。

第一種，西方油畫的形式與中國傳統的內容的有機結合。

比如一七二三年的〈聚瑞圖〉，這是郎世寧「中西合璧」藝術風格的典範，這幅作品中既有西方繪畫的因素，也有中國傳統繪畫的因素。

這幅作品的西方繪畫因素主要體現在形式上。首先它像西方的靜物畫，中國傳統繪畫很少畫花瓶，大多是自然界中的花卉。而西方靜物畫中，花瓶是經常出現的；其次它表現了歐洲繪畫所特有的強烈的寫實和明暗光線，「汝窯」花瓶的底座，有強烈的透視和立體效果，花瓶釉質的高光表現了花瓶的質感，花瓶內植物的前後、交錯，亮部和暗部的差異，造成畫面的立體感和深遠感。所以說這幅作品的形式帶有明顯的歐洲繪畫的風格。

聚瑞圖

這幅作品的中國傳統繪畫的因素主要表現在內容上。牡丹，象徵著富貴；蓮蓬，象徵著多子；穀穗，象徵著豐收。總之，所有這些，都象徵著皇帝登基的「祥瑞」寓意。花木呈祥，吉慶有餘，新紀元給天下帶來吉祥。

第二種，西方油畫的人物和動物與中國傳統繪畫的山水的有機結合。

松鶴圖

由於中國宮廷畫家學習了西方油畫的技法，中西畫家合作同一幅作品，也能夠和諧無間，儼然整體。這也是「中西合璧」的一種形式。

〈松鶴圖〉，這幅作品應該是郎世寧與唐岱共同完成的。唐岱是王原祁的入室弟子，作畫時「潑墨淋漓，氣韻生動」，康熙賜「畫狀元」的稱號，雍正時進入宮廷供職，乾隆時在宮廷繼續受到重用，是清朝宮廷畫家的元老。

郎世寧以畫馬匹、動物著名，而唐岱以畫山水擅長。這幅作品中的仙鶴是由郎世寧完成的，兩隻仙鶴，追逐嬉戲，和諧相處。郎世寧發揮了西方油畫的長處，將仙鶴羽毛的質感和立體的效果，表達得極其充分，真可謂栩栩如生，寫實的特點得到了充分的發揮。而畫中的巨石是由唐岱完成的，巨石運用了中國傳統繪畫的皴法，取得了特殊的效果。至於畫中所表現的其他內容，仙鶴、松樹、巨石、靈芝，都是在中國社會長期文化發展過程中所形成的祥瑞的符號。

郎世寧在雍正階段最突出的事情就是確定了新穎、別致的「中西合璧」的藝術風格，這種風格既不同於以往的宮廷繪畫的風格，又不同於同時代的文人繪畫及民間繪畫的風格，成為雍正、乾隆時期宮廷繪畫的主要風格，奠定了他在中國美術史上的地位。

不過當時無論是堅持中國傳統繪畫風格的畫家，還是堅持西方繪畫風格的畫家，都對這種風格不中不西、亦中亦西的風格採取批評的態度。中國的鄒一桂批評郎世寧的風格說「筆法全無，雖工亦匠，故不入畫品。」英國人巴羅來到中國，見到郎世寧的繪畫後說「郎世寧……供奉內廷，作畫甚多，顧之所以皇帝之指揮，所作畫純為華鳳，與歐洲畫不復相似，陰陽遠近，俱不可見。」郎世寧和他的學生所創造的「中西合璧」的藝術風格，就像是在風雨之後，天上出現的一道彩虹，迅速地消失了。

郎世寧所倡導的「中西合璧」的藝術風格的消失，不能夠說明「中西合璧」必然失敗的命運，一百多年後，十九世紀末和二十世紀初，以徐悲鴻為首的一大批中國畫家到西方去學習，然後創造出「中西合璧」的藝術風格，卻取得了巨大成就。

357

「中西合璧」的藝術風格是歷史發展之必然。「中西合璧」藝術風格的創造，只能夠由中國人來完成。郎世寧所創造「中西合璧」藝術風格，在空間上，僅僅在宮廷之內，沒有延及民間；在時間上，只有短暫的一瞬，最後以失敗告終。但是，郎世寧是創造「中西合璧」藝術風格的可尊敬的先行者，他的功績將永垂史冊。

第十三講

傳統繪畫的新生

——近代美術

在吳昌碩之後，中國綿延數百年的文人畫，結束了自己的歷史使命。中國繪畫向哪裡去？中國的傳統繪畫是否還有生命力？

第一個站出來回答這個問題的是康有為。他說，

如仍守舊不變，中國畫學應遂滅絕。

康有為是當時學術界的領袖，徐悲鴻、劉海粟都是他的學生，這種意見是有影響的。

第二個站出來回答這個問題的是陳獨秀。他說：

中國畫在南北宋及元初時代，那描摹刻畫人物禽獸樓台花木的工夫還有點和寫實主義相近。自從學士派鄙薄院畫，專重寫意，不尚肖物，這種風氣，一倡於元末的倪黃，再倡於明代的文沈，到了清朝的三王更是變本加厲，人家說王石谷的畫是中國畫的集大成，我說王石谷的畫是倪黃文沈一派中國惡畫的總結束。

陳獨秀是當時進步思想的一面旗幟，自然是有影響的。

當大師們在悲歎中國傳統繪畫藝術衰敗的時候，一個湖南的木匠站出來，用自己卓越的藝術作品回答了這個重大的問題並證明中國傳統繪畫藝術還有生命力和光輝的前途。這個人就是齊白石。

一、齊白石

1. 齊白石的生平：

齊白石，一八六三年生於湖南湘潭。原名純芝，後改名璜，號白石。字渭清、瀕生。別號甚多，如齊大、

齊白石的雕花作品

寄園、萍翁、木人、白石山人、湘上老農、寄萍老人等等。

齊白石家中貧困，只有一畝水田。幼而好學，讀過半年私塾。十二歲學木工，人稱芝木匠，善雕花，聞名鄉里。我們至今還可以看到齊白石的雕花作品。齊白石所雕花鳥、山水、人物，得力於《芥子園畫譜》。二十七歲時，拜當地文人陳少蕃、胡沁園為師，學習繪畫、詩文、篆刻。從此，走上賣畫、刻印為生的道路。齊白石賣畫與鄭板橋一樣不講交情，他為此專門寫了一個直白：「賣畫不論交情。君子有恥，請照潤格出錢。」四十歲以後，曾五次外出，遊歷名山大川，增長了閱歷，開闊了心胸。

齊白石五十七歲，定居北京，靠賣畫、刻印為生。那時的北京城，大師雲集，齊白石木匠出身，儘管他的繪畫作品的定價不到別人的一半，仍然無人問津。齊白石不知今後的路應當怎樣走。這時，吳昌碩的弟子陳師曾勸齊白石改變畫風，向吳昌碩學習。於是，齊白石以極大的勇氣和毅力實行衰年變法。他在自己的大門上貼出驚天地、泣鬼神的告白：

余作畫數十年，未稱己意。從此決定大變，不欲人知；即餓死京華，公等勿憐，乃余或可自問快心時也。

齊白石「衰年變法」是藝術風格的變化。

齊白石最初的藝術風格是八大、徐渭那種孤寂、冷峻的風格。齊白石喜愛這樣的風格，因為齊白石像八大、徐渭一樣，為社會所不容。在他們的心頭，都淤積著同樣的情感。此時的作品都有八大、徐渭的風格。此時期的作品有：〈荷花〉、〈大滌子作畫圖〉、〈巨石鳥

說：「人品既已高矣，氣韻不得不高；氣韻既已高矣，生動不得不至，所謂神之又神而能精焉。」齊白石說：「古之藝術所傳者，因傳其人，或高人，或名士，隱逸。未聞舉止卑下之人，雖有一藝而能久傳者。」齊白石一生注重道德修養。古人說，畫如其人。要想創作優秀的藝術作品，一定要有「浩然之氣」。郭若虛

「古之藝術所傳者，因傳其人，或高人，或名士，隱逸。未聞舉止卑下之人，雖有一藝而能久傳者。」齊白石在日本入侵中國其間表現出了崇高的民族氣節。他的品德和精湛的藝術不僅得到中國人民、而且得到世界人民的喜愛。在中國近現代美術史上，齊白石獲得的榮譽，可謂登峰造極：一九五三年被文化部授予「人民藝術

大滌子作畫圖

荷花

魚屏〉。

經過「衰年變法」，齊白石把自己原來的藝術風格融入吳昌碩的藝術風格。人們稱「南吳北齊」。我們看看齊白石「衰年變法」之後的作品風格。孤寂、冷峻之風一掃而空，代之以漂亮好看之氣。此時期的作品有：〈秋荷〉、〈雙壽圖〉、〈芙蓉〉、〈讀書出富貴〉。

齊白石衰年變法的目的就是為了賣畫，之所以要學習吳昌碩，也是為了畫好看、漂亮、吉祥。無論是繪畫的目的，還是繪畫的風格，齊白石離文人畫的距離是越來越遠了。有人把齊白石納入文人畫的範疇，是不妥當的。

齊白石一生注重道德修養。古人說，畫如其人。要想創作優秀的藝術作品，一定要有「浩然之氣」。郭若虛

雙壽圖

巨石鳥魚屏

芙蓉

秋荷

家」稱號。一九五六年被世界和平理事會授予國際和平獎金。一九六三年，齊白石老人誕辰一百周年之際，被公推為「世界文化名人」。齊白石還擔任中央美術學院教授，北京畫院名譽院長，中國美術家協會主席等等職務。

2.齊白石的藝術理論：

齊白石對傳統藝術做了總結，提出了繪畫理論。他說：

讀書出富貴

作畫妙在似與不似之間，太似為媚俗，不似之似，天趣自然。

作畫要形神兼備。不能畫得太像，太像則匠；又不能畫得不像，不像則妄。

齊白石主張，畫與客觀對象的關係，既不能畫得太像，也不能畫得太不像，要在像與不像之間。

為什麼不能畫得太像？因為太像就是媚俗。媚俗就是「匠氣」。「匠氣」就是畫匠的畫，而不是畫家的畫。畫匠的畫與畫家的畫的本質區別就在於畫匠把酷似擺在第一位，而畫家的畫把情感表現擺在第一位。對人物、事物的形似表現是為了最終表現情感。如果僅僅就是酷似，而沒有情感的表達，就是媚俗了。

齊白石同時認為，也不能畫得太不似；畫得太不像就是欺世。因為：

第一，藝術家畫得太不像，就不能表現事物本來的形貌色彩。本來是紅的，你畫成綠的；；本來是方的，你畫成圓的。讓人家產生了錯誤的認識，那不是欺世嗎？

第二，藝術家畫得太不像，也不能表達藝術家的情感。藝術所表現的事物是為了表達情感，而繪畫作品中的事物與情感之間有穩定的聯繫。比如松樹，就是為了表達祝賀別人高壽的情感。假如你畫得完全不像松樹，別人看成曇花，那就不能傳達藝術家的情感，這也是欺世。

齊白石的藝術作品，既似，又不似。齊白石的藝術作品，既反對媚俗，又反對欺世。

怎樣證明這個判斷？

大家知道，齊白石畫蝦最負盛名，我們就用他畫蝦的過程來說明。齊白石畫蝦的過程，從科學的角度來看，這個過程是越來越不像的過程；；從藝術的角度來看，這個過程卻又是越來越像的過程。

齊白石畫蝦，可以分為以下幾個時期：

第一個時期，摹古時期。

齊白石在六十歲以前畫蝦主要是摹古，如八大山人等人畫的蝦。一九二〇年，齊白石五十七歲時畫的〈水

草·蝦〉其特點是：

第一，身體色澤基本一致；

第二，蝦腿有許多對；

第三，蝦頭與蝦身，蝦身每節之間，緊密相連；

第四，蝦眼與蝦頭相平；

第五，蝦身有六節；

第六，只畫單隻蝦，沒有群蝦；

第七，蝦身是直的，沒有動感。

第二個時期，寫生時期。

齊白石六十二歲時，也就是現代人退休以後的年齡，決定改造蝦。怎樣改造？寫生。

他在畫案上養著一盆活蝦，也在院子裡的小池裡養蝦。他每日觀察蝦的形狀、在水中游動的姿態，有時用筆桿去觸動牠，看牠怎樣跳躍。他甚至把蝦從水裡拿出，數一數牠有幾條腿。他開始按照蝦的本來面貌畫蝦。比如，蝦有十對腿，他就畫了十對腿。此階段的作品有：〈蝦圖〉、〈蒲蝦圖〉、〈水草游蝦〉。

這時期齊白石曾經很得意地說，「白石山翁寫生十年，方得如生。」應當說，這時畫的蝦，已經大有變化。這些蝦的特徵是：

水草·蝦

第一，由單隻蝦變為群蝦；

第二，某些蝦的身體彎曲，產生了動態，似在前游，好像是一隻活蝦；

第三，蝦有濃淡的區別；

第四，蝦身仍然為六節；

第五，蝦頭與蝦身似斷似連，但是，蝦身的每節之間仍然緊密相連；

第六，蝦腿為十對。

從整體評價，齊白石這時畫的蝦，已經超越了古人。但是，他並不滿足，還要攀登新的高峰。他發現，這個階段畫的蝦，精神不足。

第三個時期，對蝦的第一次改造。

經過了長達三、四年的思考，齊白石六十六歲時，對蝦的形象作了重大的改動。我們先看作品：〈山溪群蝦圖〉、〈群蝦圖〉。

這時對蝦的改進，約略有：

第一，不但蝦頭與蝦身似斷若連，而且，蝦身的每一節之間似斷若連，蝦身有了透明感；

第二，蝦身的中部拱起，蝦好像在向前躍動，有了精神；

第三，蝦的長臂鉗分出三節，最前端一節粗壯，蝦變得很有力量；

第四，蝦的後腿由十對減成八對，突出了蝦的主要部分，蝦顯得更透明、更活；

第五，蝦身由六節改為五節。

經過這些改動，蝦的形象又為之一變，但是，齊白石仍不滿意。

第四個時期，對蝦的第二次改造。

又經過了兩、三年的思考，齊白石六十八歲時對蝦的形象作了最重大的一次改動。〈蝦蟹圖〉、〈山溪蝦戲圖〉、〈蝦圖〉，這些圖看得十分清楚，對蝦的改動大約是：

水草游蝦　　　　　　蒲蝦圖　　　　　　蝦圖

第一，蝦頭與蝦身，本來都是用淡墨來表現，齊白石在淡墨上加上了重重的一點濃墨。他認為，畫蝦多年，這一筆是最成功的藝術創造。不但加重了蝦的重量，蝦頭前端的堅硬感，而且也突出表明了白蝦的軀幹透明。

第二，蝦的眼睛，以前與蝦頭是平行的，畫的時候只是兩個小圓點。現在，由於蝦頭變黑，因此，蝦眼改畫成兩橫筆，據齊白石說，蝦在水中游動時蝦眼外橫。

第三，蝦後腿由八對改為六對。蝦更精神了。這時的蝦，還有改善的餘地。

群蝦圖　　　　　　　　山溪群蝦圖

山溪蝦戲圖

蝦蟹圖

第五個時期，對蝦改造的完成。

齊白石繼續追求筆墨的簡練。一九三四年，齊白石七十一歲時，對蝦的形象作了最後一次變動。蝦的後腿由六對變為五對，標誌著對蝦的改造最後完成。他很得意地說：「白石山翁寫生十年，方得如生。」如〈瀑布游蝦圖〉。以後，齊白石畫的蝦沒有實質的變化。他的畫蝦藝術可謂爐火純青，前無古人，後無來者。

蝦圖

瀑布游蝦圖

我總是認為，藝術作品就像一個謎語，畫面就是謎面，主題就是謎底。謎面與謎底是什麼關係？藝術家總是要把謎底隱蔽起來，讓欣賞者去猜。如果謎面與謎底直接吻合，猜謎者不費任何腦筋就能猜到，猜謎者會感到索然無味。如果謎面與謎底沒有任何相似之處，猜謎者無論如何也猜不到，他依然體會不到猜謎的樂趣。謎面與謎底，應當是怎樣的關係才是最好的呢？似與不似之間。因為似，所以猜謎者可以猜到；因為不似，猜謎者必須動腦筋才能猜到，這樣，猜謎者才能獲得猜謎的樂趣。同理，藝術欣賞者也是這樣獲得藝術欣賞的樂趣。

3.齊白石的花鳥畫：

第一，花卉草蟲。齊白石有一個絕活，是前無古人的。那就是花寫意，而蟲工筆。叫做「工蟲花卉」。粗與細、虛與實、寫意與工筆，形成了和諧的統一，妙奪天工，奇趣盎然。請看：

〈工蟲〉工筆蟋蟀，非常精細，一鬚一腿，無不酷似。那大葉豆角，

工蟲

又非常寫意，不仔細辨認，我們甚至以為那是藤蘿。

〈螞蚱〉那蘆葦，是寫意的。那昆蟲，是工筆的。昆蟲的翅膀、須腿都栩栩如生。

〈蜜蜂〉那藤蔓，是寫意的。那蜜蜂，是工筆的。甚至可以感到蜜蜂翅膀的抖動，可以聽到蜜蜂抖動翅膀的聲音。

〈蝗蟲〉那蝗蟲翅膀上的紋絡，都畫得清清楚楚。齊白石具體數過蝗蟲翅膀上究竟有多少條紋絡。

〈秋娥〉那娥，就像真的一樣。

第二，蔬菜瓜果。所畫題材，都是農村常見之物，表現了對農村、農民的深情厚誼。齊白石長期生活在農

蜜蜂

螞蚱

秋蛾

蝗蟲

村，他筆下的蔬果，不論擺在地上，還是放在籃裡，總是那麼鮮嫩、自然、親切。如〈絲瓜〉、〈葫蘆圖〉等等。

〈柴爬〉，柴爬是普通的用具，不是松竹蘭梅，不是名山大川，幾乎沒有人為柴爬作詩。但是，齊白石對幼時所用工具，極富情感，為此，他竟然題詩七律：

似爪不似龍與鷹，搜枯爬爛七錢輕。
（余小時買柴爬於東鄰七齒者須錢七文。）
入山不取絲毫碧，過草如梳鬢髮青。
半林楓葉麓山亭，
遍地松針衡岳路，
兒童相聚常嬉戲，
並欲爭騎竹馬行。

第三，禽鳥動物。在齊白石的作品中，象徵富貴的動物，比如仙鶴、孔雀、鹿是很少見的，而在農村常見之物，往往成為齊白石筆下的題材。齊白石的花鳥，首先來自齊白石對農村的深刻觀察。例如：

絲瓜

柴爬

葫蘆圖

〈群雞圖〉，濃淡相間，活潑生動，妙趣盎然。就好像農村所遇到的真情實景。

齊白石還有一些表現動物的作品，有比較深刻的寓意。

〈鷹〉，這是獻給毛澤東的畫，上題：毛澤東主席。齊白石說，「畫鳥的神氣在於眼睛，是否生動在於嘴爪，至於形式、姿態、羽毛顏色比較是次要的。」又說，「凡畫鳥的眼珠，切莫要點個圓點，要用兩筆點出既

376

鷹　　　　　　　　　群雞圖

方又圓的黑眼珠來，這鳥眼就有神。」

《願世界都如此鳥》，是一隻和平鴿。齊白石說，畢卡索（Pablo Picasso）「畫鴿子飛時要畫出翅膀的振動。我畫鴿子飛時畫翅膀不振動，但要在不振動裡看出振動來。」他特別告誡自己，「要記清鴿子的尾毛有十二根。」「鷹尾毛九數，爪上橫點極密。」

黎夫人像

願世界都如此鳥

378

鐵拐李　　　　　　張果老

4. 齊白石的人物作品：

齊白石早年是從學習人物畫開始自己的藝術生涯。那時，他為人畫肖像畫、神仙畫、仕女畫。

比如，肖像畫：〈黎夫人像〉。

神仙畫：〈張果老〉、〈鐵拐李〉。

仕女畫：〈黛玉葬花圖〉、〈西施浣紗圖〉等等。

西施浣紗圖

黛玉葬花圖

《白石老人自述》中說到在家鄉與人畫像的初始動機時說：

那時照相還沒有盛行，畫像這一行手藝，生意是很好的。畫像，我們家鄉叫描容，是描畫人大容貌的意思。有錢的，在生前總要畫幾幅小像玩玩，死了也要畫一幅遺容，留作紀念。我從蕭薌陔師傅和文少可那裡，學會了這行手藝，還沒給人畫過，聽說畫像的收入，比畫別的來得多，就想開始幹這一行了。沁

搔背圖

鍾馗搔背圖

園師知道我這個意思，到處給我吹噓，韶塘附近一帶的人，都來請我去畫。……後來我又琢磨出一種精細畫法，能夠在畫像的紗衣裡面，透視出袍褂上的團龍衣紋，人家說，這是我的一項絕技。

雖然外人評價頗好，但是齊白石自己卻感到很「慚愧」，他說：

我那時畫的美人，論筆法，並不十分高明，不過鄉人光知道表面好看，家鄉又沒有比我畫得好的人，我就算獨步一時了。常言道：「蜀中無大將，廖化作先鋒。」他們這樣抬舉我，說起來真是慚愧得很。

在人物畫上，齊白石仍然學習八大、石濤等人。有一幅〈搔背圖〉齊白石仿作一幅，題詞道：「朱雪個畫有小冊，中有搔背者……」此外還有一幅〈鍾馗搔背圖〉別有情趣，一個小鬼給鍾馗搔背，題詞道，「不在下，偏搔下；不在上，偏搔上。汝在皮毛外，焉知我痛癢？」

齊白石成熟之後，人物畫最大的變化是表現出思想性，表現出強烈的愛憎分明、嫉惡如仇、一心向善的思想感情。他人物畫的題材大約可歸納為以下幾種：

不倒翁

第一，諷刺官。

齊白石出身農民，從來沒有做過官，只受過官的欺辱，所以，他在自己的作品中嘲諷官。做官的，就像不倒翁一樣，總不下台。所以他畫了許多不倒翁來予以諷刺。〈不倒翁〉，戴著官帽，拿著紙扇，好像是官，但是，前額有一個白色方塊，只是一個戲台上的小丑。畫上題詩道：

烏紗白扇儼然官，不倒原來泥半團。

將汝忽然來打破，通身何處有心肝。

嘲諷官，都是腹內空空，沒有真才實學，但又拍馬溜鬚，總也不倒。

第二，諷刺財迷。

一九二七年五月，有一個人來，請齊白石畫一幅畫。

齊白石問：「畫什麼呢？」

382

回望，必有畏懼。倘是人血所生，必有道義廉恥。

算盤

客人想了想說：「畫發財圖。」

齊白石說：「發財門路太多，不知畫什麼好。」

客人說：「你是畫家，你想想，畫什麼？」

齊白石說：「畫一個財神，趙公元帥，如何？」

客人說：「不好。」

齊白石說：「要想發財，最好做官，畫一個官服官印，如何？」

客人說：「不好。」

齊白石說：「要想發財，槍殺綁票，畫刀槍繩索，怎麼樣？」

客人說：「不好。」

齊白石無奈，不知畫什麼好。

客人說：「畫一個算盤。」

齊白石說：「太好了。取人錢財，又不殺人、害人，仁也。」於是揮筆就畫了一個算盤。

第三，諷刺自高自大者。

〈自稱〉。老鼠到底有多重？最好爬上秤去稱自己的重量。世上不是有很多人，不知道自己幾斤幾兩？就像老鼠一樣可笑。

第四，諷刺盜竊者。

〈桃猴圖〉，畫一隻猴子，偷了一個桃子，回頭在望。題詞道：既偷走又

383

第五，表現對下層民眾的同情。

〈乞丐圖〉，對於乞丐，人們大都看不起，但是齊白石卻相反，表現乞丐的另一個方面。畫上題詩道：

> 臥不席地，
> 食不炊煙。
> 添個葫蘆，
> 便是神仙。

〈漁翁圖〉，一個漁翁，看著空空的竹籃，無可奈何。畫上題詩道：

> 看著筍籃有所思，
> 湖乾海涸欲何之。
> 不愁未有明朝酒，
> 竊恐空籃微稅時。

齊白石還畫過一些富有童趣的人物畫。如〈得財圖〉，畫中是一個天真爛漫的爬柴兒童，「柴」與「財」諧音，所以叫「得財圖」。

桃猴圖

自稱

乞丐圖

漁翁圖

得財圖

5.齊白石的山水畫：

齊白石畫山水畫，遵循石濤「搜盡奇峰打草稿」的主張，四十歲以後，遍訪名山大川。他在題記中說：「凡天下之名山大川，目之所見者，或耳之所聞者，吾皆欲借之，所借之非一處也。」齊白石筆下的山川，不是某一處山川的臨摹，而是藝術的再創造。

齊白石所畫的山水，很少奇峰險嶺，峭壁千仞，長河大川，而是一個農民經常可以看到的平平常常的青山秀水。雖然如此，那墨氣淋漓，好像漫不經心，實則寓意無窮，包含著對祖國山川的無限熱愛。

〈柳岸行吟圖〉，遠處是一輪紅日，紅霞滿天，船數隻，帆幾葉，正在水上航行。〈惠風和暢〉，遠山近水，楊柳依依，書生在水邊柳下，漫步吟詠。

惠風和暢

柳岸行吟圖

6. 齊白石在中國繪畫史上的地位：

齊白石是中國繪畫史上一個劃時代的偉大畫家，是近代中國繪畫的第一人。齊白石的繪畫，雖然不是中國傳統繪畫的延續，卻預示著中國傳統繪畫的新生。

二、徐悲鴻

徐悲鴻也是中國繪畫發展過程中劃時代的偉大畫家，我把他看作中國現代繪畫第二人。

1. 徐悲鴻的生平：

徐悲鴻（一八九五—一九五三），江蘇宜興縣屺亭橋鎮人。父親徐達章是當地一位貧困的、小有名氣的畫師。徐悲鴻六歲起就隨父親讀書，九歲已讀完《詩》、《書》、《禮》、《易》、《論語》等。後來父親又教他繪畫。

一九一五年，二十歲的徐悲鴻到了上海。徐悲鴻在一個偶然的機會，畫了一幅〈倉頡像〉，因此與上海同花園發生了聯繫。在哈同花園又認識了康有為，有幸拜康有為為師，並於一九一九年到一九二七年在法國巴黎留學八年。

徐悲鴻到了法國，發現歐洲並不是想像中的天堂。此時，莫內（Claude Monnet）的印象派、塞尚（Paul Cézanne）的後印象派、馬蒂斯（Henri Matisse）的野獸派、畢卡索的立體派、康定斯基（Wassily Kandinsky）的抽象派等等，都已紛紛登上藝術舞台。而徐悲鴻到法國去的目的並不是為了打倒中國畫，而是要改革中國畫。他說：「古法之佳者守之，垂絕者繼之，不佳者改之，未足者增之，西方畫之可採入者融之。」

徐悲鴻在法國的老師是著名畫家達仰（Pascal Dagnan-Bouveret）。達仰是法國風景畫家柯洛（Jaen-Baptiste Corot）的學生。他繪畫的風格是求真寫實的。

徐悲鴻崇拜求真寫實的藝術作品，崇拜精細逼真的畫面，畫面上人物的鬍子、眉毛都可以用放大鏡去看，一幅作品要細細地畫，像達文西的《蒙娜麗莎》畫了四年。所以，徐悲鴻不喜歡現代派的作品。他說，印象派的作品，一個小時，可以畫好幾張，有什麼好？塞尚是浮躁的，馬蒂斯是劣等的，他甚至把馬蒂斯翻譯為「馬踢死」。

徐悲鴻到法國如飢似渴地到博物館瞻仰傳統大師的作品。在羅浮宮，看到達文西的《蒙娜麗莎》和《聖母和聖安娜》；古典主義的達維特（Jacques David）《賀拉斯兄弟的誓言》；浪漫主義的熱里科（Théodore Géricauit）的《奔馬》和《梅杜薩之筏》；現實主義庫爾貝（Gustave Courbet）的《畫室》、《打石工》。

他到法國之後，開始學習油畫。《持扇女像》大約是徐悲鴻最早的油畫作品。光線明暗的過渡和對比，面

持扇女像

老婦

泰戈爾像

部光線自然和細膩，已經顯示出徐悲鴻的才華。

一九二三年，徐悲鴻的〈老婦〉入選法國全國美展。一九二七年回國。一九二八年一月與田漢籌建南國藝術學院，任美術系主任。一九二八年，徐悲鴻任北平大學藝術學院院長。這一年，徐悲鴻三十三歲，大約是中國最年輕的藝術學院院長。以後，他在北平、南京、重慶等地任教、創作，我們就不詳述了。

一九三八年到一九四一年間，徐悲鴻到新加坡、印度等地舉辦畫展，籌措資金，支持抗戰。一九四〇年，徐悲鴻到印度，與泰戈爾（Rabindranath Tagore）

周恩來題寫的匾額

交厚，並為泰戈爾畫像。〈泰戈爾像〉，是幅水墨肖像畫，完全可以與油畫相媲美。那銀色的鬚髮，厚重的長袍，智慧的雙眼，好像在構思新的詩篇。樹林、小鳥，顯示出無比寧靜的環境，人與自然已經達到合一的境界。

抗日戰爭勝利後，徐悲鴻任北平藝專的校長。一九五○年，徐悲鴻被任命為中央美術學院院長。一九五一年，徐悲鴻患腦溢血。一九五三年九月二十三日，第二屆全國文藝界代表大會在北京召開，徐悲鴻任執行主席，當晚，腦溢血復發，九月二十六日去世，享年五十八歲。中國政府以徐悲鴻故居為基礎，建立了徐悲鴻紀念館，周恩來題寫「悲鴻故居」匾額。

2. 中國傳統藝術向何處去？

徐悲鴻思考中國傳統藝術到哪裡去，是從分析中國傳統藝術的缺陷開始的。

徐悲鴻認為，中國傳統繪畫的根本缺陷是失去了求真寫實的藝術精髓。他說，中國畫自從王維開創文人畫以來，特別是倪瓚提出「逸筆草草，不求形似，聊以自娛」以來，就離開了求真寫實的道路。比如畫樹，不管畫什麼樹，樹幹、樹枝、樹葉，不加區別地都畫成一模一樣的，人們不知道畫面上是什麼樹。這是由於畫家是按照前人所立傳統之法，一代一代傳襲下來的，沒有人按照真樹的樣子去寫生。

面對這種情況，中國畫的出路在哪裡呢？

向唐宋優秀的藝術傳統學習，向西方藝術學習，學習他們求真寫實的作品。二十世紀初，中國一大批藝術家到歐洲去學習求真寫實的藝術。在走向歐洲，向西方藝術學習的中國藝術學習西方優秀藝術傳統，在那時是一種社會思潮。

家中，最著名的代表人物就是徐悲鴻。

歐洲藝術經過幾千年的發展，求真寫實的繪畫藝術已經達到很高的水準。那些表現真實的作品，就像一個玻璃盒子裝著一個真實的事物。例如，卡拉瓦喬的（Michelangelo Carevaggio）〈花果籃〉，林布蘭的（Rembrandt van Rijn）〈戴金盔的人〉等等。這時的歐洲藝術家像中國一樣開始審視自身的發展道路，藝術的魅力難道就是畫一個真實的事物以假亂真嗎？如此說來，照相機能夠比畫家更真實地表現一個事物，而且不需要有複雜的技術訓練，那麼畫家還有什麼可以追求的呢？難怪有人悲哀地說：「繪畫死了！」

於是，一些有識之士轉向東方，探求東方藝術，向東方藝術學習。這裡有一個非常有趣的故事。

一九五六年七月二十八日，西方二十世紀最偉大的現代派畫家、七十五歲的畢卡索與東方藝術巨人、當時五十七歲的張大千在巴黎見面了。畢卡索首先從室內抱出五冊繪畫，每冊有三四十幅。張大千打開一看，全是畢卡索用毛筆畫的水墨畫，題材是花鳥魚蟲，風格是仿齊白石老人的作品。張大千暗自驚訝，名滿天下的西方現代派藝術大師畢卡索，為什麼要用這麼大的精力去模仿齊白石呢？

畢卡索好像猜到了張大千的意思，說出了一句驚世駭俗的話，「我最不懂的，你們中國人為什麼跑到巴黎來學藝術！」

張大千一驚，以為自己聽錯了。畢卡索將手在空中用力一劈，說：「巴黎是一座藝術墮落的城市！整個西方、白種人，都沒有藝術。

畢卡索說：「在這個世界上談藝術，第一是你們中國人有藝術；其次為日本，日本的藝術又源自你們中國；第三是非洲黑人有藝術。除此之外，白種人根本無藝術，不懂藝術！這麼多年來，我常感到莫名其妙，為什麼有這麼多中國人乃至東方人來巴黎學藝術！這不是捨本逐末嗎？遺憾，遺憾！」張大千聽到西方藝術泰斗對中國藝術的評價，內心激動。畢卡索指著五冊繪畫說：「中國畫真神奇，齊白石畫魚，沒有一根線去表現水，但是人們看到了江河，嗅到了水的清香。真是了不起的奇蹟！」

突然，畢卡索聲調低沉，傷感地說：「我很想去中國，但是我老了，我再也受不了藝術上的強烈地震。」

臨別，張大千以一幅〈竹圖〉贈畢卡索。張大千後來對潘玉良說：「墨竹完全能夠表達我們中國畫的韻

味和書法的筆趣，可以窺見用筆的奧妙和國畫的意境。」最後，畢卡索說：「張先生，你是一個真正的藝術家！」

後來評論家說，這次會晤，是「中西藝術界的高峰會晤」，代表了中西方最偉大的藝術家對對方的看法和觀點。

在向西方學習的畫家中，最優秀的代表就是徐悲鴻。他不僅把中國傳統藝術所沒有的素描，介紹到中國來，更重要的是創造了「中西合璧」的藝術風格。

3. 徐悲鴻的素描作品：

在中國畫的發展歷程中，幾乎沒有素描。中國畫家成長的道路通常是這樣的，首先是臨摹別人的作品，後來就是臨摹《芥子園畫譜》，畫譜上有人物、山水、花鳥的範例，照著畫就是了，沒有必要寫生畫素描。古代畫家的成長基本有以下軌跡：

大約在四十歲以前就在模仿畫譜中度過了，這個階段叫做師法古人，以古人為師。

優秀的藝術家到了四十歲以後，就遍訪名山大川，對著山川寫生。這個階段叫做師法自然，以自然為師。

最優秀的藝術家，到了六十歲以後，就能夠把各地的山川在心中綜合起來，變成了一個表達情感的內心視像。這個內心視像，用一個藝術學的專有名詞來表達，就叫做審美意象。所謂繪畫，就是把自己心中的審美意象表現出來。這個階段，就叫做以心為師。

西方藝術家的成長道路不是這樣的，他們直接模仿自然，達文西甚至反對模仿別人的作品。他說，別人的作品，就是自然的兒子；你模仿別人的作品，那麼你的作品就是自然的孫子。

徐悲鴻要舉起現實主義的大旗，自然強調模仿自然。他首先反對《芥子園畫譜》，他說《芥子園畫譜》害人不淺。要畫山水，畫譜上有山水；要畫花鳥，畫譜上有花鳥；要畫人物，畫譜上有人物。結果誰也不去觀察自然。所以中國的繪畫，毫無生氣。

徐悲鴻主張從觀察自然開始，從素描開始。他在中國繪畫史上，第一次提出一個著名的論點，素描是一切

女人體　　　　　　　　　　　　　　　男人體

造型藝術的基礎。

在徐悲鴻的藝術作品中，以素描成就最大。在素描作品中，人物素描最複雜，它不但要求表現人物準確的外形，而且要求表現人物的精神世界。我們來欣賞徐悲鴻的一些人物素描作品：

精確是素描的首要要求，徐悲鴻的素描無一不是精確的典範。一個裸體，頭、頸、胸、腰、臀、腿、膝、腳，骨骼解剖的關係，肌肉彈性的起伏，表現得無微不至。在精確的基礎上，達到傳神的目的。

〈甘地像〉，表現了甘地為人民而獻出自己的一切，甚至節食縮衣的精神境界。〈翦伯贊像〉，表現了一個知識分子的正直與尊嚴，好像預示著他最後悲慘的命運：在「文革」中自殺，用自己的生命維護了一個正直知識分子的尊嚴。

4. 徐悲鴻的國畫作品：

徐悲鴻重視國畫的創作。他說：「我學西畫就是為了發展國畫。」他的國畫作品僅僅在徐悲鴻紀念館就有一千二百餘件，散落在世界

394

甘地像

翦伯贊像

是這個照相師。畫家徐悲鴻的早期就呢？我們不知道。就好像他們擺一個姿勢，找人拍一張照片。呢？他們為什麼要坐在一起呢？那就是情感的表現，例如，這四位老人在幹什麼細膩，松樹、溪水、山石，也十分逼真。如果說有什麼不足，這個時期的作品以逼真為原則，作品逼真得就像照片。如〈諸老圖〉，畫中四位老人，造型準確，刻畫

第一個時期，即一九一七年到法國留學以前的時期。

各地的國畫作品，不計其數。其中精品，大約二百餘件。徐悲鴻國畫的創作，大約可以分為三個時期。

諸老圖

第二個時期，一九一九年到一九二七年留法時期。

徐悲鴻到法國，精力幾乎都用於素描和油畫，國畫作品很少。一九二六年，他曾短期回國，帶回去國畫的材料，才有了不多的國畫作品。例如：〈漁父〉，這幅畫值得重視的有兩點：

第一，徐悲鴻已經把西畫的人體結構運用於國畫的創作，雖然還是初步的，對人體的表現不是很準確。例如，人手。

第二，徐悲鴻開始用國畫的線條去表現裸露的人體。在國畫中，幾乎沒有裸體，就是人體裸露的部分，也是很少的。

第三個時期，一九二七年回國直到一九五三年去世。

此階段，徐悲鴻最重要的國畫作品有一九三一年完成的〈九方皋〉。〈九方皋〉的故事是這樣的，春秋時

漁父

代，有個人姓九方，名皋。他有相馬的本領。有一天，秦穆公對以相馬聞名的伯樂說：「你的年齡已經很大了，在你的兒孫中有沒有能相馬的人？」伯樂說：「我的兒孫中，有相馬的人，但沒有相千里馬的人。我有一個朋友，名叫九方皋，他雖然是一個挑柴賣菜的苦力，但相馬的本領，不在我以下。」秦穆公聽了，非常高興，就叫九方皋為他物色一匹千里馬。九方皋在各地跑了三個月，回來見秦穆公，說已經相好了一匹馬。秦穆公問：「什麼顏色的？」九方皋說：「黃色的。」秦穆公又問：「是雄的還是雌的？」九方皋說：「雄的。」秦穆公找人牽來一看，是一匹黑色的雌馬，不免大失所望，對伯樂說：「九方皋連馬的顏色、雌雄都不能辨認，如何能識別馬的好壞呢？」九方皋說：「大王，九方皋在觀察馬時，見其精而忘其粗，見其內而忘其外。」意思是說，九方皋看馬，注重的是馬的內在精神，而不在馬的皮毛外表。

•

畫中的九方皋，就是畫面正中那個人，他是一個樸實的勞動人民的形象。而那匹黑色的雌馬，好像突然遇到知音，發出快樂的嘶鳴，揚起鐵蹄，躍躍欲試。

徐悲鴻畫馬，總是畫不帶韁繩、奔放不羈的野馬。但是，這匹黑色的千里馬卻帶上了韁繩。有人問徐悲鴻：「這是為什麼呢？」徐悲鴻說：「馬和人一樣，願為知己者用，不為昏庸者制。」徐悲鴻是說，現實社會中，人們往往注重外表，而不注重內在才能，因此埋沒人才，壓制人才，他自己不就幾乎投

九方皋

前進

無題

江自盡嗎？從表現手法看，過去的國畫很少裸露人的身體，但這幅畫中，人的上半身、手臂和腿，都裸露在外。徐悲鴻是把西方繪畫的手法融入國畫的第一人。

一九三七年前後，國事，很糟；家事，很亂、很煩。各種矛盾，齊集在徐悲鴻的心頭，使他一刻也不能夠平靜。這時，徐悲鴻的情感像火山一樣地爆發，他創作了許多作品。

徐悲鴻的國畫作品中首推馬。徐悲鴻畫了千幅馬的素描，對馬的各種姿勢作了細緻的觀察。

〈無題〉，這是馬的瞬間的生動場面。沒有長時間的細緻觀察是無法知道的。

〈前進〉，作於一九四一年，作者題詞道：「長沙會戰，憂心如焚。或者仍有前次之結果也，企予望之。」希望中國軍隊仍然像前一次一樣擊退敵人。表現了畫家對國家命運的憂慮。那

千里駒

匹馬，是中國的象徵，是畫家的理想，風馳電掣，飛奔前進。四蹄翻飛，迎面衝來，給人以空前的震撼。

〈千里駒〉，是畫家為祝賀齊白石七十八歲生日而作，希望老畫家就像這匹馬，精力無窮，飛奔前進。

〈奔馬〉，這是藝術家一九五一年畫的曲腿馬。新中國剛剛成立，那匹馬歡欣、跳躍、喜樂，兩條腿同時都曲起來，好像遇到了天大的喜事。徐悲鴻題詞道：「山河百戰歸民主，鏟盡崎嶇大道平。」在藝術家看來，舊社會的腐朽、專制、暴力、衰弱、落後，隨著解放戰爭的勝利都消失了，一個強大的、民主的、光明的、自由的新中國建立起來了，為什麼不高興呢？

5. 徐悲鴻的油畫作品：

一九二七年，徐悲鴻結束了八年的法國留學生涯，回到上海。他在田漢辦的南國藝術學院任美術系主任。從一九二八年到一九三〇年，歷時兩年，完成了大型油畫〈田橫五百士〉。

這幅畫取材於《史記·田橫列傳》。田橫是齊國王室的後裔，陳勝、吳廣起兵抗秦，四方豪傑紛

紛響應，田橫一家也組織了抗秦部隊。後來，漢高祖劉邦統一天下，田橫與五百部下困守於一個孤島上。漢高祖聽說田橫很得人心，就下詔說，如果田橫來降，可封王侯；如果不降，便把島上的人全部殺掉。田橫為了保全島上眾人的性命，帶了兩個部下，離島向京城進發。到離京城三十里的地方，田橫自刎而死，囑咐兩個部下拿他的頭去見劉邦，表示不受投降之辱，也保存了島上五百人的性命。漢高祖以王禮厚葬田橫，並且封那兩個人為都尉。誰知那兩個人埋葬了田橫，也自殺在田橫的墓穴中。劉邦派人去招降島上的部眾，當他們聽到田橫

奔馬

田橫五百士

如果我們從中國繪畫的整個發展歷程來看，徐悲鴻是一個

6.徐悲鴻在中國繪畫史上的地位：

根，就像大旱的災年期望下雨那樣。

一群窮苦的百姓，翹望遠方，大地乾裂了，瘦弱的老牛在啃樹

說，我們賢明的領導人，他來了，我們就得救了。畫面上是

大軍來解救他們。紛紛說：「徯我后，后來其蘇。」意思是

這個故事描寫夏桀暴虐，商湯帶兵討伐暴君，受苦的百姓盼望

一九三一年，徐悲鴻創作〈徯我后〉，取材於《書經》。

的白雲低垂著，整個畫面表現了沉重的悲劇氛圍。

前，好像要阻擋田橫出發，那匹整裝待發的馬躁動不安，濃重

默，有人憤怒，有人憂傷，有人反對。那個瘸了腿的人急急向

悲傷的情感，只有凝重、堅毅、自信的光芒。壯士中，有人沉

橫面容肅穆，拱手與壯士告別。炯炯有神的眼中，沒有淒婉、

畫面選擇了田橫與五百壯士訣別的場面。身穿紅衣的田

降者的無情貶斥。

富貴不能淫」的高尚氣節。實際上，也是對趨炎附勢、變節投

徐悲鴻便感到有一種不可推卸的責任，去表現「威武不能屈，

多。司馬遷在書中還問道：「不無善畫者，莫能圖，何哉？」

賢！」徐悲鴻讀到《史記》這篇文章時，撫今追昔，感慨良

高風亮節，說：「田橫之高節，賓客慕義而從橫死，豈非至

自刎，也紛紛自殺而死。司馬遷推崇田橫能得人心而不屈的

劃時代的畫家。徐悲鴻是在漫長的文人畫之後所出現的傑出畫家。他對中國現代繪畫的發展主要有以下傑出貢獻：

第一，恢復了求真寫實的繪畫傳統。

我們說過，中國唐代以前的繪畫，是求真寫實的。後來，文人畫漸漸占據統治地位，成為中國繪畫發展的主流，他們主張「逸筆草草，不求形似」。但是，到了徐悲鴻這裡，求真寫實的作品，又恢復了它的權威地位，再次成為繪畫的主流。唐代以前繪畫追求求真寫實——文人畫否定求真寫實，追求「逸筆草草，不求形似」——徐悲鴻再次恢復繪畫中求真寫實的追求，藝術的發展證明「否定之否定」規律的普遍性。

第二，徐悲鴻恢復了人物畫在繪畫中的主導地位。

我們說過，中國的人物畫，在唐代

傒我后

以前是主要的畫科。從五代開始，特別是到了元朝，人物畫的主導地位逐漸被山水畫和花鳥畫所代替。但是，到了徐悲鴻這裡，人物畫再次成為主要的畫科。

唐宋以前繪畫中以人物畫為主——唐宋以後人物畫在繪畫中主導地位遭否定——徐悲鴻再次恢復繪畫中的人物畫的主導地位，藝術的發展證明「否定之否定」規律的普遍性。

第三，徐悲鴻創造了「中西合璧」的藝術風格。

徐悲鴻從兩個方面創造了「中西合璧」的藝術風格。一方面，他把西方繪畫的精髓與國畫的形式結合起來。比如，中國繪畫主要是用線條來表現；而西方繪畫是用明暗、體面去表現的，西方畫家甚至說（例如達文西），自然界中是沒有線的。徐悲鴻把西方的繪畫技法注入國畫，使國畫產生了新的生命力。另一方面，他又力求把西方的藝術種類，例如，素描、油畫，與中國繪畫的民族形式結合起來，用它們去表現中國的民族情感和審美情趣，把西方的藝術形式，變成中國老百姓喜聞樂見的繪畫種類。總之，徐悲鴻的國畫，不同於中國傳統的國畫，其中有西方繪畫的精華；徐悲鴻的油畫，又不同於西方的油畫，其中有民族情感和審美情趣。我們說過，郎世寧所創造的「中西合璧」的藝術風格沒有成功，徐悲鴻用他的傑出的藝術作品證明他創造的「中西合璧」的藝術風格成功了。

第四，徐悲鴻建立了現代繪畫教育體系。

徐悲鴻是傑出的藝術教育家，現代的繪畫教育體系就是徐悲鴻建立起來的。他給中國繪畫注入了新的活力。在徐悲鴻之後，中國繪畫怎樣發展，這不能不引起人們的濃厚興趣。

三、中國美術的展望

我們已經說過，中國美術的發展，已經歷經了人物畫、山水畫、花鳥畫三個高潮。以後怎樣發展呢？是不

是還有第四個高潮呢？

我們回答說，美術的發展就像河中的波浪，滾滾向前。我們堅定不移地認為，這是美術發展的規律。因此，中國美術的發展肯定會有第四個高潮。

那麼，中國美術發展的第四個高潮是什麼呢？

今天，我不能夠回答這個問題。因為研究美術史的人，只知道過去的美術是怎樣的，不知道明天的美術是怎樣的。被譽為「西方藝術史泰斗」的宮布利希在說到明天的美術時，抱著科學的態度，老老實實地回答說：

「至於將來——誰能預言呢？」

但是，今天不知道的事情，明天就知道了。歷史和現實啟示我們，人世間的一切事物也都啟示我們，使我們認識到，初創—繁榮—衰敗是辯證法的規律。所以，一種藝術形式的衰敗，必然伴隨著另外一種藝術形式逐漸走向高潮。對於辯證法的這條規律，我們深信不疑。

被譽為「西方藝術史泰斗」的宮布利希整個藝術的發展過程，證實了我們的論斷。讓我們簡單地回顧整個藝術發展的歷史，可以使我們「溫故而知新」。

在原始社會，繁榮的藝術種類是歌舞。歌舞會不會隨著社會的前進發展而日益繁榮呢？不會。當歌舞在原始社會達到繁榮之後，就迅速衰敗了。德國藝術理論家格羅塞（Emst Grosse）在《藝術的起源》一書中寫道：

現代的舞蹈不過是一種退步了的審美的和社會的遺物罷了，原始的舞蹈才真是原始的審美感情的最直率、最完美，卻又最有力的表現。

當原始社會的舞蹈衰敗之後，是不是這個藝術形式隨之衰敗了呢？不是的。隨著文字的產生，文學逐漸繁榮起來。這是一個很長的歷史過程。對於中國來說，它的表現是：

在漢朝，賦逐漸地走向高潮。然後，就迅速衰敗了。

在唐朝，詩逐漸地走向高潮。然後，就迅速衰敗了。

在宋朝，詞逐漸地走向高潮。然後，就迅速衰敗了。

在元朝，曲逐漸地走向高潮。然後，就迅速衰敗了。

在明清，小說逐漸地走向高潮。然後，就迅速衰敗了。

人們問道，當明清小說衰敗之後，能不能說藝術就都衰退了呢？我們說，還有藝術正在逐漸走向高潮。是什麼藝術逐漸走向高潮？在很長的歷史時期中，我們不能夠回答，因為客觀現實的發展沒有提供答案。是到了上個世紀，我們可以回答這個使我們困惑已久的問題：當明清小說衰退之後，影視正在走向高潮。我們的時代，是影視的時代。在我們的時代，不可能出現第二個李白；不可能出現第二個李清照；不可能出現第二個曹雪芹。因為李白、李清照、曹雪芹的時代已經過去了。但是，在未來，一定會出現影視界的李白，影視界的李清照，影視界的曹雪芹。

如果有人問，影視時代的李白、李清照、曹雪芹是哪位先生？姓甚名誰？有什麼作品？我們不能夠回答，因為影視藝術的發展高潮還沒有來到，這位先生還沒有出現。但是，我們敢於肯定，在影視發展的高潮中一定會有一位影視界的李白、李清照、曹雪芹出現。

我們回顧整個藝術的發展歷程，是為了討論繪畫的未來。藝術的發展過程啟示了我們的智慧。我們可以說，當繪畫發展的三個高潮過去之後，繪畫的第四個高潮一定會出現的。

齊白石與徐悲鴻的出現，說明中國的近代藝術已經擺脫了衰敗，向上攀登了，雖然我們還不知道新的頂峰在哪裡，但我們敢於肯定總有一天，會有一位傑出的藝術家攀登上新的頂峰。雖然我們不知道在何時、哪位傑出的藝術家能夠攀登頂峰，但我們敢於肯定新頂峰的存在。

有人在藝術上探索，有人在理論上思考，還有性急的青年朋友跑來問我：繪畫發展的第四個高潮是什麼？是西方現代派的藝術嗎？是西方現代派藝術與中國傳統繪畫的融合嗎？

406

是求真寫實的繪畫嗎？

是抽象繪畫嗎？

是新文人畫嗎？

老實說，我不知道。這個問題太難了，是中國繪畫的斯芬克斯之謎。這個問題太重要了，誰破譯了這個斯芬克斯之謎，誰的作品將名垂青史。

青年朋友們再等一等，耐心地等一等。如果有心破譯這個斯芬克斯之謎，那就多看看、多關心現實生活，它會給我們以智慧的啟迪。世上沒有未卜先知的算命先生，但有關心生活的思想者。

理論是灰色的，而生活之樹是長青的。

後記

我喜歡中國美術作品。

我面對著一幅水墨山水畫，往往會陷入久久的沉思。那難以言說的韻味，那難以窮盡的內涵，那魂牽夢繞的境界，使我沉醉。在審美愉悅中，潛移默化地淨化著自己被污染了的靈魂。

我本來就是一個俗人。生活在這個時代，心外是速度，心中是浮躁。看到社會上有些人，既不是學富五車、才高八斗，也不是勤勤懇懇、不畏勞苦，他們只靠嘴皮子、臉蛋子、老爺子、歪路子，於是，就有了車子、房子、票子、位子，一夜暴富，名利雙收。心中是憤憤的，也是酸酸的；是不屑的，也是羨慕的。只有當我面對那一幅幅中國水墨山水畫時，似乎看到了荊浩、倪瓚那顆透明的心，自己的那顆浮躁的心，才能夠像一盆渾濁的水，逐漸地沉靜、澄清。這時，我會想起郭熙在《林泉高致》中說的話：

君子之所以愛夫山水者，其旨安在？丘園素養，所常處也；泉石嘯傲，所常樂也；漁樵隱逸，所常適也；猿鶴飛鳴，所常親也；塵囂韁鎖，此人情所常厭也；煙霞仙聖，此人情所常願而不得見也。

這些道理，對於那些開著寶馬、追逐名利的凡夫俗子，不論他們身在哪裡，就是在青山綠水之間，對於郭熙所描繪的淡泊名利、虛一而靜的境界也會是格格不入的。因為他們的心永遠在滾滾紅塵的名利熬煎之中。我雖然不是君子，俗心未退，身在紅塵之中，但是，我的心卻對郭熙所描繪的境界，嚮往久矣。

不知從何時開始，我越來越厭煩塵世的喧囂和嘈雜、灰暗和壓抑，更不願意聽股市的沉浮，看人際的炎涼。我雖然無法到達猿鶴飛鳴、泉石漁樵的仙境，但終於來到了遠離塵囂的郊外。這裡，風清月明，草綠花紅，鷹旋燕唱，竹翠柳柔。在明媚的春光裡，麻雀會歌唱著從窗外飛進廳堂，盤旋良久，又歌唱著飛出。那麼歡快，那麼自在。這時，我才切身體會到杜甫的詩句是那麼親切、那麼銷魂：自去自來梁上燕，相親相近水中鷗。此地雖然沒有相親相近的鷗鳥，但那幾灣綠水，也足以使人銷魂了。這時，如果能夠像宋代繪畫理論家郭熙所說，靜居燕坐，明窗淨几，一炷爐香，萬慮消沉。以虛靜之心，看一幅好畫，讀一本好書，吟一首好詩，寫幾個大字，打幾頁書稿，那該是多麼快樂的事情啊！難道還要幻想西方極樂世界嗎？

一日，寫作勞頓，偶步陽台。夕陽西下，只見綠柳成蔭，喜鵲往來，歡快鳴叫。幾彎綠水，盈盈可愛。偶抬頭，藍天如洗，白雲如絮，那純潔，那飄逸，那神聖，使我忘卻了勞累，忘卻了煩惱，忘卻了浮躁，忘卻了名利，忘卻了自我，心融在天地之間。啊，我的心醉了！詩情難耐，揮筆寫道：

最是令人心醉處，浮雲一片忘浮名。

幾彎逝水無鷗舞，一抹斜陽有鵲聲。

淡淡清風傳畫意，瀟瀟翠竹誘詩情。

老夫今日似淵明，五柳叢中聽鳥鳴。

郭熙在《林泉高致》中說：

世之篤論，謂山水有可行者，有可望者，有可遊者，有可居者。畫凡至此，皆入妙品。但可行可望不如可居可遊之為得。何者？觀今山川，地占數百里，可遊可居之處十無三四，而必取可居可遊之品。君子之所以渴慕林泉者，正為此佳處故也。

我牢牢記得石濤說的一個笑話。有一年，他到一個地方，沒有山，感到鬱悶。他就問一個老者，可有山

水可遊？那老人說，和尚要自己想辦法。石濤問，沒有山水，有什麼辦法？那人就拿出一個扇子，上面有一幅

畫，就是石濤自己畫的〈細雨虯松圖〉，並說道：你穿著草鞋，不可以到畫中去遊一下嗎？我就是按照這位老

人所說的辦法，欣賞中國的水墨山水畫。

我的心隨著我的眼，進入了水墨山水畫的畫境，穿過了雲霧繚繞的曲折山徑，繞過了盤曲如龍的古柏蒼

松，面對著層巒疊嶂的險山峻峰，望著飛流直下的高懸瀑布，走上了顫顫巍巍的木橋，越過了曲曲折折的溪

流，走進了清清爽爽的茅屋，推開窗戶，望著山景，聽著松濤，安安靜靜地坐在窗前，打開一本線裝古書。就

在這一刻，我分不清，這位茅屋的主人，是藝術家，是書生，還是自己？這間小房，是書生的家，還是我自己

的家？這時，我的心就會不知不覺地與畫家的心連在一起，沉浸到水墨山水畫的深層。在那裡，我發現了藝術

家天人合一的哲學思想和對佛道宗教的信仰。

實話說，當我的靈魂透過山水畫的表面，深入到水墨山水畫的深層，發現了天人合一的哲學和佛道思想

時，著實嚇得目瞪口呆，就像原子彈在自己的靈魂裡爆炸了。我記得十分清楚，在青年時代的哲學系的課堂

上，老師每天都帶著憤憤的情感痛斥天人合一和一切宗教，說它們都是世上最反動、最虛偽、最險惡、最愚

昧、最醜陋的唯心論。很長時間，我一直把這些教導視為金科玉律，不容絲毫懷疑。老師說，懷疑這些道理，

就會從神仙變為魔鬼，陷入萬劫不復的十八層地獄。可是，那最迷人、最銷魂、最美麗、最有韻味的水墨山水

畫，怎麼能夠與最反動、最虛偽、最險惡、最愚昧、最醜陋的魔鬼聯繫起來呢？

就是這些問題，折磨得我食不甘味，寢難安枕。記得有一天，我抱著《中國哲學史》、《佛教史》、《道

教史》、《宗教概論》、《中國通史》等一大堆書從書店走出來的時候，抬頭望望天上昏黃的太陽，搖搖頭，

無奈地苦笑了。過去，我雖然不懂中國的天人合一和佛道，但是，卻自詡懂得外國的馬赫和杜林，畢業時的考

試題目就是批判外國的馬赫、杜林，儘管我直到今天也沒有讀過馬赫、杜林的原著，我竟然得了滿分。為此，

驕傲了半輩子。萬萬沒有想到，到了年逾古稀、耳聾眼花的這把年紀，才知道自己是何等的膚淺！何等的狂

妄！何等可笑！何等無知！今天，只有今天，才算真真地懂得了兒時就知道的那句古訓：書到用時方恨少。

道：

真是難以想像，我不是在哲學系的課堂上，而是在中國水墨山水畫面前，使我對天人合一和佛道有了一些新的認識。

就是在這些新的認識基礎上，我開始理解中國水墨山水畫。在理解的基礎上，愈加喜愛中國水墨山水畫。

我雖然喜歡中國美術作品，卻不太喜歡讀《中國美術史》。說實話，我學習中國美術，不知道下過多少次決心。但是，只有愉快的開始，而沒有愉快的結束。學習開始時，我在中國美術史的大門之外徘徊。學習終結時，我仍然在中國美術史大門之外徘徊。如果說有什麼區別，那就是開始時我帶著微笑打開書本；終結時我帶著無奈合上了書本。我為自己歎息，為自己知難而退、望而卻步的懦弱而苦惱。我在一本書的「後記」中寫

一本優秀的著作，無論多麼厚，在我看來，要緊的話只有一句。這句要緊的話不僅是全書的中心線索，而且是貫穿全書的基本觀點。不論這本書說了多少話，都是對中心線索和基本觀點的說明。如果我們讀完了一本中國美術史，無論是一卷本還是多卷本，我們知道了各個朝代有多少畫家，他們都有什麼作品，但是我們不知道這個畫家與那個畫家的關係，不知道這個朝代的繪畫作品與那個朝代的繪畫作品有什麼關係。當我們讀完了這樣一部繪畫史時，掩卷深思，捫心自問，能不能用一句話來說明中國繪畫史是怎樣的歷史？不能。我們很難由此去把握繪畫發展的內在本質和規律。

學習中國美術史，就好像進入雜草叢生的荒原，沒有道路，沒有頭緒，沒有線索。書中告訴我，唐宋元明清，每一朝有多少美術家，每一個美術家又有多少人物畫、山水畫、花鳥畫作品。天啊，幾百的藝術家，幾萬的藝術作品，對於愚鈍的我來說，哪裡記得住呢？讀完了一本厚厚的美術史，就像在腦子裡塞進一堆亂草。怎樣才能夠理出一個頭緒呢？能不能用一句話概括說明中國美術史是怎樣的一部歷史呢？不能。

難啊，我冥思苦索。雖然我不相信頭懸梁錐刺股，更不用鑿壁偷光。但是，我用一切時間去梳理，希望能夠找到貫穿於其中的線索。

最後，我還是沒有成功。

我不太讀《中國美術史》，但是，我卻喜歡讀西方人寫的《西方美術史》，不是編年史，他們叫做「書寫史」。美術發展的規律，就像一條紅線，貫穿於美術發展的過程之中。我不僅知道，在不同時代有什麼美術作品，而且知道為什麼有這些美術作品。不僅知道某種美術風格，最初是怎麼產生的，後來怎麼壯大的，再到後來又是怎樣衰敗的，轉變為另一種風格。讀完厚厚的一本《西方美術史》，掩卷深思，捫心自問，能不能夠用一句話來概括西方美術發展史是怎樣的歷史呢？可以。這樣的美術史，讀完這一本，還要讀另一本，因為他們對美術發展的規律有不同的概括。這樣的美術史，每每看到精采之處，往往會情不自禁地大聲叫好！

被西方稱為「美術史泰斗」宮布利希的《藝術發展史》，厚厚的一冊，能不能用一句話說明美術發展的本質與規律？可以。宮布利希用全書證明了美術發展的過程是「知道的—看到的」歷史。

瑞士藝術理論家沃爾夫林（Heinrich Wolfflin）寫了一部義大利文藝復興的歷史——《古典主義》，能不能用一句話說明藝術發展的過程？可以。沃爾夫林用全部藝術發展的過程說明藝術發展是「觸覺的—視覺的」兩極之間擺動的歷史。

美國人薩拉·柯耐爾（Sara Comell）的《西方美術風格演變史》，能不能用一句話說明美術的發展歷程？可以。西方美術發展史就是藝術風格演變的歷史。

瓦薩里也寫了一部義大利文藝復興的歷史——《義大利藝苑名人傳》。能不能用一句話說明藝術發展的過程？可以。瓦薩里用義大利文藝復興的全部事實說明藝術發展的規律就像生命的發展規律一樣：「初創—高峰—衰敗」。

在這裡，我不是說上述這些理論家對美術發展規律的概括都是正確的、完善的。相反，我以為這些西方美

術家的理論概括，往往有這樣或那樣的缺憾。但是，這樣的研究美術史的方法，無疑是正確的。

讀了很多，想了很多，終於明白了自己想做的事情，用一句話來概括，那就是用西方美術史的方法去研究、說明中國美術史。拙著《你能讀懂的中國美術史》就是最初的嘗試。當然，這本書沒有完全實現這個意圖。我幻想著明天。

非常幸運，中華書局宋志軍先生約我寫《一本就通：中國美術》，又給了我一次寶貴的機會。可是，當寶貴的機會在自己面前的時候，我卻望而卻步，失去了迎接挑戰的勇氣。對於這樣一個龐大的課題，我懷疑自己的能力，一拖再拖。後來，在宋志軍老師的鼓勵下，我答應把自己膚淺的想法寫出來，至於能不能出版，由出版社決定，我不知道、也不去想它最後的命運。也許，它變成了我很陌生的一種形式；也許，它變成了我很熟悉的一堆廢紙。我都無所謂了。這樣想，反倒輕鬆了許多。

我沒有想到，遇到了一個很好的責任編輯朱玲老師。她很用心地把散亂的稿子整理成一個嚴謹的整體。我似乎對古人說的「朱筆斧正」有了自己獨特的體會。感謝宋志軍和朱玲老師，沒有他們，就不會有這本小書的問世。

一本就通：中國美術

2015年10月初版　　　　　　　　　　　　　　　定價：新臺幣550元
2018年12月初版第二刷
有著作權‧翻印必究
Printed in Taiwan.

著　　　者	楊			琪
叢書主編	梅		心	怡
校　　　對	吳		淑	芳
封面設計	沈		佳	德
內文排版	翁		國	鈞

出　版　者	聯經出版事業股份有限公司	總編輯	胡	金	倫
地　　　址	新北市汐止區大同路一段369號1樓	總經理	陳	芝	宇
編輯部地址	新北市汐止區大同路一段369號1樓	社　長	羅	國	俊
叢書主編電話	(02)86925588轉5322	發行人	林	載	爵
台北聯經書房	台北市新生南路三段94號				
電　　　話	(02)23620308				
台中分公司	台中市北區崇德路一段198號				
暨門市電話	(04)22312023				
郵政劃撥帳戶第	0100559-3號				
郵撥電話	(02)23620308				
印　刷　者	文聯彩色製版印刷有限公司				
總　經　銷	聯合發行股份有限公司				
發　行　所	新北市新店區寶橋路235巷6弄6號2F				
電　　　話	(02)29178022				

行政院新聞局出版事業登記證局版臺業字第0130號

本書中文繁體字版由中華書局（北京）授權出版

國家圖書館出版品預行編目資料

一本就通：中國美術 / 楊琪著 . 初版 . 新北市 .
聯經 . 2015.10 . 416面 . 17×23公分 .
ISBN 978-957-08-4144-2（平裝）
[2018年12月初版第二刷]

1.美術 2.中國

909.2 104020656